理禪融會與宋詩研究

張文利 著

中國藝術研究叢書第一輯

6

丁家桐筆

蘭臺出版社

中國學術研究叢書系列

總編纂　党明放

中國藝術研究叢書第一輯

陳雪華　易存國　柏紅秀　賀萬里　張　耀

張文利　李浪濤　黃　強　劉忠國　羅加嶺

《中國學術研究叢書》出版總序

党明放

國學，初指國立學校，明置中都國子學，掌國學諸生訓導政令。後改稱中都國子監，國子監設禮、樂、律、射、御、書、數等教學科目。

國學，廣義指中國歷代的文化傳承和學術記載，狹義指以儒學為主的中國傳統學說，根據文獻內容屬性，國學分經、史、子、集四類，各有義理之學、考據之學及辭章之學。

國學是以先秦經典及諸子百家為根基，涵蓋了兩漢經學、魏晉玄學、隋唐佛學、宋明理學、明清實學和同時期的先秦詩賦、漢賦、六朝駢文、唐詩宋詞元曲與明清小說等一脈特有而完整的文化學術體系，並存各派學說。

學術，指系統而專門的學問，是對客觀事物及其規律的學科化。學問，學識和問難，《周易》：「君子學以聚之，問以辯之。」而自成系統的觀點、主張和理論，即為學說，章炳麟《文略》：「學說以啟人思，文辭以增人感。」無論是學術、學問、學說，皆建立在以文化為主體之上。

「文化」一詞源於拉丁文 Colere，本義開發、開化。最早將其作為專門術語加以運用的是英國文化人類學創始人愛德華・泰勒（Edward.B. Tylor 1832—1917），他在《原始文化》書中寫道：「文化或文明是一個複雜的總體，它包括知識、信仰、藝術、道德、法律、風俗以及作為一個社會成員的個人通過學習獲得的任何其他的能力和習慣。」

　　人類社會可劃分為政治部分、文化部分和經濟部分。一個國家,有其政治制度、文化面貌和經濟結構;一個民族,有其政治關係、文化傳統和經濟生活。在人類社會發展進程中,文化是「源」,文明是「流」。文化存異,文明求同。

　　文化是產生於人類自身的一種社會現象。《周易》云:「觀乎天文,以察時變。觀乎人文,以化成天下。」東漢史學家荀悅《申鑒》云:「宣文教以章其化,立武備以秉其威。」南齊文學家王融〈曲水詩序〉云:「設神理以景俗,敷文化以柔遠。」

　　文化是人類的內在精神和這種內在精神的外在表現。文化具有多方的資源、特質、滯距,以及不同的選擇、衝突和創新。

　　文化分為物質文化、精神文化和制度文化。文化不僅在人類學、民族學、社會學、考古學,以及心理學中作為重要內涵,而且在政治學、歷史學、藝術學、經濟學、倫理學、教育學,以及文學、哲學、法學等領域的核心價值。

　　文化資源包括各種文化成果和形態。比如語言、文字、圖畫、概念、遺存、精神,以及組織、習俗等。其特性主要體現在文化資源的精神性、多樣性、層次性、區域性、集群性、共享性、變異性、稀缺性、潛在性以及遞增性。

　　歷史文化資源作為人類文化傳統和精神成就的載體,構成了一個獨立的文化主體,並具有獨特的個性和價值,可分為自然文化資源和社會文化資源,自然文化資源依靠文化提升品味,依靠時間形成魅力;社會文化資源包括人文景觀、歷史文化和民俗風情等。

　　民族文化資源具有獨特性、融合性和創新性,包括有形的文化資源和無形的精神文化資源,諸如:民俗節慶、游藝文化、生活文化、禮儀文化、制度文化、工藝文化以及信仰文化等。

　　中國是一個多種宗教並存的國家,諸如佛教、道教、基督教、天主教以及伊斯蘭教等,在漫長的歷史發展進程中,各類宗教和宗教派別形成了

寶貴的宗教文化資源。宗教文化具有很大的包容性，幾乎囊括了從哲學、思想、文學、藝術到建築、繪畫、雕塑等方面的所有內容，並且具有很大的旅遊需求和開發價值。

文化資源具有社會功能和產業功能。社會功能具有明顯的時代性、可變性、擴張性、商品性、潛在性，以及滯後性，主要體現在促進文化傳播、加強文化積累、展現國民風貌、振奮民族精神、鼓舞民眾士氣和推動文明建設等方面。

文化是一個國家和民族的凝聚力、生命力和影響力的集中體現。人類文化的交往，一種是垂直式的，稱之為文化傳遞；一種是水平式的，稱之為文化傳播。垂直式的文化交往屬於文化積累，或稱文化擴散，能引發「量」的變化；水平式的文化交往屬於文化融合，或稱文化採借，能引發「質」的變化。一切文化最終將積澱為社會人群的內涵與價值觀，群體價值觀建築在利它，厚生，良善上，這族群的意識模式便影響了行為模式，有了利它，厚生為基礎的思維模式，文化出路便往利它，厚生，豐盛溫潤社會便因之形成。這個群體因有了優質文化而有了安定繁盛的社會，生活在其中的人們可以快樂幸福。

東漢王符《潛夫論》云：「天地之所貴者，人也；聖人之所尚者，義也；德義之所成者，智也；明智之所求者，學問也。」歷代學人為了文化進程，著手文獻整理，進行編纂，輯佚，審校，註釋，專研等，「存亡繼絕」整校出版文化傳承工作。

蘭臺出版社擬踵繼前人步伐，為推動時代文化巨輪貢獻禺人之力，對中國傳統文化略盡固本培元，守正創新，傳布當代學界學人，對構建中國傳統文化研究的成果，將之整理各類叢書出版，除冀望將之藏諸名山，傳諸百代之外，也將為學人努力成果傳布，影響更多人，建立更好的優質文化內涵。並將此整校編纂出版的重責大任，視其為出版者的神聖使命，期盼學界學人共襄盛舉！

蘭臺出版社長盧瑞琴君致力於中國文化文獻著作的整理出版，首部擬策劃出版《中國學術研究叢書》，接續按研究主題分類，舉凡國家制度、

歷史研究、經濟研究、文學研究、典籍史論，文獻輯佚、文體文論、地理資源、書法繪畫、哲學思想，倫理禮俗，律令監督，以及版本學、考古學、雕塑學、敦煌學、軍事學等領域，將分門別類，逐一出版。邀稿對象多為國內知名大學教授、社科機構研究員，以及相關研究領域裡的專家和學者的專業研究成果為主，或國家社會科學、文化部、教育部，以及省級社科基金項目的代表性科研成果，諸位教授主持國家社科基金重大招標項目，以及擔任部省級哲學、社會科學重大攻關項目首席專家，並且獲得不同層次、不同級別、不同等級的成果獎項為出版目標。

中國文化研究首部《中國學術研究叢書》的出版，將以此重要的研究成果，全新的文化視野，深邃厚重的歷史文化積澱和異彩紛呈的傳統文化脈絡為出版稿約。

清人張潮《幽夢影》云：「著得一部新書，便是千秋大業；注得一部古書，允為萬世弘功。」人類著述之根本在於人文關懷。叢書所邀作者皆清遠其行，浩博其學；學以辯疑，文以決滯；所邀書稿皆宏富博大，窮源竟委；張弛有度，機辯有序。

文搜百代遺漏，嘉惠四方至學。《中國學術研究叢書》開啟宏觀視覺，追溯本紀之源，呈現豐贍有趣的文化圖景。雖非字字典要，然殊多博辯，堪為文軌，必將為世所寶。

瑞琴君問序於鄙人，鄙人不才，輒就所知，手此一記，罔顧辭飾淺陋，可資通人借鑑焉。

王寅端月識於問字庵

作者係文化學者、蘭臺出版社駐北京總編輯、中國學術研究叢書總編纂

自 序

　　一般認為，從中唐開始，中國文化就呈現出儒、釋、道三教合流的發展態勢。儒學是長期以來占據中國思想主流的哲學形態，先秦子學階段的百花齊放、百家爭鳴，使儒家思想確立了它在中國思想文化中的主導地位；漢唐經學階段的箋注疏解，鞏固了儒學的經學地位，卻也使它因此而僵化保守，故步自封。道家思想源於老莊，主張自然無為，與儒家的用世精神不同。在佛教傳入以前，儒、道兩家思想是中國傳統士大夫安身立命的精神支柱：儒家思想教給他們如何立身處世，實現自我的人生價值；道家思想又教會他們如何在理想受挫的時候，保持平和自適的心態。佛教的東來，給中國本土的儒、道思想造成強大的衝擊波，也帶來儒、道的變革與發展。自此，儒、釋、道三家既衝突對立，又相濟相融，並以此推動著中國思想文化的發展。

　　但儒、釋、道三家思想在中國文化中的地位，並非三足鼎立，而是在不同的時期，彼此起伏消長，呈動態發展之勢。

　　儒學在宋代發展為理學。對於理學的概念，學術界一直存在爭議，尤其是近年來，主張以「宋學」替代「理學」的學者越來越多。由於本書的重點並非理學本身的學術研究，所以慮及讀者對於「理學」概念普遍已有的接受心理，本書仍然以「理學」來指稱儒學在宋代的新發展。理學家在建構理學的過程中，一方面攘斥莊、老、玄、佛，一方面又受到莊、老、玄、佛思想的浸染，理學就是以傳統儒家思想為主幹，兼取佛、老而形成的新儒學。在這一過程中，理學家援禪入儒的傾向格外顯著。

　　佛教禪學在宋代十分興盛。佛教東漸以後，為了尋求在中土的發展根基，與儒、道兩家時而對抗，時而融合。總體來看，由於儒學在中國思想文化中的主流地位，佛教對它更多地採取了迎合的態度，以求得儒學對它

的接納和兼容。對於道家和道教，佛教則以批判和排斥為主，同時又有對其思想的接受。佛教發展到唐代，形成了禪宗。以神秀為首的北宗禪由於受到王權的支持，一開始勢力炙盛，以慧能為首的南宗禪則主要在南方民間發展。但由於南宗禪強調心下頓悟，簡便易行，無須苦修，遂廣為接受，僧徒日眾，聲勢很快蓋過了北宗漸教。中唐以後，南宗禪更是興旺發達，不僅壓倒了北宗禪，甚至淹沒了禪宗以外的其他佛教流派。禪宗在發展過程中，內部也發生著分化。先是慧能禪宗一分為三，南嶽懷讓、荷澤神會、青原行思各領一支。接下來，南嶽懷讓經馬祖道一，分出溈仰、臨濟兩宗；青原行思經石頭希遷，分出法眼、雲門、曹洞三宗。大約在唐末、五代之間，禪宗形成了五個重要的派別，即溈仰、臨濟、法眼、雲門、曹洞，這就是所謂一家五宗，一花五葉。從自身的發展和理論體系的成熟性來看，佛教禪學在晚唐五代時期達到了頂峰狀態。佛禪在宋代的發展，主要是橫向的拓展，一方面理論上以儒證禪，體現出對儒學的迎合靠攏，另一方面在士大夫階層中廣泛流行，使宋代的居士禪現象蔚為大觀。佛禪通過上面兩個途徑對宋代士人的精神面貌和文化行為發生著影響。

道教在宋代也有一定程度的發展。尤其是真宗和徽宗兩朝，由於帝王的嗜好，道教還十分興隆。但總的看來，道教在宋代的發展明顯不及理學和禪學，尤其是士大夫階層，對它的接受是有限的。降妖驅鬼、符籙齋醮之類的道教活動主要在文化程度較低的民眾中間流行，士大夫階層則主要接受道教的煉養術。士大夫對外丹煉養術的好奇與興趣，既有著追求長生不老的生命本能欲望，也受著社會流風的影響。內丹術講求的息心求道，與理學和禪學的心性涵養說異曲同工，一脈相通。就文人群體而言，道家超然物外、放曠自任的精神在蘇軾身上有著明顯的表徵，除此以外，少有繼承者。

總而言之，儒、釋、道三家在宋代的發展，以儒學與禪學的聯繫更為密切。作為兩種不同的思想形態，儒學和禪學自然存在著矛盾分歧，從宋初開始就綿延不斷的士大夫排佛聲浪就是明證。但從實質來說，宋儒在建構理學的過程中，卻大量地接受了佛禪思想，以致後人對宋代理學有「外儒內禪」的評價。而由於宋王朝的佛教政策和宋代的政治局面，宋代禪學以儒證禪、禪僧儒士化的現象也比較明顯。理學和禪學就是這樣既互相排斥，又互相

吸收。

理禪融會的現象促成了宋文化特質的形成。宋代文化的特質體現為：治心養氣的心性涵養論、格物致知的認識論、體悟內省的思維方式及平淡恬靜的審美觀。如果我們認可以上對宋文化特質的概括，則會發現，惟有從理學與禪學交相融會的角度來解釋這些文化特質，才是比較有說服力的，僅僅以理學或禪學哪一家的學說進行闡釋，都會顯得捉襟見肘、力不從心。

理學和禪學的交相融會以及因此形成的宋文化特質，對作為宋代文化形態之一的宋代文學必然會發生影響。宋代詩、詞、文三種主要的文學形式，受理禪融會影響的程度不一，側重不同。

宋代散文作為傳統的文學樣式之一，更多地表現出對前代散文的承傳性。中唐韓、柳的古文運動，高舉弘揚傳統儒家道統的大纛，宣導文以明道，對北宋以歐陽修為首的詩文革新運動發生了重要影響。理學的興起，強化了散文闡說義理與性理的工具性特徵。無論是宋代文學家的文道觀還是理學家的文道觀，都重視散文對道的承傳。當然，文學家與理學家對道的理解有差異，文學家的散文與理學家的散文面貌因此而不同。

宋代是詞創作的興盛期，宋詞因此被當作宋文學的代表樣式。由於詞一開始就被賦予了酒席宴間娛賓遣興的娛樂功能和艷科小技的性質，所以它更多地表現出自身發展的文學獨立性和新興文體的創新性。宋代理學家較少涉筆詞創作，宋詞以禪入詞的現象也不算突出，理禪融會形成的宋文化特質對詞的影響較小。

比較而言，宋詩最能體現出宋代哲學思想和文化思潮對文學的影響力。由於「詩言志」、「興觀群怨」等傳統詩教的深入人心，宋代文人非常看重詩歌的表現功能，這導致了宋人對詩歌創作的普遍熱情，宋代浩如煙海的詩歌數量和龐大的詩人群體是最好的說明。就詩歌表現內容和藝術技巧來看，宋詩也更多地帶有宋文化的因子。因此，從哲學思想和文化思潮的角度出發研究宋詩，是學者相當重視的一個領域。

檢討現有的宋詩文化學研究成果，我們發現，分別從理學和禪學的角

度出發來研究宋詩，學者們已付出了相當的努力，也取得了顯著的成果。以筆者目力所見，前者著作形式的成果如：馬積高《宋明理學與文學》（湖南師範大學出版社 1989 年版）、陳植鍔《北宋文化史述論》（中國社會科學出版社 1992 年版）、許總《宋明理學與中國文學》（百花洲文藝出版社 1999 年版）、韓經太《理學文化與文學思潮》（中華書局 1997 年版）中的相關章節等；論文形式的成果如：謝桃坊〈略論宋代理學詩派〉（《文學遺產》 1986 年第 3 期）、張鳴〈誠齋體與理學〉（《文學遺產》1987 年第 3 期）、許總〈論理學與宋代詩學中的情理關係〉（《社會科學研究》2000 年第 1 期）等。後者著作形式的成果如：杜松柏《禪學與唐宋詩學》（臺灣黎明文化出版社 1976 年版）、周裕鍇《中國禪宗與詩歌》（上海人民出版社 1992 年版）及《文字禪與宋代詩學》（高等教育出版社 1998 年版）、謝思煒《禪宗與中國文學》（中國社會科學出版社 1993 年版）等；論文形式的成果如：錢志熙〈黃庭堅與禪宗〉（《文學遺產》1986 年第 1 期）、孫昌武〈蘇軾與佛教〉（《文學遺產》1994 年第 1 期）、白政民〈黃庭堅的禪家思想及禪宗對其詩歌的影響〉（《人文雜誌》1997 年第 1 期）、赫偉剛、賈利華〈禪宗與宋詩〉（《河北師範大學學報》1994 年第 3 期）、（法）保爾·戴密微〈禪與中國詩歌〉（《古代文學理論研究》第 13 輯）等。學位論文亦有（韓）鄭相泓〈江西詩派及其禪學的受容〉（韓國成均館大學，1994 年）。但從理學與禪學相融會的角度來研究宋詩的論著則很少見。就筆者檢索所得僅見兩篇，分別是：閻福玲〈禪宗、理學與宋人理趣詩〉（《中州學刊》1995 年第 6 期）、許總〈論宋代的理學、禪學與詩學〉（《山西大學師範學院學報》1999 年第 4 期）。前篇著眼於從理學和禪宗的角度揭示宋代理趣詩的成因，具體而微；後篇是作者探討理學、禪學與宋詩學三者間關聯的綱領性論文，架構宏大。這種研究局面，與理禪融會的文化背景下的宋詩學理論及宋詩面貌極不相稱。這不能不說是宋詩研究的一件憾事。

　　本書標舉「理禪融會」，試圖從此一角度出發探討宋代文化的特質，揭示這種文化特質對宋代詩學理論及宋詩人創作實踐的影響。在前賢時彥研究成果的基礎上，本書擬在以下幾方面有所創獲：

　　第一，描述宋代文人與理學及禪學的關聯，這是本書的緣起與材料敍說。

　　第二，闡述理學與禪學的交相融會及其所形成的宋代文化特質，這是本書的理論出發點。

　　第三，揭示理禪融會下的宋詩學理論，探討在此背景下的宋人的詩學本質論、詩學藝術思維論、詩學表現論及詩境論。這是本書的核心。

　　第四，揭示理禪融會下的宋人詩歌創作實踐活動，選取宋詩創作的幾位大家和幾個重要的詩人群體，或分別展示理學、禪學與他們詩歌創作的關聯，或統合論述理禪融會與其詩作。這是本書的個案研究。

　　本書對道家、道教與宋詩的關係幾乎沒有涉及。對此問題的有意迴避是出於以下考慮：儘管宋代儒、釋、道三家的合流趨勢不容置疑，但相比於宋代理學與禪學，宋代道家與道教的發展勢頭較弱，道教對士大夫階層的影響，主要在於它的煉養術，這在宋代詩文中均有記載。由於理學在自身的建構過程中，吸收了道家思想，禪學中也有道家思想的印痕，道家思想被內化在理學與禪學當中，因此，道家思想對士大夫階層的影響，主要是通過理學與禪學對它的兼容來實現的。當然，即使本書做了上面的解釋，也不能因此無視道家道教與宋詩的關聯，對此問題的研究仍然是大有文章可做的，惟本書受選題和篇幅的限制，無法深入展開。以後若條件許可，當另外進行專題研究。

<div style="text-align:right">

張文利

2022 年 5 月 24 日

</div>

目　錄

第一章　宋代的理學與禪學

第一節　宋代理學

一、宋代理學的形成背景

理學是儒學發展到宋代的新產物，是以傳統儒家思想為基礎，融合釋、道、玄學思想特別是佛教禪學發展起來的中國封建社會後期重要的哲學思想和社會思潮。它肇始於北宋初期，至南宋而大昌，明代是它的又一個發展高峰，故通常稱之為宋明理學，又稱道學、新儒學等。

宋史之前的正史當中，學者和思想家都被歸入「儒林傳」，在《宋史》中才別立「道學傳」，且置於「儒林傳」之前，藉以表示道學的重要地位。《宋史·道學傳》序云：「道學之名，古無是也。」[1] 其實，「道學」二字連用，最早見於《禮記·大學》：「如切如磋者，道學也。」[2] 但這裡的「道學」是個動賓詞語，意思是探討學問。魏晉以迄隋唐，「道學」被用來稱呼道家修道之學，唐代道宣《廣弘明集》裡幾次提及的「道學」就是這種用法，與理學之稱「道學」沒有意義的關聯，純屬術語上的巧合。

1　《宋史》卷 427，中華書局 1985 年，頁 12709。
2　《禮記正義》卷 60，《十三經注疏》本，頁 1593。

　　宋儒首先用「道學」稱其學並有文獻見證的,當推王開祖[3]。王開祖是與張載生年大致相當的儒士,他的代表著述是《儒志》,其末章云:「由孟子以來,道學不明,我欲述堯舜之道,論文武之治,杜淫邪之路,闢皇極之門。」[4]這裡的「道學」之「道」與中唐韓愈〈原道〉篇中所說的「道」完全相侔:「斯吾所謂道也,非向所謂老與佛之道也。堯以是傳之舜,舜以是傳之禹,禹以是傳之湯,湯以是傳之文、武、周公,文、武、周公傳之孔子,孔子傳之孟軻,軻之死,不得其傳焉。」[5]韓愈所說的數聖相傳的道統為宋代的理學家所繼承,實開宋代理學道統學說之先河。王開祖首先拈出「道學」二字,與韓文之精髓相契合,這是他對理學的一大貢獻。據南宋學者許及之所作的〈儒志先生像贊〉,王開祖「倡明理學於濂、洛未作之先,講下常數百人,年三十二而卒」。可惜天不假年,不然,他也許會在理學發展史上留下更為厚重的一筆。

　　自王開祖以後,張載、二程等人的著述中都用了「道學」一詞,學術流派之規模初見雛形。至於「理學」概念,則出現得較晚。就目前資料所見,它最早出現在南宋人的文集中,但後來的使用卻比「道學」廣泛得多,大概是「理學」概念更能顯示其涵詠心性義理的實質且又可避免「道學」一詞可能引起的歧義之故,因為畢竟歷史上道家也曾使用過「道學」的概念。

　　「理學」一詞在後來的使用中,逐漸有了廣義和狹義之分。廣義的「理學」包括濂學、洛學、朔學、蜀學、關學、閩學、心學等各家思想學派;狹義的「理學」專指程朱學說,是洛學一系的發展,主要代表人物是二程、朱熹等。本書所涉及的「理學」概念均就廣義而言。而理學「新儒學」之稱,僅是相對於傳統的孔孟儒學而言。鄧廣銘認為:「理學之形成為一個學術流派,並在當時的部分學士大夫中間形成一種言必談修養、說性命的風氣,乃是在宋高宗在位的晚年和宋孝宗即位初期的事。」因此,他說:「把萌興於唐代後期而大盛於北宋建國以後的那個新儒家學派稱之為宋學,我以為是比

3　參見姜廣輝撰《理學與中國文化》,上海人民出版社1994年,頁17。

4　王開祖撰《儒志編》,影印文淵閣四庫全書本。

5　韓愈撰〈原道〉,閻琦校注《韓昌黎文集注釋》卷1,三秦出版社2004年,頁22。

較合適的。」[6] 可備一說。

理學在宋代的產生發展有其廣泛而深刻的政治、社會、文化、學術等因素。

首先，理學的產生是北宋王權統治的需要。宋朝的建立，結束了殘唐五代割據紛爭的局面，形成了統一的中央王權。新的王權建立後，迫切需要與之相適應並能保障和強化其統治的意識形態。但自晚唐五代以來，戰火頻仍，政權更替，綱常紊亂，道德淪喪，朝不保夕的生存危機感使及時行樂、奢侈淫逸之風盛行。這種局面顯然不利於大一統政權的穩定與鞏固。歐陽修在新修的《五代史》中，稱「五代之際，君君、臣臣、父父、子子之道乖，而宗廟、朝廷、人鬼皆失其序」，[7] 把這看作社會衰敗的主要原因。司馬光也根據歷史經驗，總結了儒家禮義與治亂的關係，認為：「至於五代，天下蕩然，莫知禮義為何物矣。是以世祚不永，遠者十餘年，近者四五年，敗亡相屬，生民塗炭。」[8] 因此，宋統治者一開始就非常重視尊儒讀經，力圖通過恢復和弘揚儒家傳統重振綱常，建立與新政權相適應的道德倫理規範。據司馬光《涑水記聞》載：「太祖嘗謂秦王侍講曰：『帝王之子，當務讀經書，知治亂之大體，不必學做文章，無所用也。』」[9] 又曰：「今之武臣，亦當使其讀經書，欲其知為治之道也。」[10] 可見，趙宋自立國伊始，最高統治者就有意提倡讀經，意在以讀經而知治亂之理。上有所行，下必影從。有宋一代，君主、官僚以至庶民寒士，讀書典學蔚然成風。「學校遍於四方，師儒之道以立。」[11] 這是形成理學的必不可少的社會需求因素。朱熹說：「國初人便已崇禮義，尊經術，欲復二帝三代，已自勝如唐人，但說未透在。直至二程出，此理始說得透。」[12] 以講求倫理規範和道德修養為核心的理學正是

6　〈略談宋學〉，見鄧廣銘撰《鄧廣銘治史叢稿》，北京大學出版社 1997 年，頁 164。

7　《新五代史》卷 16，中華書局 1974 年，頁 173。

8　《續資治通鑑長編》卷 196，中華書局 1985 年，頁 4748。

9　《涑水記聞》卷 1「帝王之子當務讀經書」條，中華書局 1989 年，頁 20。

10　《涑水記聞》卷 1「武臣亦當讀經書」條，頁 15。

11　全祖望撰〈慶曆五先生書院記〉，《鮚埼亭集外編》卷 16，《全祖望集彙校集注》本，上海古籍出版社 2000 年，頁 1037。

12　《朱子語類》卷 129「本朝三」，中華書局 1986 年，頁 3085。

在這樣的時代需要面前應運而生。

　　其次，北宋崇文抑武的政策為理學的產生發展提供了寬鬆的社會環境。趙匡胤陳橋兵變，黃袍加身，坐穩了龍椅之後，為了防止屬下也仿效他當年的所為，擁兵以自重，一方面，太祖想方設法削弱武將重臣的權力，他在「杯酒釋兵權」中就面告石守信等功臣宿將，要他們「多積金、市田宅以遺子孫，歌兒舞女以終天年」。[13] 以優厚的物質待遇和尊而不重的虛銜換取了他們手中的實權，實行高度的中央集權。另一方面，重用儒者，優視文教。《宋史·文苑傳》「序」曰：「藝祖革命，首用文吏而奪武臣之權，宋之尚文，端本乎此。」[14] 太祖曾說：「作相須讀書人。」[15] 其實何止宰相，就是主兵的樞密使、理財的三司使，下至州郡長官，也幾乎都是文人擔任，因為身歷方鎮割據之患的趙匡胤不無偏激地認為：「五代方鎮殘虐，民受其禍。朕今選儒臣幹事者百餘，分治大藩，縱皆貪濁，亦未及武臣一人也。」[16] 宋朝還規定「不得殺士大夫及上書言事人」[17]，這個制度在相當長時期得到堅持，對於提高文人的社會地位，增強他們效忠王權的信心，收到了很好的效果。顧炎武評價說這是宋朝「過於前人」、「漢唐之所不及」之處[18]。同時，為了廣攬賢才，宋朝於科考制度方面實行變革，增設科考名目，增加錄取人數，對於科舉錄取的進士，還由皇帝賜詩、賜宴等加以獎勵。尹洙曾說：「狀元登第，雖將兵數十萬，恢復幽薊，逐強敵於窮漠，凱歌勞還，獻捷太廟，其榮亦不可及也。」[19] 優厚的物質待遇，優越的社會地位，使宋儒能夠無衣食之虞，潛心書齋，致力於道德性命義理的探討，理學隨之而興起。

　　再次，三教並用、尤重儒術的文化政策為理學的產生提供了有利的學術環境。宋王朝從殘唐五代政柄頻移、民心渙散的歷史教訓中，深刻地認識到思想意識形態對於鞏固王權的重要性，因此對於儒、釋、道三教採取謹慎的

13　《宋史》卷 250「石守信傳」，頁 8810。

14　《宋史》卷 439，頁 12997。

15　《宋史》卷 3「太祖本紀」，頁 50。

16　《續資治通鑑長編》卷 13，頁 293。

17　《宋稗類鈔》卷 1，影印文淵閣四庫全書本。

18　《日知錄》卷 15「宋朝家法」，甘肅民族出版社 1997 年，頁 714。

19　田況撰《儒林公議》，影印文淵閣四庫全書本。

寬容態度，充分利用它們裨補政教的社會功能。宋太宗曾諭示臣下，對於佛教要利用它有補政教的一面，而不是溺於其說。宋真宗也尊重佛教，曾撰〈崇釋論〉，認為佛教在勸善禁惡方面大有可取之處。太祖和太宗對於道教實行既控制又利用的政策，既防止有人利用道教危害新建立的統治秩序，又通過對它的管理，使其更好地為趙宋王朝服務。但統治者最重視的還是儒學，因為儒學是建立封建統治秩序的理論依據，儒生是封建官吏的後備軍，所以，同佛、道二家對於加強王權的輔助作用相比，儒學顯然起著鞏固根本的主體作用。宋真宗時，河陰節度判官張知白上疏論三教不可並進，必須使儒家超出百家之上，並統馭百家，真宗採納了張知白的意見，還對他進行嘉賞。真宗於大中祥符五年（1012）撰〈崇儒術論〉，指出：「儒術汙隆，其應實大，國家崇替，何莫由斯。故秦衰則經籍道息，漢盛則學校興行，其後命曆迭改，而風教一揆。有唐文物最盛。朱梁而下，王風寢微。太祖、太宗丕變敝俗，崇尚斯文。朕獲紹先業，謹遵聖訓，禮樂交舉，儒術化成，實二后垂裕之所致也。」[20] 北宋初期三教並用、尤重儒術的文化政策是有利於理學的產生的，因為理學正是立足於傳統儒家學說，兼從佛、老二氏汲取有益成分而形成的。

最後，北宋疑經惑傳的學術風氣是促成理學產生的催生劑。漢武帝罷黜百家、獨尊儒術，確立了孔孟儒學在思想意識形態領域的統治地位。自漢至唐，儒士們惟儒家經典是從，他們殫精竭慮，只是做著對儒家經典的訓詁工作。到了北宋，一些積極有為的儒士繼承中唐新《春秋》學派抨擊傳統、大膽懷疑的治學精神[21]，紛紛表達了對儒家經典的不同詮釋，使箋注經學的漢唐學術風氣遇到了普遍的挑戰。以《詩經》為例，漢代尊崇儒術，研究《詩經》的學者很多，最著名的即有齊、魯、毛、韓等數家。東漢以後，齊、魯、韓三家衰落，毛詩成了定於一尊的說詩權威。唐代孔穎達撰《毛詩正義》，

20　《續資治通鑑長編》卷79，頁1798–1799。

21　參見皮錫瑞《經學通論》，中華書局1954年、《經學歷史》，中華書局1982年、〔日〕戶崎哲彥〈關於唐代中期「民主主義」的出現（2）〉，《彥根論叢》第303號、〔美〕愛德溫·G.普利布克〈新儒家、新法家和唐代知識分子的生活〉（《美國學者論唐代文學》，第251頁）、朱剛《唐宋四大家的道論與文學》，東方出版社1997年，有關內容。

把毛傳、鄭箋奉若經文,「詩大序」和「小序」是對《詩經》最權威的解說,有唐三百年從未受過懷疑。到了宋代,陸續有學者開始質疑《毛詩》,歐陽修、蘇轍等人先後撰著表示對《毛詩》、尤其「小序」的懷疑。這些學者的所為,打破了疏不破注的漢唐經學模式,注重對儒家經典的義理探討,從方法論上啟迪了理學的形成。

同時,宋代科學技術的發展也是促成理學產生的一個條件。活版印刷術的發明,為文化的積累與傳播提供了先進的技術支持。自然科學也不斷發展,沈括的《夢溪筆談》就是對當時自然科學成果的總結,內容涉及許多領域。自然科學的發展,為理學家對自然及社會規律進行哲學的概括提供了客觀基礎,理學中象數學派的形成,更是同自然科學的發展密不可分。要言之,理學作為一種哲學形態和社會思潮,它的興起、形成、確立、發展,同宋代的社會經濟、政治體制、文化形態等都密切相關,它是那個特定時代的產物。

二、宋代理學的發展階段

宋代理學的發展大致可分為三個階段。

第一階段:北宋初期。這是理學的準備階段。「宋初三先生」(胡瑗、孫復、石介)是這一階段的核心人物,他們處於理學的開創時期,沒有能夠建立理學理論體系,所以《宋史》將他們列入「儒林傳」而不入「道學傳」。

宋代理學由胡瑗、孫復、石介始倡,至周敦頤、張載、邵雍、二程而發展,到朱熹、張栻而完成,因此,宋初三先生於理學實有先驅之功。黃宗羲在評價三先生時說:「宋興八十年,安定胡先生、泰山孫先生、徂徠石先生始以師道明正學,繼而濂、洛興矣。故本朝理學雖至伊洛而精,實自三先生而始,故晦庵有伊川不敢忘三先生之語。」[22]這是前人對三先生在理學史上地位的公允評價。

第二階段:北宋中後期。這是理學的形成及初步發展階段。「北宋五子」(周敦頤、張載、程顥、程頤、邵雍)均主要活動於這個時期,重要的理學著作大都完成於這一時期,重要的理學範疇和命題也大都提出。

22　《宋元學案》卷2「泰山學案」,中華書局1986年,頁73。

　　周敦頤是理學的開山祖師。黃百家在《宋元學案》卷 11「濂溪學案」所加的案語中給予周敦頤極高的評價：「孔孟而後，漢儒止有傳經之學，性道微言之絕久矣。元公崛起，二程嗣之，又復橫渠諸大儒輩出，聖學大昌。故安定、徂徠卓乎有儒者之矩範，然僅可謂有開之必先。若論闡發心性義理之精微，端數元公之破暗也。」[23] 周敦頤的思想已具有理學的雛形，他宣傳儒家的道統論，探索宇宙萬物的生成規律，從本體論意義上討論性命道德等，這些都是他對理學的開山之功。

　　張載是理學中關學學派的代表。他重視本體論的探討，提出「氣」為世界本原的思想，以「天地之性」和「氣質之性」區別聖賢和普通人，提出「窮神知化」和「窮理盡性」的認識論。可以說在張載思想中，從天理論、道德論到認識論，理學的基本框架已經形成，也提出了許多理學的重要命題。

　　邵雍是理學中象數學派的代表，他認為宇宙間的一切都有「數」，而這「數」就是由他所編造的象數的形式。象數學派是一種唯心主義的哲學思想。

　　程顥和程頤完成了對理學體系的建構，哲學層面上的天理本體論是他們的理論基石，程頤的《伊川易傳》是其理論代表。二程被稱為理學的奠基者。

　　第三階段：南宋。這是理學進一步發展及朱學的統治地位逐步確立的階段。南宋初年，二程弟子將洛學南傳。南宋中期，朱熹、張栻、呂祖謙崛起，其中朱熹成就最大，集洛學之大成，所以理學又稱「程朱理學」。同一時期，還產生了陸九淵的心學，他的「發明本心」說奠定了心學學派的基礎。理學與心學的根本分歧在於世界的本原到底是物質的還是意識的，著名的「鵝湖之會」就是他們不同主張間的大辯論。

三、宋代理學的整體特徵

　　宋代理學作為哲學形態的思想體系，就整體而言，有其自身的特點。

　　其一，從學術方法來看，理學家主要通過用義理之學注釋儒家經典來闡述理學思想，從而把它們納入理學的軌轍。例如朱熹注《四書》，重在義理，不多在名物訓詁上用力氣，這就使宋儒注經和漢唐儒注經有了方法論意

23　《宋元學案》卷 11「濂溪學案」，頁 482。

義上的區別。在發揮義理時，朱熹多引此前理學家的言論思想，特別是二程及其弟子的思想來解釋，這樣一來，所謂的注經也就是理學家們義理思想的體現。陸九淵的心學學派也是同樣的做法。所以理學家們的注經，主要在於理學思想的發揮，同漢唐儒以訓詁為主的注經方式相比，理學家的注經更像是他們的理學講義。除了用注經形式外，理學家還採用語錄、講義、文集等形式闡發義理。

其二，從學術思維來看，充滿理性邃密的思辨特徵。先秦儒學主要採用言簡意約的語錄體形式，缺乏邏輯的論證和理性的思辨。漢唐儒以訓詁和考釋為主，同樣缺乏理性和邏輯的完整建構。宋儒在構築理學時，吸收魏晉玄學的思辨性，也借鑑佛學的精緻邃密，遂形成了理學理性邃密的思辨特徵。南懷瑾因此說：「佛學不來中國，隋唐之間佛教的禪宗如不興起，那麼，儒家思想與孔、孟的『微言大義』可能永停留在經疏注解之間，便不會有如宋、明以來儒家哲學體系的建立和發揚光大的局面。幸好因禪注儒，才能促成宋儒理學的光彩。」[24]

其三，從學術內容來看，理學以儒家思想為主，兼取佛、道。自佛教傳入中國後，儒、釋、道三家的關係一直處於既相互排斥又相互兼容的動態變化中。宋儒從捍衛儒家正統地位的目的出發，從宋初三先生起，就力闢佛、老，卻又不自覺地受到佛、老思想的濡染。黃綰曾說：「宋儒之學，其入門皆由於禪。」[25]比如佛教華嚴宗對理學家的影響就很深。二程曾用華嚴宗的某些思維方法來解釋《周易》，朱熹用華嚴宗的「月印萬川」來說明「理一分殊」。至於陸九淵的心學，更因跡近於禪而遭到朱熹的批評。就連繼承陸氏心學、主張求之於內的王陽明也承認，心學功夫「如佛家說心印相似，真是個試金石、指南針。」[26]理學也有取諸道教之處。《宋史·朱震傳》曰：「陳摶以〈先天圖〉傳种放，放傳穆修，……穆修以〈太極圖〉傳周敦頤。」[27]

24　南懷瑾〈宋明理學與禪宗〉，見張曼濤主編《佛教與中國文化》，上海書店 1987 年，頁 359。

25　黃綰撰《明道編》卷 1，中華書局 1959 年，頁 12。

26　王陽明撰《王陽明全集》卷 3「語錄三·傳習錄下」，上海古籍出版社 2011 年，頁 105。

27　《宋史》卷 435，頁 12908。

這說明在理學的開山祖師那裡，其學說就有取自道家道教之處。

其四，從學術體系來看，理學建立了完整的範疇體系。作為一種思辨哲學，理學致力於自身體系的建立，先後提出了一系列的理論範疇。蒙培元把理學範疇分為四大部分，即：作為宇宙論與本體論的「理氣部分」、作為人性論與人生論的「心性部分」、作為認識論與方法論的「知行部分」、作為理學範疇體系之完成的「天人部分」。[28] 程朱理學的範疇體系主要來自於傳統儒家經典。如周敦頤《太極圖・易說》、《易通》中「道、無極、太極、陰陽、五行、誠、德、中、和、主靜、善惡」等範疇，大部分來自《易傳》和《中庸》，也有一些來自道家學說。朱熹之後新出現的一些理學範疇，則與其後學對朱子學說的研修有關，如朱熹的學生陳淳在其《北溪性理字義》中所列的「佛老、一貫」等。陸九淵心學發展出的一些新的理論範疇，如「本心、易簡、頓悟、意、樂」等，則又與陸學所受佛禪影響有關。

總之，在宋儒不懈的努力下，理學擺脫了傳統儒學原始粗糙的形式，發展成精緻縝密的思辨哲學，這是中國哲學飛躍式的進步。

第二節　宋代文人與理學

理學作為宋代占主體地位的哲學思想和社會思潮，必然與宋代社會的各個方面都有著密切的關聯。宋代文人與理學即有著千絲萬縷的聯繫，他們或本身就是理學中人，有的還是理學學派的領袖人物；或與理學家過從甚密，深受理學思想的濡染。

一、范仲淹、歐陽修與理學的產生

范仲淹是北宋前期重要的政治家和文學家，他對理學的產生有先導之功。《宋元學案》卷3「高平學案」序錄云：「晦翁推原學術，安定、泰山而外，高平范魏公其一也。」[29] 范仲淹之於理學，其功績有三：第一，導橫渠以入聖人之室。《宋元學案》卷17「橫渠學案」載：「張載，……當康定用兵時，

28　參見蒙培元撰《理學範疇系統》，人民出版社 1989 年，「目錄」頁 1–2。

29　《宋元學案》卷 3，頁 133。

年十八,慨然以功名自許,欲結客取洮西之地,上書謁范文正公。公知其遠器,責之曰:『儒者自有名教可樂,何事于兵!』手《中庸》一編授焉,遂翻然志于道。」[30] 張載後來成為理學中關學領袖,范仲淹導引之功莫大焉,否則,西北戰場上也許會多一員戰將,但學術史上就會失去一位著名的思想家。第二,提攜後學。全祖望撰〈慶曆五先生書院記〉曰:「有宋真、仁二宗之際,儒林之草昧也。當時濂、洛之徒方萌芽而未出,而睢陽戚氏在宋,泰山孫氏在齊,安定胡氏在吳,相與講明正學,自拔于塵俗之中。亦會值賢者在朝,安陽韓忠獻公、高平范文正公、樂安歐陽文忠公皆卓然有見于道之大概,左提右挈,于是學校遍于四方,師儒之道以立。而李挺之、邵古叟輩共以經術和之。說者以為濂、洛之前茅也。」[31] 出自范仲淹門下的理學中人有富弼、張載、張方平、李覯、劉牧、呂希哲以及他的四個兒子 — 純祐、純仁、純禮、純粹等,這些人對理學的產生與發展都作出了重要貢獻。第三,泛通六經。「高平學案」說范仲淹「泛通六經,尤長於《易》,學者多從質問,為執經講解亡所倦」。[32] 范仲淹所著《易義》,對《易經》之意多有自己的引申闡說。《朱子語類》曰:「本朝道學之盛……亦有其漸。自范文正以來已有好議論。」[33] 當是針對此而言。

歐陽修名列《宋元學案》卷 4「廬陵學案」,下附尹洙、梅堯臣、焦千之、劉敞、曾鞏、王回等門人。歐陽修何以能夠繼安定胡瑗、泰山孫復、高平范仲淹之後列名《宋元學案》?「廬陵學案」序錄提到了他的排佛之功和因文見道的文學主張,似不夠全面。如果從歐陽修對理學的形成所起到的導夫先路的作用來看,也許能對此做出更為符合事實情理的解釋。

首先,從歐陽修與宋初三先生的關係及交往來看。在慶曆新政集團中,歐陽修非常重視興教辦學,太學的設立,就有他的宣導之功。他推重胡瑗的教育方法,曾向朝廷上書,盛讚胡瑗在太學的功績,懇請朝廷延留胡瑗主持太學。歐陽修與孫復之交似不見於記載,但孫復身後,歐陽修為他作〈孫明

30　《宋元學案》卷 17,頁 662。
31　全祖望撰〈慶曆五先生書院記〉,《鮚埼亭集外編》卷 16,頁 1037。
32　《宋元學案》卷 3,頁 137。
33　《朱子語類》卷 129,頁 3089。

復先生墓誌銘〉，對其治學、為人大加讚譽。歐陽修與石介的交往似乎多一些，他對石介身後險遭發棺驗屍之辱極為憤慨不平，曾作〈讀徂徠集〉、〈重讀徂徠集〉兩首詩，深切悼念他，給予他極高的讚譽。綜而言之，歐陽修與理學的宋初三先生均有關聯，其對三先生的道德學問必有耳濡目染。雖然沒有直接的史料可以有力地證明三先生的學說對歐陽修發生過影響，但至少可以說明歐陽修與三先生的學說觀念當不相違侔，否則，道不同，何以與之謀？三先生同任太學學官，在他們的提倡下，太學教育重視道德培養，重視經世致用，形成所謂的「慶曆之學」。三先生之舉，正與歐陽修對道德修養的注重和對經世致用之學的提倡相吻合。三先生開宋代理學之先河，而歐陽修的貢獻在於，他為三先生的學術活動創造了良好的周邊條件，所以理學的最終形成，應該有歐陽修的一份功勞。

其次，從歐陽修疑經惑傳的學術精神對於理學的作用來看。作為封建士大夫，歐陽修對孔孟學說、儒家經典敬誠尊重，但當他發現經文前後自相矛盾或不合人情事理時，他又大膽地提出質疑，當發現前人經注與經文存在異義時，他信經惑傳。這種疑經惑傳的學術精神對於理學的意義在於從方法論上開啟了理學家的智慧之門，使理學家大多選擇重新疏解儒家經典的方式來闡釋自己的理學思想。

綜上所述，由於范仲淹、歐陽修的生活年代較早，他們對理學的產生所起的只能是先導作用，但篳路藍縷之功是應該被記住的。

二、王安石新學與洛學

有學者認為，宋代理學有主流派與非主流派之分，並把洛學看作理學的主流派，把王安石新學和蘇軾蜀學看作非主流派。[34] 如果放眼於整個宋代理學的發展歷史來看，這當然是不錯的。但如果就北宋中後期的思想狀態來看，王安石新學則在一定時期內，占據著思想界的主導地位，並與洛學發生著磨擦。

王安石新學思想以「三經新義」為代表。「三經新義」是宋神宗熙寧

34　參見張立文撰《宋明理學研究》，中國人民大學出版社 1985 年，頁 680。

年間，王安石提舉經義局時組織人力對《詩》、《書》、《周禮》三經的訓釋。撰成之後，神宗即下詔頒行天下，作為學校的教材和科舉考試的標準。「三經新義」的治經方法打破了漢唐注疏的章句之學，著重從義理上闡發經書中的聖王之道，順應了宋初學術發展的潮流，加上朝廷以行政命令的手段來推行，使它在北宋中後期占據思想界的統治地位，影響很大。《宋史紀事本末》記載：「一時學者無不傳習，有司純用以取士，……自是先儒之傳注悉廢矣。」[35] 熙寧年間，新學炙盛，洛學方興，兩個學派之間既有學術觀點的相異，又有政治營壘的對峙，遂不可避免地發生了衝突對立。

由於神宗的支持，王安石在熙寧年間是朝中炙手可熱的權腕。他積極推行新法，對反對新法的人士不惜排擠、打擊、迫害，這其中就有一些屬於濂、洛中人。以《宋元學案》為據，摘取幾例：

> 錢公輔，字君倚，武進人。……王安石雅與之善，既得志，主薛向更鹽法，出勝甫于鄞州。先生數于帝前言向當黜，甫不當去，拂安石意，罷諫職，出知江寧府。帝欲召還，安石沮之，徙揚州[36]。

> 劉摯，字莘老，東光人。……入見神宗，問曰：「卿從學王安石邪？安石極稱卿器識。」對曰：「臣少孤獨學，不識安石。」退，上疏言君子小人之分在義利，語侵荊公。荊公欲竄之嶺外，神宗謫監衡州鹽倉[37]。

> 胡宗愈，字完夫，晉陵人。……神宗立，累遷至同知諫院。王介甫用李定為御史，先生言：「御史不因薦得，是殆一出執政意。即大臣不法，誰復言之？」蘇頌、李大臨不草制，坐絀，先生又爭之。介甫怒，出判真州[38]。

> 陳襄，字述古，侯官人也。……于是王荊公執政，行新法，先生力言青苗不便，五奏皆不報。……其第五狀曰：「誤陛下者，王安石也。誤安石者，呂惠卿也。安石持強辯以熒惑于前，惠卿畫詭謀以陰助于

35 《宋史紀事本末》卷 38，中華書局 1977 年，頁 374–375。
36 《宋元學案》卷 1，頁 42–43。
37 《宋元學案》卷 2，頁 123。
38 《宋元學案》卷 4，頁 210。

後。故雖陛下之至聖，不能無惑。」（荊公）見奏大恨，議出為陝西轉運使。上曰：「陳襄經術，宜在講筵。」……荊公終欲出之，上不許，詔直學士院。荊公惡之不已[39]。

從以上數例可知，王安石作為熙寧政壇的權力中心人物，他對於濂、洛學派成員的壓制排擠，主要是不同的政治見解和政治利益之間的衝突。反過來，濂、洛學派中人對王安石及其新學也抱著很深的成見。由於濂、洛成員的政治地位與王安石新學中人相比，不見顯赫，又傾心儒學，純粹治學，所以濂、洛成員對王安石及其新學的看法，不僅出於政見的不同，也包括學術觀點的差異。《宋元學案》卷 14「明道學案下」記載：「王荊公嘗與明道論事不合，因謂先生曰：『公之學，如上壁。』言難行也。明道曰：『參政之學，如捉風。』」[40] 意謂王安石新學以己意強附儒家經典，隨意申發，如捕風捉影，這就是兩人在學術上的相互攻訐。王安石與二程雖政見不同，但對其道德修養還是比較敬重的，他在推行新法的過程中，排除異己，牽涉濂、洛成員頗多，對二程，卻「雖不合，猶敬其忠信，不深怒」。[41] 程顥為人寬厚溫和，與王安石的褊狹急躁恰成對比。「明道學案上」載：「王安石執政，議更法令，言者攻之甚力。先生被旨赴中堂議事，安石方怒言者，厲色待之。先生徐曰：『天下事非一家私議，願平氣以聽。』安石為之愧屈。」[42] 他批評新法，不是針對某個具體法令，而是就王安石用人不當、莫辨君子小人而言，體現出他重性理和道德修養的理學家本色。

王安石新學思想在當時及後世都招致了不同的看法。王安石創立新經學，其目的就是要「一道德」，即以他的新經學來統一思想。蘇軾對此不以為然，他說：「荊公之學，未嘗不善，只是不合要人同己。」[43] 朱熹駁斥蘇軾的觀點說：「若荊公之學是，使人人同己，俱入於是，何不可之有？」但他同時指出，王安石統一思想的做法固然不錯，只是他的新經學本身「自

39　《宋元學案》卷 5，頁 226–227。

40　《宋元學案》卷 14，頁 574。

41　《宋元學案》卷 13，頁 538。

42　《宋元學案》卷 13，頁 538。

43　《朱子語類》卷 130 引，頁 3099。

有未是處」[44]，不能作為統一思想的標準。陸九淵也對此提出批評，認為：「尚同一說，最為淺陋。天下之理但當論是非，豈當論同異。」[45]熙寧年間，王安石執政，於科舉考試上罷詩賦而試經義，使新經學在北宋後期長期作為官方教科書。儘管此舉亦遭到蘇軾等人的異議，但直到南渡後的相當長時間內，荊公新學仍是科舉考試的教科書之一。《宋史》記載，宋高宗紹興二十六年曾專門下詔：「科舉取士，毋拘程頤、王安石一家之說。」[46]這說明王安石新學在當時仍很有影響。但由於北宋的滅亡使王安石的政治革新實踐遭到否定，他的新學思想也招致壓制和批判，甚至被指責為禍國之由。這種把政治和學術完全等同的做法只能說明批評者的急功近利、目光狹隘，並不足取。

三、蘇軾蜀學與洛學

　　若將北宋學術與彼時黨爭相聯屬，則新黨有王安石新學，舊黨有洛學、蜀學和朔學等。因黨爭之故，不僅新學與其他學派之間有紛爭，而且舊黨內部的各派間也有矛盾衝突，其中尤以洛學與蜀學為著。蜀學以三蘇父子為代表，三蘇之中又以蘇軾成就最高。大致說來，宋代的學術思想，自歐陽修以後，王安石新學由於有朝廷政令為後盾，是神宗熙寧、元豐年間的主要統治思想。但哲宗即位後，年歲尚幼，太皇太后臨朝聽政，罷黜新黨，廢止新政，重新起用舊黨人物。司馬光復出，蘇軾由登州奉召入京。元祐政壇由舊黨執柄，元祐學術以二程洛學為執牛耳者。葉適《習學記言序目》云：「程氏與司馬氏善，當時在要地者，多程氏之門，故元祐之政亦有自來。」[47]時蘇軾亦在朝中任職，洛學與蜀學之間的矛盾紛爭遂時有發生。

　　蜀、洛之隙，應從圍繞祭奠司馬光而導致的程頤與蘇軾的失歡說起。《續資治通鑑長編》卷393「元祐元年十二月壬寅」條載呂陶奏章曰：「明堂降赦，臣僚稱賀訖，兩省官欲往奠司馬光。是時，程頤言曰：『子於是日哭則不歌，豈可賀赦才了，卻往弔喪？』坐客有難之曰：『孔子言哭則不歌，即

44　《朱子語類》卷130，頁3100。

45　〈與薛象先〉，《陸九淵集》卷13，中華書局1980年，頁177。

46　《宋史》卷31，頁585。

47　《習學記言序目》卷47，中華書局1977年，頁699。

不言歌則不哭。今已賀赦了卻往弔喪，於禮無害。」蘇軾遂戲程頤云：『此乃枉死市叔孫通所制禮也。』眾皆大笑。其結怨之端蓋自此始。」[48]蘇軾生性詼豪，思想中又雜佛老，因此對於程頤一本正經講古制，頗多譏刺。朱熹《伊川先生年譜》記載在司馬光喪葬期間，程頤及門人朱光庭等主食素，蘇軾及門人黃庭堅等主食葷，而交相「極詆之」。[49]蘇軾針對二程的「持敬說」曰：「幾時與他打破這個『敬』字！」[50]程頤也反脣相譏，嘗言：「人有三不幸：年少登高科，一不幸；席父兄之勢為美官，二不幸；有高才能文章，三不幸也。」[51]影射的就是蘇軾兄弟。

　　由上可見，蜀學與洛學的磨擦在當時還是相當尖銳的。那麼，導致蜀學和洛學紛爭的原因是什麼呢？朱熹在《伊川先生年譜》「（元祐）七年，服除，除秘閣，判西京國子監」條下引《王公繫年錄》云：「初，頤在經筵，歸其門者甚盛，而蘇軾在翰林，亦多附之者，遂有洛黨、蜀黨之論。二黨道不同，互相非毀，頤竟為蜀黨所擠。」[52]這裡把蜀、洛之爭歸結為「道不同」，而所謂的「道」，應是指蜀、洛兩家不同的學術思想。朱熹認為蜀、洛兩黨主要的學術差異在於「敬」與「不敬」，[53]可謂中的之言。總之，蘇軾蜀學與洛學同係舊黨學派，卻見解不同，以致互相攻訐。學術觀點的差異也導致文學觀念的不同，蘇軾和二程文道觀的差異，就是他們的學術思想影響文學的具體體現。

四、江西詩派文人與理學

　　江西詩派是宋代文學史上聲勢浩大的一個詩歌流派，它占據著北宋後期和南渡初期的詩壇，對南宋詩人的影響也很大，甚至在宋元易代之際還有它的追慕和繼承者。江西詩派活躍於詩壇之時，也正是理學形成和發展之時。作為占據時代哲學思想主潮流的理學，對作為文化現象之一的詩歌創作必然

48　《續資治通鑑長編》卷 393，頁 9569。
49　《二程集・遺書》附錄，頁 343。
50　《朱子語類》卷 130 引，頁 3110。
51　《二程集・外書》卷 12，頁 443。
52　《二程集・遺書》附錄，頁 343。
53　參見沈松勤撰《北宋文人與黨爭》，人民出版社 1998 年，頁 147。

會產生影響。具體來講，江西詩派與理學的關係體現為一種基本成熟的社會思潮和哲學思想對同時代文人的同化及文人對它的認可和趨同。

　　黃庭堅是江西詩派的創始者，他與理學有著密切的關聯。黃庭堅之名於《宋元學案》中分見於卷 19「范呂諸儒學案」、卷 21「華陽學案」、卷 99「蘇氏蜀學略」三處，他的評傳被置於卷 19「范呂諸儒學案」中，列為李常門人。李常字公擇，與司馬光、王安石、呂公著有交往，但在熙寧變法時因與王安石政見不同而疏遠。呂好問說他「有樂正子之好善」；呂本中則說他「每令子婦諸女侍側，為說《孟子》大義」。[54] 他是慶曆以後於學術道統用力甚多的一位學者，《宋元學案》視其為「涑水同調」。涑水先生司馬光是被程頤稱為與邵雍、張載同列的「不雜」的三位學者之一。李常與之同調，其學行亦當是純粹無滓的。黃庭堅之為李常門人，按照王梓材的觀點，是因為「考其學行，實本之李公擇」。[55] 又根據「華陽學案」，黃庭堅曾從范祖禹學，而范與程頤在學術上同一趣味；黃庭堅又與程氏門人呂希哲交遊，呂希哲的學術趣味亦同於程頤，由此可見黃庭堅與理學的聯繫。朱熹對黃庭堅大加讚賞，說他「孝友行，瑰瑋文，篤謹人也。觀其贊周茂叔『光風霽月』，非殺有學問，不能見此四字；非殺有功夫，亦不能說出此四字。」[56] 觀其意，朱熹對黃庭堅的稱賞，主要與黃對周敦頤的評價有關。周敦頤是理學的開山祖師，朱熹對他很崇仰，對黃庭堅也就愛屋及烏了。

　　關於黃庭堅與理學的關係，黃震的一番話頗能揭示個中就裡，他說：

> 涪翁孝友忠信，篤行君子人也。世但見其嗜佛老，工嘲詠，善品藻書畫，遂以蘇門學士例目之。今愚熟考其書，其論著雖先《莊子》而後《語》、《孟》，至晚年自刊其文，則欲以合於周、孔者為內集，不合於周、孔者為外集。其說經雖尊荊公而遺程子，至他日議論人物，則謂周茂叔人品最高，謂程伯淳為平生所欣慕。方蘇門與程子學術不同，其徒互相攻訐，獨涪翁超然其間，無一語黨同。方荊公欲挽俞清老削髮半山，涪翁亦屢諫不容，且識《列子》為有禪語，而謂普通中

54　《宋元學案》卷 19「范呂諸儒學案」，頁 791。
55　《宋元學案》卷 19，頁 810。
56　《宋元學案》卷 19，頁 810。

事本不從蔥嶺來。此其天資高明，不緇不磷，豈蘇門一時諸人可望哉！況公雖以流落無聊，平生好交僧人，游戲翰墨，要不過消遣世慮之為，而究其說能垂芳百世者，實以天性之忠孝，吾儒之論說；至若禪家句眼不可究詰其是非者，等於戲劇，於公豈徒無益而已哉！讀涪翁之書，而不于其本心之正大不可泯沒者求之，豈惟不足知涪翁，亦恐自誤。[57]

　　黃震極力肯定黃庭堅思想行為的理學根源，固然有黃震本人身為理學家因而不免有借黃庭堅為理學張本之嫌，但也足以揭示出黃庭堅與理學的相當密切的聯繫。黃庭堅的理學素養，在他的言辭中時時有所體現。明代學者袁參坡嘗謂：「魯直與人書，論學論文，一切引歸根本，未嘗以區區文章為足恃者。《餘冬序錄》嘗類其語，如云：『學問文章，當求配古人，不可以賢於流俗自足。孝悌忠信是此物根本，養得醇厚使根深蒂固，然後枝葉茂耳。』又云：『讀書須一言一句，自求己身，方見古人用心處，如欲進道，須謝外慕，乃得全功。』又云：『置心一處，無事不辨。讀書先令心不馳走，庶言下有理會。』又云：『學問以自見其性為難，……』又云：『學問須從治心養性中來，濟以玩古之功。三月聚糧，可至千里，但勿欲速成耳。』此等處，皆汝輩所當服膺也。」[58]總之，黃庭堅與理學有著千絲萬縷的聯繫，這必然對他的詩學觀念和詩歌創作產生一定的影響。

　　江西詩派三宗之一的陳師道名列《宋元學案》卷4「廬陵學案」，為曾鞏門人。曾鞏是歐陽修的門人，曾受知於歐陽修。《宋元學案》說他「性孝友」；「其文開闔馳騁，應用不窮，然言近旨遠，要其歸必止于仁義，一時工作文詞者鮮能過也。」[59]曾鞏身處理學的初起階段，於道德義理探討未精，但從其學術傾向來看，與二程義理之學相近。陳師道年十六時，以文謁曾鞏，曾鞏「一見奇之，許其以文著，時人未之知也，留受業」。[60]可知陳師道曾受業於曾鞏，對曾鞏十分崇仰，曾有「嚮來一瓣香，敬為曾南豐」[61]之心跡表白。當熙寧中，王安石經學盛行，陳師道心非其說，遂絕意進取。蘇軾曾

在元祐初年向朝廷薦舉他，後又「待之絕厚，欲參諸門弟子間」[62]，陳師道卻以受學曾鞏為由，婉拒之。可見陳師道之於理學，當屬洛學一脈。

呂本中是江西詩派後期的重要人物，江西詩派的得名就是由於他所作的〈江西詩社宗派圖〉而來。呂本中與理學的關係非常密切。呂氏家族可謂理學世家。呂本中的曾祖呂公著，祖父呂希哲，父親呂好問，從子呂大器、呂大倫、呂大猷、呂大同，從孫呂祖謙、呂祖儉，或與理學關聯緊密，或是理學中的重要角色。呂本中與呂祖謙被理學中人恭稱為大東萊先生和小東萊先生，《宋元學案》分別為他們立目。呂本中曾從游定夫、楊龜山、尹和靖遊，游、楊、尹三人均是程門高徒。呂本中從尹和靖學最久，故黃宗羲先將呂本中歸入「和靖學案」，但全祖望認為呂本中受家學淵源影響更深，故為他別立學案。無論從家學淵源還是就從學關係來看，呂本中與理學都聯繫緊密。呂本中之名於《宋元學案》中分見九處，他是元城先生劉安世的門人，劉安世得司馬光之學；他又被列名了齋先生陳懽的門人，陳懽與司馬光之學、二程之學、邵雍之學都有淵源關係；又列名唐廣仁門人，唐乃司馬光私淑弟子；又與師事程頤、楊時的震澤先生王蘋為學侶。他本人就是南渡初年卓有名氣的理學家，所以呂本中實際上身兼文人與理學家雙重身分。

曾幾，字吉甫，河南人。曾從舅父孔文仲、孔武仲講學，又從劉元城、胡文定遊，「其學益粹」[63]，與呂本中為講友，是五峰先生胡宏的學侶。《宋元學案》列他為武夷門人，武夷先生胡文定安國乃二程私淑，上蔡、龜山、鷹山講友。又據林拙齋《紀聞》記載，曾幾亦嘗及尹和靖之門，與之有一定往來。胡寅〈謝曾漕吉甫啟〉中評價曾幾說：「某官能宅道心，務尊德性，文章足以鼓吹六藝，業履足以冠冕諸儒，共嗟煩使之久淹，彌歎沖襟之不競。」[64]陸游〈曾文清公墓誌銘〉稱頌他：「公治經學道之餘，發於文章，雅正純粹，而詩尤工。……道學既為儒者宗，而詩益高，遂擅天下。」[65]說明曾幾於當時的理學與文學都是數得著的人物。

62　《宋元學案》卷4「廬陵學案」，頁217。

63　《宋元學案》卷34「武夷學案」，頁1185。

64　《斐然集》卷7，影印文淵閣四庫全書本。

65　《陸游集》第五冊《渭南文集》，中華書局1976年，頁2306。

呂本中〈江西詩社宗派圖〉中所列的其他詩人，也與理學有著這樣那樣的聯繫。如：謝逸，字無逸，學者稱為溪堂先生。他終身布衣，從學呂希哲之門，品行高潔，不為時俗所染，為文有劉向、韓愈之風。呂本中說他「終身勵行，在崇、觀間一無所汙」。[66] 徐俯，字師川，與理學家楊時有交。曾因與執政者政見不合，欲逃仕不就，楊時以合道而行教之，徐俯受教。汪革，字信民，學者稱為青溪先生，為呂希哲高弟，與景迁先生晁說之為學侶。這些資料表明，江西詩派的成員確乎與理學有著千絲萬縷的聯繫。

五、南宋詩人與理學

宋詩壇在南渡初期，依然是江西詩派的天下。但由於江西後學只是一味地機械摹擬黃陳詩風，其創作的表面繁盛實已難掩衰落的氣息。所以，儘管從數量上來看，南渡後的詩壇也可謂詩人林立，作品繁複，但大家寥寥，面孔單調，除了一些詩人受時代的感召，借詩篇傳達了驅除強虜、保家衛國的愛國心聲外，就整個詩壇而言，呈現出缺乏生機和活力的沉悶局面。到了孝宗時期，一方面孝宗即位後，力圖恢復，極大地振作了廣大士子的愛國濟世情懷，使「靖康之難」以來在他們心中壓抑已久的愛國激情迸發而出；另一方面，在主和派當政的歲月裡，主戰派詩人畢竟投閒置散，放跡山水太久，於是在他們的詩歌創作中，表現清新自然的田園風光和蕭散閒逸的生活情趣的作品數量也不在少數。而這兩方面，同江西詩風比較起來，顯著的區別是，都從書本走向了外界，從封閉的自我內心世界走向了廣闊的現實生活。以陸游、楊萬里、范成大為代表的大批注重社會現實的詩人的出現，標誌著宋詩創作又一個高峰期的到來。

南宋前期也是理學的黃金時期。北宋理學以王安石新學為翹楚，二程洛學基本處於民間學派的地位。但南渡以後，情況卻發生了轉折性的變化。新學在北南宋之交遭到了激烈的批判，被看作禍國之因，其緣由在於呂惠卿、蔡京等奸佞都出於荊公之學，新學漸趨冷落。而二程洛學的情形恰好與之相反。二程之後，洛學門人絡繹而出，聲勢浩大，其中「程門四先生」尤為顯著，他們既得二程洛學之真傳，又能發揚光大，接納後進。四先生中的楊時

66　《宋元學案》卷23，頁912。

南渡後官位顯赫，一時程門弟子競相趨奉，對光大洛學起了重要的作用。由楊時一傳至羅從彥，再傳至李侗，三傳至朱熹。朱熹素有理學集大成者之稱，與他同時的著名理學家還有陸九淵、張栻、呂祖謙等人，所以南宋孝宗時期理學也達到了興盛狀態。理學的興盛與詩歌的中興恰在同一時期出現，是時間的偶然巧合，還是存在著某種必然的聯繫？這是一個值得深思的問題。

從南宋詩人與理學的關係入手來考察這個問題，也許能得到若干啟示。中興三大詩人與理學都有著密切的聯繫。陸游在《宋元學案》中名列三處。從其家學淵源來看，他的祖父陸佃是王安石的門人，曾向王安石學習經學。陸佃雖出於王氏之門，但在新舊黨爭中，卻不為黨派觀念所囿，鯁言直行，「識者嘉其無向背」[67]，所以在新黨對舊黨的打擊報復中，他被列入元祐黨籍。陸游的父親陸宰，熟習儒經，撰有《春秋後傳補遺》。在這樣的家庭環境裡成長，陸游自幼就受到儒家思想的濡染。從其師承關係來看，陸游曾學詩於曾幾，又從張浚遊。曾幾與理學的關係已如前述，張浚乃南宋抗金名將，於理學也學有所得，對重要的儒家典籍都有自己的獨到見解，著有《紫巖易傳》十卷。楊萬里稱譽他為學「一本天理，尤深於《易》、《春秋》、《論語》、《孟子》」。[68]張浚的兒子張栻是與朱熹齊名的理學大家。張浚以宰輔之家，卻有三世五人登《宋元學案》，可知其家素有理學之傳統，其始則在張浚矣。陸游通過以上兩個方面與理學發生了聯繫。他嘗言：「一言可以終身行之者，其恕乎？此聖門一字銘也。『詩三百，一言以蔽之曰，思無邪。』此聖門三字銘也。」[69]體現了理學重修身自省、端正無邪的思想。

范成大與理學的關係，似乎不見直接的史料記載，然細察其生平，與理學也有一定的關聯。首先，從其思想來看，有受理學薰染的痕跡。他在乾道年間曾上奏孝宗皇帝說：「知道莫如堯、舜、禹、湯、文、武、周、孔，其靜而聖，存心養性是也；動而王，治天下國家是也。漢、唐之君，功業固有之，道統則無傳焉。」[70]這活脫是理學家的口吻。其次，從其交結來看，他

67　《宋元學案》卷98「荊公新學略」，頁3258。

68　〈張魏公傳〉，《誠齋集》卷115，四部叢刊本。

69　《宋元學案》卷98「荊公新學略」引，頁3270。

70　周必大撰〈資政殿大學士贈銀青光祿大夫范公成大神道碑〉引，《文忠集》卷61，影印文淵閣四庫全書本。

與理學家張栻相交甚契。張栻以理學大師的身分，對范成大與理學相契之言論多有讚譽。范成大與張栻在立朝處事方面也有一致之處。如孝宗欲以張說簽書院事，朝中僅有張栻與范成大極力反對[71]。羅大經《鶴林玉露》評價范成大詠曹操疑塚的詩歌是「四句是兩個好議論，意足而理明」[72]，可見范成大的這種詩歌追求與理學家以表現義理為主的詩學觀念走向一致。

三大家中與理學關係最密切的是楊萬里。楊萬里涉足理學，與其父楊芾有關。楊芾，字文卿，終身不仕，隱於吉水之南溪，號南溪居士。據胡銓〈楊君文卿墓誌銘〉所云，楊芾精於易學，曾攜楊萬里拜謁張九成和張浚。楊芾還市書數千卷，勉勵楊萬里參究聖賢之心。在楊芾的安排下，楊萬里先後從學於王庭珪、劉安世、劉廷直、張浚父子等，這些人都是當時聲名顯赫的理學家。在楊萬里涉足理學的道路上，結識張浚父子意義尤為重大。楊萬里拜謁張浚大約在紹興二十九年（1159），時楊萬里在永州零陵擔任縣丞[73]。張浚對他很是器重，以「正心誠意」之學勉勵他。楊萬里因以「誠」命名書齋，並以為號。他在〈誠齋記〉裡感歎說：「夫天與地相似者，非誠矣乎？公以是期吾，吾其敢不力？」[74]他還在一首詩裡描繪他見張浚後的感受：「浯溪見了紫巖回，獨笑春風儘放懷。」[75]這裡他化用理學史上「如坐春風」的典實，表達他得張浚教誨後的豁然通脫和身心愉悅。[76]此後，楊萬里治學論道、行事立言，都以張浚的教誨為準則。楊萬里與張栻年齒相若，是過從甚密的同道知己，他對張栻的理學思想當有一定的體會。楊萬里本人也是南宋造詣頗高的理學家，著有《誠齋易傳》、《心學論》、《楊子庸言》等理學著作。他的《誠齋易傳》在南宋時就與《程子易傳》合刊並行，稱《程楊易傳》，

71　事見周必大撰〈資政殿大學士贈銀青光祿大夫范公成大神道碑〉，《文忠集》卷 61，影印文淵閣四庫全書本。

72　《鶴林玉露》丙編卷 3，頁 281。

73　參見張鳴撰〈誠齋體與理學〉，《文學遺產》1987 年第 3 期。

74　《誠齋集》卷 113，四部叢刊本。

75　〈幽居三詠・誠齋〉，《誠齋詩集箋證》卷 7「江湖集」，頁 565。

76　《二程集・外書》卷 12 載，朱光庭見明道於汝州，歸謂人曰：「光庭在春風中坐了一個月。」又張九成《橫浦心傳錄》卷上載，游定夫自明道處來訪楊時，楊時問曰：「公適從何來？」定夫答曰：「某在春風和氣中三月而來。」

影響很大。全祖望說楊萬里是「以學人而入詩派者」[77]，就是指他的理學修養而言。

綜上所述，南宋理學的興盛與詩歌的中興幾乎同時發生，當是有一定的內在聯繫的。簡言之，理學的繁盛局面對同時代的詩人必然產生一定的吸引力，引起他們關注和學習理學的興趣和熱情，理學家探討道德義理的學說對詩人的詩歌創作觀念也發生著影響。

南宋後期，理學內部出現了不同學說的分歧，從而帶來理學的分化局面。與北宋時新學、蜀學、洛學的紛爭總是伴隨著政治觀點不同的是，南宋理學的分化更多地表現出學術爭鳴的純粹性。朱熹和陸九淵的鵝湖之會純是學術觀點的爭辯，與政治無涉。這一方面體現出爭鳴的純學術性，另一方面也體現了南宋理學家對現實的迴避與逃遁。南宋理學除朱、陸兩大學派之外，還有永嘉學派。永嘉學派重視事功，關注現實，和張載的關學有相似之處，主要代表人物有陳亮、薛季宣、陳傅良、葉適等。葉適在事功之外，工於文辭。《宋元學案》卷 54「水心學案」說：「水心工文，故弟子多流于辭章。」[78] 四靈詩人以葉適為宗，學的就是他的辭章，而非事功。江湖詩派是南宋後期一個鬆散的詩人創作群體，其成員組成複雜，詩歌面貌也異彩紛呈。其中有一些詩人與理學有或多或少的關聯，如劉克莊曾受業於理學家真德秀，林希逸被稱為「以道學名一世」的人物[79]等等。

以上所述，著眼於宋代詩人受理學之影響。事實上，理學和詩歌作為哲學與文學兩個不同領域的表現形態，其間的影響往往是互動互滲。全祖望曾對此現象深致感慨，他說：「因念世之操論者，每言學人不入詩派，詩人不入學派。……余獨以為是言也蓋為宋人發也，而殊不然。張芸叟之學出於橫渠，晁景迂之學出於涑水，汪青谿、謝無逸之學出於榮陽呂侍講，而山谷之學出於孫莘老，心折於范正獻公醇夫，此以詩人而入學派者也。楊尹之門而有呂紫微之詩，胡文定公之門而有曾茶山之詩，湍石之門而有尤遂初之

77　〈寶瓶集序〉，全祖望《鮚埼亭集》卷 32，頁 606。

78　《宋元學案》卷 54，頁 1738。

79　《四庫全書總目》卷 164「鶴齋續集提要」，頁 1409。

詩，清節先生之門而有楊誠齋之詩，此以學人而入詩派者也。」[80] 在理學家
以其思想學說影響著詩人的詩歌觀念和創作的同時，詩歌對理學也發生著影
響。這在南宋表現得尤為明顯。北宋除邵雍外，理學家染指詩歌者還較少，
而南宋理學家的詩作數量普遍為多，如朱熹有詩一千三百餘首；魏了翁有詩
八百八十餘首；楊時有詩二百三十餘首；真德秀有詩九十餘首等。宋末理學
家金履祥編選《濂洛風雅》，對宋代理學家的詩歌作品進行匯總整理。《濂
洛風雅》雖屬理學家之詩，與詩人之詩的性質面貌有較大不同，卻也正可作
為理學與詩歌確有關聯的一個具體例證。

圖 1〈宋儒詩意圖〉，《中國繪畫全集》，浙江人民美術出版社、文物出版社 1999 年。

第三節　宋代禪學

一、宋王朝的佛教政策

佛教傳入中國後，歷朝的統治者對它的態度都體現出矛盾的雙重性：
既意識到它對加強思想統治有利的一面，又警惕到如果不加以限制和引導，
它或許會成為威脅政權的潛在因素，所以對它有時誘導利用，有時又排斥打
擊。中唐韓愈從維護社會的政治經濟利益的角度出發，激烈闢佛，從輿論上

80　〈寶瓶集序〉，《鮚埼亭集》卷 32，頁 606。

給佛教以嚴重打擊。晚唐武宗時的會昌法難，可以說是宋以前佛教遭到的最慘重的打擊之一。五代時，佛教各派的勢力有所恢復。其中禪宗與五代戰亂頻仍、民不聊生、百姓流離失所造成的流民大量增多的現實相適應，農禪廣為流行，在一定程度上虛幻地滿足了流民渴望安居樂業的樸素願望。宋代禪宗在前代發展的基礎上，進一步形成了五家七宗的繁盛局面。

宋代禪宗的發展，與宋王朝的佛教政策有很大關係。宋太祖趙匡胤有鑒於周世宗廢除佛教的政策給佛教造成沉重的打擊，進而影響到許多地方的統治秩序和安定局面，也有感於五代的戰亂形勢造成的民心渙散對統一政權的不利，試圖借助佛教的力量來實現穩定人心的目的，因此對佛教採取比較寬和的政策。他即位之初，便解除了周世宗頒布的廢佛令，並普度童行八千人，作為穩定局勢、籠絡人心的策略之一。太祖朝的一系列措施對恢復和弘揚佛教都起了不可忽視的作用。其一是刊刻佛經。宋王朝於太祖開寶四年（971）組織人力，刊刻宋版《佛藏》，於太宗太平興國八年（983）刻成，這是佛教發展史上的盛舉。其二是修建禪院。朝廷於開寶年間，耗資百萬，重修同州龍興寺舍利塔。其三是延譽僧徒。乾德三年（965），甘州回鶻可汗派遣僧徒向大宋進獻佛牙、寶器。次年，朝廷派僧行勤等一百五十七人，「各賜錢三萬，遊西域」[81]。太祖一方面禮遇僧徒，另一方面對不敬佛禪者，還採取懲治措施。進士李藹就因為詆毀佛教，言辭不遜，而被黥杖，流配沙門島。[82]

但宋太祖同時又對佛教加以適當的限制。立國當年，太祖就下詔說：「諸路州府寺院，經顯德二年停廢者勿復置，當廢未毀者存之。」[83]對宋初佛教來說，這是很值得注意的一件事情。這條詔令所表露的訊息有二：首先，太祖認可了周世宗廢佛的既成事實；其次，向佛徒暗示了他對佛教有限的寬容態度。開寶八年（975），詔令禁止舉行灌頂道場、水陸齋會及夜集士女等佛事活動，指責其「深為褻瀆，無益修持」。[84]這條詔令又表明宋太祖對

81　《宋史》卷2「太祖本紀」，中華書局1985年，頁23。
82　事見《宋史》卷2「太祖本紀」，頁23。
83　《續資治通鑑長編》卷1，頁17。
84　〈禁灌頂道場水陸齋會夜集士女詔〉，《宋大詔令集》卷223，中華書局1962年，頁861。

佛教發展方向的明確立場，即佛教應利於修持，而不是搞一些粗陋的神鬼迷信。由此可見，宋太祖關於佛教的意見雖不多見記載，但卻確立了後世統治者對待佛教態度的基調。以後宋朝的歷代最高統治者，除個別外，對佛教的政策基本上是既保護又限制的。

宋太宗對於佛教，看重的是它裨補政治的現實功用性。據《續資治通鑑長編》卷24記載：太宗「以新譯經五卷示宰相，因謂之曰：『浮屠氏之教，有裨政治，達者自悟淵微，愚者妄生誣謗。朕於此道微究宗旨，……雖方外之說亦有可觀者，卿等試讀之，蓋存其教，非溺於釋氏也。」[85] 在他看來，君主應當汲取佛教中有利於政治的方面，而不是像梁武帝那樣自己投身佛門，喪失了作為君主的威嚴，這不僅於政無補，還容易誘致天下的佞佛風氣。所以他一方面廣度僧尼，花費巨額銀兩修建開寶寺舍利塔，另一方面又約束寺院擴建，還曾下詔限制僧尼數量。這種恩威並用的策略乃是為了牢牢地把佛教納入統治者加強王權的軌道上來。

宋真宗對佛、道二教都很崇尚。他先後著〈崇釋論〉、〈崇道教論〉和〈崇儒術論〉，表明他以佛、道二家輔助儒學統治的意圖。在〈崇釋論〉中，他認為佛教和儒家學說的宗旨都是為了「勸人之善，禁人之惡」，不過是「迹異而道同」，應當予以保護。他曾大力支持譯經事業，也曾下詔普度天下童子，但同時又禁止毀金寶以塑佛像，不許百姓隨意離棄父母而出家。

北宋的君主當中，仁宗皇帝是佛禪修養較高的一位。佛藏中留存有他作的偈頌。他對佛教的基本看法著重於佛教以清淨為宗，慈悲救世，化解煩惱。因此他所希望的佛教不是那種呵佛罵祖式的，而是推重佛教禪宗的心性修持功夫。他的一首偈頌云：「最好坐禪僧，忘機念不生。無生焰已息，珍重往來今。」[86] 禪僧忘機枯坐，塵念不起，自然有利於社會安定，這正是作為帝王的他所希望的。所以他自覺地保護佛教，把護法看作是遵循祖訓、秉承先命的一種體現。但由於僧尼數量遞增，弊端日顯，因此仁宗對僧尼之數也加以限制。

85　《續資治通鑑長編》卷24，頁552。
86　《雲臥紀談（譚）》卷下，《卍續藏經》第148冊。

　　宋徽宗時期是北宋佛教發展的滯礙期。徽宗十分尊崇道教，對佛教採取抑制政策。他於重和二年（1119）下詔稱，佛教屬於胡教，「其教雖不可廢，而害中國禮義者，豈可不革」。[87] 他改革佛教的方法是以道教來同化佛教，於是改佛號為道號，令僧尼做道士、道姑的裝扮。可以說，這是佛教在宋代遭受的最嚴重的一次打擊。但由於徽宗不久即被俘北上，故對佛教的威脅不是很大。

　　南宋的佛教政策基本沿襲北宋。由於南宋半壁江山的殘喘局面容易使廣大民眾逃遁叢林，把佛禪當作心靈的逋逃藪，因此為了強化思想意識的專制統治，朝廷加強了對佛教的制約。

　　與他的先祖不同的是，宋高宗把佛教的價值看得比較淡，他認為佛教的教義內容完全包括在儒家思想當中，因此沒有必要對佛教另加提倡。據《佛祖統紀》卷 47 記載，他曾經對宰臣們說：「自佛法入中國，士大夫靡然從之，上者信於清淨之說，下者信於禍福之報。殊不知六經廣大、靡不周盡，如《易》無思無為、寂然不動、感而遂通，《禮》之正心、誠意者，非佛氏清淨之化乎？積善之家必有餘慶，積不善之家必有餘殃，與《書》作善降之百祥、作不善降之百殃，非佛氏禍福之報乎？」[88] 由這種認識出發，他對佛教的態度就是「但不使其大盛耳」[89]。既不毀教滅徒，也不崇教信徒，對佛教還採取限制發展的措施，如停止度僧、通過徵收僧侶的「免丁錢」限制寺院接收新僧等。

　　相對而言，宋孝宗對佛教的態度就要溫和得多。孝宗即位後，積極籌措北伐抗金之舉，很有一番雄心壯志，對於佛、道二教，他也欲借其力。宗杲禪師以佛禪之身，高舉「忠義」大旗，抗敵護國，極得孝宗嘉賞，賜「大慧」之號。乾道四年（1168），孝宗召杭州上天竺若訥法師，入禁中行護國法事，齋罷命若訥說法。淳熙二年（1175），孝宗詔建護國金光明道場。淳熙八年（1181），孝宗親自撰〈原道辯〉闡述他的三教關係思想。他認為儒學與佛家、道家思想在本質上是一致的，佛家「不殺、不淫、不盜、不飲酒、不妄

87　〈佛號大覺金仙餘為仙人大士之號等事御筆手詔〉，《宋大詔令集》卷 224，頁 868。

88　《佛祖統紀》卷 47，《大正藏》第 49 冊。

89　《宋會要輯稿‧道釋一》，中華書局 1957 年，頁 7885。

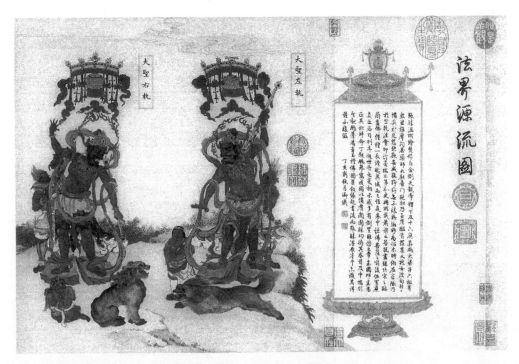

圖2〈法界源流圖〉，《中國繪畫全集》，浙江人民美術出版社、文物出版社 1999 年。

語」的五戒與儒家的「仁、義、禮、智、信」是相通的；道家的「慈、儉、不敢為天下先」與儒家的「溫良恭儉讓」是相合的。這樣一來，儒、釋、道三教在本質上就統一起來，所不同的只是外在的表現形式，三教各以所能，各司其職，共同體現著修心、養身、治世的功能。他說：「三教末流，昧者執之，自為異耳。夫佛、老絕念無為，修心身而已矣，孔子教以治天下者，特所施不同耳，譬猶耒耜而耕、機杼而織。後世徒紛紛而惑，固失其理。或曰：當如之何去其惑哉？曰：以佛修心，以老治身，以儒治世，斯可也。唯聖人為能同之，不可不論也。」[90] 在這種思想下，孝宗對於佛教和道教都很寬容，佛、道二教在這一時期都有所發展。

　　總的來說，宋王朝的統治者對佛教或保護或壓制的策略，都是以加強和鞏固封建王權的統治為出發點，都是想努力地把佛教納入封建王朝的統治秩序中，把佛教當作籠絡民心的工具和手段。因此，不管佛教自身呈現著怎樣的發展變化，在統治者的眼裡，它的工具性總是被擺在第一位的。

90　〈原道辯〉，《雲臥紀談》卷下，《卍續藏經》第 148 冊。

二、宋代禪學的發展軌跡

大約在唐末、五代之間，禪宗形成了五個重要的派別，即為仰、臨濟、法眼、雲門、曹洞，這就是所謂一家五宗，一花五葉。為仰宗於五代繁興一時，數傳後即絕；曹洞宗自本寂後四世也銷聲匿跡，後賴道膺一脈得以綿延；法眼宗延至宋初，得延壽而極盛，之後法脈遂絕。宋代禪宗興盛的是臨濟和雲門兩家。宋仁宗時期，臨濟宗又分出黃龍、楊岐兩派，禪宗史上把這兩派與唐末以來的五家合稱「五家七宗」。此後，禪宗的發展趨向是在分流之後的整合，不僅表現為禪宗各家各派間的折中綜合，還表現為禪宗與儒學及儒、釋、道三家的融會貫通。

宋初禪僧影響較大的是永明延壽。延壽（904–975），五代吳越人。延壽在吳越就是著名的禪僧，吳越王署他為智覺禪師。入宋後，同樣受到帝王的器重。太祖開寶三年（970），奉詔於錢塘江建造六和塔，用以鎮潮，宋太宗賜其塔額為壽寧禪院。延壽屬法眼一派，但其思想學說卻不限於一家一說，禪教合一、禪淨並修、內省與外求兼行，是他禪法的特點。延壽的著作中，以《宗鏡錄》一百卷、《萬善同歸集》六卷影響最大。《宗鏡錄》以「心」統禪宗各派，舉一心為宗，照萬法如鏡。《萬善同歸集》則突出「三界唯心」的實踐功能。延壽調和禪宗各家各派，貫通禪宗與佛教其他宗派的教義學說，豐富了禪宗的理論與實踐，同時卻也使禪宗本色與獨立性喪失殆盡，預示著佛教禪宗在宋代的整合趨勢。

大約在宋太祖到哲宗時期（960–1100），臨濟和雲門兩派推動著禪宗的發展。晚唐五代時臨濟宗的主要活動地在河北，仁宗朝時，其活動區域轉到了南方，以江西為中心，一變成為禪宗中相當活躍的一支。臨濟宗由五代入宋時呈衰落之勢，改變此種局面的是汾陽善昭（947–1024）。善昭宣導公案頌古，將禪以文字玄談的形式表現出來。他的《頌古百則》選擇百則公案，以韻文加以闡釋。這種形式，特別容易為士大夫所接受，為禪宗在士大夫中的傳播開闢了一條可行的路子。臨濟宗之所以在宋代能夠重振聲威，與頌古形式的出現及其易為士大夫所接受有很大關係。善昭選擇百則公案的標準是擇優而取，不論宗派，反映了他力圖融合禪宗各家宗風的傾向。

善昭的著名弟子是石霜楚圓（986–1039）。楚圓的門徒中以黃龍慧南和楊岐方會最為有名。他們各立門派，分別形成黃龍派和楊岐派。慧南的禪要人稱「黃龍三關」。據《五燈會元》載：「師室中常問僧曰：『人人盡有生緣，上座生緣在何處？』正當問答交鋒，卻復伸手曰：『我手何似佛手？』又問：『諸方參請，宗師所得？』卻復垂腳曰：『我腳何似驢腳？』三十餘年，示此三問，學者莫有契其旨。脫有酬者，師未嘗可否。叢林目之為黃龍三關。」[91] 慧南的三關之設，目的在於啟示參禪者自修自證，自悟佛道。其教義核心並沒有超出一般佛教禪師所講的內容，但他將抽象的道理寓於具體形象，使公案變得生動活潑，推動了禪宗用語示意的靈活性。後來黃龍的再傳弟子惠洪將此發揚光大，形成文字禪。文字禪對宋代的詩歌創作和詩學理論影響頗大。[92]

楊岐派雖出於臨濟，卻融會臨濟、雲門兩派風格。楊岐方會不用「三關」之類的固定格式開示學者，而是側重靈活的機語，推重機鋒棒喝。在巧言善辯方面，楊岐派遠勝於黃龍派。北宋末年，楊岐派日益興盛，逐漸取代了黃龍派。

雲門宗為文偃所創。文偃源出慧能的弟子行思。雲門宗的傳承關係存在許多尚待澄清的問題，根據史料所載，雲門宗出過許多有影響的禪師，大都是文偃的第三和第四代弟子。如圓通居訥、佛印了元、雪竇重顯、大覺懷璉、明教契嵩等。其中圓通居訥和佛印了元主要在江西傳法。雪竇重顯以明州（浙江寧波）雪竇山為中心，契嵩在杭州。重顯居雪竇山長達三十一年，講經說法，影響很大，號雲門中興。重顯受汾陽善昭的影響，作《頌古百則》，把宋初的頌古之風推向高潮。他的頌古以藝術審美的表現形式，宣傳佛禪教義，特別為文人士大夫所喜愛。契嵩則宣導三教合一，以向儒學的主動靠攏換取佛禪生存和發展的機會。

宋室南渡以後，由於時代的急劇變化，禪宗的發展也發生了改變。雲門宗已度過了它的黃金時代，逐漸走向衰落。在整個南宋，儘管它傳法世系不斷，卻未能出現有影響的禪師，到元代初年便湮沒無聞了。臨濟宗的黃龍派，

91 《五燈會元》卷 17，頁 1108。

92 關於這一點，可參看周裕鍇撰《文字禪與宋代詩學》一書，高等教育出版社，1998 年。

自北宋末期開始衰落，進入南宋不久，便法系難考。楊岐宗代之而起，成為南宋禪宗中最大的一派。圓悟克勤和大慧宗杲是這一時期最有影響的禪師。此外，曹洞宗逐漸崛起，其影響僅次於臨濟宗。宏智正覺創立默照禪，把靜坐守寂作為證悟的唯一方式。南宋中後期的禪宗相對穩定，兩宋之交形成的禪宗格局和地域分布沒有發生大的變動，禪宗僧徒依然數量龐大，但禪宗思想卻幾乎沒有新的發展。

第四節　宋代文人與禪學

一、兩宋居士禪的興盛

佛教自兩漢之際傳入中國後，始終與士人階層有著密切的聯繫。魏晉南北朝時期，研習佛學、談說玄理一度成為上層官僚和門閥士族的生活風尚。隋唐時期，隨著佛教宗派的建立和發展，貴族、官僚、文人的參禪學佛活動十分盛行。到了兩宋時期，居士禪出現了空前的繁盛。

在佛教傳入中國以前，古代文獻中的居士，是指德才兼備而隱居不仕的人。《禮記・玉藻篇》說：「居士錦帶，弟子縞帶，并紐約用組。」鄭玄注曰：「居士，道藝處士也。」[93]《韓非子・外儲說左上》：「齊有居士田仲者」，[94] 指未做官的士人，這是「居士」一詞的中國本土之義。佛教中的居士，是梵語「Gṛhapati（迦羅越）」的意譯，指居家奉佛之人。如《維摩詰經・方便品》：「若在居士，居士中尊，斷其貪著。」佛教傳入中國後，「居士」一詞的含義，逐漸變得相當寬泛。「它既可指一般隱居不仕之士，又可指佛教居家修行人士，還可指所有非出家的學佛人士。從佛教的大慈悲精神出發，凡不是站在佛教的對立面，不構成對佛教危害的人，即使他（她）毫無信仰，也應以居士對待。」[95] 本書所說的居士，主要是指士大夫階層居家學禪的人士。

兩宋時期，居士禪在士大夫中間廣為流行。究其原因，大略有以下數端：

93　《禮記正義》卷 30，《十三經注疏》本，頁 904。

94　《韓非子集解》卷 11，《諸子集成》本第五冊，上海書店 1986 年，頁 202。

95　潘桂明撰《中國居士佛教史》，中國社會科學出版社 2000 年，頁 3。

第一，禪宗的興盛為士大夫居士禪的興起提供了外部文化環境。兩宋時的佛教，總體上已呈無法挽回的衰退之勢，惟有禪宗延續了自晚唐五代以來的繁榮。這是居士禪興起的外部條件。

第二，儒學的衰頹無力使士大夫歸心佛禪。《佛祖統紀》卷45載，荊公王安石問文定張方平曰：「孔子去世百年，生孟子，後絕無人。或有之而非醇儒。」方平曰：「豈為無人？亦有過孟子者。」安石曰：「何人？」方平曰：「馬祖汾陽、雪峰巖頭、丹霞雲門。」安石意未解。方平曰：「儒門淡薄，收拾不住，皆歸釋氏。」安石欣然歎服。後以語張商英，撫几賞之曰：「至哉此論也！」[96] 這段話出自禪僧之筆，不免有為禪宗張揚之用意，但仍形象地概括了當時儒學衰退的事實。僵固煩瑣的漢唐經學固然仍是封建士子進入仕途必不可少的敲門磚，卻很難起到振奮士人精神的作用，相反，禪宗活潑灑脫的思想風格和簡便易行的修行方式對士大夫產生了極大的吸引力。主觀上向佛禪的自覺靠攏是士大夫居士禪產生的內在因素。

第三，宦海沉浮的挫折感使士大夫從佛禪中尋求慰藉。宋代科舉制度的改進，使大量的讀書人得以進入仕途，官僚隊伍迅速壯大。但激烈的黨爭和嚴酷的文化鉗制政策使宋代士大夫的仕途荊棘密布，險象環生。朝不保夕的憂患心理和因罷黜貶謫帶來的挫折感使士大夫需要一個釋放負荷和安頓心靈的場所，佛禪超脫塵俗的隱逸境界恰好適應了士大夫的這種心理選擇。《宋元學案‧蘇氏蜀學略》說蘇軾：「自為舉子至出入侍從，忠規讜論，挺挺大節。但為小人擠排，不得安於朝廷。鬱悒無聊之甚，轉而逃入於禪。」[97] 王安石晚年作詩云：「身如泡沫亦如風，刀割香塗共一空。宴坐世間觀此理，維摩雖病有神通。」[98] 於是歸心佛禪成為士大夫調節心態、保持心理平衡的主要手段。

第四，詩禪相融的詩意禪境是士大夫追求精神愉悅感的首要選擇。以禪喻詩，詩禪結合，在詩歌中表現禪趣是文人共同的審美愛好。因此，從追求詩歌美境的目的出發，文人們也會主動地向佛禪靠攏。這一點，單從宋代文

96　《佛祖統紀》卷45，《大正藏》第49冊。

97　《宋元學案》卷99，頁3287。

98　王安石〈讀維摩經有感〉，《王安石文集》卷34，頁575。

人多以「居士」為號就足可證明。如：歐陽修號六一居士、蘇軾號東坡居士、陳舜俞號白牛居士、秦觀號淮海居士、陳師道號後山居士、張舜民號浮休居士、周邦彥號清真居士、李清照號易安居士、張元幹號蘆川居士、張孝祥號于湖居士、劉克莊號後村居士、范成大號石湖居士等等。居士如此之多，宋詩中充滿禪機佛趣也就不足為怪了。

二、宋代文人與禪學關係梳理

就佛教在中國的發展史來看，它的黃金時期是在隋唐。隋唐佛教和道教的興盛使它們與儒學一起，實現了三教鼎立。會昌法難以後，佛教的各個派系普遍走向衰落，惟有禪宗還算保持著興盛的勢頭，但它的獨立性發展受到了威脅。從縱的方面來看，禪宗教義在宋代以前已經發揮殆盡，宋代禪宗幾乎沒有新的思想要義，它在宋代的發展主要是橫向的，即社會生活的其他領域對它的接納與受容問題。總體上說，禪宗在宋代的發展體現出混融性和世俗化特徵。這其中既有王權政治的左右，也有道家道教和儒學思想的同化與改造，還有佛教主動向儒學靠攏的傾向等。宋代的士大夫正是在這種背景下與佛教禪宗發生著密切的聯繫。

南宋禪師道融在《叢林盛事》中，對宋代士大夫的參禪學佛有如下記載：

> 本朝富鄭公弼，問道於投子顒禪師，書尺偈頌凡一十四紙，碑於台之鴻福兩廊壁間，灼見前輩主法之嚴，王公貴人信道之篤也。……士大夫中諦信此道，能忘齒屈勢，奮發猛利，期於徹證而後已。如楊大年侍郎、李和文都尉見廣慧璉、石門聰并慈明諸大老，激揚酬唱，斑斑見諸禪書；楊無為之於白雲端，張無盡之於兜率悅，皆扣關擊節，徹證源底，非苟然者也；近世張無垢侍郎、李漢老參政、呂居仁學士，皆見妙喜老人，登堂入室，謂之方外道友。愛憎逆順，雷揮電掃，脫略世俗，拘忌觀者，斂衽辟易，罔窺涯涘，然士君子相求於空閑寂寞之濱，擬棲心禪寂，發揮本有而已。[99]

道融禪師在這裡列舉了數名士大夫的參禪學佛活動，於中可見當時士大

99 道融撰《叢林盛事》卷上，《卍續藏經》第 148 冊。

夫官僚熱衷於佛禪之一斑。根據《叢林盛事》、《居士傳》、《佛法金湯編》、《羅湖野錄》、《雲臥紀談》、《名公法喜志》等佛禪典籍所載，宋代士大夫文人有染於佛禪者影響較大的有下列數公：楊億、趙抃、晁迥、王隨、富弼、文彥博、張方平、歐陽修、王安石、潘興嗣、蘇軾、黃庭堅、晁補之、晁說之、張商英、陳瓘、李綱、宗澤、張浚、李彌遠、馮楫、王日休、范成大、楊萬里等等。上述當然不可能是宋代參禪學佛士大夫文人之全部，而且並不都是清一色的禪教徒，如文彥博、王日休等就以淨土修行見長，但絕大多數都是參禪者。下面略舉數例以做分析。

楊億（974–1020），字大年，建州（今福建建甌）人。《宋史》記載說楊億曾「留心釋典、禪觀之學」。[100] 大中祥符七年（1014），楊億由秘書監出知汝州，參謁了廣慧元璉禪師。元璉是臨濟宗的著名弟子。楊億謁見元璉，聽元璉說法，「脫然無疑」，從此與元璉交往密切，並嗣其禪法。楊億還特意致書翰林李維，述及自己與元璉的交往：「齋中務簡，退食之暇，若坐邀而至，或命駕從之。」他向李維描述自己聽禪之後的解脫之境說：「請扣無方，蒙滯頓釋。半歲之後，曠然弗疑。如忘忽記，如睡忽覺。平昔礙膺之物，曝然自落；積劫未明之事，廓爾現前。」[101] 由於楊億投心佛法，用心體悟，他的佛學修養達到了很高程度，以致有禪師反過來向他求習佛法。據《五燈會元》等書記載，智嵩禪師就曾令石霜楚圓禪師往見楊億，並說：「楊大年內翰知見高，入道穩實，子不可不見。」[102] 可見楊億禪學修養已獲叢林認可，當不在普通禪師之下。楊億對佛教的貢獻，除了與禪僧相互激勵發揮外，還以他高超的文學素養，與李維、王曙等人共同受詔裁定《景德傳燈錄》，潤色其文，使之廣泛傳播於叢林和士大夫之間，對禪宗思想的傳播起過重要作用。楊億臨終前作一偈曰：「漚生與漚滅，二法本來齊。欲識真歸處，趙州東院西。」[103] 這個偈表達了楊億對人生的參悟，是他一生學佛的總結。

富弼（1004–1083），字彥國，河南洛陽人。仁宗朝官拜樞密副使，後

100　《宋史》卷 305，頁 10083。
101　《五燈會元》卷 12，頁 727。
102　《五燈會元》卷 12，頁 699。
103　《五燈會元》卷 12，頁 728。

與文彥博並為相。富弼鎮亳州時，得知潁州華嚴院修顒禪師法席極盛，便欲前去看個究竟。修顒見面即曰：「相公已入來，富弼猶在外。」富弼聞而汗流浹背，即大悟。後以偈寄圓照宗本禪師（修顒之師）云：「一見顒公悟入深，夤緣傳得老師心。東南謾說江山遠，目對靈光與妙音。」[104] 富弼因訪修顒而得悟，便迎修顒於州治館府，諮以心法，前後有兩月餘。分別之後，富弼曾作書答謝修顒，又作偈贊云：「萬木千花欲向榮，臥龍猶未出滄溟。彤雲彩霧呈嘉瑞，依舊南山一色青。」[105] 富弼早年同韓琦、歐陽修等人一樣，從國家的政治、經濟利益考慮，曾主張抑制佛教，但與契嵩、修顒等禪師接觸後，卻深契佛禪，進而信仰、推崇佛禪，可見佛禪影響力之大。

王安石一生與禪僧的交往從未斷絕，但對於佛教的態度卻是有所發展變化的。大體而言，前期基本上持反對態度，後期則皈依佛教。王安石早年懷著濟世救民、建功立業的雄心抱負，以儒家兼濟天下蒼生為己任，對佛教廢棄人倫的做法持批評態度。這從他對待韓愈的態度上可以看出。在作於慶曆二年（1042）的〈送孫正之序〉一文中，他對於維護儒家道統、攘斥佛教的韓愈給予了極高的評價，而在〈送潮州呂使君〉一詩中，他對於韓愈與大顛禪師的交往則加以批評。所以，從維護儒家正統地位的目的出發，王安石對佛教採取批判的態度。但他對一些佛教僧人的品節和才能卻頗為欣賞，並進而認為佛教在關於個人修養方面有可取之處。他在主持熙寧變法期間，仍然同僧人保持著密切往來，並且對佛禪有了更進一步的認識。《續資治通鑑長編》卷 233 記載了王安石與宋神宗的一次對話：

> 安石曰：「臣觀佛書，乃與經合，蓋理如此，則雖相去遠，其合猶符節也。」上曰：「佛，西域人，言語即異，道理何緣異？」安石曰：「臣愚以為苟合於理，雖鬼神異趣，要無以易。」上曰：「誠如此。」[106]

這段話表明，王安石認為佛經中的道理與儒家經書中的道理是相通的，只是所依附的外在形態不同而已，這就把佛經提高到了與儒家經典同等的合

104　《五燈會元》卷 16，頁 1085–1086。

105　《五燈會元》卷 16，頁 1086。

106　《續資治通鑑長編》卷 233，頁 5660。

理地位上，標誌著王安石對佛教態度的根本性轉變。熙寧九年（1076），王安石罷相退居江寧，到臨終為止，他在江寧度過了十年的退隱生活。愛子的夭亡、舊黨的攻訐、新黨內部分裂的打擊使這一時期他與佛教的聯繫更為密切，最終皈依佛教，對佛教表示了虔誠的信仰。金陵城外有個定林寺，王安石幾乎每日必去，諦聽禪師講解佛經禪理。他還將房屋田舍等資財捐獻給佛寺，以求佛保國安君壽。據葉夢得《石林燕語》記載：「王荊公在金陵，神宗嘗遣內侍凌文炳傳宣撫問，因賜金二百。荊公望闕拜跪受已，語文炳曰：『安石閒居無所用。』即庭下發封，顧使臣曰：『送蔣山常住置田，祝延聖壽。』」[107] 王安石的〈乞以所居園屋為僧寺并乞賜額箚子〉一文中也寫道：「顧迫衰殘，糜捐何補？不勝螻蟻微願，以臣今所居江寧府上元縣園屋為僧寺一所，永遠祝延聖壽。」[108] 他甚至把自己所居房舍捐為僧寺，經神宗皇帝題名為報寧禪院，還延請當時著名的禪僧來做住持。由於晚年與佛禪的親密接觸，他的言論和思想中時見佛禪教理，跡近禪僧的狀態成為他的日常。正如他在寫給呂惠卿的信中說：「某茶然衰疢，特待盡於山林。」[109]

趙抃（1008–1084），字閱道，自號知非子，衢州西安（今浙江衢縣）人。趙抃於中年起摒去聲色，居常蔬食，繫心宗教。先後從蔣山法泉禪師、天鉢寺重元禪師遊，參問心要。致仕後居衢州，築高齋以自適，與山僧野老交遊。他嘗於高齋題一偈云：「腰佩黃金已退藏，箇中消息也尋常。世人欲識高齋老，祇是柯村趙四郎。」[110] 從這一偈頌看，趙抃晚年的精神境界已非同一般，這是他數十年參禪修習的結果。

清代學者錢謙益曾說：「北宋以後，文之通釋教者，以子瞻為極則。」[111] 根據有關史料記載，蘇軾與佛禪有很深的淵源關係。他的父親蘇洵曾著〈彭州圓覺院記〉，從儒家的忠孝觀念出發，對那些始終「不以叛其師」、堅守佛道者予以熱情稱讚。他的母親程氏亦敬奉佛教。蘇軾的胞弟蘇轍也是佛教

107　《石林燕語》卷 10，中華書局 1984 年，頁 145。

108　《王安石文集》卷 43，中華書局 2021 年，頁 723。

109　 王安石〈答呂吉甫書〉，《王安石文集》卷 73，頁 1273。

110　《五燈會元》卷 16，頁 1059。

111　〈讀蘇長公文〉，《牧齋初學集》卷 83，上海古籍出版社 1985 年，頁 1756。

居士。三蘇蜀學思想駁雜，深受禪宗和道家道教影響，主張三教並行不悖。蘇軾說：「孔老異門，儒釋分宮。又於其間，禪律相攻。我見大海，有北南東。江河雖殊，其至則同。」[112] 認為儒、釋、道三教教化天下，旨趣融會，殊途同歸。蘇軾早年即親近佛禪。他初入仕途，任鳳翔府簽判，作有〈鳳翔八觀〉組詩，其中詠天柱寺維摩詰塑像曰：「見之使人每自失，誰能與詰無言師。」[113] 表達了對維摩詰居士的仰慕。時蘇軾年二十六歲。與蘇軾來往較密切的禪僧主要是雲門宗弟子，如圓通居訥、大覺懷璉、徑山惟琳、大通善本、佛印了元等。早在治平二年（1065），蘇軾與大覺懷璉就有交接[114]。熙寧四年（1071），蘇軾通判杭州，懷璉亦回吳，二人繼有交往。蘇軾還結識了懷璉的弟子徑山惟琳，二人結下了終生友誼。蘇軾有詩作及書信寄贈惟琳，言辭殷切，可為證。蘇軾與佛印了元互鬥機鋒的故事在叢林中廣為流傳，可見蘇軾以機鋒峻語活躍於禪門的情形。雲門宗宗風險峻，簡潔高古，提倡一字一句見真諦，講究言辭機鋒，對蘇軾的文學風格產生了影響。此外，蘇軾還涉獵了其他佛教門派如華嚴宗等。華嚴宗提倡萬法同一思想，自身消融在世界萬物中，對蘇軾熱衷於探求物理的創作興趣帶來一定的影響。

　　黃庭堅與佛禪的關係更為密切。他的家鄉江西洪州分寧是北宋佛教香火十分旺盛的一個地方，佛寺眾多。臨濟宗的黃龍派系就產生於江西，分寧縣南的黃蘗山就是著名的黃蘗希運禪師曾經居住過的地方。《五燈會元》將黃庭堅列入黃龍派法嗣之中，屬該派第二代傳人祖心禪師的名下。《五燈會元》與黃庭堅的文集中都記載著祖心臨死時將後事託付黃庭堅操持的事實，這是佛門對他禪學造詣和地位的肯定。黃庭堅的家庭有學佛習禪的傳統。他的祖母仙源縣君虔誠事佛，這對黃庭堅自會發生一定的影響。黃庭堅稱自己幼年時就常到附近的禪寺去，與這種家庭風氣當不無聯繫。年歲漸長，黃庭堅開始廣交禪宗人物，尤其是在他的家鄉一帶的黃龍派禪師。後在家庭生活的變故和政治命運坎坷遭際的打擊下，他更是歸心佛門。元豐三年（1080），黃庭堅移知江西太和縣，經過泗州僧伽塔時，他寫過一篇〈發願文〉，誓戒酒

112　〈祭龍井辯才文〉，《蘇軾文集》卷 63，頁 1961。

113　《蘇軾詩集》卷 3，頁 111。

114　參見孫昌武撰〈蘇軾與佛教〉一文，《文學遺產》1994 年第 1 期。

色肉食，生活方式幾近於禪僧，常常於「吏事之餘，獨居而蔬食，陶然自得」；「目不求色，口不求味」。[115] 洪朋稱讚他「禪心元詣絕，世事更忘機」。[116] 他曾描繪自己的形象是「似僧有髮，似俗無塵。作夢中夢，見身外身」。[117] 形跡心跡均如同禪僧。概括地說，黃庭堅受禪宗的影響表現在三個方面：一是借鑑禪宗的心性修持方式進行心靈修養；二是以禪宗思想來造就自己應對世間萬物寵辱不驚的生活態度；三是形成他澹泊超然、平和恬靜的詩學觀念並進而對他的詩歌創作發生影響。

張商英（1043-1121），字天覺，號無盡居士，新津（今屬四川）人。曾參與王安石變法，徽宗朝官至宰相。關於張商英與佛禪的因緣，《佛祖統紀》中有如下記載：「張商英初仕，因入僧寺見藏經嚴整，怫然曰：『吾孔聖之教不如胡人之書耶。』夜坐長思，馮（憑）紙擱筆。妻向氏曰：『何不睡去？』商英曰：『吾正此著「無佛論」』。向曰：『既言無佛，何論之有？當著有佛論可耳。』商英默而止。後詣同列見佛龕前《維摩詰》經，信手開視，有云：『此病非地大，亦不離地大。』倏然會心，因借歸細讀。向曰：『讀此經始可著無佛論。』商英聞而大悟，由是深信其道。」[118] 由於張商英既為朝廷顯宦，又潛心佛禪，佛學造詣很高，所以成為北宋後期士大夫居士的核心人物。鑒於中唐以來韓愈、歐陽修等人的排佛呼聲日高，張商英作〈護法論〉，以示居士對佛教的外護之志。〈護法論〉與契嵩的《輔教編》在當時的排佛聲浪中，為佛禪的發展找到了合理的理由，深受叢林愛戴。

北南宋之交，國運危急，民心惶亂，於佛禪中尋求精神寄託成了士大夫普遍的作為。由於主和派在高宗朝占據朝廷要津，主戰派人士紛紛被罷免謫遷，離朝去職。極度的思想苦悶中，寄心佛禪成了他們尋求心靈平靜的共同選擇。如趙鼎，因受秦檜排斥，謫居泉州、漳州、潮州等地。在潮州五年，杜門謝客，自號得全居士。李綱，博通儒學，又精習佛禪，與圓悟克勤、芙蓉道楷、大慧宗杲交遊，曾奏請克勤住持鎮江金山寺，克勤因此而受到高宗

115　蘇轍撰〈答黃庭堅書〉，《欒城集》卷22，上海古籍出版社1987年，頁492。
116　〈懷黃太史〉，《洪龜父集》卷下，影印文淵閣四庫全書本。
117　吳曾《能改齋漫錄》卷8〈記黃庭堅自贊其寫真語〉，上海古籍出版社1979年，頁219。
118　《佛祖統紀》卷45，《大正藏》第49冊。

召見。[119]

南宋文人也與佛禪有染。范成大出身仕宦、書香之家,不幸未及成年而父母相繼病故,無意科舉,曾隱跡禪寺,讀書吟詠達十年之久。其詩好用佛典,當與他思想中的佛禪印痕有關。江湖詩派的一些成員,或棲居禪院,或與佛門中人唱酬往還,其清寂的詩歌境界、清瘦的語言風貌當有得於佛禪之處。

以上大致勾勒了宋代士大夫文人與禪學的關係。總的來說,由於禪宗在宋代的興旺勢頭,士大夫文人多與之有染,形成了宋代蔚為大觀的居士禪現象。宋代的居士禪既是佛教史上的一道亮麗景觀,也對宋代的文化和文學產生了重大影響,宋代詩歌的若干特質即與此有關。

第五節 宋代道教與道家

道教與道家不僅在今天,就是在中國古代也是經常被混淆的兩個概念。究其原因,主要是二者關係密切。道家是產生於先秦時代的一個思想學派,以老、莊為代表;道教是產生於東漢時期的一種宗教,它以道家思想為基礎,兼雜有古代的鬼神崇拜和神仙方術。大概是因為道家源出於老子,道教亦奉老子為教主,所以兩者常被混為一談。但嚴格說起來,道教與道家是分屬兩個領域的不同範疇。無論道教還是道家,對中國的政治、文化乃至經濟等社會生活領域都發生了巨大的影響。魯迅先生說:「中國根柢全在道教,……以此讀史,有多種問題可迎刃而解。」[120] 宋代統治者對道教的態度影響了道教在當時社會的存在狀態和文人對它的信仰,而道家思想對宋代文人的影響則更大一些。

一、道教在宋代的發展概貌

趙宋王朝建立後,推行三教並用的政策,試圖借助宗教的力量鞏固王權統治。在這種時代背景下,因遭受五代戰亂衝擊而呈衰敗之勢的道教得以重

119　事見念常撰《佛祖歷代通載》卷 20,《大正藏》第 49 冊。

120　〈致許壽裳〉,《魯迅全集》卷 11,人民文學出版社 1981 年,頁 353。

振和發展。太祖和太宗對道教實行既控制又利用的政策,至真宗,則大力扶持、崇奉道教。真宗對於道教的尊崇,一是為了利用道教鞏固王權統治。例如景德三年（1006）,朝中大臣有請減修寺度僧的奏章,真宗回答說:「道釋二門,有助世教,人或偏見,往往毀訾。假使僧、道士時有不檢,安可廢其教耶?」[121] 二是出於政治和外交上的某種考慮。據《宋史·真宗本紀·贊》,位處趙宋西北的契丹,稱其主為天,其后為地,獵獲之物皆稱為天賜,常祭告而誇耀之。「宋之諸臣,因知契丹之習,又見其君有厭兵之意,遂進神道設教之言,欲假是以動敵人之聽聞,庶幾足以潛消其窺覦之志。」[122] 三是他同大多數封建帝王一樣,懷著祈願長生不老、羽化成仙的心理,所以,他對道教養生術很感興趣。當時有一個道士叫賀蘭棲真,懂得如何善服真氣的養生術,真宗聞說後,「遣中使齎詔召赴闕,及至,作二韻詩賜之,號玄宗大師,齎以紫服、白金、茶、帛、香、藥,蠲觀之田租,度其侍者。」[123] 待之優厚之至。帝王的愛好,加上一些大臣的推波助瀾,使宋代的崇道之風在真宗朝達到了高潮。道士受到優厚待遇,道觀享有蠲租免役等特權,朝廷還建立道觀祠祿制度,使道教業已形成的官方祠祀性質得以制度化和普遍化。

真宗以後,由於理學的興起和佛教勢力的發展,北宋王朝的崇道勢頭有所收斂。仁宗時代,朝中大臣時有以二教靡費為由,請減罷僧道、寺觀和道場齋醮,也有從政治、思想文化的角度反對尊崇佛、道二教的。但真宗朝的道教政策還是被保留了下來,仁宗、神宗等君王也都有借道教祈福禳災的舉動。

宋代崇道之風的第二個高潮是在徽宗時期。徽宗極力推崇道教,貶抑佛教,以致有廢佛為道的事件發生。改佛為道發生在宣和元年（1119）正月。徽宗詔云:「自先王之澤竭而胡教始行於中國,雖其言不同,要其歸與道為一教,雖不可廢,而猶為中國禮義害,故不可不革。」[124] 於是改佛為「大覺金仙」,餘為「仙人」、「大士」;僧稱「德士」,尼為「女德士」;易緇

121 《續資治通鑑長編》卷 63,頁 1419。

122 《宋史》卷 8,頁 172。

123 《續資治通鑑長編》卷 63,頁 1430。

124 《佛祖統紀》卷 47,《大正藏》第 49 冊。

服為道服；改「寺」為「宮」，改「院」為「觀」等等。這實際上是想通過行政手段強行廢除佛教，自然遭到來自叢林的反抗，士大夫中也有人表示不滿，所以廢佛政策沒有能持續很久。宣和二年（1120）六月，徽宗詔復寺院額。九月，又詔復佛號，德士復為僧，佛教得以恢復，道、釋關係得以緩和。

　　宋室南遷以後，高宗鑒於徽宗朝崇道太過的教訓，即位伊始，就對徽宗崇道的弊端進行糾正。如把因戰亂造成住持乏人的道觀和寺院的絕產入官，嚴格控制建道觀、度道士的數額等。高宗以後的南宋諸帝，大抵都承高宗之制，只是一般性地保護和管理佛、道二教，沒有出現像北宋真宗和徽宗那樣的特別尊奉、迷信道教的。但無論南宋的國君還是朝臣官吏和普通百姓，對道教都有一定程度的信仰，因此祭祀祈禱、設齋建醮也是南宋日常生活中的大事。據南宋葉紹翁《四朝聞見錄》記載，高宗本人的道教根基不淺，通算命術，與善風鑑的皇甫異人私交甚深，即位後，也曾交結高道、術士。宋孝宗對道教亦有相當信仰。《四朝聞見錄》丙集稱孝宗「尤精內景」，通道教煉養術，並「時詔山林修養者入都，置之高士寮，人因稱之曰某高士」。[125] 孝宗是宋代帝王中有名的三教合一論者。他的〈原道辯〉專論三教關係，曰：「以佛修心，以老治身，以儒治世，斯可也。」這種觀點頗能代表宋代帝王對待三教的態度。孝宗之後，理宗對道教也

圖 3〈三教圖〉，《中國繪畫全集》，浙江人民美術出版社、文物出版社 1999 年。

125　《四朝聞見錄》，中華書局 1989 年，頁 108。

很重視。他除了像歷代君王利用宗教祈禳術祈求神靈護佑外，還有一項試圖利用宗教來維護統治的重要舉動，就是推薦道教勸善書《太上感應篇》。《太上感應篇》以神道設教的方式，用通俗簡潔的語言，宣揚三教融合的倫理道德規範，具有良好的社會教化作用。理宗君臣推崇它，是出於收攬人心、鞏固統治的需要。理宗之後，蒙古人大舉南征，宋運將終，道教同宋朝的國運一起，經歷了歷史的風雨飄搖。直到元代，由於蒙古王朝執行寬鬆的宗教政策，道教重新進入了一個新的興盛時期。

二、道家道教與儒、釋的關係

儒、釋、道三教的關係問題盤根錯節，最為錯綜複雜，弄清楚它，是瞭解中國文化的關鍵所在。先秦時代，孔孟之儒學與老莊之道學雖為兩家，但也有混同不分處。如《論語》、《禮記》，都摻有道家議論。《論語·公冶長第五》曰：「子曰：『道不行，乘桴浮於海。』」表明孔子對自由精神境界的追求。東漢時，印度佛教傳入中國。作為一種外來宗教，佛教一開始極力攀附中國的傳統文化，特別是作為道教組成部分的神仙黃老之術，以尋求中國本土文化和人士對它的認同與接受。但佛教還是受到了來自儒學和道教的攻擊與反對。賴永海在談到儒、釋、道三者的關係時，有一段簡潔而精闢的論述，他說：

> 在對待佛教問題上，儒、道二家常站在同一戰線，共同批判、反對佛教。但佛教對儒、道兩家的態度卻經常有所區別。對於儒家、儒學，由於它是古代中國的王道政治、宗法倫理的根基所繫，在中國士大夫中具有根深蒂固的影響，因此，佛教對它多採取靠攏、迎合調和的態度。對於道教，佛教則多採取以牙還牙、奮起反擊的做法。因此，在中國歷史上，佛（本書按：原文作「儒」，根據語意，疑為「佛」之誤。）、道之爭顯得更為尖銳、激烈。所以會出現這種情況，除了道教不像儒家、儒學具有強大的政治、思想背景，對它的反擊或攻擊不會直接危及佛教的生存和發展外，還因為佛、道之間在許多基本觀點上是直接對立的。[126]

從歷史上來看，道教和儒學對佛教的攻擊早在漢魏時期就出現了。《牟

126　賴永海撰《佛道詩禪》，中國青年出版社 1990 年，頁 69–70。

子理惑論》中就記載
有當時包括道教徒在
內的中土人士對佛教
違背中國傳統倫理綱
常的批判。唐代道士
李仲卿著〈十異九
迷論〉，大力撻伐佛
教，也是從佛教與中
國傳統倫理觀念的對
立方面著眼。另外，
「浮屠害政」、「夷
夏之辨」也是道教和
儒家反對佛教常持的
理由。總之，道教和
儒家聯手，從綱常倫

圖 4 〈赤壁圖〉，楊建飛主編《宋人山水》，中國美術學院出版社 2021 年。

理、王道政治、夷夏之辨等方面入手反對佛教，常常把佛教推向中華傳統文化和民族心理的對立面，使其在中土的發展舉步維艱乃至陷入絕境，著名的「三武滅佛」就是典型的例子。

　　但佛、道交融幾乎與佛、道相斥同時存在。早期佛教對秦漢神仙黃老術多有吸收，後期佛教尤其是禪宗接受老莊學說也很明顯。如禪宗「青青翠竹，盡是法身；鬱鬱黃花，無非般若」的偈頌，與莊子「物我齊一」學說如出一轍；禪宗「飢餐困眠、挑水砍柴，無非是禪」顯然受到老莊「自然無為」思想的影響等。還有的佛教徒仿效道士煉丹吃藥，以求長生不老。道教也有取自佛教處。在吸收佛教義理和修行方法上，以北宋後期的全真道最為顯著。所以，佛、道交融也是自魏晉以後就存在的文化現象。不僅許多名士佛、道並重，連道教典籍也有採自佛教處。朱熹說：「道書中有《真誥》，末後有〈道授篇〉，卻是竊《四十二章經》之意為之。」[127] 他還指出，佛教多仿效道教之科教禮儀，道教多吸收佛教之義理。可見佛、道交融對於佛教與道教

127　《朱子語類》卷 126，頁 3010。

的發展都起到了促進作用。

至於儒學對佛、道二教，也是時有排斥，時有兼容。由於儒學一直是中國封建社會的政治、文化和思想的根基，所以在儒、釋、道三者中，它一直占據著主流和主導地位。對於佛、道二教，它出於佛、道害政、費財的考慮，加以限制甚至打擊。但儒學也有吸收、借鑑佛、道教義的地方，如關於周敦頤的〈太極圖說〉與道家道教之關聯，幾成學術界的不爭之論；邵雍的著作與詩集都編入《道藏》，成為道家道教經典。而理學的產生，則標誌著儒、釋、道三家學說在理論層次上的一次最大的融合。

三、道家道教與宋詩人及宋詩

道教對於宋代文人而言，所被看重的主要是它所謂能夠長生不老的煉養術。道教是一種貴生惡死，追求長生不老的宗教，如何做到這一點呢？道教認為關鍵在於生命主體的修煉保養。《抱朴子內篇‧黃白卷》云：「我命在我不在天」[128]，講的就是這個意思。道教煉養術有內丹術與外丹術之分。內丹術強調通過靜神養氣等心性修煉手段使人體格康健，從而達到長生不老的目的，外丹術是指借助於丹藥來實現長壽的方法。古代文人對內丹與外丹都很熱衷，而於內丹術尤為看重。

道家學說尤其是老莊思想對中國文人影響很深。就宋代來說，理學在形成的過程中汲取了道家思想[129]，佛教特別是禪宗也融入了老莊學說，所以，宋代文人直接或間接都受到了道家思想的沾溉。宋詩人無論行跡還是創作，都留下了與道教和道家有關的印痕。

宋代文人中，與道教和道家關係最為密切的當屬蘇軾。蘇軾的父親蘇洵篤信道教，他選擇道士為蘇軾兄弟的啟蒙老師並非偶然之舉。幼年即受到道風的薰染，對蘇軾以後的道家信仰影響匪淺。據蘇轍為蘇軾所寫的墓誌銘記載，蘇軾青年時期初讀《莊子》，「喟然歎息曰：『吾昔有見於中，口未能言，今見《莊子》，得吾心矣』」。[130]可見他的思想頗有與莊子神契之處。

128　葛洪撰《抱朴子》，《諸子集成》本，上海書店 1986 年，頁 73。

129　可參閱陳少峰撰《宋明理學與道家哲學》一書，上海文化出版社 2001 年。

130　蘇轍撰〈亡兄子瞻端明墓誌銘〉，《欒城集‧後集》卷 22，頁 1421。

蘇軾一生對道教與道家思想都非常崇信，表現在如下幾個方面：第一，熱衷
道家煉養術。蘇軾自青年時起就開始修煉，既煉內丹，又煉外丹。內丹修煉
在宋代很流行，蘇軾對此極為重視，他還發明了一些奇特的修煉方法，並且
向友人熱心推薦。他也很重視外丹，曾用力搜求好的煉丹材料和煉丹配方，
親自試驗，擇其精華而用。除金丹外，他還服食藥物，以求長生。蘇軾晚
年的修煉，無論內丹還是外丹，都達到了很高的水準。在與友人的書信中，
他不無炫耀地說：「軾近頗知養生，亦自覺薄有所得。見者皆言道貌與往日
殊別，更相闊數年，索我閶風之上矣。」[131] 第二，道教與道家對他思想體系
的影響。蘇軾是有名的雜家，道家道教思想對他的思想體系發生了重大的影
響。比如，在政治方面，他主張實行儒家的仁政，輔以道家的無為而治；在
理想抱負方面，他有過「早歲便懷齊物志，微官敢有濟時心」[132] 的表白，所
謂「齊物」便是道家的思想；在世界觀方面，蘇軾尊崇道與自然，繼承了莊
子等天地、齊萬物的觀點；在人生觀方面，蘇軾豁達達觀，隨性超脫，進入
了自由無礙的精神境界。可以說，道家和道教的自由放曠精神是形成蘇軾人
格魅力的重要因素。第三，道家與道教對他文學創作的影響。受道家道教「道
法自然」[133] 思想的影響，蘇軾把自然神妙看作藝術的至高境界。在〈與謝民
師推官書〉中，他提出作文「大略如行雲流水，初無定質，但常行於所當行，
常止於所不可不止。文理自然，姿態橫生」，[134] 追求一種自然超妙的藝術境
界。道家道教對蘇軾文學的影響也明顯地體現在他作品的思想內容方面。據
有的學者統計，蘇軾詩歌中有關道家道教內容的詩篇約占其全部詩作的百分
之十，[135] 比例是相當高的。這些與道有關的詩歌中，有對道家道教典故的使
用；有對當時社會上道教活動情況的描述；有蘇軾本人修煉實踐的記錄；也
有蘇軾對道家思想的體認。從中可以看出，道家道教思想對蘇軾詩歌的內容
及表現形式具有深刻的影響。

131　〈與王定國書〉第八，《蘇軾文集》卷 52，頁 1517。

132　〈次韻柳子玉過陳絕糧二首其二〉，《蘇軾詩集》卷 6，頁 275。

133　魏源撰《老子本義》上篇，《諸子集成》本，上海書店 1986 年，頁 19。

134　《蘇軾文集》卷 49，頁 1418。

135　劉文剛〈蘇軾與道〉，《四川大學學報》2000 年第 1 期。

第二章　理學與禪學的融會

　　吳怡在《禪與老莊》中表述過這樣一個觀點:「在唐宋間的中國思想界根本是一個大熔爐。這時期,無論那一家、那一派的學說,都是兼有儒、道、佛三家的思想。」[1] 這道出了唐宋時期中國思想文化的一個基本特徵,即儒、釋、道三者之間存在著交融互滲的現象。眾所周知,佛教傳入中國後,汲取了儒學和道家思想,逐漸形成了中國化的佛教,禪宗是最為典型的例子。儒學在宋代的新形態──理學更是廣泛地吸收了佛教和道家思想。道家和道教作為中國基本的思想學說和宗教派別,對理學和禪宗的形成都發生了影響,但道家道教自身在宋代的地位卻並不彰顯。因此,本章討論宋代理學與禪學的相互交融關係及由此形成的宋代文化的某些特質。

第一節　宋代理學:援禪入儒

　　理學在形式上以儒家為旗幟,實質卻可謂是儒、釋、道、玄的大融合。可以說,理學在發展傳統儒學的同時,廣泛吸收了其他各種文化思想和哲學思潮的成分,從而構築了自身的新面貌。

　　一、宋代理學家的禪學修養

　　宋代理學家一方面激烈地批判佛教禪學,另一方面卻都或多或少地受到

1　吳怡撰《禪與老莊》,臺灣三民書局 1985 年,頁 28。

佛教禪學的浸染，從而在他們身上體現出不同程度的禪學造詣。

　　周敦頤是理學的開山祖師，他與禪學的淵源關係甚為密切。《宋元學案》記載他曾師事潤州鶴林寺壽涯禪師，而得「有物先天地，無形本寂寥；能為萬象主，不逐四時彫」[2]之偈。在《釋氏通鑒》、《雲臥紀談》、《居士分燈錄》等佛禪典籍中，都有周敦頤向佛印了元、晦堂祖心、東林常總等禪師參問佛事、偈頌往來的記載。《居士分燈錄》記載，東林常總向周敦頤說法時，大講「誠」之道：「吾佛謂實際理地，即真實無妄，誠也。大哉乾元，萬物資始，資此實理；乾道變化，各正性命，正此實理。天地、聖人之道，至誠而已。」這段佛門法語，或許對周敦頤《通書》中「誠」的範疇的確立不無影響。他向晦堂祖心請教教外別傳之旨，祖心教他「只消向你自家屋裡打點」，即命他去參他非常熟悉的儒家話頭：「孔子謂『朝聞道夕死可矣』，畢竟以何為道，夕死可耶？顏子不改其樂，所樂何事？但於此究竟，久久自然有箇契合處。」這種參悟「話頭」的方法為周敦頤所搬用。二程從其學，周敦頤「每令尋孔、顏樂處，所樂何事」，[3]當與祖心禪師對他的開示方法有關。周敦頤從禪僧處多得體悟之道，所以他於日常生活很注意隨時隨處的觀察和感悟。《釋氏通鑒》卷10記載，一日，周敦頤「忽見窗前草生意勃然，乃曰：『與自家意思一般。』」遂作一偈呈送佛印了元禪師，偈云：「昔本不迷今不悟，心融境會豁幽潛；草深窗外松當道，盡日令人看不厭。」[4]描述了他參悟後的精神感受。《二程集》記載曰：「周茂叔謂一部《法華經》，只消一箇『艮』卦可了。」[5]說明周敦頤不僅閱佛典，還注意佛典與儒經間的比附聯繫。

　　關於〈愛蓮說〉與佛教的關係是研究者在討論周敦頤思想中的禪學因子時非常關注的一個題目。在佛禪典籍中，蓮花是自性清淨的象徵，具有「一香、二淨、三柔軟、四可愛」的所謂「四德」[6]。佛禪常把蓮花的這些特點與人的本性相比附，移物性於人性，因此就有佛禪對人性淨染問題的討論。

2　《宋元學案》卷12「濂溪學案」下，頁524。

3　《宋史》卷427「道學一」，頁12712。

4　本覺撰《釋氏資鑒》卷10，《卍續藏經》第1517冊。

5　《二程集·外書》卷10，頁408。

6　法藏撰《華嚴經探玄記》，《大正藏》第35冊。

〈愛蓮說〉中對蓮花形象的描繪
與佛經中蓮花的象徵意義完全契
合：「出淤泥而不染，濯清漣而
不妖，中通外直，不蔓不枝，香
遠益清，亭亭淨植，可遠觀而不
可褻玩焉。」[7]因此，有理由相信
周敦頤作〈愛蓮說〉，與佛禪教
義對他的影響密切相關，佛禪的
自性清淨說對周敦頤的理學思想
有直接啟示。佛禪認為，人的自
性是清淨的，但會被染汙，欲望
和疑惑是自性染汙的根源，所以
要「滅染成淨」。周敦頤的「無
欲」說其實質就是佛禪的「滅染
成淨」。[8]

　　由於周敦頤與禪學關係甚
密，所以游酢對他有「周茂叔，
窮禪客」之稱。[9]後來的理學家在
評價他對理學的貢獻時，也常常
注意到他理學思想和修養方法中
的禪學因素。如胡宏說他「啟程
氏兄弟以不傳之學」。[10]朱熹也稱

圖 5〈愛蓮說〉，《中國繪畫全集》，浙江
人民美術出版社、文物出版社 1999 年。

他為「先覺」。黃百家為「濂溪學案」所加的案語對周敦頤理學與禪學關係
的描述最為客觀中肯：「試觀元公以誠為五常之本，百行之源，以無欲主靜
立人極，其居懷高遠，為學精深，孝于母，至性悱惻過人，又勤于政事，宦
業卓然，此正與釋氏事事相反者。若果禪學如此，則亦何惡于禪學乎？即或

7　〈愛蓮說〉，《周敦頤集》卷 3，頁 53。
8　參見侯外廬等主編《宋明理學史》上卷，人民出版社 1984 年，頁 80–82。
9　《二程集·遺書》卷 6，頁 85。
10　胡宏撰〈周子通書序〉，《胡宏集·雜文》，中華書局 1987 年，頁 161。

往來于二林，以資其清淨之意，亦何害邪！」[11] 意思是說，作為理學家的周敦頤，其言語行止與禪家是有重大區別的，他與禪學有染，是取其有助於心性清淨之用，所以染於禪學並不妨礙他成為一個理學家。

「北宋五子」之一的邵雍，終身隱居不仕，其學以儒為本，但於佛、道二家亦相當熟悉。他的《擊壤集》中收有一首〈學佛吟〉詩，詩云：「飽食豐衣不易過，日長時節奈愁何。求名少日投宣聖，怕死老年親釋迦。妄欲斷緣緣愈重，徹求去病病還多。長江一片長如練，幸自無風又起波。」[12] 這首詩當作於邵雍晚年，表現出他對佛禪的親近之意。邵雍的兒子邵伯溫記載說，邵雍「論文中子，謂佛為西方之聖人，不以為過。於佛老之學，口未嘗言，知之而不言也。故有詩曰：『不佞禪伯，不諛方士；不出戶庭，直際天地。』」[13] 這表明，邵雍承認佛也是聖人，只是不曾明白地表達過對佛禪的崇信。他寫有〈乾坤吟〉詩，描述自己的修道方法，其二云：「道不遠於人，乾坤只在身。誰能天地外，別去覓乾坤。」[14] 詩的內蘊和措詞與禪宗學說非常相似。《壇經‧疑問品第三》云：「菩提只向心覓，何勞向外求玄。」可與邵雍此詩互參。邵雍的同時代人歐陽棐說：「康節之學抉摘窈微，與佛老之言豈無一二相似？而卓然自信、無所汙染，此其所見必有端的處。」[15] 說邵雍之學與佛老有相似處，是符合事實的；說他毫不被佛禪所染，則似乎有些偏頗。邵雍曾自述其學屬「心法」，認為「萬化萬事生乎心也」[16]，這與禪宗的心性學說有一定的相通之處。黃百家在「百源學案」案語中說邵雍「儼然危坐」、「心地虛明」[17]，也反映出他的佛家禪坐功夫。

張載以一代儒宗而染指佛老，史料多有記載。《東都事略》卷114「儒學傳」記載張載讀書「益窮六經，至釋、老書，無不讀」；《宋史》裡也記載張載受范仲淹勸導，閱讀《中庸》，「猶以為未足，又訪諸釋、老，累年

11　《宋元學案》卷12「濂溪學案」下，頁525。

12　《邵雍集‧伊川擊壤集》卷14，中華書局2010年，頁407。

13　《邵氏聞見錄》卷19，中華書局1983年，頁215。

14　《邵雍集‧伊川擊壤集》卷17，頁469。

15　《皇極經世‧緒言》，影印文淵閣四庫全書本。

16　《皇極經世‧觀物外篇衍義》卷8，影印文淵閣四庫全書本。

17　《宋元學案》卷9「百源學案」上，頁367。

究極其說，知無所得，反而求之六經」。[18] 根據這些記載，張載當是比較熟悉佛、老教義的。《宋元學案》卷 17「橫渠學案」還記載張載曾在洛陽興國寺與程顥終日講論，當也與佛禪有關。張載在理論上受佛禪影響最為顯著的，當屬他的〈西銘〉。〈西銘〉所說的「民吾同胞，物吾與也」，與佛禪所謂的物我平等、見性成佛是一致的；〈西銘〉得出的「存，吾順事；沒，吾寧也」的結論，與佛禪超越生死內外、隨緣自適的無差別境界是相通的。

　　二程與禪學的淵源也有跡可尋。程頤為其兄所作的「行狀」中說程顥「自十五六時，聞汝南周茂叔論道，遂厭科舉之業，慨然有求道之志。未知其要，氾濫於諸家，出入於老、釋者幾十年，返求諸《六經》而後得之」。[19] 禪學的濡染在程顥身上首先表現為對禪家風度的讚賞和禪坐功夫。《宋元學案》說程顥「終日坐如泥塑人，然接人渾是一團和氣，所謂望之儼然，即之也溫」。[20] 《佛法金湯編》記載說程顥「每見釋子讀佛書，端莊整肅，乃語學者曰：『凡看經書，必當如此。今之讀書者，形容先自怠惰了，如何存主得？』」又載他一日過定林寺，「偶見眾人入堂，周旋步武，威儀濟濟；伐鼓考（敲）鐘，外內肅靜；一坐一起，並準清規。公（程顥）嘆曰：『三代禮樂，盡在是矣！』」。[21] 其次是禪家教義對他理學思想的影響。他的《定性書》的精神核心與禪學一脈相承。葉適批評說：「（《定性書》所言），皆老、佛、莊、列常語也。程、張攻斥老、佛至深，然盡用其學而不自知者。」[22] 水心先生老眼如炬，看出要害，深中肯綮。還有學者指出：「先儒唯明道先生看得禪書透，識得禪弊真。」[23] 可見程顥學說確實與佛禪有相通之處。

　　《二程集・遺書》卷 3 云：「（伊川）先生少時，多與禪客語，欲觀其所學淺深，後來更不問。」[24] 根據這一記載可知，不管出於何種目的，程頤

18　《宋史》卷 427「道學一」，頁 12723。

19　〈明道先生行狀〉，《二程集・文集》卷 11，頁 638。

20　《宋元學案》卷 14「明道學案」下，頁 575。

21　《佛法金湯編》卷 12，《卍續藏經》第 148 冊。

22　葉適撰《習學記言序目》卷 50，中華書局 1977 年，頁 751。

23　《宋元學案》卷 14「明道學案」引高景逸語，頁 579。

24　《二程集・遺書》卷 3，頁 63。

是接觸過禪僧，也看過佛書的。且從程頤的文集、語錄來看，涉及佛教、佛經之處甚多，亦可為一證。他肯定佛禪的精深高妙。有人問他：「莊周與佛如何？」他答曰：「周安得比他佛？佛說直有高妙處，莊周氣象大，故淺近。」[25]又說：「釋氏之學，又不可道他不知，亦盡極乎高深。」[26] 再從程頤之行事看，亦可知其有受佛禪浸染、跡近佛禪處。據載，程頤每「見人靜坐，便歎其善學」。[27] 他自己也很得佛家的禪坐功夫，著名的「程門立雪」的故事，一方面可見理學尊師重道的風氣，另一方面表明程頤吸收了佛家禪坐修養的功夫。《二程集·外書》卷 12 還記載，程頤貶涪州，乘舟時遇大風浪，同船皆號哭，唯程頤「正襟安坐如常」。問其何以然，程頤答曰：「心存誠敬耳。」這裡程頤用理學的誠敬來做解釋，其實質與禪家的坐禪入定幾無二致。所以當時就有一老者與他打禪語：「心存誠敬固善，然不若無心。」[28] 這等於是從禪家的角度批評程頤的佛禪修養還不到家。另外，《禪林寶訓》、《靈源筆語》、《歸元直指集》等佛禪典籍中，都記載有程頤與禪師們書信往來，討論佛學問題的行跡。由此看來，程頤自稱醇儒及正敬一生的表白似乎有自掩其跡之嫌。

二程洛學門徒甚眾，其中楊時、謝良佐、游酢、呂大臨四人聲譽最高，號「程門四先生」。《二程集·外書》記載云：「伊川自涪歸，見學者凋落，多從佛學，獨先生與謝丈不變，因歎曰：『學者皆流於夷狄矣，唯有楊、謝二君長進。』」[29] 這裡的楊、謝就是指楊時和謝良佐。實際上程門四先生都與佛禪有不解之緣，尤以謝良佐為最。《上蔡語錄》中隨處可見謝良佐受禪學影響的痕跡。朱熹對謝良佐與禪學的關係看得非常透闢，多次評說過，如：「上蔡〈觀復齋記〉中說道理，皆是禪學底意思。」[30]「如今人說道，愛從高妙處說，便說入禪去，自謝顯道以來已然。」[31] 等等。禪學對謝良佐最顯

25　《二程集·外書》卷 12，頁 425。

26　《二程集·遺書》卷 15，頁 152。

27　《二程集·外書》卷 12，頁 432。

28　《二程集·外書》卷 12，頁 423。

29　《二程集·外書》卷 12，頁 429。

30　《朱子語類》卷 101，頁 2564。

31　《朱子語類》卷 101，頁 2567。

著的影響是他「以禪證儒」的特色。謝氏的「以禪證儒」既有以禪學類比理學處，又有將禪學教義融入理學思想處。雖然這一點頗為其身後的理學中人所指摘，但卻正是理學思想特徵的體現，因為理學就是以傳統儒家思想為主體，兼取佛、老而成，只不過這一點在不同的理學家那裡有明顯與隱晦之分。《宋元學案》卷24「上蔡學案」引黃震語云：「上蔡以禪證儒，是非判然，後世學者尚能辨之。上蔡既沒，往往羞于言禪，陰稽禪學之說，託名于儒，其術愈精，其弊又甚矣。」[32] 黃震認為，「以禪證儒」是謝良佐理學的一大特色，固然從傳統儒家的立場來看，這是不純粹的，是有害於儒學的，但它的危害比之「陰稽禪學」的隱蔽做法要小得多。《宋元學案》卷25「龜山學案」全祖望案語云楊時「晚年竟溺于佛氏」[33]，《佛法金湯編》卷13 也有楊時與東林常總禪師交遊論法的記載。游酢曾參謁五祖法演弟子開福道寧禪師，「乞指心要」[34]。二程對於佛禪本是陽反而陰取之，其後學濡染佛禪當在情理之中，正所謂上行下效也。

　　朱熹與佛禪有很深的淵源關係。《朱子語類》卷104 載有朱熹自述早年與禪學聯繫的一段話，茲錄如下：

> 某年十五六時，亦嘗留心于此。一日在病翁所會一僧，與之語。其僧只相應和了說，也不說是不是；卻與劉說，某也理會得箇昭昭靈靈底禪。劉後說與某，某遂疑此僧更有要妙處在，遂去扣問他，見他說得也然好。及去赴試時，便用他意思去胡說。是時文字不似而今細密，由人黷說，試官為某說動了，遂得舉。後赴同安任，時年二十四五矣，始見李先生。與他說，李先生只說不是。……只教看聖賢言語。某遂將那禪來權倚閣起。意中道，禪亦自在，且將聖人書來讀。讀來讀去，一日復一日，覺得聖賢言語漸漸有味。却回頭看釋氏之說，漸漸破綻，罅漏百出。[35]

　　這段話是朱熹夫子自道其早年與佛禪的聯繫及一見李侗逃禪歸儒的經歷。朱熹在病翁先生劉子翬處得見禪僧道謙，道謙是大慧宗杲的弟子，朱熹

32　《宋元學案》卷24「上蔡學案・附錄」，頁932。
33　《宋元學案》卷25，頁951。
34　《佛法金湯編》卷13，《卍續藏經》第148 冊。
35　《朱子語類》卷104，頁2620。

向他請教禪悟之要。道謙去世後，朱熹作祭文以示懷念。《居士分燈錄》將朱熹列為道謙法嗣。朱熹對宗杲禪學十分熟悉，對宗杲本人也懷有敬仰之意。在從遊李侗前後，他還與當時一些有名的禪師交往，討論禪法。他的禪學修養當是很深的。朱熹後來攻擊陸九淵心學是禪學，殊不知他本人的言論中也大量充斥著佛言禪語。對此，清初思想家顏元揭示說：「朱子凡到闢禪肯綮處，便談禪有殊味，只因其本來有禪根，後乃混儒於釋，又援釋入儒也。故釋、達之禪易辨，而程、朱之禪難明。」[36] 對於佛禪的修養方法，朱熹也有所吸收。如禪定、靜坐，他都身體力行，且傳授門徒。所以顏元說：「朱子『半日靜坐』，是半日達麼（摩）也，『半日讀書』，是半日漢儒也。試問十二箇時辰那一刻是堯、舜、周、孔乎？」[37] 錢穆這樣評價朱熹與禪學的關係，他說：「朱子於佛學，亦所探玩。其於禪，則實有極真切之瞭解。明儒辨儒釋疆界，其說皆本朱子。朱子斥程門皆流入禪，又謂象山是禪，苟不明朱子之論禪，則亦不知其言之所指。」[38] 這個觀點準確揭示了朱子與禪學的關係。

陸九淵是心學學派的開創者，自謂其學上接子思、孟子之傳，實則深受禪學影響。陸九淵當是從幼年起就接觸佛禪。據《陸九淵年譜》記載，陸九淵十一歲時，「觀書或秉燭檢書。最會一見便有疑，一疑便有覺」。後來，他告訴學者說：「小疑則小進，大疑則大進。」[39] 其思想和用語幾乎全然出自《大慧語錄》，可知他自幼即對大慧禪學有所習得。從《陸九淵集》中保存的書信、序贈等文字中，可以知道他與一些禪僧一直保持著交往和友誼。在《與王順伯》書中，陸九淵自己也承認「某雖不曾看釋藏經教，然而《楞嚴》、《圓覺》、《維摩》等經，則嘗見之」。[40] 因此，他熟悉了知佛禪要義是無可置疑的。他批判佛禪「惟利惟私」的出世思想，但對於佛禪的心性本體及覺悟工夫，他更多地採取了消化、改造、吸收等有益的統合態度。他的「心即理」的本心說與佛教如來藏真如佛性實質相同；他把握本心的易簡

36 《顏元集・朱子語類評》，中華書局 1987 年，頁 283。

37 《顏元集・朱子語類評》，頁 278。

38 《朱子新學案》叁之三「朱子論禪學上下」，巴蜀書社 1986 年，頁 1074。

39 《陸九淵集》卷 36，中華書局 1980 年，頁 482。

40 《陸九淵集》卷 2，頁 19。

功夫與禪宗的頓悟說有明顯的相似之處。朱陸之爭是宋代理學內部最大的分歧，朱熹對陸九淵批評的焦點之一就是他的心學幾近禪學。他在〈答呂子約〉書中說：「近聞陸子靜言論風旨之一二，全是禪學，但變其名號耳。」[41]《朱子語類》中所載類似的批評頗多。在朱熹看來，陸九淵的心學本質上就是禪學，不過是以儒家語句作遮掩。借用陳淳的話來說，就是：「大抵全用禪家宗旨，而外面卻又假託聖人之言，牽就釋意，以文蓋之。」[42]朱熹自己熟知佛禪，對此當然一目了然。陸氏心學與佛禪的淵源關係為後世所公認。心學發展到明代王陽明那裡，被稱為「陽明禪」，就是明證。

以上對宋代幾位重要的理學大師與佛禪的關係作了梳理。實際上，宋代理學家中與佛禪有染者絕不止於上述幾家。另如：呂公著呂氏一門，其學都不算是純粹的儒學，都有受佛禪濡染的痕跡，故全祖望稱其「溺于禪」乃「家門之流弊」[43]。呂氏門人如汪革、饒節等，從呂氏學，都不免夾雜禪學。曾幾，「蓋亦入于禪者也」[44]，如是等等。從以上事實可以看出，宋代理學家與佛教禪學的淵源關係確乎非常密切，理學思想中滲透佛禪教義也就在所難免了。

二、宋代理學對禪學的批評與吸收

（一）理學對佛禪的批評

北宋理學形成之時，佛、道勢力熾盛。為了維護儒學的正統地位，理學家紛紛闢佛反道，於佛禪用力尤甚。對此，二程的一番話道出了個中緣由：「楊、墨之害，在今世則已無之。如道家之說，其害終小。惟佛學，今則人人談之，彌漫滔天，其害無涯。」[45]張載也以激烈的措辭批評佛教對儒學的危害。[46]從根本上來說，理學與佛禪有著質的區別：理學以對現實的關注為理論基點，以在現實社會實現自我完善為旨歸；佛教禪學關注的是所謂的彼

41　《朱熹集》卷 47，頁 2293。

42　陳淳〈與陳寺丞師復一〉，《北溪大全集》卷 23，影印文淵閣四庫全書本。

43　《宋元學案》卷 36「紫微學案」全祖望案語，頁 1233。

44　《宋元學案》卷 34「武夷學案」黃宗羲案語，頁 1184。

45　《二程集・遺書》卷 1，頁 3。

46　詳見《正蒙・乾稱篇》，《張載集》，中華書局 1978 年，頁 64。

岸世界，以超脫塵世煩惱為目的。理學對佛禪的批評正是以此為出發點的。

　　首先，從維護儒家傳統的倫理道德觀念出發，理學家批判佛禪有悖社會倫理、綱常名教。這種批判集中在以下幾個方面：其一，針對佛教的出世、出家說。理學對此展開激烈批判。二程說：「其術，大概且是絕倫類，世上不容有此理。又其言待要出世，出那裡去？又其跡須要出家，然則家者，不過君臣、父子、夫婦、兄弟，處此等事，皆以為寄寓，故其為忠孝仁義者，皆以為不得已耳。又要得脫世網，至愚迷者也。畢竟學之者，不過至似佛。」[47]朱熹更指責說：「佛、老之學，不待深辨而明。只是廢三綱五常，這一事已是極大罪名，其他更不消說。」[48]且佛教徒剃髮受戒的出家儀式也與傳統儒學的孝悌觀念嚴重對抗，二程批駁其為「毀其人形，絕其倫類，無君臣父子之道」。[49]其二，針對佛教宣揚的眾生平等觀。傳統儒家宣揚封建等級制度，認為人與人之間不可能是平等的，所謂君臣父子和三綱五常都是等級觀念的體現。佛禪主張眾生平等，認為人與人之間是一種無差別境界。理學家對此當然不能認同。宋初石介即認為佛、道「非君臣、父子、夫婦、兄弟、賓客、朋友之位，是悖人道也」。[50]邵雍說：「佛氏棄君臣、父子、夫婦，豈自然之理哉？」[51]其三，針對佛教的生死輪迴說。佛教自東晉慧遠立淨土一宗，其教義以現世為教法之末世，修佛之人，無法借自力覺悟成佛，惟有念佛觀想，依佛廣度眾生之願力，往生西方淨土。其所謂的西方淨土的極樂世界，對信佛之人很有吸引力。宋代的佛教徒，往往於本宗之外兼修淨土，對靈魂不滅、生死輪迴、因果報應之說篤信不疑。這一點亦遭到理學家的批駁。《二程遺書》卷1云：「佛學只是以生死恐動人。可怪二千年來，無一人覺此，是被他恐動也。聖賢以生死為本分事，無可懼，故不論死生。佛之學為怕死生，故只管說不休。下俗之人固多懼，易以利動。……舊嘗問學佛者，『《傳燈錄》幾人』？云『千七百人』。某曰：『敢道此千七百人無一人達者。果有一人見得聖人「朝聞道夕死可矣」與曾子易簣之理，臨死

47　《二程集·遺書》卷2，頁24。

48　《朱子語類》卷126，頁3014。

49　《二程集·遺書》卷15，頁155。

50　〈中國論〉，《徂徠石先生文集》卷10，中華書局1984年，頁116。

51　《皇極經世·觀物外篇衍義》卷9，影印文淵閣四庫全書本。

須尋一尺布帛裹頭而死，必不肯削髮胡服而終。是誠無一人達者。』」[52] 二程譏佛家懼死貪生，反不如儒家聖賢達觀。對佛家地獄鬼神之說，二程也加以批評，以為是「燭理不明」之故。[53] 理學家更指責佛教投胎轉世之說，云：「神與性元不相離，則其死也，何合之有？如禪家謂別有一物常在，偷胎奪陰之說，則無是理。」[54] 總之，二程認為生死乃物之常情，亦是天道之自然，若將因果輪迴之說強加於生死之上，則徒生煩惱。這體現了二程等理學家在生死問題上的唯物論立場。

其次，對佛教「空」說和「理障」說的批判。佛教「空」觀最早在《心經》中有完整表述，所謂「五蘊皆空」、「色不異空，空不異色」、「諸法空相，不生不滅，不垢不淨，不增不減」等[55]。禪宗繼承了《心經》「五蘊皆空」的般若空觀。《壇經・頓漸品》記載慧能警示門徒說：「五蘊幻身，幻何究竟？」[56] 佛經中常以夢幻、月影、聚沫、水泡比喻人生，就是般若空觀的體現。般若空觀在破除人心的癡迷執著方面有一定作用，但容易使人陷入虛空無為的虛無境界，這同儒家的用世有為精神是水火不容的，所以遭到了理學家的抨擊。如張載說：「釋氏……誣天地明為幻妄，蔽其用於一身之小，溺其志於虛空之大，流遁失中。」[57] 朱熹亦云：「儒釋言性異處，只是釋言空，儒言實；釋言無，儒言有。」[58]

佛教「理障」說見於《圓覺經》，曰：「一切眾生由本貪欲，發揮無明，顯出五性，差別不等。依二種障，而現深淺。云何二障？一者理障，礙正知見；二者事障，續諸生死。」[59] 潘桂明解釋說：「所謂『事障』，指執著於萬物

52　《二程集・文集》卷 1，頁 3。

53　《二程集・遺書》卷 2 下，頁 52。

54　《二程集・遺書》卷 3，頁 64。

55　玄奘譯本《心經》，《大正藏》第 8 冊。

56　《壇經》，《禪宗寶典》宗寶本，全國圖書館文獻縮微複製中心 1993 年，頁 69。按：《壇經》有敦煌本、惠昕本、契嵩本、宗寶本等十多種本子，如欲準確把握慧能思想，當以敦煌寫本及傳世的法海本等早期文獻為依據，但本書所討論的是宋代理禪融會的現象，宗寶本中增改的內容或許更接近宋元禪宗的思想實際，故本書所引《壇經》皆據宗寶本，特此說明，下同。

57　《正蒙・大心》，《張載集》，中華書局 1978 年，頁 26。

58　《朱子語類》卷 126，頁 3015。

59　佛陀多羅譯《圓覺經》，《大正藏》第 17 冊。

的實有，未能達到『一切皆空』的認識；所謂『理障』，指因求知求解、讀經明理而執著於理。」[60] 所以，佛家講「圓覺」。「圓覺」是人人本具的圓滿覺悟之心，而人的修習只是要保持自我本具的圓覺本心，與理、事無涉，涉及理、事，便為阻礙。程頤首先對此發難，他說：「釋氏有此說，謂既明此理，而又執持是理，故為障。此錯看了理字也。天下只有一個理，既明此理，夫復何障？若以理為障，則是己與理為二。」[61] 朱熹說：「今之禪家，皆破其說，以為有理路，落窠臼，有礙正當知見。今之禪家，多是『麻三斤』、『乾屎橛』之說，謂之『不落窠臼』，『不墮理路』，妙喜之說便是如此。」[62] 這是說佛禪對理的排斥。他認為佛禪如果都無道理，便「只是個空寂」，因此他反對佛禪以理為障。

再次，對佛禪「心統天地」說和「致知而不格物」說的批判。心物問題是佛學要解決的主要問題之一。《楞嚴經》裡明確表達了心統天地萬物的思想，云：「如來常說諸法所生，唯心所現，一切因果，世界微塵，因心成體」[63]；「色身，外洎山河、虛空、大地，咸是妙明真心中物。」[64] 等等。這一點也遭到了理學家的批駁。張載云：「（釋氏）以心法起滅天地，以小緣大，以末緣本，其不能窮而謂之幻妄，真所謂疑冰者歟！」[65] 朱熹贊同張載的觀點，說：「天地乃本有之物，非心所能生也。若曰心能生天之形體，是乃釋氏想澄成國土之餘論，張氏嘗力排之矣。」[66] 由於南宋的心學學派恰恰汲取的就是佛禪的以自性為本體的學說，陸九淵著名的「吾心便是宇宙，宇宙便是吾心」[67] 的論斷就是顯例，朱熹謂心學就是禪學，誠不謬也。

理學家還批評佛學致知而不格物的做法。格物致知是理學家認知世界及本心的基本方式，幾乎所有的理學大師都對此有所闡述。但佛學卻致知而不格物，把對外界及自我內心的把握建立在苦思冥想式的感悟的基礎上，而不

60　潘桂明撰《中國居士佛教史》，頁 623。

61　《二程集‧遺書》卷 18，頁 196。

62　《朱子語類》卷 126，頁 3018。

63　般剌蜜帝譯《楞嚴經》卷 1，《大正藏》第 19 冊。

64　般剌蜜帝譯《楞嚴經》卷 2，《大正藏》第 19 冊。

65　《正蒙‧大心》，《張載集》，頁 26。

66　《朱子語類》卷 70，頁 1767。

67　〈陸九淵年譜〉，《陸九淵集》卷 36，中華書局 1980 年，頁 483。

是深入社會的親身實踐。理學家們認為這犯了本末倒置的錯誤，是佛教認識論的根本缺陷所在，如朱熹說：「格物可以致知，猶食所以為飽也。今不格物而自謂有知，則其知者妄也；不食而自以為飽，則其飽者病也。」[68]

總的來看理學家對佛教禪學的批判，無非是以儒家的入世思想批駁佛禪的出世學說，二者的根本立足點完全不同，導致對許多具體問題的看法自然有異。只是這種批判多從外在表象上，而非從內在構因著手，所以黃宗羲說：「程朱之闢釋氏，其說雖繁，總是只在迹上；其彌近理而亂真者，終是指他不出。」[69]但程朱闢佛，攻其跡而不攻其理，並非不能，乃有意不為之也。其因在於，關於儒、釋二教心同迹異之說，早已有之，北周道安、中唐柳宗元、李翱等人皆持此論。[70]宋真宗御製〈崇釋論〉亦有「釋氏戒律之書，與周孔荀孟迹異而道同」之語。[71]按諸其言論，程朱對此心同迹異說是默認首肯的。程頤曾經說：「今窮其說，未必能窮得他，比至窮得，自家已化而為釋氏矣。」[72]朱熹也有相關言論，故程朱闢佛只就其跡言之。對於佛禪的教義學說，如養心、體悟等，理學家倒是多所借鑑，借用朱熹的話來說，就是「陽儒而陰釋」。[73]對此，羅香林做過深刻的剖析，他說：中唐以後，「聰明之士，多轉而投身佛門，或以儒生而兼習釋學。其以儒家立場而排斥佛教者，雖代有其人，然大率皆僅能有政治上社會上之作用，非能以學說折之也。而鬥爭之結果，則不特儒者不能舉釋門而『人其人，火其書，廬其居，明先王之道以道之』，甚且反為釋門學者所乘，而使之竟以心性問題為中堅思想。雖其外表不能不維持儒家之傳統局面，然其內容之盛攘釋門理解，已為不容或掩之事實，其後遂演為兩宋至明之理學」。[74]可謂鞭辟入裡。

68　〈答江德功〉，《朱熹集》卷 44，四川教育出版社 1996 年，頁 2116。

69　《明儒學案・發凡》，中華書局 1985 年，頁 17。

70　參見周晉撰《道學與佛教》一書，北京大學出版社 1999 年，頁 11–12。

71　《全宋文》卷 262，頁 125。

72　《二程集・遺書》卷 15，頁 149。

73　〈雜學辨・張無垢中庸解〉，《朱熹集》卷 72，頁 3770。

74　羅香林撰《唐代文化史研究・唐釋大顛考》，轉引自黃河濤著《禪與中國藝術精神的嬗變》，商務印書館 1994 年，頁 276–277。

（二）理學對佛禪的吸收

盡管理學家在許多公開場合對佛教禪學多有批評，但理學家的義理學說汲取佛禪教義者卻不在少數。

其一，關於「理一分殊」說。

佛教禪學中較早把「理」作為獨立的理論範疇使用的，是唐代的華嚴宗。[75] 華嚴宗尊奉的是《華嚴經》，《華嚴經》的根本特徵是圓融，它以「理」代表事物的本體，以「事」代表事物的外在表象，有「四法界」之說，即「一事法界，二理法界，三理事無礙法界，四事事無礙法界。」[76] 禪宗從《華嚴經》和華嚴宗那裡所吸收借鑑的，也主要是它的圓融境界，並發展成「理事無礙」、「事事無礙」的禪悟思維。所謂「理事無礙」，是說理融於事，事包容理，理與事二而不二，不二而二，是為無礙；所謂「事事無礙」，是說萬事萬物雖然各具面貌，千差萬別，卻都是同一個理在不同條件和狀態下的具體顯現，它們在本體上是相同的，所以都圓融無礙。

理學家充分吸收佛禪的理事關係說，形成了「理一分殊」的理學基本命題。較早表達這一思想的是程頤。《二程集‧遺書》中有這樣一段記載：「問：某嘗讀《華嚴經》，第一真空絕相觀，第二理事無礙觀，第三事事無礙觀，譬如鏡燈之類，包含萬象，無有窮盡。此理如何？曰：只為釋氏要周遮，一言以蔽之，不過曰萬理歸於一理也。」[77] 程頤把華嚴的理事關係概括為「萬理歸於一理」，「萬理」即華嚴所說的「事」，「一理」即華嚴的「理」，「萬理歸於一理」就是理事無礙、事事無礙的變相說法，也就是「理一分殊」的意思。進一步明確提出「理一分殊」四字，是程頤在回答楊時關於〈西銘〉的疑問時說的。楊時懷疑〈西銘〉的提法混同於墨家的兼愛論，程頤回答說：「〈西銘〉明理一而分殊，墨氏則二本而無分。分殊之蔽，私勝而失仁；無分之罪，兼愛而無義。」[78] 程頤在這裡所說的「理一分殊」是就儒家傳統的倫理道德意義上而言，意謂不同的道德規範裡蘊涵著共同的道德原理。後來

75　參見《中國居士佛教史》，頁 624。

76　澄觀撰《大方廣佛華嚴經疏》，《大正藏》第 35 冊。

77　《二程集‧遺書》卷 18，頁 195。

78　〈答楊時論西銘書〉，《二程集》，頁 609。

的理學家講「理一分殊」，大多也是從倫理道德層面而言的。如朱熹云：「天地之間，理一而已。然乾道成男，坤道成女，二氣交感，化生萬物，則其大小之分，親疏之等，至於十百千萬而不能齊也。……蓋以乾為父，以坤為母，有生之類無物不然，所謂理一也。而人物之生，血脈之屬，各親其親，各子其子，則其分亦安得而不殊哉！」[79] 朱熹認為，孝悌仁愛是人類社會普遍的關係法則，但由於親疏血緣的不同，其在具體表現上就千差萬別。這就是「理一分殊」在道德倫理層面上的意義。朱熹的「理一分殊」說還涉及它在性理層面上的意義。為了說明這一問題，他引入了「太極」的概念。他說：「總天地萬物之理，便是太極。」[80]「太極」是天地萬物總的法則，又是每個事物的具體性體現，所以，「是合萬物而言之，為一太極而已也。自其本而之末，則一理之實，而萬物分之以為體。故萬物之中，各有一太極」。[81]「本只是一太極，而萬物各有稟受，又自各全具一太極爾」。[82] 意思是說，萬物合而為一太極，是為「理一」；每一事物又具體體現著太極，是為「分殊」，合則為「理一分殊」。有弟子問，周敦頤《通書·理性命》一章所說的全體之太極與一物之太極是什麼關係，朱熹答曰：「不是割成片去，只如月印萬川相似。」[83]「月印萬川」是佛家用語，本自《華嚴經》：「譬如淨滿月，普現一切水。」[84] 表達理事圓融境界。後來禪家多對此發揮申述，玄覺〈證道歌〉云：「一性圓通一切性，一法遍含一切法。一月普現一切水，一切水月一月攝。」黃檗亦云：「萬類之中，個個是佛。譬如一團水銀，分散諸處，顆顆皆圓。若不分時，祇是一塊。此一即一切，一切即一。」[85] 朱熹不僅接受了佛禪的理事無礙、事事無礙說，連佛禪所打的比方也一併端了過來。他說：「如月在天，只一而已，及散在江湖，則隨處可見，不可謂月已分也。」[86]「釋氏云：『一月普現一切水，一切水月一月攝。』」這是那釋氏也窺見得這

79 〈西銘論〉，《朱熹集·遺集》卷 3，頁 5667。

80 《朱子語類》卷 94，頁 2375。

81 朱熹〈通書解〉，引自《周敦頤集》卷 2，頁 32。

82 《朱子語類》卷 94，頁 2409。

83 《朱子語類》卷 94，頁 2409。

84 實叉難陀譯《華嚴經》八十卷本，《大正藏》第 10 冊。

85 《黃檗斷際禪師宛陵錄》，《大正藏》第 48 冊。

86 《朱子語類》卷 94，頁 2409。

些道理。」[87]可以說，「理一分殊」就是華嚴理事無礙、事事無礙說的理學翻版。

要注意的是，華嚴理事無礙、事事無礙的圓融境與理學理一分殊觀的觀照對象是根本不同的。佛禪的圓融境是為了引導人們消除物我差別、泯滅生死界限、溝通此岸彼岸，於日常生活中體悟佛禪境界，實現靈魂的飛升淨化；理學的理一分殊觀是為了教導人們於日常舉動行止中注重道德品節的修習，以達到聖賢境界。理一分殊的理學思想對宋代士人的精神面貌發生了重大的影響，與宋代士人注重道德修養及自省意識的強化有一定的內在聯繫。

其二，關於心性學說。

心性論是理學的基本命題，幾乎所有重要的理學家都致力於這個問題的探討。宋儒對心性的界定以張載最為明晰：「由太虛，有天之名；由氣化，有道之名。合虛與氣，有性之名；合性與知覺，有心之名。」[88]意思是說，太虛為天，氣化為道，虛與氣為性。太虛即「天地之性」；氣化即「氣質之性」；「天地之性」與「氣質之性」就是人的本性；本性加知覺就是人心。他還說：「心統性情者也。」[89]陳來對此的解釋是：「這裡的『統』也就是『合』，而『情』即指知覺而言，也是說『心』包括內在本性與知覺活動兩個方面。」[90]因此，理學家探討的心性命題當兼指內在本性與外在感知兩個方面。

宋代理學的心性論以孟子的性善論為基礎，又吸收佛教的佛性理論，形成了精緻思辨的心性學說。

宋儒較早系統闡述心性問題的是張載。張載首先對孟子的性善論表示不滿，他認為孟子將性與情混同為一，提出性善說，但情有善惡，「哀樂喜怒發而皆中節謂之和，不中節則為惡」。[91]所以善之性與有善惡之情是不同一的，性善論是不完善的。他對佛教宣揚的佛性也有批駁，他說：「釋氏之

87　《朱子語類》卷 18，頁 399。

88　《正蒙·太和篇》，《張載集》，頁 9。

89　《性理拾遺》，《張載集》，頁 374。

90　陳來撰《宋明理學》，遼寧教育出版社 1991 年，頁 69。

91　《張子語錄中》，《張載集》，頁 323–324。

說所以陷為小人者，以其待天下萬物之性為一，猶告子『生之謂性』。今之言性者汗漫無所執守，所以臨事不精。學者先須立本。」[92] 他認為佛性以人生而具有的本能為性，容易使人無所立而導致無所執守，也是不完善的。統合孟子的性善論和佛教的佛性論，張載提出了自己的心性學說。他認為人具「天地之性」與「氣質之性」，氣質之性是人固有的自然性，天地之性是至高無上的太虛本性，它在根本上是至善至美的。每個人都稟受著天地之性，具備天所賦予的道德品性的可能性，但由於「氣稟」的偏差，一些人僅得「天理」之一部分，其性中攙雜著邪惡、淫慾的雜質，氣質之性由此產生。但氣質之性是可以變化的，普通人可以通過養性、學習、知禮來抑制氣質之性，增強永恆的天地之性。

　　二程繼承了張載的「天地之性」與「氣質之性」說，又假設了一個天理即人性的命題，將理、性、命、心四者統一起來，「在天為命，在義為理，在人為性，主於身為心，其實一也」。[93] 建立了一個唯心的心性論體系，朱熹又繼承了張載和二程的心性學說：「伊川『性即理也』，橫渠『心統性情』二句，顛撲不破。」[94] 他以天命之性和氣質之性來區分人性，天命之性是性的本然狀態，每個人的天命之性都是相同的，區別在於氣質之性，由於氣稟的不同，氣質之性就有了好壞、清濁、昏明的差別。他還運用佛家的淨染說，說明經過後天的努力，氣質之性可以改變。如：「人性本善而已，才墮入氣質中，便薰染得不好了。雖薰染得不好，然本性卻依舊在此，全在學者著力。」[95]「明德如明珠，常自光明，但要時加拂拭耳。」[96] 朱熹對本心要時加拂拭的觀點，很容易使我們聯想到神秀的那首偈：「身是菩提樹，心如明鏡臺。時時勤拂拭，勿使惹塵埃。」[97] 理學巨匠與禪門大師的心性學說如出一轍。

　　陸九淵關於心性學說的著名命題是「心即理」。這裡的心是本心的簡

92　《張子語錄中》，《張載集》，頁 324。

93　《二程集・遺書》卷 18，頁 204。

94　《朱子語類》卷 5，頁 93。

95　《朱子語類》卷 95，頁 2432。

96　《朱子語類》卷 15，頁 308。

97　《壇經・行由品第一》，《禪宗寶典》本，頁 52。

稱，「仁義者，人之本心也」。[98] 他說：「人皆有是心，心皆具是理，心即理也，……所貴乎學者，為其欲窮此理，盡此心也。」[99] 陸九淵所謂的「理」，既指道德倫理層面，也包括宇宙的普遍法則。並且他「強調內心的道德準則與宇宙之理的同一性，而不是指宇宙之理是人心的產物。理的客觀性、必然性、普遍性、可知性是陸九淵所不否認的」。[100] 從這個意義上來說，陸九淵的心性論雖然與佛禪心性論極為相似，但卻有根本精神的不同。禪宗的心性指的是泯滅善惡的「本來面目」，是一種空無境界。慧能說：「性本如空，一念思量名為變化」，「善惡雖殊，本性無二，無二之性，名為實性，於實性中不染善惡，此名圓滿報身佛。」[101] 所以，禪宗歸根結底旨在說明萬相皆空的佛教境界，而陸九淵表達的是對現實世界的一種體認和把握方式。朱熹「陸學即禪學」的評價就陸學與禪學分別對心性的認識而言是不準確的，倒是在心性修習方法上，陸學確與禪學有許多相通之處。

　　總的來看，理學的心性論與佛禪的心性論，仍然體現出此岸與彼岸的根本性差異，它們的聯繫在於，理學家借鑑佛禪心性學說的話語系統表達理學的心性理論，以及在心性修習方法上理學對佛禪的借鑑，如息心、靜坐等。

　　盡管理學的心性學說有借鑑吸收佛禪心性論之處，但儒學與禪學，一為入世哲學，一為出世哲學，兩者存在根本上的不同。因此，宋代理學家一面汲取著佛禪心性論中與己意相合的部分，一面就以批判者的姿態對佛禪心性學說展開批評。這一工作是由朱熹開始的。朱熹對佛禪心性論的批評集中在兩個方面：一是佛禪的性空說，一是佛禪的作用是性說。性空觀是禪學吸收了佛教經典《心經》「五蘊皆空」的般若空觀而形成的，在《壇經》中有明確表述，是禪宗的基本教義。朱熹認為，空、有之別是佛禪與理學在心性觀上的最大不同，他說：「儒、釋言性異處，只是釋言空，儒言實；釋言無，儒言有。」、「彼見得心空而無理，此見得心雖空而萬理咸備也。」[102] 程朱

98　〈與趙監〉，《陸九淵集》卷 1，頁 9。

99　〈與李宰〉之二，《陸九淵集》卷 11，頁 149。

100　陳來撰《宋明理學》，頁 196。

101　《壇經‧懺悔品第六》，《禪宗寶典》本，頁 62。

102　《朱子語類》卷 126，頁 3015。

理學堅持「性即理」，即人的本心應符合道德禮義的規範，這實際上是把外在的準則和規範內化為人的本質屬性。佛禪認為「性即空」，如果要對「性」加以解說，無異於如《古尊宿語・臨濟禪師》所言之「向虛空裡釘橛」。那麼，如何識得空的性呢？佛禪提出「性在作用」[103]，即人的種種自然本能的表現就是性。朱熹批駁說：「釋氏棄了道心（按：朱熹所謂的「道心」即義理之心，「人心」即自然本性），卻取人心之危者而作用之；遺其精者，取其粗者以為道。如以仁義禮智為非性，而以眼前作用為性是也。此只是源頭處錯了。」[104] 陸九淵的心學多方面吸收了禪學理論，因而朱熹對陸學的批判也就最為激烈，而種種指責的根本原因即在於陸學對佛禪心性論的借取。

其三，關於人生修養論。

宋代理學沿儒家思孟學派發展而來，繼承了思孟學派的內聖路線，注重自我道德的修養與完善，建立了一整套關於反躬自省、提高道德修養的理論。佛教的要義大旨亦在生命個體的修行提煉，通過種種宗教修煉方式使靈魂實現飛升超脫。儘管修習的方式、借助的手段不同，佛教各家各派都重視修煉這一點卻是毋庸置疑的。理學在發展道德修養論時，對佛禪的修習理論和手段都有所吸收、借鑑。

宋儒在建構理學理論體系時，十分注重對自我道德的修養，這一點從周敦頤那裡就開始了。二程少時，遵父命嘗從周敦頤學。程顥後來回憶早年周敦頤對他們的教誨時說：「昔受學於周茂叔，每令尋顏子仲尼樂處，所樂何事。」[105] 稍後程頤遊太學，見當時執掌太學的宋初三先生之一的胡瑗亦以此命題試太學諸生，程頤以「學以至聖人之道」作答，「瑗得其文，大驚異之，即延見，處以學職」。[106] 此後，「尋孔顏樂處」成了宋明理學的重大命題。究其實，「尋孔顏樂處」代表著宋儒的一種人格理想。《論語・雍也》記載，孔子稱讚顏回說：「賢哉，回也！一簞食，一瓢飲，在陋巷，人不堪其憂，回也不改其樂。賢哉，回也！」顏子不以物質困乏為憂，一心求道；他的老

103　《五燈會元》卷1，頁42。

104　《朱子語類》卷126，頁3021。

105　《二程集・遺書》卷2，頁16。

106　《宋史》卷427「道學傳」，頁12719。

師孔子很欣賞他一心向道的精神，它代表著先秦儒家從個人修養方面成聖成賢的努力。這就是「孔顏樂處」命題的意蘊所在。理學家提倡探究「孔顏樂處」何在，實際上是強調自我道德修養的重要性。

佛教禪學也重視修養功夫。禪宗的基本修習方法是頓悟。唐沙門慧海所撰《頓悟入道要門論》中對頓悟一法做了較詳細的解說，茲錄如下：

> 問：欲修何法即得解脫？答：惟有頓悟一門即得解脫。云：何為頓悟？答：頓者，頓除妄念；悟者，悟無所得。問：從何而修？答：從根本修。云：何從根本修？答：心為根本。云：何知心為根本？答：《楞伽經》云，心生即種種法生，心滅即種種法滅。《維摩經》云，欲得淨土，當淨其心，隨其心淨，即佛土淨。《遺教經》云，但制心一處，無事不辦。《經》云，聖人求心不求佛，愚人求佛不求心，智人調心不調身，愚人調身不調心。《佛名經》云，罪從心生，還從心滅。故知善惡一切，皆由自心，所以心為根本也。若求解脫者，先須識根本。若不達此理，虛費功勞，於外相求，無有是處。《禪門經》云，於外相求，雖經劫數，終不能成；於內覺觀，如一念頃，即證菩提。[107]

禪宗的頓悟強調修心，理學的「尋孔顏樂處」亦以修心為旨歸，理學與禪學的修習目的是一致的。從修習方法上看，禪宗頓見真如本性之法為理學家所吸收。理學關於心性修養的兩種主要方式：「主靜」說和「主敬」說，都帶有禪宗頓悟法的影子。

要言之，理學對佛禪的吸收借鑑，是出於建構自身理論體系的需要，因此，它拋棄佛教禪學怪誕迷信的粗糙形式，汲取佛禪的理論精華，形成自身精緻嚴密的理論體系。這是理學大得益於佛禪處。

第二節　宋代禪學：以儒證禪

禪宗在晚唐五代進入成熟期。宋代禪學在佛教理論上已沒有什麼建樹。宋代文人對於禪學的貢獻在於，他們從自己的言行上全面實踐著佛教禪學，

107　《頓悟入道要門論》，《禪宗寶典》本，頁 91–92。

使禪宗在士人中的普及化程度大為提高。但入宋以來，出於政治、經濟等因素的考慮，士大夫階層中的排佛呼聲亦不絕如縷。面對這種情形，禪僧中的一些有識之士有意地把儒學引入禪學之中，援儒證禪，以佛禪教義比附儒家學說，或以儒家學說來解釋佛禪教義，努力尋求儒學與禪學的相契處，以求得生存和發展的機會。這是禪學在宋代發展的一個顯著特點。

一、延壽的三教調和論

宋代較早主張儒、釋、道三教調和論者是延壽。延壽的禪學思想發揚了宗密的統合三教的思想學說。宗密（780–841）是唐代著名高僧，他少年時熟讀儒書，後認為傳統儒家學說不能解決人生的根本問題，轉而志向佛教。他被尊為華嚴五祖，又自稱是禪宗荷澤神會一派的傳人。宗密對佛學的貢獻體現為：首先，他主張禪教一致，力圖把當時存在的天臺、唯識、華嚴等教派與禪宗各派系進行統一融合。他自己身體力行的，就是把華嚴宗的理論體系，融進荷澤禪系，形成所謂的「華嚴禪」。宗密禪教一致的思想在宋代被大力推廣，成為佛教發展的一股潮流。其次，宗密進行了對儒、釋、道三教的融合工作。他著《華嚴原人論》，從探討人生本原入手，比較三教的異同優劣，認為儒、道兩教理論淺顯，不如佛教，但都從一心流出，因而與佛教可以融合於一心。這種融合是以佛教為中心對儒、道二教的融合。宗密的佛學思想在當時並未被廣泛接受，但他禪教合一、三教合流的主張，則代表了此後佛教發展的大方向。

延壽的三教調和論即在此基礎上發展而來。延壽的佛學著述很多，其中《宗鏡錄》旨在發揚宗密的禪教一致理論，《萬善同歸集》則重在宣傳禪淨合一的思想。佛教中的淨土宗以誦經念佛為特色，認為只要專心一致地念佛誦經，就可以借其外力到達佛國淨土。這與禪宗的修心宗旨大相逕庭，但由於它所描繪的西方淨土的「極樂世界」，對在現實生活中經受苦難的廣大民眾具有極大的誘惑力，因此，即使在禪宗非常流行的時候，淨土宗仍然在社會上具有廣泛影響。所謂禪淨合一，是指禪宗吸收淨土宗的信仰和實踐，形成新的佛教體系。顯然，延壽的做法有悖於慧能的禪宗精神，因為慧能是激烈地反對念佛坐禪的。禪教一致、禪淨合一的思想是延壽對佛教內部各門各

派進行統一整合的努力。同時，延壽還以宗密思想為先導，主張三教調和。他的三教關係說的基本立場，仍然是以佛教為中心，統合儒、道二家。他認為：「佛法如海，無所不包」；佛教「開俗諦也，則勸臣以忠，勸子以孝，勸國以紹，勸家以和」；而「儒道仙宗，皆是菩薩；示助揚化，同讚佛乘」。所以三教可以合一，儒、道最終為佛法所融攝，歸入佛教法界。因此，他的結論是：「三教雖殊，若法界收之，則無別原。若孔、老二教，百氏九流，總而言之，不離法界，其猶百川歸於大海。」[108]

延壽的三教調和思想在很大程度上脫胎於宗密，他是宋代較早、也影響最大的主張三教調和論者。但他的三教調和論是以佛教為中心，融攝儒、道二教，捍衛的是佛教的主體地位，這與後來契嵩的三教合一說有很大的不同。

二、契嵩的三教合一說

在宣導三教融合的歷史上，契嵩是一個具有轉折意義的人物。契嵩之前論及儒、釋融合的僧人，大都堅持佛教的主體地位，認為釋不違儒，主張以佛教統攝儒、道二教。而契嵩在當時歷史條件下提出的三教合一說，則承認儒學在國家生活中的正統地位，把佛教納入儒學的倫理規範和秩序法則中，賦予三教合一以鮮明的儒學色彩。

契嵩（1007–1072），藤州鐔津（今廣西藤縣）人，有《鐔津文集》。契嵩雖入佛門，卻並不專注於佛經，而是「經傳雜書，靡不博究」。[109] 嘗作〈非韓〉三十篇，駁斥韓愈排佛學說。契嵩生活的仁宗時期，正值趙宋朝野上下抑佛排佛的呼聲高漲。從趙宋立國到真宗朝，由於朝廷採取比較寬容的佛教政策，佛教迅速地擺脫了後周世宗滅佛造成的打擊的陰影，得以恢復和發展。以幾組數字來看：太祖即位數月，即解除顯德（960）毀法之令，詔普度童行八千人。太宗即位之年，詔普度天下童子十七萬人。真宗天禧三年一歲度僧二十三萬一百二十七人，尼一萬五千六百四十三人。天禧五年，天下僧人總數三十九萬七千六百一十五人，尼六萬一千二百四十人。仁宗景祐

108　延壽撰《宗鏡錄》卷下，《大正藏》第 48 冊。
109　念常撰〈明教契嵩禪師〉，《佛祖歷代通載》卷 28，《大正藏》第 49 冊。

元年，天下僧人總數三十八萬五千五百二十人，尼四萬八千七百四十人。[110]
可以說，佛教發展失控，僧尼人數猛增，國家耗費加劇，是引起抑佛排佛聲
浪高漲的直接原因。宋仁宗即位後，大臣不斷提出裁汰僧尼的建議，最後聽
從張洞之言，減度僧三分之一，毀天下無名額寺院，使僧尼人數從四十餘萬
減至二十餘萬。當時朝中執掌權柄的重臣如范仲淹、富弼、文彥博、韓琦、
歐陽修等人，出於佛教害政費財的考慮，積極主張抑佛排佛。李覯的觀點有
一定的代表性，他說：「緇黃存則其害有十，緇黃去則其利有十」；「去十
害而取十利，民人樂業，國家富強，萬世之策也。」[111] 王安石的變法，也把
抑佛排佛列為內容之一。在這種背景下，契嵩提出三教合一的主張，努力調
和儒、釋二家的緊張關係。他的觀點主要體現在《輔教編》中。

　　契嵩在〈上趙內翰書〉中自述撰《輔教編》的原因說：「某嘗以今天下
儒者不知佛為大聖人，其道德頗益乎天下生靈，其教法甚助乎國家之教化。
今也天下靡然，競為書而譏之。某故嘗竊憂其譏者，不惟沮人為善，而又自
損其陰德，乃輒著書，曰《輔教編》。」[112] 這表明，作為佛教徒的契嵩，其
寫作《輔教編》的初衷仍是為了維護佛教。但他的做法與前此宗密、延壽等
人不同的是，他承認儒學的正統地位，竭力把佛、道二教納入以儒學為指導
思想的封建王權的統治秩序中，所以，《輔教編》的宗旨是要「廣引經籍，
以證三家一致，輔相其教」。[113] 契嵩認為，三教名目雖然不同，但目的是一
致的：「聖人為教不同，而同於為善也。」[114] 它們的區別僅在於具體功用上：
「儒者，聖人之治世者也；佛者，聖人之治出世者也。」[115] 三教的融通處在
於「同歸於治」。他說：「儒、佛者，聖人之教也。其所出雖不同，而同歸
乎治。儒者，聖人之大有為者也；佛者，聖人之大無為者也。有為者以治世，
無為者以治心。」[116] 所謂儒者（有為者）治世，佛者（無為者）治心的理論，

110　以上數字均據湯用彤撰《隋唐佛教史稿》附錄二〈五代宋元明佛教事略〉，中華書局
　　　1982 年，頁 295、301–302。

111　李覯撰〈富國策〉第五，《盱江集》卷 16，影印文淵閣四庫全書本。

112　《鐔津文集》卷 9，《大正藏》第 52 冊。

113　《郡齋讀書志》後志卷 2，影印文淵閣四庫全書本。

114　《輔教編中·原教》，《鐔津文集》卷 3。

115　《輔教編中·原教》，《鐔津文集》卷 3。

116　〈寂子解〉，《鐔津文集》卷 8。

是契嵩在論說儒、釋關係時的一個重要觀點。此說本自中唐白居易的「外以儒行修其身，中以釋教治其心」，[117] 為唐宋間兼治儒、釋的士大夫所喜用。比契嵩稍早的僧人智圓，以禪子之身不言持戒而發揮白居易的觀點，他說：「夫儒釋者，言異而理貫也，莫不化民，俾遷善遠惡也。儒者飾身之教，故謂之外典也；釋者修心之教，故謂之內典也。……嘻！儒乎釋乎，其共為表裡乎！……故吾修身以儒，治心以釋，拳拳服膺，罔敢懈慢，猶恐不至於道也，況棄之乎？嗚呼！好儒以惡釋，貴釋以賤儒，豈能庶中庸乎？」[118] 契嵩的觀點與智圓一脈相通。實際上，宋代的叢林和士大夫中兼治儒、釋者對此說都報以熱烈的響應。與契嵩同時代的雲門宗禪僧大覺懷璉在開堂演法時就向弟子們說：「若向迦葉門下，直得堯風蕩蕩，舜日高明，野老謳歌，漁人鼓舞。當此之時，純樂無為之化。」[119] 南宋孝宗皇帝撰〈原道辯〉一文，在闡述三教關係時也有「以佛修心，以老治身，以儒治世」的說法，與契嵩之口吻如出一轍。為了具體論證儒、釋的相融性，契嵩在《輔教編》中，選取《孝經》、《中庸》等儒家經典，竭力論說佛教與這些儒家傳統學說間的一致和互通，以禪僧的身分，積極宣傳儒家的倫理道德觀念。總的來看，契嵩的三教合一說，採取的是援儒入佛的手段，體現了在當時的排佛聲浪中佛禪對儒學的適應、迎合以致妥協、退讓。一方面佛禪通過這種方式獲得了最高統治者和士大夫的接受、認可，為自身的生存與發展提供了機會，宋代學佛習禪的士人數量特別多，居士禪蔚為大觀就是明證；另一方面這種做法促進了儒、釋的融會，也使佛禪喪失了獨立性，越來越明顯地融入了儒、道思想的影響。佛教禪學到了宋代幾乎沒有理論的發展，大概與這個因素有相當的關係，這是佛禪為了生存而付出的代價。此後，叢林中主張儒、釋融合的呼聲不絕如縷，如金代著名禪師萬松行秀，明代德清、真可大師等，都是儒、釋調和論的積極宣導者。

三、宗杲的忠義之心說

宗杲（1089–1163），兩宋之交的著名禪師，曾修習雲門宗和曹洞宗，

117　〈醉吟先生墓誌銘〉，《白居易集箋校》卷 71，上海古籍出版社 1988 年，頁 3815。

118　釋智圓〈中庸子傳〉，《全宋文》卷 315，第 15 冊，頁 305。

119　惠洪撰《禪林僧寶傳》，《卍續藏經》第 137 冊。

後追隨黃龍派湛堂文準，受其影響很深。確立宗杲禪史地位的因素包括兩個方面，一是他創立的「看話禪」，一是他的「忠義之心」說。看話禪的創立與宋代文字禪的流行有關。入宋以來，文字禪在士大夫中間盛行，但逐漸有趨於形式化和程式化的傾向，禪宗的個性化色彩喪失殆盡。在這種情況下，先後有宗杲的看話禪和正覺的默照禪出現，以作為對文字禪弊端的反撥。看話禪的「看」，是指內省式的參究，「話」即「話頭」，指禪門公案裡禪師們的一些典型答語，如「庭前柏樹子」、「麻三斤」、「狗子無佛性」之類等等。看話禪旨在通過對禪門「話頭」的參究，使參禪者時刻處於特定的宗教心理狀態，以應對隨時而至的外界干擾，最終達到禪宗的頓悟境界。看話禪的創立，體現了宗杲振興禪門的努力。

　　「忠義之心」說的提出是在特定的時代背景下儒、釋結合的又一產物。宗杲生逢兩宋之交，親歷了靖康之難的戰火。從建炎元年到紹興十年的前後十餘年內，宗杲先是在京城險為金人所擄，後隨宋室南下，輾轉傳法於南方各地。他的「忠義之心」說就是在這種客觀條件下醞釀成熟的。他說：「予雖學佛者，然愛君憂國之心，與忠義士大夫等，但力所不能，而年運往矣。喜正惡邪之志，與生俱生。」[120] 他就「忠義」二字，尋求儒學與佛禪的相契處：「菩提心則忠義心也，名異而體同。但此心與義相遇，則世出世間一網打就，無少無剩矣。」[121] 這些言論，表達了宗杲的忠孝節義思想和愛君憂國意識。這一點很得士大夫讚賞。南宋著名的抗金主將張浚就因此表達過他對宗杲的崇仰之意：「師雖為方外士而義篤君親，每及時事，愛君憂時，見之詞氣。其論甚正確。……使為吾儒，豈不為名士？而其學佛，亦卓然自立於當世，非豪傑丈夫哉！」[122]

　　由宗杲的「忠義之心」說的確立，可以看出時代風雲的變幻對佛教的強烈衝擊，當然也與宗杲的個性特徵有關。張九成與宗杲相交甚深，他曾經說宗杲「一死生窮物理。至於倜儻好義，有士大夫難及者」。[123] 叢林亦謂宗杲：

120　宗杲撰〈示成機宜〉，《大慧普覺禪師語錄》卷 24，《大正藏》第 47 冊。

121　宗杲撰〈示成機宜〉，《大慧普覺禪師語錄》卷 24，《大正藏》第 47 冊。

122　張浚撰〈大慧普覺禪師塔銘〉，《全宋文》第 188 冊，卷 4137，頁 147。

123　《人天寶鑑》引，《卍續藏經》第 148 冊。

「平生以道德節義勇敢為先，可親不可疏，可近不可迫，可殺不可辱。居處不淫，飲食不溷，臨生死禍患視之如無。」[124] 據載，宗杲在圓寂前，留下這樣一偈：「氛埃一掃蕩然空，百二山河在掌中；世出世間俱了了，當陽不昧主人公。」[125] 將此偈與南宋著名的愛國詩人陸游的絕筆詩〈示兒〉對讀，不難看出，不僅世間有以家國為念的愛國志士，出世間也有愛君憂國的忠義之輩。

由上舉數例可見，在社會環境和客觀條件的影響下，宋代禪學主動地向儒學靠攏，表現出佛教的世俗化特徵。佛禪採取的以儒證禪的方法，主要是通過尋求佛禪教義與儒學義理的相契之處來論證儒、佛的融合性，在義理學說方面借鑑了儒家的價值觀。從禪學的發展史來看，這種借鑑固然使佛禪在當時歷史條件下獲取了統治者和士大夫的首肯，但也使佛禪因此而喪失了自身的獨立性和純粹性，從某種意義上來說，也是佛禪走向式微的表現。與兩宋儒、禪融合風氣相呼應，北方的金朝也呈現出儒、禪相融之勢。曹洞宗門人萬松行秀禪師（1166–1246），在北方一帶弘禪，融滲佛、儒，時人稱之為「孔門禪」。孔門禪的宗旨是：「以儒治國，以佛治心。」用行秀的俗家弟子耶律楚材的話來說，就是：「窮理盡性莫尚佛法，濟世安民無如孔教。用我則行宣尼之常道，舍我則樂釋氏之真如。」[126] 孔門禪的出現，可以說是儒、釋融合的必然產物。

第三節　理禪融會形成的宋代文化特質

如前所述，宋代是理學確立與昌明的時期，也是佛教禪學在社會上尤其是士大夫階層中廣為盛行的時期。理學與禪學作為聲勢頗大的兩種社會思潮，共存於同一個社會機體，互相作用，互相影響，形成了宋代文化的某些特有質素，這正是本節力圖揭示的內容。

124　張文嘉校定《禪林寶訓合注》卷 4，《續藏經》乙編 18 套。

125　祖詠撰《大慧普覺禪師年譜》之「隆興元年」（1163），宋刻本。

126　〈寄用之侍郎〉，《湛然居士文集》卷 6，中華書局 1986 年，頁 130。

一、治心養氣的心性涵養論

宋代理學在形成自己的心性學說時，借鑑吸收了佛禪的心性論，這種借鑑吸收不僅體現在心性理論本身的建構上，還包括涵養心性的方法。

從周敦頤開始，宋代重要的理學家在建構自己的心性理論時，都同時提出了涵養心性的修持方法。儘管說法紛繁，名目各異，但從其實質來看，宋代理學家的心性修持方法不出乎兩個基本類型，即「主靜」與「主敬」。「主靜」說由周敦頤首倡，「主敬」說發軔於二程，後不斷被修正、補充，遂成為理學涵養心性的兩大修持功夫。

主靜說是周敦頤在〈太極圖說〉中提出的，云：「聖人定之以中正仁義，而主靜，立人極焉。」[127]〈太極圖說〉受道家思想之影響幾為學界定論，主靜說亦有道家淵源。《老子》和《莊子》中都有言靜之語，所謂「致虛極，守靜篤」、「心齋」、「坐忘」等，都是道家的修心養性法。周敦頤言靜，當是從這個意義上衍展而來。但周敦頤本人對主靜說並未作進一步的具體說明，遂使後學圍繞主靜一詞眾說紛紜。大致說來，程朱學派反對虛空，以「敬」解「靜」，實質是想把主靜說納入主敬說的規範中。陸王學派的情形則比較複雜，有「真

圖 6〈江天樓閣圖〉，《中國繪畫全集》，浙江人民美術出版社、文物出版社 1999 年。

127　〈太極圖說〉，《周敦頤集》卷 1，頁 6。

靜無動靜」說、「靜兼動靜」說、「靜即無欲」說等。[128] 主靜說的基本修持
方法是靜坐。如明代劉宗周所言：「日用間，除應事接物外，苟有餘刻，且
靜坐。坐間本無一切事，即以無事付之，即無一切事，亦無一切心，無心之
心，正是本心。」[129] 這簡直就是禪宗心性論「性空說」的理學翻版了。《壇經‧
般若第二》云：「菩提本自性，起心即是妄。」即所謂「無念為宗」。但禪
宗反對把靜坐等同於枯坐。「又有迷人空心靜坐，百無所思，自稱為大。此
一輩人，不可與語，為邪見故。」禪宗所謂的靜與空，應是「空故納萬境，
靜故了群動」式的。所以，禪宗的靜坐境界應是：「心量廣大，遍周法界。
用即了了分明，應用便知一切。一切即一，一即一切。去來自由，心體無滯，
即是般若。」[130] 理學家對靜與空的理解與禪家有著驚人的相似。劉宗周云：
「練心之法，大要只是胸中無一事而已。無一事，乃能事事，便是主靜功夫
得力處。」[131] 所謂「無一事，乃能事事」就是「一切即一，一即一切」的意
思。明代另一理學家羅洪先也描述自己對「靜」的境界的感受說：「當極靜
時，恍然覺吾此心中虛無物，旁通無窮，有如長空雲氣流行，無有止極；有
如大海魚龍變化，無有間隔。無內外可指，無動靜可分，上下四方，往古來
今，渾成一片，所謂無在而無不在。吾之一身，乃其發竅，固非形質所能限
也。是故縱吾之目而天地不滿於吾視，傾吾之耳而天地不出於吾聽，冥吾之
心而天地不逃於吾思。」[132] 所謂「旁通無窮」、「無在而無不在」與禪宗「去
來自由，心體無滯」如出一轍。因此可以說，後世理學家對周敦頤「主靜」
說的理解，在很大程度上汲取了禪宗的性空說及其修持方法。而這，也恰是
主靜派受主敬派攻擊的要害之所在。

　　主敬之說始自二程。在先秦儒家的典籍中，關於「敬」的言論就不少見，
如《易傳‧坤第二》中的「君子敬以直內，義以方外」；《論語》中的「修
己以敬」、「言忠信，行篤敬」、「敬事而信」等。但在先秦儒家的著述中，
「敬」只是聖賢君子應該具備的道德倫理規範之一，並沒有被賦予特殊的意

128　參見姜廣輝《理學與中國文化》，頁 342–343。
129　《明儒學案》卷 62「蕺山學案」，頁 1574。
130　《壇經‧般若第二》，《禪宗寶典》本，頁 57、55。
131　《明儒學案》卷 62「蕺山學案」，頁 1576。
132　《明儒學案》卷 18「江右王門學案三」，頁 400。

義。到了二程，則把「敬」單獨拈出來，作為一種心性修養的方法。陳淳《北溪字義》裡把這個過程說得很清楚：「敬一字，從前經書說處盡多，只把做閑慢說過，到二程方拈出來，就學者做工夫處說，見得這道理尤緊切，所關最大。」[133] 二程關於主敬的言論很多，大多由其弟子收在《二程集·粹言》和《二程集·遺書》中。以後，朱熹等人極力推崇「主敬」說，把它當作「聖門之綱領，存養之要法」。[134] 因此，主敬說在兩宋以後的理學家中也受到大力崇仰。

二程提出「主敬」說，也試圖對「敬」字加以規範和界說。《二程集·粹言》卷1記曰：「或問『敬』，子曰：『主一之謂敬。』『何謂一？』子曰：『無適之謂一。』」[135] 二程以「主一」和「無適」解釋「敬」，那麼，什麼是「主一」和「無適」呢？二程又以「誠」和「有意」來解說之：「一者謂之誠，主則有意在。」[136] 但這種解釋太抽象，於是有程門後學對此加以具體描述。尹焞在回答弟子問時說：「敬有甚形影？只收斂身心便是主一。且如人到神祠中致敬時，其心收斂，更著不得毫髮事，非主一而何？」[137] 朱熹的解釋是：「敬有甚物？只如『畏』字相似，不是塊然兀坐，耳無聞，目無見，全不省事之謂，只收斂身心，整齊純一，不恁地放縱，便是敬。」[138] 「不用解說，只整齊嚴肅便是。」[139] 總結一下程朱學派對「主敬」說的理解，不外「收斂身心」、「整齊嚴肅」之意，包括了外在的端莊儀態與內在的主一心境。這與「敬」字的本義息息相關。《釋名·釋言語》解釋「敬」字為：「警也，恒自肅警也。」《呂氏春秋·孝行》「敢不敬乎」注「敬」為：「畏慎也。」理學家的「主敬」說，體現的正是「敬」的本質精神。

從具體的修持方法上來看，「主敬」說也講求靜坐功夫。《二程集·外書》卷12記載：「明道，人向其問學，曰：『且靜坐。』伊川每見人靜

133　《北溪字義》卷上，影印文淵閣四庫全書本。

134　《朱子語類》卷12，頁210。

135　《二程集·粹言》，頁1173。

136　《二程集·遺書》卷24，頁315。

137　《二程集·外書》卷12，頁433。

138　《朱子語類》卷12，頁208。

139　《朱子語類》卷12，頁211。

坐，便歎其善學。」「程門立雪」的故事從一定意義上說表現的就是程頤的靜坐功夫。二程弟子楊時、謝良佐，再傳羅從彥，三傳李侗以至朱熹都很看重靜坐。那麼，主靜說講靜坐，主敬說亦講靜坐，二說豈不是殊途同歸？程朱學派認為二者名同質異：主靜說的靜坐，是根本法，容易流入枯坐；主敬說的靜坐，只是「初下手事」，是入門功夫，目的在於收斂身心，以免思慮紛紜之患。饒魯在回答別人關於如何理解程顥教人「且靜坐」的問題時說：「此亦為初學而言，蓋他從紛擾中來，此心不定，如野馬然，如何便做得工夫？故教他靜坐。待此心寧後，卻做工夫。然亦非教他終只靜坐也，故下且字。」[140] 朱熹對此進一步解釋說：「如何都靜得！有事須著應。人在世間，未有無事時節，要無事，除是死也。自早至暮，有許多事，不成說事多撓亂，我且去靜坐。敬不是如此。若事至前，而自家卻要主靜，頑然不應，便是心都死了。無事時敬在裡面，有事時敬在事上。有事無事，吾之敬未嘗間斷也。」[141] 意思是說，主敬說除了講求靜坐外，還講求動，即所謂「有事」、「無事」之說，而無論動與靜，敬是始終如一的。

主敬說也有通於禪學處。慧能《壇經》說：「常行於敬，自修身即功，自修身心即德。」說明禪宗也把敬當作修行的規範之一。禪宗的坐禪法和禪定功夫頗有與理學主敬說相通處。《壇經‧坐禪第五》記慧能示眾僧徒曰：「善知識！何名坐禪？此法門中無障無礙外於一切善惡境界。心念不起名為坐，內見自性不動名為禪。善知識！何名禪定？外離相為禪，內不亂為定。……外禪內定，是為禪定。」[142] 可見禪宗的坐禪和禪定也要求摒絕思慮紛紜，心念不起，離絕諸相，安定內心。這與理學的主靜說和主敬說都有相合之處。尤為值得注意的是，程朱學派的持敬方法中有直接取自禪宗的。二程弟子謝良佐說：「敬是常惺惺法」。[143] 所謂「常惺惺」，又稱「提撕」，是佛教禪宗的修持方法，意思是修持者常常要提醒、警覺自己，時時收斂身心而不昏倦慵懶，使意識始終處於一種警覺、警醒狀態。後來朱熹吸收了這

140　《宋元學案》卷 83「雙峰學案」，頁 2813。
141　《朱子語類》卷 12，頁 212–213。
142　《壇經》，《禪宗寶典》本，頁 60。
143　《宋元學案》卷 24，頁 924。

一思想，將之表達得更為明晰，他說：「敬只是常惺惺法，所謂靜中有個覺處。」[144] 程朱學派希望以此與「收斂身心」、「主一無適」、「整齊嚴肅」一起，把「主敬說」與「主靜說」區別開來。這說明理學家的禪學修養不僅僅表現在他們參禪學佛的外在行為上，更是深入其心，對他們的理學思想發生著影響。

　　但理學家口頭上卻不肯承認他們有取於禪學之處，尤其程朱學派，不僅力圖把自身與佛禪及道學加以區分，而且把跡近於禪當作攻擊陸九淵心學的有力武器。陳淳對此就有一番宏論。他說：

> 靜坐之說，異端與吾儒極相似而絕不同。道、佛二家亦小不同：道家以人之睡臥則精神莽董，行動則勞形搖精，故終日夜打坐，只是欲醒，定其精神魂魄，遊心於沖漠，以通仙靈，為長生計；佛家以睡臥則心靈顛倒，行動則心靈走失，故終日夜打坐，只是欲空百念，絕萬想，以常存其千萬億劫不死不滅底心靈知識，使不至於迷錯個輪迴超生之路。此其所主，皆利欲之私，且違陰陽之經，咈人理之常，非所謂大中至正之道。若聖賢之所謂靜坐者，蓋持敬之道，所以斂容體，息思慮，收放心，涵養本源，而為酬酢之地，不欲終日役役，與事物相追逐。前輩所以喜人靜坐為善學，然亦未嘗終日偏靠於此，無事則靜坐，有事則應接，故明道亦終日端坐如泥塑人，及接人則渾是一團和氣。若江西之學，不讀書，不窮理，只終日默坐澄心，正用佛家之說。[145]

有弟子問二程：「敬猶靜歟？」得到的回答是：「言靜則老氏之學也。」[146] 據此分析，二程繼周敦頤之後提出主敬說，當是有修正主靜說之用心。朱熹則力圖調和周敦頤與二程之說，因此他將周敦頤「主靜說」之「靜」解作「敬」：「濂溪言『主靜』，『靜』字只好作『敬』字看，故又言『無欲故靜』，若以為虛靜，則恐入釋、老去。」[147] 然而我們看到，儘管程朱學派竭力要把自家學說與陸九淵心學及佛、老之說區別開來，但由於他們的思想當

144　《朱子語類》卷 62，頁 1503。

145　《宋元學案》卷 68「北溪學案」，頁 2231–2232。

146　《二程集・粹言》卷 1，頁 1188。

147　《朱子語類》卷 94，頁 2385。

中確確實實有得自佛禪處，因而這種努力不僅無濟於事，反而有欲蓋彌彰之嫌。倒是顏元看透了這一點：「靜、敬二字，正假吾儒虛字面，做釋氏實工夫。」[148] 可謂一針見血，直指主靜說和主敬說之根本要害。

治心養氣的心性涵養論是理禪融會的宋文化背景下的產物，對宋代文人的文學觀念發生著影響。宋代文人多強調從道德品性的涵養入手，提高自身素養，以之為作詩為文的要訣。黃庭堅在這方面堪稱代表。他嘗言：「文章雖末學，要須茂其根本，深其淵源，以身為度，以聲為律，不加開鑿之功，而自閎深矣。」[149] 黃氏在這裡強調的，是涵養心性的功夫對於詩文創作的必要性。他更進一步指出涵養的具體內容和目標，曰：「然孝友忠信是此物之根本，極當加意，養以敦厚醇粹，便根深蒂固，然後枝葉茂爾。」[150] 顯然，理學思想及涵養功夫對黃庭堅發生著顯著影響。南宋文人依然很看重涵養功夫對於創作的影響力。姜夔在其〈白石道人詩說〉中云：「思有窒礙，涵養未至也，當益以學。」又云：「吟詠情性，如印印泥，止乎禮義，貴涵養也。」[151] 就是具體表現。

二、格物致知的認識論

在儒家四書之一的《大學》裡，列有「格物」、「致知」、「誠意」、「正心」等條目，這是先秦儒家建立的道德修養功夫的具體規範。宋代理學家對此尤為重視，引申發展了這些思想。其中「格物」、「致知」作為一種認識論，被理學家們發揚光大，成為宋代士人實踐行為的理論指導。

宋儒較早對於「格物」說給予特別關注的是程頤。程頤為「格物」下的定義是：「格，猶窮也。物，猶理也。猶曰窮其理而已也。」[152] 這樣，「格物」就由一種道德修養方法演變為認識論。朱熹幾乎全盤吸收了程頤的觀點，他對「格物」的解釋是：「格，至也。物，猶事也。窮至事物之理，欲其極處

148　《顏元集・朱子語類評》，頁 255。

149　〈答秦少章帖〉，《山谷別集》卷 16，影印文淵閣四庫全書本。

150　〈與洪駒父書〉，《山谷外集》卷 10，影印文淵閣四庫全書本。

151　〈白石道人詩說〉，《宋詩話全編》第 7 冊，頁 7549。

152　《二程集・遺書》卷 25，頁 316。

無不到也。」[153] 在宋代理學家看來，格物就是要窮盡物之理。那麼，對「物之理」的理解就成了把握「格物」意義的關鍵。《二程集·遺書》裡記載了程頤與弟子間的這樣一段問答：

> 問：格物是外物，是性分中物？
> 曰：不拘。凡眼前無非是物，物物皆有理，如火之所以熱，水之所以寒，至於君臣父子間皆是理。[154]

從這裡可以看出，二程對物之理的界定是相當寬泛的，既包括如火熱水寒之類的客觀事物的自然規律，也包括如君臣父子間的人倫之理。由於「物之理」包羅萬象，格物的途徑當是多種多樣的。程頤說：「凡一物上有一理，須是窮致其理。窮理亦多端：或讀書講明義理；或論古今人物，別其是非；或應接事物而處其當，皆窮理也。」[155] 即格物的途徑有讀書、談論、接物等。那麼，其中是否有側重呢？二程的回答是肯定的。程頤認為：「格物之理，不若察之於身，其得尤切。」[156] 就是說，在所有格物窮理的行為中，對自身行為和意識的省察是最緊要的，體現了宋代理學家認識論上的反觀內省的內斂傾向。

朱熹對格物窮理範圍和途徑的認識同二程一樣。他說：

> 若其用力之方，則或考之事為之著，或察之念慮之微，或求之文字之中，或索之講論之際。使於身心性情之德，人倫日用之常，以至天地鬼神之變，鳥獸草木之宜，自其一物之中，莫不有以見其所當然而不容己，與其所以然而不可易者。[157]

這表明，朱熹認為格物的對象非常廣泛，無論其大小顯隱，都在認知的範圍之內。而其途徑，亦包括讀書、議論、接物和道德實踐等。

程頤還同他的弟子討論了格物的具體方法。《二程遺書》卷 18 記曰：

153　《大學章句》經一章，《四書章句集注》，中華書局 2012 年，頁 4。
154　《二程集·遺書》卷 19，頁 247。
155　《二程集·遺書》卷 18，頁 188。
156　《二程集·遺書》卷 17，頁 175。
157　《大學或問》下，《四書或問》，上海古籍出版社、安徽教育出版社 2001 年，頁 23–24。

　　或問：格物須物物格之，還只格一物而萬理皆知？

　　曰：怎生便會該通？若只格一物便通眾理，雖顏子亦不敢如此道。須
是今日格一件，明日又格一件，積習既多，然後脫然自有貫通處。

　　程頤認為，格物窮理首先要有量的積累，積累到一定階段，便會形成認
識上質的飛躍。這個過程同禪宗的修習方式極為相似。禪宗在慧能和神秀那
裡，分為南宗頓教和北宗漸教。北宗禪修習以漸悟為法，主張在長期的端坐
靜觀中慢慢調伏人後天形成的種種染汙處，使人本具的清淨佛性顯現出來，
正如弘忍《修心要論》所言：「譬如磨鏡，塵盡自然見性。」程頤所說的「今
日格一件，明日格一件」的「積習」過程類似於禪宗的磨鏡功夫。但他所說
的「然後脫然自有貫通處」則又與南宗禪的頓悟說頗為接近。南宗禪否定坐
禪，斥之為「空坐」，可以說，「『禪』而不坐，是南宗區別於北宗最原始
的標誌」。[158] 南宗禪主張超越理性名物的心智活動，使自心「內外不住，去
來自由，能除執心，通達無礙」，在心神自由無羈的狀態下實現一剎那的開
悟，「頓見真如本性」。[159] 由此可見，二程格物窮理的具體方法借鑑了禪宗
的修習方式。

　　至於「致知」，朱熹訓釋為：「致，推極也。知，猶識也。推極吾之知
識，欲其所知無不盡也。」[160] 它應當是格物窮理的目的和結果：「格物只是
就一物上窮盡一物之理，致知便只是窮得物理盡後，我之知識亦無不盡處，
若推此知識而致之也。……但能格物，則知自至，不是別一事也。」[161] 因此，
格物致知的認識論的重點在格物上，格物然後才能致知。

　　以上所及格物致知的認識論方法主要就程朱學派而言。陸九淵心學學派
的認識論方法則與此完全不同，二者的區別正是導致理學史上一大公案——
朱陸之爭的關鍵所在。宋孝宗淳熙二年（1175），陸九淵與其兄陸九齡應呂
祖謙之約，赴信州鉛山鵝湖寺與朱熹等人會講，這就是理學史上著名的「鵝

158　杜繼文、魏道儒撰《中國禪宗通史》，江蘇古籍出版社 1993 年，頁 141。

159　《壇經·般若第二》，《禪宗寶典》本，頁 56。

160　朱熹《大學章句》，《四書章句集注》，中華書局 2012 年，頁 4。

161　〈答黃子耕〉，《朱熹集》卷 51，頁 2510–2511。

湖之會」。鵝湖之會爭論的焦點之一是朱陸關於認知和修養方法的差異。陸九淵概括為「易簡工夫」和「支離事業」，並且說：「易簡工夫終久大，支離事業竟浮沉。」[162] 意在提倡易簡工夫，以支離事業影射朱熹之學。自此，朱陸圍繞「易簡」與「支離」，聚訟紛紜。究其實，陸氏所謂「易簡工夫」，是建立在他「心即理」的命題上，是發明本心的快捷之法；朱熹所謂「支離事業」，建立在「性即理」的命題上，是就格物窮理的格致過程而言，體現了積漸工夫。兩者的差異不言而喻。對此，祁潤興在《陸九淵評傳》中有一段話，講得很透闢，他說：

> 象山學的所謂「易簡工夫」，是專就心智覺悟講的。道德主體若能「萬物森然於方寸之間」，天地上下混沌一片，「宇宙便是吾心，吾心即是宇宙」，如此做工夫，將會何等簡易！朱子學的所謂「支離事業」，是專就事事物物說的。盈天地之間者唯萬物，認識主體即物窮理，就不得不「今日格一件，明日格一件」，如此做工夫，豈能不支不離？[163]

有學者把朱陸的「易簡工夫」、「支離事業」與佛禪的頓、漸說聯繫起來，認為「易簡工夫」就是頓悟，「支離事業」等同漸悟，確為持理之論。但要看到，「易簡工夫」並不排斥積學，「支離事業」也有豁然貫通式的開悟。朱熹多次描述過由積漸到貫通的格致境界。如：「一物格而萬理通，雖顏子亦未至此。但當今日格一件，明日又格一件，積習既多，然後脫然有個貫通處，此一項尤有意味。」[164]「至於用力之久，而一旦豁然貫通焉，則眾物之表裡精粗無不到，而吾心之全體大用無不明矣。」[165] 陸九淵針對朱熹說他「盡廢講學而專務踐履」的誤解與批評，曾辯解說：「然某皆是逐事逐物考究練磨，積日累月，以至如今，不是自會，亦不是別有一竅子，亦不是等閒理會，一理會便會。但是理會與他人別。某從來勤理會，長兄每四更一點起時，只見某在看書，或檢書，或默坐。常說與子姪，以為勤，他人莫及。

162　陸九淵〈鵝湖和教授兄韻〉，《陸九淵集》卷 25，頁 301。

163　《陸九淵評傳》，南京大學出版社 1998 年，頁 371。

164　《朱子語類》卷 18，頁 391。

165　《大學章句》，《四書章句集注》本，頁 7。

今人卻言某懶,不曾去理會,好笑。」[166] 這說明,朱陸的「易簡」與「支離」只是就積漸與頓悟有不同的偏重而已。

　　格物致知的認識論對宋詩人及宋詩產生了影響。宋詩人在詩歌創作中體現出的觀物細緻、窮究物理的創作傾向當與此有一定的關聯。

三、體悟內省的思維方式

　　在個體的心性修養方面,宋代理學家承繼的是孟子的內聖路線。從周敦頤的「思孔顏樂處」、「主靜」說,到二程的「主敬」說,以及朱熹對主敬說的補充發揮、陸九淵由主靜生發出的靜坐法等等,都體現著一個共同的思維傾向,即個體對內心世界的重視,對個人品質修養的重視,體現出反觀自省的思維特點。宋代理學家不僅注重體悟內省,而且已經有著把體悟內省當作「自家功夫」以與漢唐經學相對立的自覺意識。程頤說:「學也者,使人求於內也。不求於內而求於外,非聖人之學也。何謂不求於內而求於外?以文為主者是也。學也者,使人求於本也。不求於本而求於末,非聖人之學也。何謂不求於本而求於末?考詳略、採異同者是也。是二者皆無益於身,君子弗學。」[167] 由這種認識出發,他對弟子呂大臨「獨立孔門無一事,只輸顏氏得心齋」的詩句嘉賞不已,說:「此詩甚好,古之學者,惟務養情性,其他則不學。」[168] 理學家們一再討論的「顏子所好何學」,其實質就是對內省功夫的強調。禪宗的思維方式也是反觀自省式的。《臨濟錄》云:「向外作工夫,總是癡頑漢。爾且隨處作主,立處皆真。」[169] 禪宗以悟為基本特徵,而悟的本質就是超越概念和理性邏輯的內省。因此,理學和禪學在這一點上的思維走向是一致的。

　　在對本心的認識和修養上,與佛禪思想最為契合者,當屬陸九淵的心學。陸九淵心學理論的主要觀點是「心即理」。他說:

　　　　心,一心也;理,一理也。至當歸一,精義無二。此心此理,實不容

166　《陸九淵集》卷 35「語錄下」,頁 463。
167　《二程集・遺書》卷 25,頁 319。
168　《二程集・遺書》卷 18,頁 239。
169　《臨濟錄》,《大正藏》第 48 冊。

有二。[170]

人皆有是心，心皆具是理，心即理也。[171]

圖 7〈坐看雲起圖〉，楊建飛主編《宋人山水》，中國美術學院出版社 2021 年。

這和禪宗的心性學說有著驚人的相似。慧能說：「一切般若智，皆從自性而生，不從外入，莫錯用意。」「故知萬法盡在自心，何不從自心中頓見真如本性。」「若識自心見性，皆成佛道。」[172] 既然對於心性的認識基本相同，那麼，在關於心性修養的方法上，陸九淵心學與慧能禪學也有著相通之處。陸九淵把自己「發明本心」的方法稱為「易簡工夫」。「易簡」一詞源自《周易・繫辭上》「易簡則可久可大」一語，包含著「最根本的也就是最簡易的」的哲學辨證思想。陸九淵的「易簡工夫」與此同義。他說：「學無二事，無二道，根本苟立，保養不替，自然日新。所謂可久可大者，不出簡

170　〈與曾宅之〉，《陸九淵集》卷 1，頁 4–5。

171　〈與李宰〉之二，《陸九淵集》卷 11，頁 149。

172　《壇經・般若品第二》，《禪宗寶典》本，頁 56。

易而已。」[173] 所以，他教育弟子修養工夫應從「日用處開端」[174]，從體悟「眼前道理」[175] 開始。禪宗也講從日用處修行。唐大珠慧海禪師撰《頓悟入道要門論》云：「問：為只坐用行時亦得為用否？答：今言用功者不獨言坐，乃至行住坐臥，所造運為一切時中，常用無間，即名常住也。」[176] 這種從日用處開端的修行工夫的思維指向是主體的內心世界而非外界客觀世界，客觀日用在這裡只是手段和橋梁，洞見本心才是目的。

體悟內省的思維方式對宋代文人的創作產生了一定的影響。宋代文人也如理學家一樣，把內省自悟作為求道的途徑。黃庭堅〈松菊亭記〉曰：「期於名者入朝，期於利者適市，期於道者何之哉？反諸身而已。」[177] 張元幹曾論黃庭堅作詩，「超凡入聖，只在心念間，不外求也。」[178] 可與黃庭堅的夫子自道互為印證。

四、平淡恬靜的審美觀

宋代理學有一個很重要的理論命題，即對於「已發」、「未發」的討論。宋代理學家對這個問題的見解，是形成他們以平淡恬靜為審美追求的哲學基礎。

「未發」、「已發」說首見於《中庸》，曰：「喜怒哀樂未發謂之中，發而皆中節謂之和。」是對「中和」的解釋。《廣雅》釋「庸」為「和」，所以「中和」就是「中庸」。「中庸」一詞最早見於《論語》。《論語·雍也》曰：「中庸之為德也，其至矣乎，民鮮久矣。」[179] 這是把「中庸」作為最高的道德形態而言。《論語·先進》又云：「子貢問師與商也孰賢？子曰：師也過，商也不及。曰：然則師愈與？子曰：過猶不及。」[180] 朱熹《論語集注》

173　〈與高應朝〉，《陸九淵集》卷5，頁64。

174　《語錄》，《陸九淵集》卷35，頁432。

175　《語錄》，《陸九淵集》卷34，頁395。

176　〈頓悟入道要門論〉，《禪宗寶典》本，頁95。

177　《豫章黃先生文集》卷17，四部叢刊本。

178　〈跋山谷詩稿〉，《蘆川歸來集》卷9，影印文淵閣四庫全書本。

179　《論語注疏》卷6，《十三經注疏》本，頁82。

180　《論語注疏》卷11，《十三經注疏》本，頁148。

注曰：「子張才高意廣，而好為苟難，故常過中；子夏篤信謹守，而規模狹隘，故常不及。」根據朱熹的注解，過與不及都偏離了「中」這樣一種理想狀態，都是不足取的。這裡隱含著對「中庸」狀態的肯定，是把「中庸」當作治學求道的理想狀態而言。後來子思作《中庸》[181]，也給「中庸」以極高的評價：「中也者，天下之大本也；和也者，天下之達道也。致中和，天地位焉，萬物育焉。」[182] 這裡更是把「中庸」作為天地萬物運行的最高法則。可見在先秦儒家那裡，「中庸」代表著一種理想狀態和追求。後來孔穎達又從情感表達的角度疏曰：「發而皆中節謂之和者，不能寂靜而有喜怒哀樂之情，雖復動發，皆中節限，猶如鹽梅相得，性行和諧，故云謂之和。」[183] 這是把中庸解釋為一種理想的情感表達狀態。

宋代理學家普遍重視《中庸》。司馬光著《中庸大學廣義》，二程有《中庸章句》，以「中庸」為「孔門傳授心法」[184]。朱熹更是對《中庸》推崇備至，認為「得此一卷書，終身用不盡也」。[185] 朱熹編有《中庸輯略》二卷，彙集從二程以來理學家對《中庸》的種種解釋，又編有《中庸或問》三卷，是他本人與弟子間關於《中庸》問答的彙集，通過這些著述，我們可以較為詳盡地認識理學家對「中庸」的理解。

二程對「中庸」的解釋是：「不偏之謂中，不易之謂庸。中者，天下之正道；庸者，天下之定理。」[186] 朱熹對「中庸」的解釋與二程基本一致：「中庸者，不偏不倚，無過不及，而平常之理，乃天命所當然，精微之極致也。」[187] 程朱學派的觀點大抵都是如此。用現代闡釋話語來說，所謂「中庸」即指事物所保持的不偏不倚的中間狀態，不走極端，呈現出事物的平淡、中和境界。程朱以後，「中庸」逐漸被當作一種明哲保身的處世哲學，且因其消極無爭而遭批判。但如果從美學角度來看，中庸思想則外化為理學家對平

181　按：關於《中庸》的作者，司馬遷和朱熹都認為是子思所作，此處依其說。
182　《中庸》第一章。
183　《禮記·中庸》，《禮記注疏》卷 52，《十三經注疏》本，頁 1422。
184　《中庸章句》題解，《四書章句集注》本，頁 17。
185　《中庸輯略》卷上，《朱子遺書》。
186　《中庸章句》題解，《四書章句集注》本，頁 17。
187　《中庸章句》第二章注，《四書章句集注》本，頁 18。

淡恬靜審美境界的追求。

中庸思想影響到了理學家對人生境界的追求。周敦頤在把人的性情做了剛柔善惡的分類，且一一指出其褊狹和不足後，以「中」為最理想的人生境界，他說：「惟中也者，和也，中節也，天下之達道也，聖人之事也。故聖人立教，俾人自易其惡，自至其中而止矣。」[188]《伊川易傳》記載了二程「樂天順命」的人生哲學，如：「君子處險難而能自保者，剛中而已。剛則才足自衛，中則動不失宜。」[189]「君子志存乎謙巽，達理，故樂天而不競；內充，故退讓而不矜」[190] 等。就是說，君子行事處世要做到「不競不矜」、「動不失宜」，這就是不偏不倚的中庸之道。由於尊奉中庸，二程對人對事都以此為標準進行審視。程頤說「英氣甚害事」[191]，即是他主張平和沖淡的反映。程顥為人寬厚溫和，於朝廷上遇王安石厲色對進言者，以「願平氣以聽」而婉勸，王安石為之愧屈。[192] 可見中庸思想已化為二程的言行指南。

二程弟子楊時也很重視中庸思想，他進一步把中庸落實到未發、已發的問題上。他說：「《中庸》曰：『喜怒哀樂之未發謂之中，發而皆中節謂之和。』學者當於喜怒哀樂未發之際以心體之，則中之義自見，執而勿失，無人欲之私焉，發必中節矣。」[193] 意思是說，學者應在喜怒哀樂之情感還處於未發狀態時，就以中庸之道來節制它，規範它，這樣當它處於已發狀態時必然是中節的。也就是說，楊時的中庸思想已不限於對外在情感狀態的衡量，而是進一步深入到主體的意識領域即未發狀態，通過能動地調節主體內在的意識活動使之發而中節。這種思想對朱熹產生了較大的影響。

朱熹把未發、已發看作主體心理活動的不同階段。所謂未發，是「心體流行、寂然不動之處」[194]；所謂已發，借用二程的話說，是「感而遂通天下

188　〈通書・師〉，《周敦頤集》卷 2，頁 20。

189　《伊川易傳》卷 2《習坎》卦。

190　《伊川易傳》卷 2《謙》卦。

191　《二程集・遺書》卷 18，頁 197。

192　《宋元學案》卷 13「明道學案」，頁 538。

193　《宋元學案》卷 25，頁 952。

194　〈已發未發說〉，《朱熹集》卷 67，頁 3528。

之故是也」。[195] 未發、已發既然是不同階段的心理狀態，就應當分別採取不同的修養方法。本著這種認識，朱熹「把人的修養分為兩方面，一種是未發工夫，即主敬涵養，一種是已發工夫，即格物致知。」[196] 兩者之中，應以未發狀態的主敬涵養工夫為最重要，已發狀態的格物致知實際上已經是一種認識論而非涵養論了。

理學家對中庸思想和未發、已發問題的探討，是形成他們審美追求的哲學基礎。以此為基石，理學家形成了對平淡恬靜審美境界的追求傾向。周敦頤論音樂說：「樂聲淡而不傷，和而不淫。入其耳，感其心，莫不淡且和焉。」[197] 他欣賞的是淡而和的音樂，而不是宏大鏗鏘的隆樂。因為他認為「樂聲淡則聽心平」[198]、「淡則欲心平，和則躁心釋」。[199] 宋代理學家中文學素養最高、文學成就最為突出的是朱熹，他的文學觀點堪稱理學家對文學態度的代表。因此，我們試圖以朱熹對文學史上三個著名的人物屈原、陶淵明、蘇軾的品評為窗口，來說明理學家肯定平淡恬靜境界的審美追求。

朱熹對屈原的評價頗能體現出理學家的觀點。從忠君愛國的儒家傳統倫理道德出發，朱熹肯定屈原的忠君愛國之誠心，多次說他「是一個忠誠惻怛愛君底人」[200]。但卻認為其言行文辭「或過於中庸而不可以為法」、「或流於跌宕怪神、怨懟激發而不可以為訓」[201]。也就是說，從儒家的倫理道德規範來看，屈原言行有失於中庸之道；就儒家溫柔敦厚的詩教而言，屈原亦有失其旨。他說：「所謂『詩可怨』，便是『喜怒哀樂發而皆中節』處。……如屈原之懷沙赴水，賈誼言『歷九州而相其君，何必懷此都也！』便都過當了。」[202] 就是以儒家規範為立論標準來品評屈原的。

朱熹推崇平淡雅正的詩歌風格，因此對陶淵明倍加讚賞，並且還指出陶

195　〈與呂大臨論中書〉，《二程集》，頁 609。

196　陳來撰《宋明理學》，頁 172。

197　《通書‧樂上》，《周敦頤集》卷 2，頁 29。

198　《通書‧樂下》，《周敦頤集》卷 2，頁 30。

199　《通書‧樂上》，《周敦頤集》卷 2，頁 29。

200　《朱子語類》卷 137，頁 3259。

201　《楚辭集注‧序》，《朱熹集》卷 76，頁 4008。

202　《朱子語類》卷 80，頁 2070。

淵明之平淡不同於元白之淺切平易，而是有深刻內涵，甚至崢嶸氣象都能以平淡出之，用他的話來說，就是：「他自豪放，但豪放得來不覺耳。」[203]

以儒家的道德標準來看蘇軾，朱熹的評價是相當低的。其中批評最激烈的，莫過於這段話：

> 然語道學則迷大本，論事實則尚權謀，衒浮華，忘本實，貴通達，賤名檢，此其害天理、亂人心、妨道術、敗風教，亦豈盡出王氏之下也哉？⋯⋯使其得志，則凡蔡京之所為，未必不身為之也。[204]

朱熹批評蘇軾言論不合道統，依然是以一個理學家的眼光來看待這位文學大師，其評論的傾向性不言而喻。但蘇軾以其天賦才華，取得了輝煌的文學成就，對朱熹這樣一位喜愛文學的人來說，蘇軾自有其難以抗拒的魅力，所以朱熹對蘇軾的評價又常常顯得自相矛盾。下面這段話表露了他的矛盾心情：「蘇氏文辭偉麗，近世無匹。若欲作文，自不妨模範。但其詞意矜豪譎詭，亦有非知道君子所欲聞。是以平時每讀之，雖未嘗不喜，然既喜，未嘗不厭，往往不能終帙而罷。非故欲絕之也，理勢自然，蓋不可曉。」[205] 蘇軾「文辭偉麗」，自可為文章範本；但「其詞意矜豪譎詭」，亦顯然有違於中庸之道，這就使得朱熹對蘇軾既喜且厭，從理、道的角度否定，又從文、辭的角度肯定。

宋代理學以平淡恬靜為審美追求，禪宗同樣以平淡恬靜為理想的審美境界。禪宗認為，世人由於受世俗欲念的誘惑，迷己逐物，遂喪失本性，導致「本來面目」的失落。禪宗種種的修行開悟方式，就是為了剝落偽飾，剔除陰翳，重現「本來面目」。由於禪宗以自見本性為佛，所以其明心見性，就是對自我本心的回歸，是在客觀世界的本來面目中頓見真如本性，並不假於外界的大動盪、大變幻。因此，一切客觀事物的自然狀態無一不是佛性的顯現，這就是一切現成、觸目菩提的禪悟境界。所謂「青青翠竹，總是法身。

203　《朱子語類》卷 140，頁 3325。

204　〈答汪尚書〉，《朱熹集》卷 30，頁 1272–1273。

205　〈答程允夫〉，《朱熹集》卷 41，頁 1912–1913。

鬱鬱黃華，無非般若。」[206] 描繪的就是這種禪悟境界。青原惟信禪師見山見水三階段所描述的最後的禪悟境界，依然是眼前自然的山山水水的本來面目。在自然中頓悟真如，是禪宗的開悟方法，也是禪宗以平淡自然恬靜為審美理想境界的體現。有學者把禪宗哲學的境界概括為「觸目菩提」、「水月相忘」、「珠光交映」、「饑餐困眠」四類。[207] 無論是觸目菩提的現量境界、水月相忘的直覺境界、珠光交映的圓融境界，還是飢餐困眠的日用境界，禪悟所呈現的都是任運自然、圓融和諧、平淡如常、恬靜澹泊的審美境界。可見，在審美追求上，理學和禪學有著共同的趣味指向，且由於理學和禪學在宋代的重大影響，這種趣味指向實際上已成為宋代社會的普遍審美追求，對宋代文化的各個方面都發生了影響。

從宋代文化的表徵上，可以進一步印證這一點。比如繪畫，唐代的山水畫工整精細，色彩鮮麗，形象逼真，被稱為「金碧山水畫」；宋代的山水畫筆墨簡化，知白守黑，重在寫意。唐代的墓室壁畫多描繪出獵、遊冶的宏大場景或尊貴堂皇的龍鳳形象；宋代的墓室壁畫多描摹桌椅杯盤、茶飲案臺和家庭瑣事圖景。比如書法，唐代有顏真卿的穩重堂正、張旭的豪宕飄逸；宋代有徽宗蕭索簡淡的瘦金體。比如花卉，唐人甚愛富麗華貴的牡丹；宋人則喜清幽淡雅的梅花。再如唐三彩的豐腴絢麗、宋瓷的細膩雅潔；唐人的豪壯熱情、宋人的持重內斂……等等，都體現著唐型文化與宋型文化的不同[208]，而理學和禪學共同的審美趣味指向則是形成宋代文化特質的哲學核心。

206 《五燈會元》卷 3，頁 157。
207 詳見吳言生撰《禪宗哲學象徵》一書第九章，中華書局 2001 年。
208 唐型文化與宋型文化的概念，參見傅樂成〈唐型文化與宋型文化〉一文，收入傅著《漢唐史論集》，（臺北）聯經出版事業公司，1977 年。

圖 8〈谿山行旅圖〉，楊建飛主編《宋人山水》，中國美術學院出版社 2021 年。

圖 9〈寒枝雙鵲圖〉，楊建飛主編《宋人花鳥》，中國美術學院出版社 2021 年。

第三章　理禪融會下的宋詩學

　　本章的討論基於以下基本認識：從哲學發展的角度看，理學在構建過程中受到了禪學的影響，理學思想中具有明顯的禪學因子；從社會思潮的角度看，理學、禪學以及道家思想在宋代進一步統攝融合，三教融會是思想發展的大趨勢，其中以理學與禪學的交相融會最為顯著；從宋詩學發展的角度看，哲理化和以禪喻詩是宋詩學的兩大特徵。因此，細繹理禪融會下的宋代詩學特質不僅可能，而且是一件十分有意義的事情。

第一節　宋人的詩歌本質論

　　《論語·雍也》曰：「質勝文則野，文勝質則史；文質彬彬，然後君子。」[1]用通俗的話語來說，就是處理事物內容與形式的關係要把握好一個尺度，倚重內容輕視形式與倚重形式輕視內容，都是不好的，只有做到內容與形式互相適宜、相輔相成，才是理想的境界。對這個問題的探討，具體到文學上，就是文（形式）與道（內容）的關係問題。文與道是中國古代文學理論中一對重要而含義複雜的範疇。自先秦以迄唐代，可謂見仁見智，眾說紛紜。到了宋代，情況似更為複雜，不僅有文學家的文道理論，隨著理學的興起，還產生了理學家的文道理論。本節即以文學家與理學家這兩個不同的群體為考

1　《論語注疏》卷6，《十三經注疏》本，頁78。

察對象，以詩與道的關係為視點，探討宋人的詩歌本質理論。

一、理學家的詩歌本質論

由於理學以對傳統儒學的承繼為其主要構成質素，所以理學家的詩歌本質論也同樣體現出對傳統儒家詩學觀念的承繼。最早出現的詩歌本質論是「言志」說。《尚書·舜典》曰：「帝曰：夔，命汝典樂，教冑子⋯⋯詩言志，歌詠言。」[2] 顯然，理解這個命題的關鍵，是如何理解「志」。在先秦以至後世，人們多把「志」解為志向、意志、理想、抱負等，於是「言志」說也就被理解成對主體意志、思想、懷抱的表達。但據朱自清考證，所謂「志」，應當包括心靈裡所蘊涵的一切，既有志向、意願，也有喜怒哀樂的情感，[3] 可惜後一項義蘊幾乎在這一命題誕生的同時就被忽略了。「詩言志」說代表著先秦儒家的共識。孔子「興觀群怨」的詩教是「詩言志」說的延伸，孟子則首先把「言志」與「言道」聯繫起來。《孟子·公孫丑下》曰：「《詩》云：『迨天之未陰雨，徹彼桑土，綢繆牖戶。今此下民，或敢侮予。』孔子曰：『為此詩者，其知道乎！能治其國家，誰敢侮之？』」[4] 根據三段論的邏輯推理，這裡無異於在說「詩言道」。如果說這是僅就一首詩而言，那麼稍後荀子則把這個觀點又進一步泛化了。《荀子·儒效》曰：

> 聖人也者，道之管也，天下之道管是矣，百王之道一是矣，故《詩》、《書》、《禮》、《樂》之（道）歸是矣。《詩》言是，其志也；《書》言是，其事也；《禮》言是，其行也；《樂》言是，其和也；《春秋》言是，其微也。[5]

對於這段話的理解，本書基本同意蕭華榮的觀點，他說：「單就《詩》而論，這段話表達的思想其實很簡單：《詩》是言聖人之『志』的，而聖人是『道』的樞紐和集中體現，聖人之志便是『道』。這樣，『詩言志』的詩學觀念與命題，經過用詩活動的幾次『洗禮』，在儒家那裡，便逶迤成為『詩

2　《尚書正義》卷3，《十三經注疏》本，頁79。

3　參見朱自清撰《詩言志辨·詩言志》，古籍出版社1956年，頁1–3。

4　《孟子注疏》卷3，《十三經注疏》本，頁88。

5　王先謙撰《荀子集解》卷4，《諸子集成》本，上海書店1986年影印本，頁84。

言道』的哲學、政治、倫理、教化命題。『詩言志』所蘊含的活潑潑的個性，終於被異化為『詩言道』的普遍原則。這裡的所謂『詩』，已經不僅是斷章而來的個別詩句，不僅是偶然的個別詩篇，甚至不僅是一部《詩三百》，而是指整個的詩之為物；這裡的所謂『言道』，已經不是賦詩、教詩、引詩中讀者、用者的隨機生發，而是作者的創作原則，是詩所應有的最終意蘊與主題。古代文論中所提倡的『明道』、『徵聖』、『宗經』的原則，就是由荀子這段話發端和奠立的。」[6]蕭先生的解釋，勾勒出了「詩言道」與「詩言志」間的關聯，從而為唐宋儒者把詩歌同「道」聯繫起來追溯到了一個理論源頭。

晚唐五代分崩離析的社會局勢的大動盪也造成了民眾思想的大混亂、大動搖，民心渙散、禮崩樂壞、道德失範是趙宋新政權所面臨的嚴峻問題。因此，趙宋立國伊始，士大夫中的有識之士便大聲疾呼恢復儒家道統，重振儒家倫理綱常，以建立適應新政權需要的社會意識形態。文學作為社會意識形態的載體之一，自然是士大夫文人所關注的對象，於是，關於文道關係、詩道關係的探討幾乎與新政權的建立相伴而生。理學家以弘揚儒家道統為己任，對文道關係、詩道關係自然格外關注，這個傾向從宋初三先生那裡就開始了。三先生於文道關係上竭力弘揚道統。孫復說：「文者，道之用也；道者，教之本也。自西漢至李唐……以文垂世者眾矣，然多楊墨佛老虛無報應之事，沈謝徐庾妖豔邪哆之言。」[7]從維護道統出發，他對自漢以來的文學之事大加貶斥，特別推崇董仲舒、揚雄、韓愈等所謂正統儒者。石介把文章之弊和他激烈反對的佛、老並列，他著〈怪說〉三篇，上篇抨擊佛、道二教，中篇批評西崑體詩文的領袖楊億，言辭頗為激烈，他說：

> 昔楊翰林欲以文章為宗於天下，憂天下未盡信己之道，於是盲天下人目，聾天下人耳。使天下人目盲，不見有周公、孔子、孟軻、揚雄、文中子、韓吏部之道；使天下人耳聾，不聞有周公、孔子、孟軻、揚雄、文中子、韓吏部之道。……今楊億窮妍極態，綴風月，弄花草，淫巧侈麗，浮華篆組，刓鎪聖人之經，破碎聖人之言，離析聖人之意，蠹傷聖人之道，使天下不為《書》之〈典〉、〈謨〉、〈禹貢〉、〈洪範〉；

6　蕭華榮撰《中國詩學思想史》，華東師範大學出版社 1996 年，頁 13。

7　〈答張洞書〉，《孫明復小集》，影印文淵閣四庫全書本。

《詩》之〈雅〉、〈頌〉;《春秋》之經;《易》之〈繇〉、〈爻〉、〈十翼〉,而為楊億之窮妍極態,綴風月、弄花草、淫巧侈麗、浮華纂組。其為怪大矣![8]

石介對楊億的批判甚至超出了文學批評的範圍,上升到了對儒學的態度。這在有識之士正大力宣導恢復儒家傳統的北宋初期,反響極大,以致〈怪說〉出,「新學後進不敢為楊、劉體,亦不敢談佛、老」。[9] 但石介雖然在理論上反對西崑體,卻沒有同時指明詩文發展的正確方向,加之他自己的創作又流於怪誕生澀一途,走向了另一極端,所以同西崑體一樣,遭到了歐陽修、蘇軾等人的批判。

最早明確闡述文道關係的理學家是周敦頤。周敦頤的《通書》中有兩章專論文辭,其一是第二十八章〈文辭〉,其二是第三十四章〈陋〉。常為人徵引的是〈文辭〉中的這些話:

文所以載道也。輪轅飾而人弗庸,徒飾也;況虛車乎!

文辭,藝也;道德,實也。篤其實,而藝者書之,美則愛,愛則傳焉。賢者得以學而至之,是為教。故曰:言之無文,行之不遠。

然不賢者,雖父兄臨之,師保勉之,不學也;強之,不從也。

不知務道德而第以文辭為能者,藝焉而已。噫!弊也久矣![10]

在〈陋〉章中,他表達了同樣的意思:

聖人之道,入乎耳,存乎心,蘊之為德行,行之為事業。彼以文辭而已者,陋矣![11]

將這兩段話結合起來,可以看出周敦頤關於文與道關係的觀點有二:其一,文辭是載道的工具,如果不務道德,只以文辭藻飾為能事,就只是

8　石介撰《徂徠石先生文集》卷 5,中華書局 1984 年,頁 62–63。

9　《宋名臣言行錄》前集卷 10,影印文淵閣四庫全書本。

10　《通書・文辭》,《周敦頤集》卷 2,頁 35-36。

11　《通書・陋》,《周敦頤集》卷 2,頁 40。

「藝」，是「弊」且「陋」的。其二，文辭和道德是不同的兩門學問，所謂「文辭，藝也；道德，實也」。但道德的傳播需要借助於文辭，優美的文辭更有利於道德的傳播。顯然，周敦頤的文道觀有明顯的重道輕文傾向，這一點對以後的理學家影響很大，二程、朱熹等人的文道觀念中都帶有這個影子。但周敦頤在道德第一的前提下並不排斥文辭，甚至還肯定優美文辭對道德傳播的作用更大，所謂「美則愛，愛則傳焉」。只可惜這一點到二程尤其是程頤那裡，卻被一筆抹殺了。

　　二程的文道觀體現了理學家對於文學的極為偏頗的態度。二程宣導義理之學，將闡說道統提到了前所未有的高度，於文道關係上表現出了強烈的重道輕文思想。有弟子問「作文害道否？」程頤明確回答：「害也。凡為文，不專意則不工，若專意則志局於此，又安能與天地同其大也？《書》曰『玩物喪志』，為文亦玩物也。」[12]他認為，作文欲工，需耗費心力，專心致志，但一個人的精力是有限的，若將有限之思投注於文，必然會使思道之心大受拘束，影響對道的思索，難臻「與天地同其大」的至道境界。所以他認為為文乃「玩物喪志」之舉，將「溺於文章」視為今之學者的「三弊」[13]之一。二程反對文，主要針對的是他們認為無關義理的所謂「閑言語」，即諸如「吟成五個字，用破一生心」；「可惜一生心，用在五字上」之類的用功深至的所謂「詩人格」。程頤說：「某素不作詩，亦非是禁止不作，但不欲為此閑言語。」什麼樣的詩是「閑言語」呢？程頤以杜甫詩為例：「且如今言能詩無如杜甫，如云『穿花蛺蝶深深見，點水蜻蜓款款飛』。如此閑言語，道出作甚？某所以不常作詩。」[14]程頤所引的兩句杜詩，出自杜甫的〈曲江二首〉，此詩的主旨是記述詩人遊春覽春的輕鬆愉悅的心情，「穿花」兩句描繪生機勃發的春景，清新明麗，自在怡人。讀此詩句，作者從容不迫的悠閑心境似分明可見，堪稱神韻俱佳的好詩句，卻被程頤斥為「閑言語」，究其實，是因為這種詩句無從體現他孜孜以求的「道」而已。

　　那麼，二程認為的好詩是怎樣的面目呢？呂大臨有一首〈送劉戶曹〉詩：

12　《二程集‧遺書》卷18，頁239。
13　《二程集‧遺書》卷18，頁187。
14　《二程集‧遺書》卷18，頁239。

「學如元凱方成癖，文似相如始類俳。獨立孔門無一事，只輸顏氏得心齋。」
程頤評價說：「此詩甚好。」[15] 此詩好在何處？首先，呂大臨在這首詩中，
對西晉經學家杜預，尤其是對漢辭賦家司馬相如大加貶斥，認為他們作文專
務章句，或悅人耳目，不是「成癖」，便是「類俳」，而無志於求道，不得
孔門傳心之法。這與二程的觀點不謀而合，故二程深以為然。其次，這首詩
本身申說義理，不求文采，也與二程的主張相合，因此，當然會被他們看成
甚好之詩了。從詩歌審美的角度看，這樣的詩篇不過是理學家申說義理的韻
句式講義，質木無文，毫無詩味可言，怎能稱得上「好詩」？

　　從「作文害道」的文道觀出發，二程將文與道尖銳地對立起來，程頤
在〈上仁宗皇帝書〉中說：「詞賦之中，非有治天下之道也；人學之以取科
第，積日累久，至於卿相。帝王之道，教化之本，豈嘗知之？」[16]〈為家君
應詔上英宗皇帝書〉又言：「今取士之弊，……投名自薦，記誦聲律，非求
賢之道爾。……以今選舉之科，用今進任之法，而欲得天下之賢，與天下之
治，其猶北轅適越，不亦遠乎？」[17] 這些足以表明二程尤其是程頤割裂文道
關係的斬絕態度，文與道在他們眼裡猶如水火，根本不可能諧和交融。他們
所要求之文，是「皆合於道，足以輔翼聖人，為教於後，乃聖賢事業」的符
合道統、服務於道統的文字。二程極為輕視詩文，認為詩文「非止為傷心氣
也，……不止贅而已，……則離真失正，反害於道必矣」。[18] 總之，在「作
文害道」觀念支配下，二程把辭賦（也包括詩歌）貶得極低，代表著理學家
對於文學的極端輕視態度。

　　北宋理學家中作詩最多的是邵雍。邵雍詩集名為《擊壤集》，共收詩
一千五百餘首，其詩學觀主要體現在《擊壤集・自序》中。關於詩歌的本質，
邵雍認為在於「自樂」。〈自序〉開篇即曰：「《擊壤集》，伊川翁自樂之
詩也，非唯自樂，又能樂時，與萬物之自得也。」[19] 就是說，他認為詩歌應

15　《二程集・遺書》卷18，頁239。
16　《二程集・文集》卷5，頁513。
17　《二程集・文集》卷5，頁525。
18　《二程集・文集》卷9，頁600–601。
19　《邵雍集・伊川擊壤集・自序》，《邵雍集》頁179。

表現順應萬物自然的樂趣，既非不平之鳴，也不是嘔心瀝血的苦吟之作，在表現內容和創作心態兩方面都是一派天機，自然而成。這種狀態，正如他的〈閑吟〉詩所云：「忽忽閑拈筆，時時樂性靈。何嘗無對景，未始便忘情。句會飄然得，詩因偶爾成。天機難狀處，一點自分明。」[20] 因為「自樂」，他提出寫詩要做到「以物觀物」、「情累都忘」，即創作者排除一己私念和個人情感，以自然澄明的心性觀照外界事物。因此，他的詩歌創作完全出於「自樂」、「自得」，擯棄了功利目的和深刻用心。他解釋自己的創作心態是：

> 誠為能以物觀物，而兩不相傷者焉，蓋其間情累都忘去爾，所未忘者獨有詩在焉。然而雖曰未忘，其實亦若忘之矣。何者？謂其所作異乎人之所作也。所作不限聲律，不訟愛惡，不立固必，不希名譽。如鑑之應形，如鐘之應聲。其或經道之餘，因閑觀時，因靜照物，因時起志，因物寓言，因志發詠，因言成詩，因詠成聲，因詩成音。是故哀而未嘗傷，樂而未嘗淫。雖曰吟詠情性，曾何累于性情哉！[21]

可見，邵雍是以一種澹泊超然的心態來寫詩的。這種超然態度的形成，與他把關注視線更多地投注到宇宙天理等形而上的問題有關，也與他熱衷於象數算學有關。惟其用心過高，所以對眼前現實反倒抱著超脫平和的態度，順應天命和自然，過著樂天安命的隱士生活。他把詩集之所以取名為《擊壤集》，就是取堯時野老擊壤而歌之意，安然享受所謂的「太平時」，所以他的詩歌理論有別於傳統儒家以天下道統為己任的言志、言道說。但邵雍畢竟有著很強的用世之心，他的《皇極經世書》目的即在於經世之用。當用世之心占上風的時候，他也會說：「堯夫非是愛吟詩，詩是堯夫有激時。留在胸中防作恨，發于詞上恐成疵。」[22]「何故謂之詩，詩者言其志。既用言成章，遂道心中事。」[23] 但總的來看，邵雍把「自樂」作為詩歌創作的基本目的，認為詩歌的本質就在於表現「自樂」、「自得」而已。

南宋作詩最多的理學家是朱熹。朱熹關於詩歌本質的觀點同他的理學思

20　《邵雍集・伊川擊壤集》卷 4，頁 231。

21　《邵雍集・伊川擊壤集・自序》，頁 180。

22　〈首尾吟〉第 133 首，《邵雍集・伊川擊壤集》卷 20，頁 540。

23　〈論詩吟〉，《邵雍集・伊川擊壤集》卷 11，頁 356。

想一樣，具有理學家詩論集大成的性質。從其淵源看，朱熹的文道觀與周敦頤的「文以載道」、二程的「作文害道」一脈相承，體現出重道輕文的傾向。他嘗說：「今人不去講義理，只去學詩文，已落第二義。」[24] 但朱熹與其理學前輩不同的是，他同時又主張文道一體。《朱子語類》卷 139 云：「道者，文之根本；文者，道之枝葉。惟其根本乎道，所以發於文，皆道也。三代聖賢文章，皆從此心寫出，文便是道。」[25] 他的文道觀是在「文道一體」的本體論前提下又有重道輕文的傾向，好比一棵充滿生機的大樹，其根本是大樹存活的前提，比其枝葉重要。他關於文道關係的有名論述，就是「文皆是從道中流出」。《朱子語類》卷 139 記載了這段話：

> 才卿問：「韓文李漢序頭一句甚好？」曰：「公道好，某看來有病。」陳曰：「『文者，貫道之器』，且如六經是文，其中所道皆是這道理，如何有病？」曰：「不然。這文皆是從道中流出，豈有文反能貫道之理？文是文，道是道，文只如喫飯時下飯耳。若以文貫道，卻是把本為末，以末為本，可乎？」[26]

朱熹的這段話至少透露了兩方面的訊息：其一，他以道為文之本源，所謂「文皆是從道中流出」；其二，他又同時肯定文與道各自的獨立性，所謂「文是文，道是道」。表面看來，兩者似乎是矛盾的，但結合他的理學思想來看，卻是統一的。朱熹有「理一分殊」的思想，認為萬事萬物都同具一個最根本的「理」，也就是「道」，事物的千姿百態都是這個「理」（「道」）的具體體現，文自然也就是「理」（「道」）的體現，所以說「文皆是從道中流出」；但「道」作為一種形而上的意識形態，可以隨物賦形，表現為各種不同的事物形式，「道」既是本體，又是日用，而文相對於道來說，不過如「吃飯時下飯耳」的佐料，有它可以增強道的感染力，沒有它也無損於道本身，所以說「文是文，道是道」。不過文與道的獨立性是相對的，服從於文道一體的本體論前提。

24　《朱子語類》卷 140，頁 3334。

25　《朱子語類》卷 139，頁 3319。

26　《朱子語類》卷 139，頁 3305。

朱熹的文道觀表現在詩學方面，就有了詩道合一的詩學觀。朱熹並不反對作詩，但他認為如果一個人的心性涵養、道學功夫不到家，就寫不出好詩，可見道之於詩歌創作的重要性。他因此把申談義理的詩作看得高於一般詩人的吟詠之作。因為這樣一來，學詩作詩即是學道，詩道合一。朱熹是理學的一代宗師，又是理學家中對於文學最為喜愛的一位，詩道合一的詩學觀恰是其既是理學家又堪稱文學家的雙重身分的一個很好的理論注腳。

陸九淵關於詩歌本質的觀點與他的心學思想互為表裡。陸九淵的心學思想認為「心即理」，所謂「宇宙便是吾心，吾心即是宇宙」。由此出發論文學，當然會得出「藝即是道，道即是藝」[27]的文道觀，與朱熹的文道合一說語異質同。但陸九淵又很強調作家的個性精神，這與他的心性修養的方法論有關。陸九淵認為心性涵養的關鍵在於「發明本心」，將之推及詩歌創作，就是作家要以表現自心本性為要，要做到不失本心。他說：「讀書作文之事，自可隨時隨力作去，才力所不及者，甚不足憂，甚不足恥。必以才力所不可強者為憂為恥，乃是喜誇好勝，失其本心，真所謂不依本分也。」[28] 這個意思他在〈與吳仲時〉一文中也表達得很清楚：「他人文字議論，但謾作公案事實，我卻自出精神與他批判，不要與他牽絆。我卻會幹旋運用得他，方始是自己胸襟。途間除看文字外，不妨以天下事逐一題評研核，庶幾觀他人之文，自有所發。」[29] 陸九淵的文學活動不多，關於文學的隻言片語也只是在談說心學義理時略有涉及，但他認為文學應表現作家個性精神的思想，對當時的文學之士擺脫江西詩派末流的凝定詩風，致力文學創作個性化當有一定的理論啟迪作用。

南宋真德秀也是一位以理學家眼光看待文學的人。他以理學義理為標準，編選了一部《文章正宗》，作為文學的「源流之正」。他在《文章正宗·綱目》「詩賦」類條下云：「或曰：此編以明義理為主，後世之詩，其有之乎？曰：三百五篇之詩，其正言義理者蓋無幾，而諷詠之間，悠然得其性情之正，即所謂義理也。後世之作，雖未可同日而語，然其間興寄高遠，讀之使人忘

27　《語錄》下，《陸九淵集》卷 35，頁 473。

28　〈與吳顯仲〉，《陸九淵集》卷 10，頁 141。

29　《陸九淵集》卷 6，頁 88。

寵辱，去係吝，翛然有自得之趣，而於君親臣子大義，亦時有發焉。其為性情心術之助，反有過於他文者。蓋不必顯言性命而後為關於義理也。」[30] 這是典型的以義理解說性情的文字，是出於闡說心性義理的需要而對文學所作的曲解。若依其說，所有的文學作品都直接或間接地成了理學家的道德義理講義，文學的獨立性和審美性根本無從談起。

總的來看，理學家關於詩歌本質的認識，無外乎就是如何處理詩與道關係的問題，其共同的傾向是重道輕文。無論周敦頤的「文以載道」說，還是邵雍的「自樂」、「自得」說，都有重道而輕文的特點，更遑論程頤「作文害道」說對文的全面否定。因此劉克莊說：「為洛學者皆崇性理而抑藝文」[31]，其差別僅在於程度的不同。理學家出於傳道的目的而重道輕文，但質木無文的說理文字畢竟不如情采飛揚的審美文字能夠打動人、感染人，正所謂「言之不文，行之不遠」，所以，一味地抹殺文辭的審美性在一定程度上反而滯礙了理學思想的傳播。這或許就是為什麼作為理學創始者的周敦頤和二程，其影響遠不及古文運動的領袖歐陽修與蘇軾，以及歐、蘇門下，人才濟濟，二程弟子雖眾，卻聞者寥寥的原因之一。朱熹曾將二程與蘇軾加以比較，感慨地說：

> 齊安在江淮間，最為窮僻。而國朝以來，名卿賢大夫多辱居之，如王翰林、韓忠獻公、蘇文忠公，邦人至今樂稱，而於蘇氏尤致詳焉。至於河南兩程夫子，則亦生於此邦而未有能道之者。何哉？蓋王公之文章、韓公之勳業，皆以震耀於一時，而其議論氣節卓犖奇偉，尤足以驚動世俗之耳目，則又皆莫若蘇公之為盛也。若程夫子，則其事業湮鬱，既不得以表於當年，文詞平淡，又不足以誇於後世，獨其道學之妙，有不可誣者，而又非知德者莫能知之，此其遺跡所以不能無顯晦之殊，亦其理勢之宜然也。[32]

朱熹作為正統的理學家，當然要竭力維護二程及其理學的權威，但面對蘇軾文學審美性的強大影響力和感召力，也不得不慨歎理學文詞之平淡給其

30　《文章正宗》，影印文淵閣四庫全書本。

31　〈跋黃孝邁長短句〉，《後村先生大全集》卷 106，四部叢刊本。

32　〈黃州州學二程先生祠記〉，《朱熹集》卷 80，頁 4135–4136。

傳播帶來的不利。儘管他在這段話中對二程採取極力迴護的態度，對蘇軾又語含貶抑，卻仍明白無誤地展現出這樣一個不爭的事實：具有審美感召力的優美文辭，其傳播效果遠勝於質木無文的文字。當然，這是符合人們傾向於追求美好事物的一般審美心理的。

這樣一來，我們看到，理學家對於詩歌的態度其實充滿了矛盾。一方面，他們只把詩歌看作可以談說義理的一種工具，詩歌與他們的理學著述、語錄、講義等所不同者，僅在其韻文形式而已；另一方面，理學家都是文化素養很高的人，宋代又是一個詩歌創作十分繁盛的時代，文人們口占筆吟是再普遍不過的事。受時代風氣的影響、士人交際往來的需要、以及詩歌本身對於文人難以抵擋的吸引力，理學家染指詩歌創作就是一個無法迴避的事實。

從宋詩實際來看，幾乎所有的理學家都有詩歌作品傳世，數量較多的如邵雍存詩一千五百餘首、朱熹存詩一千三百餘首、魏了翁存詩八百八十餘首、楊時存詩二百三十餘首、真德秀存詩九十餘首、金履祥存詩八十餘首、程顥存詩六十餘首、周敦頤存詩近三十首、陸九淵存詩二十餘首……等等，就連最反對學詩、作詩的程頤，也有三首詩作存世。這說明，詩歌作為宋代極為普遍的一種文化形式和士人間的交際應酬工具，已經深入人心，成了士人生活中不可或缺的內容。在此情形下，理學家要做到完全拒絕詩歌是不大現實的，何況像邵雍、朱熹等理學大師本身還都很熱衷於詩歌創作。如此，理學家源於本質論、價值論上的理性認識，與源於詩歌藝術魅力的審美追求及現實生活的實際需要之間的實踐行為，就不可避免地產生了矛盾衝突，於是在理學家身上便發生了一些看似矛盾的事情。如程頤在宣稱「某素不作詩」、「某所以不常作詩」之後，便引證了自己的一首詩作。[33] 邵雍一邊一再表白「堯夫非是愛吟詩」，一邊創作的僅以「堯夫非是愛吟詩」為首句的〈首尾吟〉組詩就達一百三十五首。最令人忍俊不禁的是朱熹。據羅大經《鶴林玉露》記載：「胡澹庵上章，薦詩人十人，朱文公與焉。文公不樂，誓不復作詩，迄不能不作也。嘗同張宣公遊南嶽，唱酬至百餘篇。忽瞿然曰：『吾二人得無荒於詩乎？』」[34] 這段詩話生動地說明，朱熹首先是一個理學家，

33　事見《二程集・遺書》卷18，頁239。
34　《鶴林玉露》甲編卷6，頁112。

同時又喜愛詩歌創作，欲罷不能，遂又成就了一位詩人。雙重身分的朱熹有時不免惶惑為難，因為道德追求與吟風弄月畢竟是兩種不同的價值觀念取向。為了擺脫這種兩難境地，理學家提出所謂的「學者之詩」為自己辯護。據元代學者盛如梓《庶齋老學叢談》記載：

> 有以詩集呈南軒先生。先生曰：「詩人之詩也，可惜不禁咀嚼。」或問其故，曰：「非學者之詩。學者詩，讀著似質，卻有無限滋味，涵泳愈久，愈覺深長。」[35]

按照南軒先生張栻的解釋，「學者之詩」形式上缺乏文采，質木無文，卻蘊涵著微言大義，耐人咀嚼回味，他以此與「詩人之詩」加以區別。表面上看，這似乎解決了理學家在理學與詩歌間的兩難選擇，為既重理學義理，又喜愛詩歌的理學家們指出了一條兩全其美的路子。但從詩歌發展史來看，大多數的「學者之詩」（今人較多地稱之為「理學詩」或「義理詩」）放棄了詩歌的藝術性與審美性，只是借助詩歌的韻文形式闡說理學義理，其實質不過是理學家的高頭講章而已，缺乏詩歌作為審美文字的藝術生命力，是詩歌發展歷史長河中的一股倒流，不值得肯定和提倡。理學家為了解決詩歌與理學的矛盾費盡心機，其結果卻適得其反，倒是「身在此山外」的南宋江湖派詩人劉克莊的一番議論比較中肯，他說：

> 嘲弄風月，汙人行止，此論之行已久。近世貴理學而賤詩，間有篇詠，率是語錄講義之押韻耳。然康節、明道於風月花柳未嘗不賞好，不害其為大儒。恕齋吳公深於理學者，其詩皆關係倫紀教化，而高風遠韻，尤於佳風月、好山水，大放厥辭，清拔駿壯。[36]

理學與詩，並非勢不兩立，理學家與詩人的雙重身分也完全可以有機地統一於一人之身。劉氏之論，為性好吟詠的理學家提供了一個很好的自下臺階的藉口。

35　《庶齋老學叢談》卷中上，影印文淵閣四庫全書本。
36　〈恕齋詩存稿跋〉，《後村先生大全集》卷111。

二、文學家的詩歌本質論

宋代文人的文道觀深受韓愈的影響。韓愈、柳宗元倡導的中唐古文運動，大力弘揚儒家道統，倡導文以明道。韓愈所說的道，直承先秦儒家，對重振漢唐以來漸趨委頓的儒家傳統倫理道德發揮了重要的作用，蘇軾稱讚他「文起八代之衰，而道濟天下之溺」。[37] 北宋以歐陽修為領袖的詩文革新運動，繼承韓柳古文運動的傳統，把對傳統儒家道統的恢復弘揚推進到了一個新的高度。

宋初詩歌的面貌基本上全面承襲晚唐五代，可謂「唐風籠罩」[38]。影響最大的西崑詩文辭藻華豔，存在嚴重的形式主義傾向，自然成了士大夫中力圖恢復儒家道統的有識之士的撻伐對象。因此，宋初的文人大都很重視文學宣傳道統的政治教化作用。趙湘針對當時浮靡侈麗的詩風，提倡作「君子詩」，他說：「詩者，文之精氣，古聖人持之攝天下邪心，非細故也。……近代為詩者甚眾，其章句為君子或鮮矣。或問之，何為君子耶？曰：溫而正，峭而容，淡而味，貞而潤，美而不淫，刺而不怒，非君子乎！反於是，皆小人爾。未有小人而能教化天下，使名以充於後世者也。」[39] 晚唐體詩人林逋終身不仕，隱居山林，二十年足不及城市，是當時有名的高隱之人，他把文學的地位看得較低，認為「苟見道不明，用心不正，適只以文過飾非，文學所以在德行、政事下。」[40] 又說：「綺語背道，雜學亂性。」隱逸之士尚有這樣的認識，遑論用世之人？

北宋詩文革新運動的中堅人物在文與道的關係上都十分注意文學弘揚道統的作用。歐陽修在文道觀上遠追韓愈、柳宗元，近承柳冕、王禹偁、穆修以至石介，強調道與文的關係。他的基本觀點是「道勝文至」，他說：「聖人之文雖不可及，然大抵道勝者文不難而自至也。故孟子皇皇不暇著書，荀卿蓋亦晚而有作。若子雲、仲淹，方勉焉以模言語，此道未足而強言者也。後之惑者，徒見前世之文傳，以為學者文而已，故愈力愈勤而愈不至。此足

37　〈潮州韓文公廟碑〉，《蘇軾文集》卷 17，頁 509。

38　許總撰《宋詩史》，重慶出版社 1992 年，頁 26。

39　〈王象支使甬上詩集序〉，《南陽集》卷 4，《宋詩話全編》本，頁 76。

40　《省心錄》，叢書集成初編本。

下所謂終日不出於軒序，不能縱橫高下皆如意者，道未足也。若道之充焉，雖行乎天地，入於淵泉，無不之也。」[41] 就是說，如果不注重道，只專意於文辭，不僅於學道無益，其文辭也只是輕飄飄的，徒有華麗的詞語，達不到「不朽」的目標。所以，作家一定要重視「道」。與韓愈、柳宗元有所不同的是，歐陽修所謂的「道」，不僅包括儒家傳統的孔孟之道，還包括作家對現實社會的關注。他在〈與張秀才第二書〉中批評那些脫離社會現實、侈談古道的人是「舍近取遠，務高言而鮮事實，此少過焉」。然後指出應當做到「知古明道而後履之以身，施之於事，而又見於文章而發之，以信後世」。[42] 這使歐陽修所宣導的「道」，具有明顯的現實用世精神，能夠「中於時病，而不為空言」。[43] 具體到詩歌方面，他重視詩歌的美刺勸戒作用，嘗論《詩經》說：「詩之作也，觸事感物，文之以言，善者美之，惡者刺之，以發其揄揚怨憤於口，道其哀樂喜怒於心，此詩人之意也。」進而提出後人學習《詩經》，主要在於「察其美刺，知其善惡，以為勸戒」。[44] 即學習《詩經》的現實主義精神。可以說，同韓、柳等唐代古文運動的領袖人物甚至宋初的柳開、穆修、石介等宋代古文運動的先驅相比，歐陽修擴展了「道」的含義，使學者關於文道關係的論述落實到現實社會層面，避免了空談古道的不切時用及因此造成的文學必然的短壽命運。在這一點上，他起著上承王禹偁、下啟蘇軾的橋梁作用。

　　歐陽修於文道關係上尤為值得注意的是，他重道的同時也重文，主張文道並重，做到「事信言文」。他在〈代人上王樞密求先集序書〉中說：「君子之所學也，言以載事，而文以飾言，事信言文，乃能表見於後世」；「故其言之所載者大且文，則其傳也彰；言之所載者不文而又小，則其傳也不彰。」[45] 他把道的內容與文的優美形式相提並論，體現了他的文學家本色。正因為如此，他對西崑詩文的態度就與石介等理學先驅有所不同，對聳動天下的「楊、劉風采」有欣賞的一面，比如他在《歸田錄》中稱讚楊億「真一

41　〈答吳充秀才書〉，《歐陽修全集・居士集》卷47，頁322。

42　《歐陽修全集・居士外集》卷16，頁481。

43　〈與黃校書論文書〉，《歐陽修全集・居士外集》卷17，頁488。

44　〈本末論〉，《詩本義》卷14，都門印書局校印本，頁4。

45　《歐陽修全集・居士外集》卷17，頁486–487。

代之文豪也」。[46] 在《六一詩話》中，他列舉楊、劉詩篇佳句，稱讚他們「雄文博學，筆力有餘，故無施而不可」。[47] 而他本人在很能體現創作者文采的駢文寫作上的成就也深得學者讚譽。

　　在北宋詩文革新運動中堪稱歐陽修輔翼的蘇舜欽、梅堯臣等人於文道關係上也很注重文學對於弘揚道統的作用。蘇舜欽嘗言：「嘗謂人之所以為人者，言也。言也者，必歸於道義，道與義澤於物而後已，至是則斯為不朽矣。故每屬文不敢雕琢以害正。」[48]「然上世非無文詞，道德勝而後振故也。後代非無道德，詭辯放淫而覆塞之也。」[49] 梅堯臣也有相似的言論。他在〈答韓三子華韓五持國韓六玉汝見贈述詩〉中表示了對時下詩人重文辭輕道義的憂慮：「邇來道頗喪，有作皆言空。煙雲寫形象，葩卉詠青紅；人事極諛諂，引古稱辯雄；經營惟切偶，榮利因被蒙。遂使世上人，只曰一藝充。」[50] 他認為詩人應當學習和繼承《詩經》美刺現實、有感而發的現實主義精神，使詩歌能夠切實反映社會生活，表達詩人由於事物的激發產生的真實情感。在〈寄滁州歐陽永叔〉詩中，他讚美歐陽修詩「不書兒女書，不作風月詩。唯存先王法，好醜無使疑」。[51] 可見他也重視詩歌承繼先王之道的作用。他所言的「道」，既有儒家傳統的道統內容，也包括詩歌的現實作用。可以說，對「道」的這一理解是北宋詩文革新運動參加者的共識，也是這場運動與中唐古文運動在文道關係上的區別之一。而且無論歐陽修還是蘇舜欽、梅堯臣，在重道的同時也都重視文辭的審美性，體現出文道並重的認識共性。

　　王安石則有所不同。在北宋歷史上，王安石既是名垂青史的政治家，又是頗有建樹的文學家，他的文道觀與他的政治家身分密切相關。他認為聖人所說的文，就是「治教政令」之類的實用文字，而不是斟酌文辭的藝文。由此出發，他強調文學的實用功能，把文學的藝術審美性置於可有可無的地位。最能體現他這個觀點的，是他在〈上人書〉中所說的一段話：「且自謂

46　《歐陽修全集·歸田錄》卷2，頁1023。

47　《歐陽修全集·詩話》，頁1039。

48　〈上三司副使段公書〉，《蘇舜欽集》卷9，上海古籍出版社1981年，頁95。

49　〈上孫沖諫議書〉，《蘇舜欽集》卷9，頁103。

50　《梅堯臣集編年校注》卷16，上海古籍出版社1981年，頁336。

51　《梅堯臣集編年校注》卷16，頁330。

文者，務為有補於世而已矣，所謂辭者，猶器之有刻鏤繪畫也。誠使巧且華，不必適用；誠使適用，亦不必巧且華。要之，以適用為本，以刻鏤繪畫為之容而已。不適用，非所以為器也；不為之容，其亦若是乎？否也。然容亦未可已也，勿先之，其可也。」[52] 雖然這裡也提到「容亦未可已」，但從其整體意思來看，王安石把文學的藝術審美價值看得很低。因此，他不僅給予西崑詩文以相當嚴厲的批評，就連韓愈的「唯陳言之務去」的努力，也被他在〈韓子〉詩中譏笑為「可憐無補費精神」，並且他對杜甫的推崇、對李白的貶抑也都是從詩歌表現內容而非詩藝著眼。由此可見他與歐陽修等人在文道關係上觀點的差異。不過，他所謂的「道」的含義，倒是與歐陽修等人一致，既指上窺孟子的儒家傳統之道，也包括「修其身，治天下國家，在於安危治亂，不在章句名數焉而已」[53] 的用世精神。但應當注意的是，到了晚年，王安石對於詩歌藝術審美的態度有所變化。在許多宋人詩話中，如《石林詩話》、《王直方詩話》、《蔡寬夫詩話》、《冷齋夜話》等，都記載有王安石晚年關於詩法、詩藝的言論。以講求詩格、詩藝著稱的江西詩派的領袖黃庭堅也說過「余從半山老人得古詩句法」[54] 的話。也許是隨著政治生涯的淡出和退隱生活的閒適，暮年的王安石更多地表現出了他作為文人的一面。

　　蘇軾的文道觀與他儒、釋、道三教合一的思想體系聯繫緊密。自由通脫的他對僵化保守、一味求古聖賢之道的儒者深不以為然。他說：「甚矣，道之難明也。論其著者，鄙滯而不通；論其微者，汗漫而不可考。其弊始於昔之儒者，求為聖人之道而無所得，於是務為不可知之文，庶幾乎後世以我為深知之也。後之儒者，見其難知，而不知其空虛無有，以為將有所深造乎道者，而自恥其不能，則從而和之曰然。相欺以為高，相習以為深，而聖人之道，日以遠矣。」[55] 蘇軾所說的「道」，主要指詩人關注社會的用世精神及事物的客觀規律，所以他主張「學道無自虛空入者」[56]、「詩須要有為而

52　〈上人書〉，《王安石文集》卷 77，頁 1339。

53　〈答姚闢書〉，《王安石文集》卷 75，頁 1317。

54　見吳聿《觀林詩話》，影印文淵閣四庫全書本。

55　〈中庸論〉上，《蘇軾文集》卷 2，頁 60。

56　〈送錢塘僧思聰歸孤山敘〉，《蘇軾文集》卷 10，頁 325。

作」[57]、「言必中當世之過」[58]等，總之是要求詩歌要有內容，不能空洞無物。另一方面，身為曠世文豪的蘇軾對文學的藝術審美性非常重視，他對於重文輕道和重道輕文兩種傾向都持反對態度：「昔者以聲律取士，士雜學而不志於道。今者以經術取士，士求道而不務學。」[59]這種精神承歐陽修的文道並重觀而來。但蘇軾對文的重視和強調勝於歐陽修，他在〈與謝民師推官書〉中說：「孔子曰：『言之不文，行而不遠。』又曰：『辭達而已矣。』夫言止於達意，即疑若不文，是大不然。求物之妙，如繫風捕影，能使是物了然於心者，蓋千萬人而不一遇也，而況能使了然於口與手者乎？是之謂辭達。辭至於能達，則文不可勝用矣。」[60]這裡蘇軾引申發揮孔子的話，表達他對文學藝術性的肯定和強調。在這個觀念支配下，他多次闡明自己關於詩歌藝術的觀點和主張，論述所及，幾至於詩歌藝術的各個方面。

黃庭堅關於詩道關係的認識，則把道更多地落實到主體的道德品質和心性修養上，這顯然與他的理學修養和染指佛禪有關。作為一個傳統的士大夫，黃庭堅也注重詩歌反映現實的功能與作用，他對杜甫的推崇，就包括杜詩的「善陳時事」[61]。他還將杜甫的〈北征〉與韓愈的〈南山〉做比較，認為〈南山〉雖文字工巧，但「若書一代之事，以與〈國風〉、〈雅〉、〈頌〉相為表裡，則〈北征〉不可無，而〈南山〉雖不作未害也」。[62]但更多地，他的「道」在於強調人的道德品質與心性修養，使詩歌的體「道」呈現出明顯的內斂傾向。蘇軾嘗曰：「觀其文以求其為人，必輕外物而自重者。」[63]就是指他詩文所體現出的這種傾向而言。他把詩歌看作「人之情性」的體現，主張作者「忠信篤敬，抱道而居，與時乖逢，遇物悲喜，同床而不察，並世而不聞，情之所不能堪，因發於呻吟調笑之聲，胸次釋然，而聞者亦有所勸勉」。[64]反對那種引頸承戈、披襟受矢，快一朝之忿者，說他們是「失詩之

57　〈題柳子厚詩〉之二，《蘇軾文集》卷67，頁2109。
58　〈鳧繹先生詩集敘〉，《蘇軾文集》卷10，頁313。
59　〈日喻〉，《蘇軾文集》卷64，頁1981。
60　《蘇軾文集》卷49，頁1418。
61　《潘子真詩話》引黃庭堅語，《宋詩話輯佚》本，頁310。
62　范溫《潛溪詩眼》引，《宋詩話輯佚》本，頁327。
63　〈答黃魯直五首〉其一，《蘇軾文集》卷52，頁1532。
64　〈書王知載朐山雜詠後〉，《豫章黃先生文集》卷26，四部叢刊本。

旨」，因此，他告誡外甥說：「東坡文章妙天下，其短處在好罵，慎勿襲其軌也。」[65] 黃庭堅的這種詩道觀的形成，固然與當時因黨爭導致文字禍患發生，從而形成詩人遠身避禍、明哲保身的處世態度有關，但更多的當與他思想中接受的理學家溫柔敦厚的詩教有關，與理學家對未發、已發問題的討論帶給他的啟示有關，也與他所熟悉的佛禪涵養心性的理論有關。

在理學社會思潮的影響下，宋代文人很關注道德涵養對於文學創作的重要性。張耒曾曰：「有道詞生於理，理根於心，苟邪氣不入於心，僻學不接於耳目，中和正大之氣溢於中，發於文字言語，未有不明白條暢，盍觀於語者乎！直者文簡事核而明，雖使婦女童子聽之而諭，曲者枝詞遊說，文繁而事晦，讀之三反而不見其情，此無待而然也。」[66] 這裡所說的「中和正大之氣溢於中」，就是指創作主體的道德品性涵養，張耒認為它是形成作家明白條暢文學風格的內在根源。呂本中向曾幾傳授詩法說：「詩卷熟讀，治擇工夫已勝，而波瀾尚未闊。欲波瀾之闊，須令規模宏放，以涵養吾氣而後可，規模既大，波瀾自闊，少加治擇，功已倍於古矣。」[67] 也說的是創作主體的治心養氣與文學創作間的關係。

總的來看宋代文學家的文（詩）道觀，文（詩）道並重是共同的傾向。文學家對道的重視固然與「詩言志」等儒家傳統的詩教有關，但恐怕與宋代理學的興盛有著更為直接的內在聯繫。縱觀宋代文學史上文學家弘揚道統的幾個高潮期，幾乎都與理學的興起和發展的高潮期處於同步狀態。宋初理學三先生等人大力弘揚儒家道統之時，王禹偁、柳開、穆修等文學之士與之相呼應，在文學領域力倡詩文對於宣傳道統的作用；邵雍、張載、二程等理學鉅子創建理學思想體系，闡說理學義理之時，歐陽修、蘇軾、黃庭堅等文人在文學領域同樣倡言道統，主張道與文俱；南宋朱熹集大成的理學思想形成之時，楊萬里、陸游、范成大等文學家的文道理論與理學家的文道觀頗有相似之處。這說明，理學社會思潮通過作用於文學家的世界觀，而對他們的文學觀念發生著影響。但須看到，雖然文學家與理學家都言道，對道的具體理

65　〈答洪駒父書三首〉，《豫章黃先生文集》卷 19。

66　〈答江信民書〉，《柯山集》卷 46，引自《黃庭堅與江西詩派資料彙編》，頁 710。

67　曾幾撰〈東萊先生詩集後序〉，引自《黃庭堅與江西詩派資料彙編》，頁 755。

解卻是有差別的。理學家論道，多指儒家傳統的倫理道德秩序而言，也包括了客觀事物的運行規律和自然法則，但對於現實社會激蕩的風雲變幻，卻較少涉及；文學家論道，則體現出較強的社會責任意識，不僅僅是停留在空談道德性命義理上，而是對現實生活表現出很大的關注熱情。

　　還值得注意的是，宋代文學家和理學家的文道觀有時表現出高度的相似性和一致性，從而有力地證明文學與理學的相互滲融關係。江西詩派中人謝逸曾大發感慨，認為「古人之學也為道，今人之學也語言句讀而已。古人所以治心養氣事父母畜妻子，推而達之天下國家，無非道也」。他認為古人讀《詩經》等儒家典籍，在於知曉人倫道德和治國為政的方略，而「今之人不善學也。問其語言句讀，則曰吾嘗學之；問其所言所行，則曰吾不知也。嗚呼，語言句讀果可以為道乎哉？」[68] 這種觀點，和理學家言論非常貼近。呂本中因作〈江西詩社宗派圖〉而確立了他對於江西詩派的重要意義，他本人理學世家的出身，使他對於儒家的道格外重視。在〈夏均父集序〉中，他寫道：「今之為詩者，讀之果可使人興起其為善之心乎？果可使人興觀群怨乎？果可使人知事父事君而能識鳥獸草木之名之理乎？為之而不能使人如是，則如勿作。」[69] 這些話表明，他完全承繼了傳統儒家的詩道觀。張九成稱賞呂本中詩文有宣詠聖學之意；[70] 汪應辰亦稱呂本中「相期深造道，不為細論文」。[71] 可為呂本中詩文重道之證。宋代的文學家還常常視詩歌為末技小道，這同理學家的重道輕文又是相一致的。如蘇軾說：「與可之文，其德之糟粕；與可之詩，其文之毫末。」[72] 黃庭堅說：「文章最為儒者末事」[73]、「小詩，文章之末，何足甚工。」[74] 直到宋末的文天祥還這樣認為：「文章一小伎，詩又小伎之遊戲者。」[75] 以上種種表白，並不是說宋代文人輕視詩歌形式，而是說明，即使他們是以文人的身分看待詩歌，也沒有忘記還有比詩歌更值

68　〈送汪信民序〉，引自《黃庭堅與江西詩派資料彙編》，頁 712–713。

69　《後村先生大全集》卷 95 引。

70　見張九成撰〈祭呂居仁舍人〉，引自《黃庭堅與江西詩派資料彙編》，頁 762–763。

71　汪應辰撰〈挽呂舍人〉之二，引自《黃庭堅與江西詩派資料彙編》，頁 764。

72　〈文與可畫墨竹屏風贊〉，《蘇軾文集》卷 21，頁 614。

73　〈答洪駒父書三首〉，《豫章黃先生文集》卷 19。

74　〈論作詩文〉，《山谷別集》卷 6，影印文淵閣四庫全書本。

75　〈跋蕭敬夫詩稿〉，《文天祥全集》卷 10，中國書店 1985 年，頁 244。

得肯定和追求的東西，這就是「道」。這足以表明，重道講道的理學社會思潮已廣泛地深入宋人之心，對他們的文學價值評判發生著影響。

第二節　宋人的詩歌藝術思維論

本節的筆觸將深入詩歌創作的過程中去，討論理禪融會的文化特質下，宋人於詩歌創作的各個環節上體現出的藝術思維特點。

一、靜觀：宋人的詩歌取材思維特徵

取材是詩人詩歌創作的第一步，也是關鍵的一步。什麼樣的事物能夠進入詩人的眼界，成為他的詩材，與詩人觀察事物時的狀態和方式即他的藝術思維特徵密不可分。早在先秦諸子的著述中，就有關於觀物的記載，如《莊子·達生》描述的「佝僂承蜩」故事中，佝僂丈人捕蜩時「用志不分，乃凝於神」[76]的狀態就是觀物的一種方式。魏晉南北朝時期的文論裡，有對於文學家觀物狀態的描繪，如陸機〈文賦〉中的「收視反聽，耽思傍訊，精鶩八極，心遊萬仞」[77]等。宋詩人觀物取材的藝術思維特徵是：靜觀。

所謂靜觀，是指詩人在觀照事物時持有的寧靜、靜穆的態度，「反對情緒的介入以及感性的觸發」[78]。宋詩人靜觀態度的形成與理禪融會的宋代文化特質有密切關聯。理學講「格物致知」的認識論，而「格物致知」的前提是「觀物」，惟有通過冷靜細緻的觀物，才能探究物理，完成觀物——格物——致知的認識過程。宋儒中明確表述過「靜觀」觀物態度的是邵雍和程顥。邵雍提出的「因閑觀時，因靜照物」、「以物觀物」[79]的觀點，是說在選取詩材時，主體要以客觀的、不攪雜情感的冷靜態度去觀照事物，所謂「以物觀物，而兩不相傷，蓋其間情累都忘去爾」。這種觀照，主張詩人要超越一切情感的蔽障，以理性去把握事物的本真狀態，因此，有學者稱之為「忘

76　王先謙注《莊子集解》卷5，《諸子集成》本，上海書店1986年，頁116。

77　陸機〈文賦〉，《陸機集》卷1，中華書局1982年，頁1。

78　周裕鍇撰《宋代詩學通論》，巴蜀書社1997年，頁369。

79　《伊川擊壤集·自序》，頁180。

情的觀照方式」[80]。程顥的「靜觀」見於他的〈秋日偶成〉詩中，曰：「萬物靜觀皆自得」[81]。這種靜觀是精騖八極、心遊萬仞式的，程顥自己描述為：「道通天地有形外，思入風雲變態中。」程顥和邵雍的「靜觀」說與佛禪的坐禪禪定功夫非常相似，區別在於，邵雍所謂的「靜觀」，接近於早期的坐禪修習法；程顥所謂的「靜觀」，則與慧能南禪相通。

據說當年菩提達摩大師由印度來中國傳教，與篤信佛教的梁武帝對話之後，發現這位標榜自己如何虔誠事佛的中國皇帝鈍根未除，根本不懂佛門以心傳心的「正法眼藏」，大失所望。他渡江北上，在嵩山少林寺面壁九年，遂開中國禪宗一門。這個記載未必屬實，也許只是禪宗門徒為了顯示禪門歷史淵源，以爭取佛門正統地位臆造出來的，但達摩大師的面壁修行卻的確是早期禪宗的重要修習方法。據《五燈會元》卷1記載，達摩在少林寺「面壁而坐，終日默然。人莫之測，謂之壁觀婆羅門」。[82]達摩的禪法因此被稱為壁觀禪。《續高僧傳》描述壁觀禪的修持狀態是：「捨偽歸真，凝住壁觀，無自無他，凡聖等一，堅住不移，不隨他教，與道冥符，寂然無為。」[83]這就是佛禪的參禪打坐。坐禪的目的是為了止息意念的散亂流動，克服情感欲望的紛擾，使參禪者進入寂然不動的狀態，並在這種狀態下體悟佛門的真諦妙論。為了保證參禪者能夠進入此種狀態，早期的禪定方法，有許多繁瑣的規定，如五法門、四禪定等，其實踐過程非常艱苦、枯燥，修習極為不易，後來慧能禪宗反對坐禪，大概就有這方面的原因。但應當看到，雖然慧能南宗禪主張直指人心、見性成佛，反對坐禪，禪定的修習方法實際上卻貫穿於整個禪宗史。宋代文人大多與禪宗有染，對禪定的修習方式非常熟悉。邵雍在日常生活中，常「儼然危坐」、「心地虛明」[84]，反映了他的坐禪功夫；程顥亦「終日坐如泥塑人」，[85]他們的「靜觀」說當有得於佛禪的禪定理論。

現代心理學研究表明，絕對無思無欲的心理狀態是不存在的，人們可以

80　《宋代詩學通論》，頁373。

81　《二程集・文集》卷3，頁482。

82　《五燈會元》卷1，中華書局1984年，頁43。

83　道宣撰《續高僧傳》，《大正藏》第50冊。

84　《宋元學案》卷9「百源學案」黃百家案語，頁367。

85　《宋元學案》卷14「明道學案」下，頁575。

抑制自己意識層面的心理活動，卻無法控制潛意識層面的心理活動，並且恰恰是在意識層面的心理活動被遏制後，潛意識層面的心理活動會異常活躍。所以，在實踐行為上，壁觀禪的狀態很難真正做到。因此，慧能南宗禪出現以後，早期死灰枯木式的壁觀禪即遭擯棄。邵雍的「忘情」靜觀法與壁觀禪非常相似，其命運也同壁觀禪一樣，宋代學者和文人對它的回應寥寥。

如果邵雍式的靜觀法可以稱為「忘情」的靜觀，程顥的靜觀法則似乎可以稱為「動態」的靜觀。從兩種靜觀法的心理學實質上看，邵雍的靜觀法描述的是主體的意識層面被抑制的心理狀態（壁觀禪亦是如此），程顥的靜觀法描述的是主體活躍的潛意識層面的心理狀態。現代心理學的研究顯示，人的潛意識活動往往是超理性、超現實的，它不合邏輯、規律，也不受意識的限制、束縛，往往是大跨度的跳躍、聯想，穿古越今，上天入地，荒誕不經。這在邏輯和哲學上是一種謬誤，在文學和藝術領域卻是極其寶貴的，常常是產生靈氣飛揚、個性獨具的文學藝術精品的源泉所在。禪悟追求的也是這樣一種思維狀態，只不過它的終極目標是為了頓見真如本性罷了。

程顥的「動態」靜觀說在其他理學家的言論裡也得到了印證。程頤說：「『寂然不動』，萬物森然已具在；『感而遂通』，感則只是自內感。不是外面將一物來感於此也。」[86] 陸九淵心學講「吾心即是宇宙，宇宙即是吾心」，對程顥心遊萬仞的觀物方式感契更深。陸九淵的弟子包恢曾這樣描述自己觀物時的心理狀態：

> 密莫密于此心。此心之神，倏然在九天之上，倏然在九地之下，又倏然在八極之外，往來不測，莫知其鄉，則又非遠而遠也。不以遠為遠，而以遠為不遠，斯真知遠矣。此齋雖小，中具宇宙，此齋非近，宇宙非遠。于此齋而鼓琴，將眇宇宙皆琴聲也，于此齋而賦詩，將眇宇宙皆詩句也。[87]

從包恢的描述可以看出，所謂「動態」的靜觀就是主體潛意識異常活躍的狀態。這與道家所說的「遊心」、「心齋」、「坐忘」又是相通的。當

86　《二程集・遺書》卷 15，頁 154。
87　〈遠齋記〉，《敝帚稿略》卷 4，影印文淵閣四庫全書本。

然關於思維的活躍狀態在宋以前的文論中早有述及，如陸機的「瞻萬物而思紛」、劉勰的「神與物遊」等，但這與宋代理學家所說的靜觀狀態的運動指向恰是相反的，宋以前的詩歌取材思維重在心靈對外界的感受，宋代理學家的觀物則指向主體心靈，儘管心海激浪滾滾，波濤洶湧，外表卻靜如止水，誠如學者所謂：「身不離於衽席之上，而遊於六合之外。」[88]

　　受佛禪的禪定功夫和理學靜觀的觀物態度的影響，宋代文人在攝取詩材時也採取靜觀的方式。蘇軾在〈送參寥師〉詩中說：「欲令詩語妙，無厭空且靜。靜故了群動，空故納萬境。」[89]空和靜就是一種禪定狀態，在虛空靜穆的觀照下，詩人可以瞭解萬物的生生不息，把萬事萬物納入主體的視野之中。用蘇軾自己的話來說，就是「處晦而觀明，處靜而觀動，則萬物之情畢陳於前」[90]，「幽居默處，而觀萬物之變，盡其自然之理，而斷之於中」。[91]詩僧惠洪也說：「詩者，妙觀逸想之所寓也，豈可限以繩墨哉！」[92]都是強調在靜觀默照狀態下詩思的飛縱馳騁。江西派詩人曾幾有一首詩，描摹了他的靜觀的詩思狀態：「四壁澹相對，安身一蒲團。玲瓏六牕靜，竟日心猿閑。時從禪那起，游戲于筆端。當其參尋時，恣意雲水間。松風漱齒頰，蘿月入肺肝。……乃知心鏡中，萬象紛往還。皆吾所現物，摹寫初不難。」[93]

　　靜觀說的產生，是宋代理禪融會的文化特質孕育的結晶。宋代是一個充滿理性的時代，對理的探求是士人階層的普遍意識。那麼，理何在？如何尋理？理學與禪學為此提供了用兩個不同的話語系統描述的同一答案。理學「理一分殊」的思想認為，萬事萬物都只是理的化身，事物的形態千姿百態，所蘊涵的理卻是同一的。只要於每事每物上都注意對理的感悟體認，就能達到至理的理想境界。禪宗從《華嚴經》及華嚴宗汲取了「理事無礙」圓融觀，認為理即蘊涵在事物的具體狀態中，與外物合而為一，法身無象，隨物現形，

88　〈內遊〉，《郝文忠公陵川文集》卷20，影印文淵閣四庫全書本。

89　《蘇軾詩集》卷17，頁906。

90　〈朝辭赴定州論事狀〉，《蘇軾文集》卷36，頁1019。

91　〈上曾丞相書〉，《蘇軾文集》卷48，頁1379。

92　《冷齋夜話》卷4，影印文淵閣四庫全書本。

93　〈贈空上人〉，《茶山集》卷1，影印文淵閣四庫全書本。

物我不分,色空相即。所謂「青青翠竹,總是法身;鬱鬱黃華,無非般若。」[94]
表達的就是這個意思。理學和禪學都認為物含理,因此,要體會理、探求理,
必須首先仔細地觀察萬物,進而從中體味涵詠理。從理學家的實踐行為上,
可以看出他們在這方面的努力。周敦頤見窗前草生意勃然,乃曰:「與自家
意思一般」[95]。程顥極欣賞周敦頤玩窗前草的態度,自己也有意仿效。據張
九成云:「明道書窗前有茂草覆砌,或勸之芟,曰:『不可,欲常見造物生
意。』又置盆池,蓄小魚數尾,時時觀之。或問其故,曰:『欲觀萬物自得
意。』」[96] 這裡的「與自家意思一般」及「欲觀萬物自得意」,都是理學家
探尋理的努力,所採取的方式就是靜觀法。

宋詩人用靜觀法選取詩材,使宋詩在取材上呈現出與唐詩的不同面貌,
即宋人詩材多理性而唐人詩材多感性。唐代詩歌的物象多是詩人興會感發的
產物,帶有濃厚的主觀感情色彩。如李白之「大道如青天,我獨不得出」,[97]
孟郊之「出門即有礙,誰謂天地寬」[98] 等詩句,明顯是借天地自然抒發自我
主觀感情。宋詩人則多忠實於現實,運用白描式的寫實筆法進行描繪。如歐
陽修之「清光不辨水與月,但見空碧涵漪漣」,[99] 楊萬里之「緩行不是身無
力,滿地殘紅不忍前」[100] 等等。這種理性詩學意識還體現在宋人對唐詩的批
評上。歐陽修在《六一詩話》裡批評張繼〈楓橋夜泊〉「姑蘇城外寒山寺,
夜半鐘聲到客船」是「詩人貪求好句,而理有不通」。因為「三更不是打鐘
時」。沈括《夢溪筆談》批評杜甫〈古柏行〉形容孔明廟前的古柏「霜皮溜
雨四十圍,黛色參天兩千尺」太過細長;蘇軾嘲笑王祈竹詩「葉垂千口劍,
幹聳萬條槍」是十根竹子一片葉。[101] 這些指責與批評,是宋人用理性的靜觀
態度對待唐人感性激發的詩句的必然結論。後來黃朝英《緗素雜記》替杜甫

94　《五燈會元》卷 3,頁 157。

95　《釋氏資鑒》卷 10,《卍續藏經》第 1517 冊。

96　《宋元學案》卷十四。

97　〈行路難〉三首之二,《李太白全集》卷 3,頁 190。

98　〈贈崔純亮〉,《孟東野詩集》卷 6,上海古籍出版社 1993 年,頁 41。

99　〈滄浪亭〉,《歐陽修全集‧居士集》卷 3,頁 20。

100　〈上巳後一日同子文伯莊永年步東園三首〉之二,《誠齋詩集箋證》卷 37「退休集」,
頁 2543。

101　《王直方詩話》引,《宋詩話輯佚》本,頁 10。

辯護，稱古制四十圍已有百二十尺，吳曾、葉夢得、范元實、張孝基、陳巖
肖等人也各就風俗、制度、經驗等層面指出吳中三更確曾敲鐘，反對歐陽
修對張繼的指責，其言論的思維特徵與他們的批評對象歐陽修、沈括完全一
致。這說明以理性為核心的靜觀的觀物態度已成為宋代文人文學活動的思維
共性，成為他們文學實踐的一種集體無意識。

二、妙悟：宋人的詩歌構思思維特徵

禪宗教義以悟為本，把悟作為頓見真如本心的根本法。《肇論》云：
「玄道在於妙悟，妙悟在於即真。」[102] 所謂「即真」就是對真如佛性的領悟
和把握。日本學者鈴木大拙指出：「禪如果沒有悟，就像太陽沒有光和熱一
樣。禪可以失去它所有的文獻、所有的寺廟以及所有的行頭，但是只要其中
有悟，就會永遠存在。」[103] 同樣，在宋詩人看來，詩歌也不能沒有悟。所謂
「大抵禪道惟在妙悟，詩道亦在妙悟」[104]，幾乎是宋詩人公認的定理。如吳
可說：「凡作詩如參禪，須有悟門。」[105] 蘇軾云：「暫借好詩消永夜，每至
佳處輒參禪。」[106] 李之儀云：「得句如得仙，悟筆如悟禪。」[107] 戴復古云：「欲
參詩律似參禪，妙趣不由文字傳。箇裏稍關心有悟，發為言句自超然。」[108]
曾季貍在《艇齋詩話》中將時人以悟論詩的家數囊括殆盡：「後山論詩說換
骨，東湖論詩說中的，東萊論詩說活法，子蒼論詩說飽參，入處雖不同，然
其實皆一關捩，要知非悟入不可。」[109] 從實質看，禪悟類似於直覺體驗，它
與文學藝術活動中的形象思維、直覺表現、靈感狀態等等都有相似之處。唐
宋以來，隨著禪宗思想影響的深入，人們越來越多地把禪悟和詩悟聯繫在一

102　僧肇撰，張春波校釋《肇論校釋》，中華書局 2010 年，頁 209。
103　[日] 鈴木大拙，《禪與生活》，光明日報社 1988 年，頁 67。
104　嚴羽《滄浪詩話・詩辯》，郭紹虞撰《滄浪詩話校釋》本，人民文學出版社 1983 年，
　　頁 12。
105　《藏海詩話》，《歷代詩話續編》本，頁 340。
106　〈夜直玉堂，携李之儀端叔詩百餘首，讀至夜半，書其後〉，《蘇軾詩集》卷 30，頁
　　1616。
107　〈兼江祥暎上人能書自以為未工，又能詩而求予詩甚勤，予以為非所當病也，為賦一首
　　勉之使進於道云〉，《姑溪居士前集》，影印文淵閣四庫全書本。
108　〈論詩十絕〉，《石屏詩》卷 6，影印文淵閣四庫全書本。
109　《歷代詩話續編》本，頁 296。

起。到了宋代，以悟論詩成了文學批評領域的熟話頭。敏澤在《中國美學思想史》中寫道：

> 宋代禪宗廣泛流行，士大夫知識分子談禪成風，以禪喻詩成為風靡一時的風尚。其結果是將參禪與詩學在一種心理狀態上聯繫了起來。參禪須悟禪境，學詩需悟詩境，正是「悟」這一點上，時人在禪與詩之間找到它們的共同之點。[110]

敏澤先生以他犀利的學術眼光，為我們揭示了詩與禪的相通點，這就是悟。

禪宗的悟有頓悟和漸悟之分。頓、漸的區別，以神秀和慧能的兩首偈最能說明。神秀的偈是：「身是菩提樹，心是明鏡臺。時時勤拂拭，莫使惹塵埃。」慧能的偈是：「菩提本無樹，明鏡亦非臺。本來無一物，何處惹塵埃。」[111]唐代神秀禪宗盛行於世，其漸悟說對唐代文人的影響，使唐代文人講求息心坐禪，以禪定功夫收斂散亂心智，見性成佛。所以唐代以禪入詩的詩作追求靜穆閒逸，以表現禪悟的境界。徐增《而庵說唐詩》卷 15 評價王維「行到水窮處，坐看雲起時」說：「行到水窮處，去不得處，我亦便止，倘有雲起，我即坐而看雲之起，坐久當還，偶值林叟，便與談論山間水邊之事。相與留連，則不能以定還期矣。于佛法看來，總是個無我，行所無事。行到是大死，坐看是得活，偶然是任運，此真好道人行履，謂之好道不虛也。」[112]徐增認為王維這首詩體現了佛禪任運自然、無住無念的禪悟境界，是大致不錯的。以禪意、禪境入詩，是形成唐代與禪學有關的詩歌的境界多體現空寂靜穆的原因所在。禪宗對宋代詩人及其詩歌創作的影響則體現為禪宗的思維方式、話語特徵對宋詩的滲透與影響。[113]

日本學者鈴木大拙揭櫫的禪悟的主要特徵是：不合理性、直覺的洞見、

110　《中國美學思想史》（第二卷），齊魯書社 1989 年，頁 290。

111　《壇經‧行由品第一》，《禪宗寶典》本，頁 52–53。

112　徐增《而庵說唐詩》卷 15，張進、侯雅文、董就雄編《王維資料彙編》引，中華書局 2014 年，頁 928–929。

113　這裡借鑑了周裕鍇的觀點，參閱其《宋代詩學通論》（巴蜀書社 1997 年）、《文字禪與宋代詩學》（高等教育出版社 1998 年）等論著的相關章節。

信實性、肯定性、超越感、非人格性的品質、向上超升感、剎那性。[114] 令人驚異的是，宋代學者對詩悟的描繪同鈴木的見解有許多契合之處。張鎡〈覓句〉詩：「覓句先須莫苦心，從來瓦注勝如金。見成若不拈來使，箭已離弦作麼尋。」[115] 陳與義：「忽有好詩生眼底，安排句法已難尋。」[116] 這是描繪詩悟的剎那性、瞬時性。戴復古「詩本無形在窈冥，網羅天地運吟情。有時忽得驚人句，費盡心機做不成」。[117] 這是寫詩悟的直覺性、神秘性。嚴羽云：「詩有別材，非關書也；詩有別趣，非關理也。……所謂不涉理路，不落言筌者，上也。」[118] 這是指詩悟的不合理性、非邏輯性。如此等等。

　　這種詩悟的境界，逼似禪悟境界。神會大師描繪的禪悟境界是：「若遇真正善知識，以巧方便，直示真如，用金剛慧斷諸位地煩惱，豁然曉悟，自見法性本來空寂，慧利明了，通達無礙。證此之時，萬緣俱絕；恒沙妄念，一時頓盡；無邊功德，應時等備；金剛慧發，何得不成。」[119] 這是修行者在領悟和把握了真如本性後所達到的清明澄澈、圓融無礙、萬法皆空的境界。這種大徹大悟的禪悟境界和詩思奔湧的詩悟境界異質同構，有相通相似處。嚴羽在《滄浪詩話》中有一段話，描繪了「透徹之悟」的詩歌境界：「羚羊挂角，無迹可求。故其妙處透徹玲瓏，不可湊泊。如空中之音，相中之色，水中之月，鏡中之象，言有盡而意無窮。」[120] 這種描述，從語彙到境界，均借鑑自禪學。詩與禪，正以悟相通。

　　宋詩人論詩悟，似乎又包括了頓悟和漸悟兩種悟的方式。呂本中論詩悟主張漸悟，他說：「作文必要悟入處，悟入必自工夫中來，非僥倖可得也。如老蘇之於文，魯直之於詩，蓋盡此理也。」[121] 南宋的四靈詩人以賈島、姚合為作詩的榜樣，其詩歌創作也繼承了賈島式的苦吟。曾有過蒲團生涯的賈

114　[日]鈴木大拙撰《禪與生活》，頁 84–90。

115　《南湖集》卷 9，影印文淵閣四庫全書本。

116　〈春日二首〉，《簡齋集》卷 13，影印文淵閣四庫全書本。

117　〈論詩十絕〉，《石屏詩》卷 6，影印文淵閣四庫全書本。

118　《滄浪詩話·詩辯》，《滄浪詩話校釋》本，頁 26。

119　楊曾文編校《神會和尚禪話錄》，中華書局 1996 年，頁 92。

120　《滄浪詩話·詩辯》，《滄浪詩話校釋》本，頁 26。

121　呂本中《童蒙詩訓》，《宋詩話全編·呂本中詩話》引，第三冊，頁 2898。

島，衲氣似乎終身未除，其苦吟的作詩態度就含有追尋詩歌創作妙悟境界的用心，所謂「兩句三年得」，正見其艱苦的詩思過程。四靈詩人的作品中多次提及他們的苦吟。如「從來苦吟思，歸賦若多篇。」[122]「昨來曾寄茗，應念苦吟心」[123] 等。苦吟的詩思過程相當於禪家的漸悟。但宋人更多地表示了對頓悟式的詩歌構思的興趣。所謂頓悟，在宋詩人眼裡，就是無意為文而文自工的境界。葉夢得《石林詩話》卷中有這樣一段記載：

> 「池塘生春草，園柳變鳴禽。」世多不解此語為工，蓋欲以奇求之耳。此語之工，正在無所用意，猝然與景相遇，借以成章，不假繩削，故非常情所能到。詩家妙處，當須以此為根本，而思苦言難者，往往不悟。[124]

這是講詩悟發生的偶然性，它排除雕琢和苦吟，講求自然，無意為工。

不過，宋人並不偏執於詩悟的頓、漸一端。在很多情況下，詩思的過程，往往是先有一個較為艱苦的苦吟（漸悟）過程，然後在不經意間達到頓悟的境界。韓駒〈贈趙伯魚〉詩云：「學詩當如初學禪，未悟且偏參諸方。一朝悟罷正法眼，信手拈出皆成章。」[125] 吳可〈學詩詩〉亦云：「學詩渾似學參禪，竹榻蒲團不計年。直待自家都了得，等閒拈出便超然。」[126] 宋末元初的方回也曾這樣描述他作詩的體會：「思詩夜無寐，佳句招不來；不思忽有得，清晨視空階。」[127] 事實上，任何詩作的誕生，既離不開長期的學識積澱，也離不開一剎那的「靈光閃現」，這正是一個漸悟加頓悟的過程。所以，就連認為詩歌非關書非關理的嚴羽，又同時認為「非多讀書，多窮理，則不能極其至」。[128] 因為讀書窮理正是學詩過程中必經的學識積累的階段。錢鍾書關於詩悟亦云：「夫『悟』而曰『妙』，未必一蹴即至也；乃博采而有所通，力

122　翁卷〈送徐靈淵永州司理〉，《西巖集》，影印文淵閣四庫全書本。

123　徐照〈訪觀公不遇〉，《蘇蘭軒集》，影印文淵閣四庫全書本。

124　《石林詩話》卷中，《歷代詩話》本，頁426。

125　《宋詩鈔》卷33，影印文淵閣四庫全書本。

126　《詩人玉屑》卷1，影印文淵閣四庫全書本。

127　〈秋晚雜書三十首〉之一，《桐江續集》卷2，影印文淵閣四庫全書本。

128　《滄浪詩話・詩辯》，《滄浪詩話校釋》本，頁26。

索而有所入也。」[129] 這與嚴羽關於作詩的頓悟與漸悟關係的理解是一致的。

　　以上所及是詩悟與禪悟的關聯。事實上，宋詩人之詩悟，不僅得益於禪宗的禪悟，還與理學有相當的關聯。宋代文人常常把悟同理學「理一分殊」的思想聯繫起來，認為萬物雖殊，其悟同一，主張悟有多途。范溫《潛溪詩眼》云：「識文章者，當如禪家有悟門。夫法門百千差別，要須自一轉語悟入。如古人文章直須先悟得一處，乃可通其他妙處。」[130] 呂本中云：「天下萬物一理，苟致力於一事者必得之，理無不通也。張長史見公主擔夫爭道，及公孫氏舞劍，遂悟書法；蓋心存於此，於事則得之；以此知天下理本一也。」[131] 蘇軾也說：「物一理也，通其意，則無適而不可。分科而醫，醫之衰也；占色而畫，畫之陋也。」[132] 所以，宋詩人認為從多種途徑著手，都可以把握到詩悟的存在，促進詩悟的形成。如蘇軾云：「古來畫師非俗士，妙想實與詩同出。」[133] 又說：「永禪師書，骨氣深穩，體兼眾妙，精能之至，反造疏淡。如觀陶彭澤詩，初若散緩不收，反覆不已，乃識其奇趣。」[134] 這自然促成了宋詩人對生活各個方面的仔細體味與觀察，把悟貫穿到現實人生的各方面。宋代詩話中，關於由畫理到詩理、由樂理到詩理、由書理到詩理等等的文字屢見不鮮，大概就是這種觀念在起著作用。

三、活法：宋人的詩歌表達思維特徵

　　禪宗的宗旨是教外別傳，不立文字，以心傳心，見性成佛。六祖慧能雖然慧根不淺，文化程度卻不高，但他認為：「諸佛妙理，非關文字。」[135]《壇經》裡還有幾處記載了他對語言文字的否定。但禪門要廣大，禪悟要示人，又離不開語言文字。禪宗五家七宗，教義各有不同，接引後學的方法也五花八門，但實質上都借助於語言文字進行，真正不立文字的禪宗門派是不存在

129　《談藝錄》，中華書局 1984 年，頁 98。
130　《潛溪詩眼》，《宋詩話輯佚》本，頁 328。
131　《紫微雜說》，影印文淵閣四庫全書本。
132　〈跋君謨飛白〉，《蘇軾文集》卷 69，頁 2181。
133　〈次韻吳傳正枯木歌〉，《蘇軾詩集》卷 36，頁 1961。
134　〈書唐氏六家書後〉，《蘇軾文集》卷 69，頁 2206。
135　《壇經・機緣品第七》，《禪宗寶典》本，頁 63。

的。南宋初期形成的默照禪主張靜觀默照，反對文字言說，它的創立者天童正覺禪師也不得不借助於語言文字表達自己的禪門宗旨，更不要說五家七宗令人眼花繚亂的公案、頌古、語錄等闡述、發揮禪門教義的語言文字了。禪宗發展到宋代，隨著居士禪的繁榮興盛，由農禪逐漸演變為文字禪。禪門宗師為了申說教義，各顯神通，爭奇鬥巧，禪宗文字語言達到了相當高的藝術水準，足以作為一個專門的領域進行研究。[136] 禪門語言文字功夫對宋代文人自然產生了極大的吸引力和影響力，對宋詩的語言表達發生了明顯的影響，其中最著者就是活法說。

禪宗主張不立文字的初衷，應同禪門祖師認為禪悟具有不可言說性，以及他們認識到的語言文字的局限性有關。所謂「如人飲水，冷暖自知」，「纔涉唇吻，便落意思，盡是死門，終非活路」之類，說的就是這個意思。但到了宋代，禪宗各派卻都很重視語言文字，詩僧惠洪更是打出了文字禪的旗號，不僅一反禪宗最初的不立文字的宗旨，還明確地為文字禪張目說：「心之妙，不可以語言傳，而可以語言見，蓋語言者，心之緣，道之標幟也。標幟審則心契，故學者每以語言為得道淺深之候。」[137] 按照惠洪的意思，禪門不僅需要文字，文字甚至成了衡量習禪者修行水準高下的重要表徵了。顯而易見，這與慧能《壇經》不立文字的祖訓相去甚遠。

儘管文字禪主張以語言文字為表達工具，但在禪僧眼裡，語言文字畢竟只是得魚之筌。禪僧擺弄語言文字的終極目的是得禪悟之道，而不是追求語言文字的精巧華美。所以，禪宗的語言觀應是，既不離文字，又不膠著於文字，而是「死蛇解弄活潑潑」，講求語言文字的「活法」。紫柏和尚云：

> 魚活而筌死，欲魚馴筌，苟無活者守之，魚豈終肯馴筌哉？如書

136　可參看袁賓《禪宗著作詞語彙釋》，江蘇古籍出版社 1990 年、于谷《禪宗語言和文獻》，江西人民出版社 1995 年、張美蘭《禪宗語言概論》，五南圖書出版公司 1998 年，以及周裕鍇系列論著《中國禪宗與詩歌》，上海人民出版社 1992 年、《文字禪與宋代詩學》，高等教育出版社 1998 年、《禪宗語言》，浙江人民出版社 1999 年、《禪宗語言研究入門》，復旦大學出版社 2009 年等相關成果。

137　〈題讓和尚傳〉，《石門文字禪》卷 25，影印文淵閣四庫全書本。

　　不盡言，言不盡意，蓋意活而言死故也。故曰：承言者喪，滯句者迷。
　　予讀東坡〈大悲閣記〉，乃知東坡得活而用死，則死者皆活矣。[138]

　　在紫柏和尚看來，語言文字一旦形成，就是固定僵死的，用僵死的
語言文字來表達鮮活的「意」，當然會感到它的局限性。但如果能做到
以「意」驅使、統領語言文字，那麼，僵死的語言文字就會富有活力和
創造力。所以，禪家對於語言文字的運用，要擯棄它的合邏輯、合規範
的常規形式，講求活法。禪家把這種運用語言文字的藝術叫作「機鋒」，
它的根本特點是不合常規、出其不意、答非所問，似乎莫名其妙、匪夷
所思，但就在這看似荒誕不經的文字來往中，使參禪者走出迷悟，破除
鈍根，領悟禪門要義。在禪宗典籍裡，隨處可見語言文字的「機鋒」所
在，不勝枚舉。

　　禪宗的活法說顯然對宋代詩人的詩歌表達藝術發生了不容忽視的影
響。宋人首先明確提出詩歌表達藝術要運用活法的是呂本中。呂本中多
次闡說過關於活法的言論，其中對於活法最具體明確的解釋是他在〈夏
均父集序〉裡的這段話：

　　學詩當識活法。所謂活法者，規矩備具，而能出于規矩之外；變化不測，
　　而亦不背於規矩也。是道也，蓋有定法而無定法，而無定法而有定法。
　　知是者，則可以與語活法矣。謝玄暉有言：「好詩流轉圓美如彈丸」，
　　此真活法也。近世惟豫章黃公，首變前作之弊，而後學者知所趨向，
　　畢精盡知，左規右矩，庶幾至於變化不測。[139]

　　呂本中提出活法說，是有針對性的。當時的江西詩派後學，步趨黃
陳，詩歌創作面貌日益僵化，形成模式化的凝定詩風。這顯然是一個詩
派的發展走向末路的信號。呂本中於此背景下提出活法說，其力挽頹波的
用心顯而易見。他的活法說在當時得到了一些同道的回應，曾幾、陸游、楊

138　〈跋蘇長公大悲閣記〉，《紫柏尊者全集》卷15，《卍續藏經》第126冊。
139　劉克莊〈江西詩派・呂紫微〉引，《後村先生大全集》卷95。

萬里等人，或從理論上呼應，或在創作中實踐，使宋詩創作呈現出一派嶄新面貌。曾季貍《艇齋詩話》記載：「人問韓子蒼詩法，子蒼舉唐人詩：『打起黃鶯兒，莫教枝上啼。幾回驚妾夢，不得到遼西。』予嘗用子蒼之言，遍觀古人作詩規模，全在此矣。」[140] 韓駒的做法，極似禪門中的機鋒、話頭，看似囧顧左右而言他，實則已是不答之答，含蓄地表明對所謂「詩法」的否定，主張無法之法。而曾季貍自己對此亦可謂別有會心。當然，需要說明的是，在呂本中明確提出活法說之前，宋詩人的詩歌創作中已經較多地體現出活法的特點，呂本中只不過在理論上使其明晰化而已。事實上，活法的創作特點貫穿於整個宋代詩歌的創作歷程當中，是宋詩的顯著特徵。

活法理論在宋詩中的運用，具體表現在以下幾個方面：

其一，奇特的詩歌意象。如果我們把李白、杜甫詩歌看作唐詩的典型代表，那麼以此為參照系，就會發現宋詩在詩歌意象選擇上與唐詩有著較為明顯的差異。唐詩意象多自然意象，意象的組合方式以能激發人的興會感發為主，這一點，只要看看唐人所激賞的那些佳篇佳句就一目了然。宋人的詩歌意象則與此不同。首先，宋詩的人文意象較多，這大約與宋人的學者型氣質有關；其次，宋人的詩歌意象涵蓋廣泛，如唐人較少關注的自然意象、唐人較少涉及的典故和用語等，宋人都莫不入詩。

其二，跳躍的章法結構。受禪宗活躍的語言形式的影響，宋詩人時時以遊戲三昧的態度來作詩。黃庭堅說：「作詩正如作雜劇，初時布置，臨了須打諢，方是出場。」[141] 呂本中認為黃的主張在蘇軾身上也有體現，他說：「東坡長句，波瀾浩大，變化不測；如作雜劇，打猛諢入，卻打猛諢出也。」[142] 這種以雜劇法作詩的態度使宋詩的章法結構常常出人意料、變幻莫測。如蘇軾〈李思訓畫長江絕島圖〉一詩，詩的前半部分就畫卷展開描繪，用詩的語言把靜態的畫面想像成美麗的動態景致，整首詩如果都按這種筆法寫下去，將會是一首優美的寫畫詩。但詩的最後兩句是「舟中賈客莫漫狂，小姑前年嫁彭郎」。出人意料地用了插科打諢的手法，故意訛小孤山為「小姑」，澎

140　《艇齋詩話》，《歷代詩話續編》本，頁 294。
141　《王直方詩話》引，《宋詩話輯佚》本，頁 14。
142　《童蒙詩訓》，《宋詩話輯佚》本，頁 590。

浪磯為「彭郎」，這種市井俚俗手法的運用，似乎與前面優美的意境格格不入。但換一種眼光看，這種手段不僅使詩歌增添了詼諧的意味，還由於詩歌意象由自然意象轉化為人文意象，擴展了讀者的想像空間，增加了詩歌的深厚韻味。黃庭堅有一首題畫詩〈題伯時畫頓塵馬〉，曰：「竹頭槍地風不舉，文書堆案睡自語。忽看高馬頓風塵，亦思歸家洗袍袴。」[143]猛一看，詩的前兩句似乎與畫面無關，是對自己公事繁冗的現狀的描寫。再看後兩句，便會恍然大悟，原來詩人是借題寫畫面寄寓自己厭倦官場、思歸欲隱的心懷。至此，讀者方領悟了作者奇巧的詩思，對他大跨度的跳躍式章法歡賞不已。清人方東樹指出：「山谷之妙，起無端，接無端，大筆如椽，轉折如龍虎，掃棄一切，獨提精要之語。每每承接處，中互萬里，不相聯屬，非尋常意計所及。」[144]就是針對他詩歌章法的特點而言。

　　其三，不拘常格的句式。與唐詩相比，宋詩的特點之一是以文為詩。以文為詩在詩歌句式方面的表徵就是句式多變，不拘常格，呈現散文化的傾向。呂本中《童蒙詩訓》裡有這樣一條記載：「或稱魯直『桃李春風一杯酒，江湖夜雨十年燈』，以為極至。魯直自以此猶砌合，須『石吾甚愛之，勿使牛礪角，牛礪角尚可，牛鬥殘我竹』，此乃可言至耳。」[145]這則詩話很能代表唐詩和宋詩在句式上的不同特點。如果按照唐詩的標準，「桃李」兩句全是名詞或名詞性詞組的聯合，是自然意象的排列，完全符合唐人的詩歌審美標準，稱之為「極至」不算過譽。但黃庭堅本人卻並不看好這兩句，認為它的不足在於「砌合」，即語彙的疊加，唐詩的美恰是他的詬病對象。黃庭堅自己欣賞的是「石吾甚愛之」這樣的句式，完全是散文化的語言，打破了詩歌五字句一般上二下三的句式，呈一四句式、三二句式等。宋詩還多倒句。梁章鉅《退庵隨筆》云：「唐宋以來，詩家多有倒用之句。謝疊山謂『語倒則峭』」[146]。李東陽《懷麓堂詩話》亦云：「詩用倒字倒句法，乃覺勁健。」[147]應當說，倒裝句式作為一種特殊的表達技巧，偶爾用之，確能收到獨特的藝

143　《黃庭堅詩集注・山谷詩集注》卷9，頁323。

144　《昭昧詹言》卷12，人民文學出版社1961年，頁314。

145　《童蒙詩訓》，《宋詩話輯佚》本，頁590。

146　梁章鉅《退庵隨筆》卷20，清道光十六年刻本。

147　李東陽《懷麓堂詩話》，影印文淵閣四庫全書本。

術效果。如杜甫〈秋興八首〉中的「香稻啄餘鸚鵡粒，碧梧棲老鳳凰枝」一聯，就很得學者稱賞，沈括稱其「語反而意全」[148]。但唐人對倒句的使用是審慎的，如若多用，便易遭指摘。賈島詩歌好用倒句，就被人指責為「又是一病」[149]。但倒句在宋詩人特別是在江西詩派那裡，卻成了他們以文字、才學為詩，追求標新立異的表達效果的重要途徑之一，因而宋人對它的態度是肯定和讚賞的。如蘇軾〈汲江煎茶〉詩中「雪乳已翻煎處腳，松風仍作瀉時聲」一聯，就被楊萬里稱為「此倒語也，尤為詩家妙法」。[150]另外，宋詩的拗律現象也很普遍，特別是江西詩人的作品中更為常見。黃庭堅的七律共三百一十一首，其中拗體就有一百五十三首，竟占了總數的一半[151]。宋詩人還喜歡押險韻。做拗律，押險韻，是宋人逞弄才華的表現，也是活法說影響宋人的表現，使他們突破常規和傳統，標新立異，求新出奇。

其四，獨具的語言風貌。江西詩派有一條詩法，叫「句中有眼」，意思是指一首詩中有最能傳神的關鍵字眼。這是黃庭堅提出來的，他自稱這一思想來自禪宗：「字中有筆，如禪家句中有眼，非深解宗趣豈易言哉！」[152]所謂句眼，其實質也是「得活用死」的體現，又被稱為「響字」、「活字」。《詩人玉屑》卷8「句中有眼」條記載：「汪彥章移守臨川，曾吉甫以詩迓之云：『白玉堂中曾草詔，水晶宮裡近題詩。』先以示子蒼，子蒼為改兩字云：『白玉堂深曾草詔，水晶宮冷近題詩。』迥然與前不侔，蓋句中有眼也。」這就是句眼對於詩歌表達的作用。錢鍾書說：「蓋唐人詩好用名詞，宋人詩好用動詞，《瀛奎律髓》所圈句眼可證。」[153]宋人的句眼多為動詞、形容詞等。如人人耳熟能詳的「春風又綠江南岸」的「綠」字、「紅杏枝頭春意鬧」的「鬧」字等等。宋人語言風貌的又一特色是喜歡用插科打諢的詼諧語。這同樣與禪宗死蛇弄活、不膠著文字的禪風有關。禪門宗師為了傳授佛法，教人頓悟自性，常常用一些戲謔語、反常語來開示修行者。在禪宗的燈錄、語錄

148 《夢溪筆談》卷14，上海出版公司1956年，頁482。
149 《圍爐詩話》卷3引賀黃公語，清借月山房彙鈔本，頁57。
150 《誠齋詩話》，《歷代詩話續編》本，頁140。
151 據程千帆、吳新雷撰《兩宋文學史》，上海古籍出版社1991年，頁206。
152 〈自評元祐間字〉，《豫章黃先生文集》卷29。
153 《談藝錄》，頁244。

裡，常常可以見到這樣的「妙語」。如《五燈會元》卷 12「翠巖可真」條記載：

> 僧問：「如何是佛？」師曰：「同坑無異土。」問：「如何是祖師西來意？」師曰：「深耕淺種。」[154]

這種語言，看起來牛頭不對馬嘴，不可理喻，其實正是禪宗本色。從禪師的本意說，就是要借助看似荒謬的語言，打破參禪者的常規思維，使其於出其不意中領悟佛法。從語言的表達效果看，有一種幽默、詼諧、滑稽感，從而給人留下深刻印象。宋詩人從中得到啟示，把禪家的「遊戲三昧」運用到詩歌創作中，使宋詩也帶上了幽默詼諧的意味。

其五，奇幻的修辭藝術。活法說在宋詩修辭藝術方面的表現主要是佛禪圓融觀的影響。禪學從其他佛教典籍裡汲取了豐富的圓融觀念，如華嚴宗的理事圓融、大小圓融、物我圓融、事事圓融等，使佛禪典籍中充斥著像芥子納須彌、滴水映萬川這類的意象。圓融觀對宋詩的滲透使宋詩的修辭藝術突破了詩人的慣常思維，實現在時空、物我、理事等方面的大跨度跳躍式思維，形成奇幻莫測的修辭藝術。

四、活參：宋人的詩歌欣賞思維特徵

禪宗在理論上主張不立文字，因為文字的表達有它的局限性，而禪悟又具有某種神秘的、只能體味不可言傳的直覺性，在一定程度上與明晰化了的語言文字是背離的。但禪宗的宗教實踐行為實際上又離不開文字，即使最排斥語言文字的農禪、默照禪，也不得不借助於語言文字來傳播其基本教義。那麼，怎樣解決不立文字與不離文字間的矛盾呢？怎樣做到既借助文字傳播教義，又避免膠著文字對禪悟思維的影響呢？禪宗提出的解決這一問題的法寶是：活參。

所謂活參，就是指參禪者面對佛禪經典和教義，只將其看作是觸動禪悟的「話頭」，不執著、拘泥於經典權威教義，而是自己憑藉本心隨機悟解。《五燈會元》卷 15 記載了德山緣密禪師關於活參的一番見解：

154　《五燈會元》卷 12，頁 729。

上堂：「但參活句，莫參死句。活句下薦得，永劫無滯。一塵一佛國，一葉一釋迦，是死句。揚眉瞬目，舉指豎拂，是死句。山河大地，更無諸訛，是死句。」時有僧問：「如何是活句？」師曰：「波斯仰面看。」曰：「恁麼則不謬去也。」師便打。[155]

緣密禪師之所以把「一塵一佛國」等看作死句，是因為這些句子都出自佛禪典籍，有固定的、符合理路的意義；之所以把「波斯仰面看」看作活句，是因為這個句子不合常理，可以橫說豎說，隨意生發。問話的和尚不解禪師用意，按照正常的符合邏輯和現實生活規律的思維去理解，把禪師所說的活句看作荒謬，這就是只會參死句，而不會參活句，所以緣密禪師要打他。

活參的佛禪思維對宋代文人顯然發生著影響。在宋人看來，對詩歌文本的閱讀和欣賞，不應只是一味地尋求作者要表達的本意，因為這樣做，只會使文本意義僵死不變，缺乏活力。好的方法應當是對文本進行創造性的能動閱讀，使閱讀者的經驗和感受也參與到閱讀的過程中來，通過創作者和閱讀者的雙向努力實現對文本的審美活動。這個過程，恰如當代德國接受美學理論家姚斯所言：「審美經驗不僅僅是在作為『自由地創造』的生產性這方面表現出來，而且也能從『自由地接受』的接受性方面表現出來。」[156] 宋代文人所說的活參，顯然就是指對詩歌文本的創造性閱讀。江西派詩人曾幾提出：「學詩如參禪，慎勿參死句。縱橫無不可，乃在歡喜處。」[157] 所謂「縱橫無不可」，是指閱讀過程中思維的自由馳騁，隨機生發，即活參；所謂「乃在歡喜處」，是指閱讀者對作品心神感契後的境界，即活參所達到的禪悟般的喜悅境界。

活參式的欣賞，可能導致不同的讀者對同一文本的不同領悟和理解，正如西方的一句名言：有一千個讀者，就有一千個哈姆雷特。羅大經就對杜甫詩歌的閱讀表達過這樣的觀點：

155　《五燈會元》卷 15，頁 935。

156　參見姚斯《審美經驗與文學解釋學》「導言」，轉引自胡經之主編《西方文藝理論名著教程》，北京大學出版社 1989 年，頁 388。

157　〈讀呂居仁歸詩有懷其人〉，《全宋詩》卷 1660，頁 18594。

杜少陵絕句云：「遲日江山麗，春風花草香。泥融飛燕子，沙暖睡鴛鴦。」或謂此與兒童之屬對何以異。余曰：不然。上二句見兩間莫非生意，下二句見萬物莫不適性。於此而涵泳之，體認之，豈不足以感發吾心之真樂乎！大抵古人好詩，在人如何看，在人把做甚麼用。如「水流心不競，雲在意俱遲」，「野色更無山隔斷，天光直與水相通」，「樂意相關禽對語，生香不斷樹交花」等句，只把做景物看亦可，把做道理看，其中亦盡有可玩索處。大抵看詩，要胸次玲瓏活絡。[158]

羅大經以對杜甫詩的解讀為例，說明在閱讀的過程中讀者具有相當的主動性，他可以根據個人閱讀「在人把做甚麼用」的意圖來決定「如何看」，並且閱讀一定要做到「胸次玲瓏活絡」，即不執著、不粘滯於詩句本身，而是要能動地解讀。類似的觀點宋末劉辰翁也說過，他認為：「觀詩各隨所得，別自有用。」[159] 當然，宋人對文本的能動性解讀，是建立在「詩無達詁」這樣一個基本認識基礎之上的，是有儒家傳統的詩文閱讀理論做底蘊的。在禪宗活參說的作用下，宋人更加張揚閱讀者的主觀能動性，強調對文本的創造性閱讀。在宋人眼裡，詩歌文本的美是作者與欣賞者共同創造的。

佛禪參悟機鋒及公案話頭的方法除了「活參」，還講「熟參」。「熟參」即指反復、仔細的參悟過程。如果說「活參」強調參悟不主故常、靈活萬變的思維特徵，「熟參」則強調參悟的功夫，因為無論當時僧人要從禪師的答話中領悟佛法大意，還是後世浮屠要從佛典記載的言教中悟出佛門要旨，都離不開反復咀嚼，仔細玩味。佛門的「熟參」法被宋代理學家借用過來，轉換成了理學家常常提及的「涵詠」功夫。宋代的詩學理論建構中，汲取了佛禪的「熟參」和理學的「涵詠」功夫，主張對詩歌文本的反復閱讀體味。試看下面的言論：

觀陶彭澤詩，初若散緩不收，反覆不已，乃識其奇趣。[160]

詩須是沉潛諷誦，玩味義理，咀嚼滋味，方有所益。……須是先將詩來吟詠四五十遍了，方可看注。看了又吟詠三四十遍，使意思自然融

158 《鶴林玉露》乙編卷2「春風花草」條，頁149。

159 〈題劉玉田選杜詩〉，《須溪集》卷6。

160 蘇軾〈書唐氏六家書後〉，《蘇軾文集》卷69，頁2206。

液浹洽，方有見處。[161]

（詩）有一讀再讀至十百讀乃見其妙者。[162]

　　無論是宋代的文人還是理學家，都一致強調對詩歌文本的熟讀精思，反復體味。當然，重視文本，強調對文本的閱讀領會是中國古代文學理論的一條基本原理，它是古人欣賞含蓄美的藝術審美趣味的必然產物。但宋代詩學理論對它的強調，應當說與理禪融會的文化特質的影響有著內在關聯。熟參既是佛禪的參悟功夫，也是理學的涵詠功夫，也是宋詩學的重要的閱讀功夫。嚴羽在《滄浪詩話》中明確告誡學詩者，悟詩之道，必須「熟參熟讀」歷代詩作，如此方能「醞釀胸中，久之自然悟入」。是說在文本閱讀中熟參的目的和意義。劉開在〈讀詩說〉中有一段話，對熟參式的閱讀過程描述得更為詳細，他說：「然則讀詩之法奈何？曰：從容諷誦以習其辭，優遊浸潤以繹其旨，涵詠默會以得其歸，往復低徊以盡其致……是乃所為善讀詩也。」[163] 這是對宋人熟參式的閱讀經驗的具體詮釋。

　　需要指出的是，宋人一方面強調對文本的能動閱讀，強調閱讀者的自得之悟，一方面又很重視對詩歌文本的親證，以自己的生活實踐經驗來印證文本並加以批評。這種傾向，在宋代第一部詩話──歐陽修的《六一詩話》中就露出了端倪。《六一詩話》第一、第三、第四、第十五、第十八條都帶有實證古人詩句的傾向。這個傳統在整個宋代都一直存在。蘇軾讀陶淵明詩時，曾經說：「陶靖節云：『平疇返遠風，良苗亦懷新。』非古之偶耕植杖者，不能道此語；非余之世農，亦不能識此語之妙也。」[164] 意思是說，如果詩歌作品是對生活的真實反映，那麼，讀者只有與作者有相同或相似的經驗和感受時才會真正理解作品。因此，宋人十分重視投身現實的踐履行為。蘇軾曾記述自己當年讀柳宗元詩「海上尖峰若劍鋩，秋來處處割愁腸。」並不能完全理解。後來他從密州到登州，沿海而行，發現「道傍諸峰，真若劍鋩」，

161　魏慶之《詩人玉屑》卷 13「朱熹論讀詩看詩之法」。

162　陸游〈何君墓表〉，《陸游集》第五冊《渭南文集》卷 39，頁 2376。

163　轉引自祁志祥《佛學與中國文化》，上海學林出版社 2000 年，頁 243。

164　〈題淵明詩〉二首之一，《蘇軾文集》卷 67，頁 2091。

才真正讀懂了詩句。[165] 南宋學者樓鑰說，要準確解讀詩人的作品，「非親至其處，洞知曲折，亦未易得作者之意」。[166] 南宋大詩人陸游也多次表達過這個觀點，如：「紙上得來終覺淺，絕知此事要躬行。」[167]「法不孤生自古同，癡人乃欲鏤虛空。君詩妙處吾能識，正在山程水驛中。」[168] 等等。

　　親證的詩歌閱讀傾向顯然與宋代詩學的理性精神有關。宋代理學家強調「格物致知」的認識方法論，把窮究物理看作學識修養的第一步，究詩歌之理自然也被囊括其中了。這種觀念影響了同時代的文人。陸游說：「詩豈易言哉？一書之不見，一物之不識，一理之不窮，皆有憾焉。」[169] 既然詩歌的創作是窮究物理的產物，對它的閱讀自然也需要以印證實際生活為准的。以現實印證詩句，以詩句反映現實的物理，這是親證式閱讀的價值，也是理學思想影響詩歌欣賞的體現。

　　但親證式的閱讀也帶來宋人詩歌欣賞上的明顯弊端，這就是由於過分注重理性，拘謹地把現實與詩歌間的關係等同於物與鏡的反映與被反映的關係，而導致宋人詩歌欣賞上的膠柱鼓瑟之病。如沈括對白居易〈長恨歌〉「峨嵋山下少行人，旌旗無光日色薄」的批評，對杜甫〈武侯廟柏〉「霜皮溜雨四十圍，黛色參天二千尺」的指摘[170] 等，就是以科學家的求真執實態度解讀藝術化的審美文本所致。

　　宋人對詩歌的閱讀，既講活參，又要親證。活參，意味著對詩歌的能動解讀，意味著閱讀者的主觀性對作品的滲透；親證，則要求閱讀者在現實生活中印證詩歌文本，是對詩歌生活底蘊的還原，顯然，這是一對矛盾對立的範疇。如何解決這一矛盾呢？宋人採取了「對症下藥」的辦法，對於傾向於寫實的詩歌，主要用親證式閱讀，以見其反映生活的真實性和準確性；對於傾向於寫意的詩歌，主要用活參式閱讀，以洞察其表情達意的深刻幽微。這裡有必要提及宋人關於王維〈雪中芭蕉圖〉的爭論。宋人關於「雪中芭蕉」

165　〈書柳子厚詩〉，《蘇軾文集》卷 67，頁 2108。

166　〈簡齋詩箋敍〉，《攻媿集》卷 4，四部叢刊本。

167　〈冬夜讀書示子聿〉八首之三，《劍南詩稿》卷 42，頁 2630。

168　〈題廬陵蕭彥毓秀才詩卷後〉二首之二，《劍南詩稿》卷 50，頁 3021。

169　〈何君墓表〉，《陸游集》第五冊《渭南文集》卷 39，頁 2376。

170　詳見《夢溪筆談》卷 23，頁 729。

的爭論，歸納起來有三種觀點：一是關於畫面的真實性的討論；二是關於作者創作意圖的討論；三是關於欣賞視角的討論，其中關於畫面真實性的討論體現的就是一種親證的閱讀心理。對於這個問題，詩僧惠洪的觀點最具慧眼，他說：「詩者妙觀逸想之所寓也，豈可限以繩墨哉？如王維作畫雪中芭蕉詩，自法眼觀之，知其神情寄寓于物，俗論則譏以為不知寒暑。」[171] 在惠洪看來，對於〈雪中芭蕉〉這樣的以寫意為主的作品，當以活參妙悟的法眼觀之，親證坐實則未免俗論。但對於寫實的作品，則須親證才能深刻認識，所以惠洪又說：「老杜詩曰：『感時花濺淚，恨別鳥驚心。』良然真佳句也。親證其事然後知其義。」[172] 活參與親證，完整有機地統一於宋人的閱讀系統中，構成了宋人獨特的閱讀經驗。

第三節　宋人的詩歌表現論

「宋人生唐後，開闢真難為」。[173] 清代學者的這兩句詩之所以屢屢被研治宋詩者所徵引，就在於它的確道出了面對唐詩巍峨的藝術高峰，宋詩創作的艱難與窘迫。但宋人並沒有在唐詩輝煌的成就面前畏葸止步，而是獨闢蹊徑，另做開拓，確立了與唐詩不同的風貌特徵，從而使中國古代詩歌史上，「唐音」與「宋調」雙峰並峙、二水競流，松風比籟，水月齊暉。體現在詩歌的表現內容方面，宋詩與唐詩亦是各具面貌。唐詩中盛極一時的有些題材，在宋詩裡卻明顯衰落、萎縮，如邊塞詩、感遇詩、閨怨詩、愛情詩等，都是唐詩中的熱門題材，在宋詩中卻都式微了[174]。這其中當然有極其複雜的社會、文化、經濟乃至軍事的因素在起著作用，當專文論述。本節討論的是，與唐詩相比，宋詩有所加強與側重的表現內容：一是理性意識的加強，二是表現幽微瑣細題材的興趣。當然這兩個方面的內容，並不是宋人開墾的處女地，但宋人對它們的著意挖掘與表現，卻是毋庸置疑的。

171　《冷齋夜話》卷 4「詩忌」條，影印文淵閣四庫全書本。

172　《冷齋夜話》卷 6。

173　蔣士銓撰〈辨詩〉，《忠雅堂詩集》卷 13，《忠雅堂集校箋》本，上海古籍出版社 1993 年，頁 986。

174　參見程傑撰《宋詩學導論》第一編之「宋詩的題材」，天津人民出版社 1999 年。

一、理性精神的加強

據沈括《夢溪續筆談》記載，趙宋立國之初，太祖問宰相趙普曰：「天下何物最大？」趙普答：「道理最大。」[175] 這句話可以說播下了宋代士人精神中理性意識的種子。以後，隨著宋代文官政治的形成，士人政治意識的強化，科舉考試對策論的重視，尤其是理學的興起，宋代士人的理性意識不斷得到強化。這在宋詩學中有著明顯的體現。

（一）由政治關懷到道德自省

宋王朝奉行崇文抑武的政策，文人政治地位相對優越，參政、議政的機遇相對較多，這使宋代文人普遍具有政治關懷意識。這種政治關懷意識在宋詩裡通過三個方面表現出來：一是強烈的社會責任感；二是深切的憂患意識；三是濃郁的反躬自省意識。

首先，宋代文人普遍具有強烈的社會責任感。與唐代文人動輒「寧為百夫長，勝作一書生。」[176] 的投身疆場的熱情相比，宋代文人更多地立足本位，注重文學的現實功用性。歐陽修曰：「試取封侯印，何如筆硯功。」[177] 蘇軾亦云：「有筆頭千字，胸中萬卷，致君堯舜，此事何難。」[178] 他們的社會責任感不是通過立功疆場表現出來，而是落實到對文學教化作用的呼籲宣導上。所以，宋代文人特別強調詩歌的實用、有為，既反對專事文辭的雕飾之作，也反對無病呻吟的空洞之作。宋初的白體詩人徐鉉說：「詩之旨遠矣，詩之用大矣，先王所以通政教、察風俗，故有採詩之官、陳詩之職，物情上達，王澤下流。」[179] 參加過西崑酬唱的張詠也認為詩歌可以「疏通物理，宣導下情，直而婉，微而顯，一聯一句，感悟人心，使仁者勸而不仁者懼，彰是救過」。[180] 這都涉及到了詩歌的政治教化功能。在剛剛走出戰亂陰影，新王朝確立伊始就有此見解，可以見出像徐鉉、張詠等人以詩歌來重振綱常的

175　沈括《夢溪續筆談》，胡靜宜整理《全宋筆記》本，大象出版社 2017 年，頁 256。

176　楊炯〈從軍行〉，《全唐詩》卷 50，頁 611。

177　〈送張如京知安肅軍〉，《歐陽修全集·居士集》卷 10，頁 70。

178　蘇軾〈沁園春·赴密州早行馬上寄子由〉，薛瑞生撰《東坡詞編年箋證》，三秦出版社 1998 年，頁 132。

179　〈成氏詩集序〉，《全宋文》卷 19，頁 378。

180　〈許昌詩集序〉，《乖崖集》卷 8，影印文淵閣四庫全書本。

用心。到了北宋詩文革新運動開展之時，其中堅人物歐陽修、梅堯臣、蘇舜欽、王安石、蘇軾等人，都十分看重詩歌的現實效用，呼籲詩歌創作要繼承《詩經》的現實主義傳統，發揮美刺勸戒作用。蘇軾更是明確提出了「有為而作」的主張。他在〈鳧繹先生詩集敘〉中說：

> 先生之詩文，皆有為而作，精悍確苦，言必中當世之過，鑿鑿乎如五穀必可以療飢，斷斷乎如藥石必可以伐病。其遊談以為高，枝詞以為觀美者，先生無一言焉。[181]

蘇軾在這裡把詩歌的「有為而作」落實到了「言必中當世之過」方面，明確了詩歌針砭時弊的現實功用性。在這個主導思想指引下，詩文革新運動的參加者相繼寫出了許多深刻反映社會現實、體恤民情的作品，像歐陽修的〈食糟民〉、〈邊民〉，梅堯臣的〈汝墳貧女〉、〈田家語〉，王安石的〈河北民〉，蘇軾的〈吳中田婦歎〉等，描寫了貧苦百姓在殘酷的壓榨下，衣食不繼的悲慘生活情狀。蘇舜欽的〈慶州敗〉詩，則辛辣地揭露了北宋軍隊在朝廷苟且偷安的政策下，不事戰備，士氣頹靡，不堪一擊的虛弱無能。蘇軾的〈山村五絕〉等詩，對王安石新法在推行過程中產生的弊端予以批判。這些都體現了北宋文人所具有的濃烈的政治社會責任感。

其次，宋代文人具有深切的憂患意識。宋代國力孱弱，邊患頻仍，宋王朝又奉行守內虛外的政策，在外交上苟且忍讓，卑怯軟弱。積貧積弱的國力，步步退讓的屈辱，使宋代文人的政治熱情常常沉潛為深廣的憂患意識。「居廟堂之高，則憂其民；處江湖之遠，則憂其君。是進亦憂，退亦憂。然則何時而樂耶？其必曰：先天下之憂而憂，後天下之樂而樂乎！」[182] 這種憂患意識不僅僅是范仲淹個人的，它可以被視為兩宋廣大有識之士的共同襟抱。由於怯懦的外交政策，兩宋三百年間不斷受到異族侵凌，所以，宋人的憂患意識首先表現為邊患之憂。北宋西北邊陲常常遭到契丹、西夏等少數民族的侵擾，詩人的詩作中對此多有反映，如「因思河朔民，輸稅供邊鄙。」[183]「家

181　《蘇軾文集》卷10，中華書局1986年，頁313。

182　范仲淹〈岳陽樓記〉，《范仲淹全集‧范文正公文集》卷8，頁165。

183　王禹偁〈對雪〉，《全宋詩》卷60，頁668。

家養子學耕織，輸與官家事夷狄。」[184]「是時西賊羌，凶焰日熾劇。」[185] 等。南渡以後，中原陸沉的民族恥辱使廣大愛國志士的詩篇中迴響著收復中原、還我河山的愛國主旋律。從兩宋之交的陳與義、張孝祥、張元幹、李清照、岳飛、李綱等人，到以陸游、楊萬里、范成大為代表的中興詩人群，再到宋元易代之際的文天祥、謝翱、鄭思肖等人，他們的詩作中都激蕩著時代的風雲，跳躍著歷史的脈搏，迴旋著愛國主義的心聲，這其中，自然隨處可見對異族侵略者的仇恨情緒，亦可謂邊患之憂的體現。

　　宋人的憂患意識還表現為對朝政的憂慮。與唐人相比，優越的政治地位使宋代文人有了較多的參政、議政的機會，對統治集團的認識也更為透徹。在詩歌中，宋詩人常常通過各種藝術手法表達對朝政的憂切關懷。歐陽修的〈唐崇徽公主手痕和韓內翰〉詩中有句云：「玉顏自古為身累，肉食何人與國謀。」[186] 朱熹對這兩句詩大加讚賞，稱之為「以詩言之，是第一等好詩。以議論言之，是第一等議論」。[187] 歐詩前一句慨歎紅顏薄命，後一句語出《左傳》，藉以斥責當時朝中大臣軟弱無能，無禦敵謀略，只能靠女子和番換取邊境安寧。聯繫北宋怯懦的外交政策，便不難體會歐詩借古諷今的用心，命意深刻，表達婉曲，所以深得朱熹嘉許。又據陸游〈跋曾文清公奏議稿〉中記載：「紹興末，賊亮入塞時，茶山先生居會稽禹跡精舍。……先生時年過七十，聚族百口，未嘗以為憂，憂國而已。」[188] 對國家命運的擔憂，是縈繞在宋人心頭的抹不去的濃愁，也因此譜就了宋詩的愛國主音符。

　　當宋人帶著憂國憂民的憂患意識回首中國古代詩歌史時，他們重新發現了杜甫，於是崇杜、尊杜成了有宋一代的風氣。宋人崇杜思想的形成，同他們對杜甫的評價有關。宋人特別欣賞杜甫詩歌體現出的愛國忠君精神，對此屢有論及，如：

184　王安石〈河北民〉，《王安石文集·集外文一》，頁 1739。

185　蘇舜欽〈吳越大旱〉，《蘇舜欽集》卷 2，頁 16。

186　《歐陽修全集·居士集》卷 13，頁 94。

187　《朱子語類》卷 140，頁 3307。

188　《陸游集》卷 30，中華書局 1976 年，頁 2279。

憂國論時事，司功去諫曹。[189]

吾觀少陵詩，為與元氣侔。……寧令吾廬獨破受凍死，不忍四海赤子
寒颼颼。[190]

老杜雖在流落顛沛，未嘗一日不在本朝，故善陳時事，句律精深，超
古作者，忠義之氣，感發而然。[191]

工部之詩，真有參造化之妙，別是一種肺肝，兼備眾體，間見層出，
不可端倪，忠義感慨，憂世憤激，一飯不忘君，此其所以為詩人冠冕。[192]

少陵有句皆憂國，陶令無詩不說歸。[193]

　　從生前到身後，杜甫的聲名在唐代並不顯赫，元稹為他寫的墓誌銘中，
所激賞的僅是他的詩歌藝術。入宋以後，王安石首先抬高杜甫的地位，他編
選《四家詩》，以杜甫為首，其餘依次是韓愈、歐陽修、李白，顯然是把詩
歌的思想性擺在了藝術性前面。到了蘇軾，極力稱讚杜甫為「忠孝」、「一
飯未嘗忘君」。[194] 此後宋人對杜甫忠君憂國的崇仰，都是從蘇軾的說法衍化
而出。至於江西詩派又從藝術技巧方面奉杜甫為「一祖三宗」的「一祖」，
則杜甫在宋人心目中的地位，更是至高無上、不可動搖，以致「三十年來學
詩者非子美不道，雖武夫、女子皆知尊異之」。[195] 宋人對杜甫的發現與尊崇，
是他們與這位偉大詩人心神感契的必然結果，而這心神感契的結合點，就是
宋人與杜甫所共同具有的深切的憂患意識。

　　再次，宋代文人具有濃郁的反躬自省意識。宋王朝廣開科舉考試制度，
為眾多出身寒素的中下層讀書人提供了步入仕途的大好機遇，這些來自社會
中下層的官僚士大夫，對民眾疾苦有親身體驗，即使身入仕宦階層，對老百
姓生活的苦難仍然有著深切的同情。所以，面對民生疾苦，他們常常反省自

189　張方平〈讀杜工部詩〉，《樂全集》卷2，影印文淵閣四庫全書本。

190　〈杜甫畫像〉，《王安石文集》卷9，頁130–131。

191　《潘子真詩話》引黃庭堅語，《宋詩話輯佚》本，頁310。

192　樓鑰〈答杜仲高旃書〉，《全宋文》卷5939，第263冊，頁344。

193　周紫芝〈亂後併得陶杜二集〉，《全宋詩》卷1505，頁17167。

194　〈王定國詩集敘〉，《蘇軾文集》卷10，頁318。

195　《蔡寬夫詩話》，《宋詩話輯佚》本，頁399。

己是否盡到了職責,表現出強烈的自省、自責意識。如王禹偁〈對雪〉詩,前面以聯想、想像之筆,描寫百姓生活的悲慘情狀,結尾寫自身反省,流露出自己不能解民眾於倒懸的自慚、自責。歐陽修〈食糟民〉詩,表現出同樣的自責意識,且心情更為沉痛。黃庭堅〈題畫菜〉說:「不可使士大夫不知此味,不可使天下之民有此色。」[196] 這種嚼菜根的精神成了宋代士大夫反躬自省,砥礪心志的座右銘。據呂本中〈東萊呂紫微師友雜誌〉記載:「汪信民嘗言:『人常咬得菜根,則百事可做。』胡安國康侯聞之,擊節嘆賞。」[197] 這種自責、自省意識是宋代文人士大夫普遍的精神情結,是造就宋詩理性精神的直接動因。

在政治關懷意識的驅動下,宋代文人常常把詩歌當成匕首和投槍,直言進諫,指陳時弊,乃至干預現實,捲入當時政治鬥爭的漩渦,不可避免地導致詩禍的發生。兩宋最著名的幾起文字獄——北宋蘇軾的「烏臺詩案」、蔡確的「車蓋亭詩案」,南宋的「江湖詩禍」,其實質均為當時朝臣之間因政治利益而導致的互相打擊傾軋,其被羅織的罪名卻都與文人的詩歌創作有關。加上兩宋其他大大小小的文字禍患,使宋代文人在把滿腔的政治熱情通過文學這個途徑向外宣洩時,不能不有所畏忌。洪邁曾經感慨地說:「唐人歌詩,其於先世及當時事,直辭詠寄,略無避隱。至宮禁嬖昵,非外間應知者,皆反復極言,而上之人不以為罪。今之詩人不敢爾也。」[198] 黃庭堅也發出了「兒時愛談道,今日口如箝」[199] 的感喟。在嚴酷的文字獄面前,宋詩人不由得產生了憂讒畏禍的心理,並在這種心理作用下,對詩歌美刺勸戒現實的功能產生失望。尤其是蘇軾的「烏臺詩案」,在詩人們心上投下了重重的陰影,以致稍後的元祐文壇上,蘇軾雖是影響力極大的領袖人物,蘇門之下弟子雲集,但對他好直言諷諫這一點,蘇門弟子不僅沒有繼承,反而大都引為前車之鑑。黃庭堅說:「東坡文章妙天下,其短處在好罵,慎勿襲其軌

196　《山谷別集》卷10〈題畫菜〉,影印文淵閣四庫全書本。

197　呂祖謙撰《少儀外傳》卷上引,清守山閣叢書本。

198　《容齋續筆》卷2「唐詩無避忌」。

199　〈呻吟齋睡起五首呈世弼〉之四,《黃庭堅詩集注·山谷外集詩注》卷2,頁791。

也。」[200] 陳師道也說：「蘇詩始學劉禹錫，故多怨刺，學不可不慎也。」[201] 由歐陽修的「平生事筆硯，自可娛文章。開口攬時事，論議爭煌煌」，[202] 到蘇門弟子的「文章不犯世故鋒」[203]，其間不過短短的幾十年時間，但詩人們的創作心態卻有雲泥之別。

　　「作品的產生取決於時代精神和周圍的風俗」。[204] 趙宋建立之初，新政權孕育的蓬勃生機，彷彿給廣大文人注入了一針強心劑，在高漲的政治熱情的驅使下，詩歌創作成了他們抒發政治豪情，表達政治見解的有力武器之一，詩歌的諷諫教化功能得到空前的重視。然而隨著現實生活的挫敗和文字禍患的接連發生，詩人們很自然產生了全身避禍的心理，政治熱情落潮般退卻了。這時，另有一股日趨興盛的時代思潮逐漸對詩人的創作發生了影響，這就是理學思想。元祐時期，以二程為代表的理學思想已成為元祐學術的重要組成部分，其在當時的影響，使溫柔敦厚的儒家傳統詩教重新煥發光彩，為因對詩歌諷諫教化功能產生畏忌和失望，正處於失落茫然心態中的宋詩人及時指明了詩歌創作的新方向，宋詩因此增添了表現詩人道德修養，供詩人吟詠性情的新功能。

　　這種變化在理論上的明確表述，以黃庭堅在〈書王知載朐山雜詠後〉中的一段話為最著：

> 詩者，人之情性也，非強諫爭於廷，怨忿詬於道，怒鄰罵坐之為也。其人忠信篤敬，抱道而居，與時乖逢，遇物悲喜，同牀而不察，並世而不聞，情之所不能堪，因發於呻吟調笑之聲，胸次釋然，而聞者亦有所勸勉，比律呂而可歌，列干羽而可舞，是詩之美也。其發為訕謗侵陵，引頸以承戈，披襟而受矢，以快一朝之忿者，皆以為詩之禍，是失詩之旨，非詩之過也。[205]

200　〈答洪駒父書三首〉，《豫章黃先生文集》卷 19。

201　《後山詩話》，《歷代詩話》本，頁 306。

202　〈鎮陽讀書〉，《歐陽修全集・居士集》卷 2，頁 14。

203　晁補之〈復用前韻呈刑部杜丈君章〉，《雞肋集》卷 12，影印文淵閣四庫全書本。

204　〔法〕丹納撰《藝術哲學》，安徽文藝出版社 1998 年，頁 78。

205　《豫章黃先生文集》卷 26。

蘇軾〈錄陶淵明詩〉云：「言發於心而衝於口，吐之則逆人，茹之則逆予，以謂寧逆人也，故卒吐之。」[206] 我們把黃庭堅的話與之對讀，就會明顯看到，蘇軾「言必中當世之過」的指刺現實的詩歌精神已內斂為黃庭堅的「忠信篤敬，抱道而居」的溫厚品性，蘇軾不吐不快的創作激情已轉化為黃庭堅斂情約性的優柔之旨。這是宋詩精神的一大轉移。

頗有意味的是，一些理學家的言論倒是可以和黃庭堅的這段話互相發明。如二程弟子楊時的這兩段語錄：

> 為文要有溫柔敦厚之氣，對人主語言及章疏文字，溫柔敦厚尤不可無。如子瞻詩多於譏玩，殊無惻怛愛君之意。……君子之所養，要令暴慢衰僻之氣不設於身體。

> 作詩不知風雅之意，不可以作。詩尚譎諫，唯言之者無罪，聞之者足戒，乃為有補。若諫而涉於毀謗，聞者怒之，何補之有？觀東坡詩，只是譏誚朝廷，殊無溫柔敦厚之氣，以此人故得而罪之。若是伯淳詩，則聞之者自然感動矣。因舉伯淳和溫公諸人禊飲詩云：「未須愁日暮，天際乍輕陰。」又泛舟詩云：「只恐風花一片飛」，何其溫厚也。[207]

作為詩人的黃庭堅和作為理學家的楊時，在關於詩歌應符合溫柔敦厚之旨這一點上，觀點遙相呼應。這其中固然有詩禍留在宋詩人心頭的濃重陰影，但理學社會思潮對文人的影響當也是不可低估的。

以上討論了宋詩精神由「有為而作」到「溫柔敦厚」的演變。詩人的有為而作，必然會有所指刺，並因此損傷溫柔敦厚的詩歌面貌；詩人追求溫柔敦厚的詩歌風格，必須要斂情約性，必然會影響到「有為」內容的表達。有為而作與溫柔敦厚之間存在著不可調和的對立矛盾。但在這一對矛盾的對立面中間，卻存在一種一以貫之的東西，這就是理性意識。有為而作，是基於現實社會對詩歌表現功能的要求，基於詩人對現實及詩歌的清醒認識；溫柔敦厚，既是理學思想對文學功能的制約，也是詩人在歷經禍患後全身避禍的明智選擇。因此，無論是有為而作，還是溫柔敦厚，都是宋人理性精神的詩

206 《蘇軾文集》卷 67，頁 2111。
207 《龜山先生語錄》，《龜山集》卷 10，影印文淵閣四庫全書本。

學體現。

　　應該指出，對理性精神的著意表現，既是宋詩有別於唐詩的獨特所在，也是宋詩為人詬病之處。劉克莊嘗言：「唐文人皆能詩，柳尤高，韓尚非本色。迨本朝則文人多，詩人少。三百年間雖人各有集，集各有詩，詩各自為體，或尚理致，或負材力，或逞辨博，少者千篇，多者萬首。要皆經義策論之有韻者爾，非詩也。自二三巨儒，十數大作家，俱未免此病。」[208] 劉克莊之言，道出的正是宋詩由於理性精神的強化，而導致的對詩歌藝術審美質素的損傷。

　　（二）理趣詩的繁盛

　　理趣詩，顧名思義，就是含有理趣的詩篇。那麼，何為理趣？以理趣論詩始於何時、何人？理趣詩的特徵是什麼？這是首先要弄清楚的問題。

　　較早拈出「理趣」一詞論詩的似乎是南宋學者李塗。他在《文章精義》中指出：「《選》詩惟陶淵明，唐文惟韓退之，自理趣中流出，故渾然天成，無斧鑿痕。」又評價朱熹詩說：「晦庵先生詩，音節從陶、韋、柳中來，而理趣過之，所以卓乎不可及。」[209] 在李塗看來，陶淵明和朱熹的詩同具理趣，而朱熹尤過之。稍後袁燮說：「古人之作詩，猶天籟之自鳴耳。……魏晉諸賢之作，……而陶靖節為最，不煩雕琢，理趣深長，非餘子所及。」[210] 理學家包恢也認為：「古人於詩不苟作，不多作。而或一詩之出，必極天下之至精，狀理則理趣渾然，狀事則事情昭然，狀物則物態宛然，有窮智極力之所不能到者，猶造化自然之聲也。」[211] 明清學者以理趣論詩的也有幾家，如沈德潛云：「詩不能離理，然貴有理趣，不貴下理語。」[212] 又評價杜甫詩曰：「杜詩『江山如有待，花柳自無私』、『水深魚極樂，林茂鳥知歸』、『水流心不競，雲在意俱遲』，俱入理趣。」[213] 史震林在〈華陽散稿序〉中也提出：「詩

208　〈竹溪詩序〉，《後村先生大全集》卷 94。
209　李塗《文章精義》，人民文學出版社 1960 年。
210　〈題魏丞相詩〉，《絜齋集》卷 8，影印文淵閣四庫全書本。
211　〈答魯子華論詩〉，《敝帚稿略》卷 2，影印文淵閣四庫全書本。
212　《清詩別裁集》，上海古籍出版社 1984 年，頁 2。
213　《說詩晬語》，人民文學出版社 1979 年。

文之道有四：理事情景而已，理有理趣，事有事趣，情有情趣，景有景趣。」可見，自南宋以來，「理趣」已成為學者品評詩歌的標準之一。但何為「理趣」？前人並沒有明確的解釋。當代有學者認為：「孕含在詩歌感性觀照和形象描寫之中的哲理，便可稱之為理趣。」[214] 也有學者認為理趣是「通過具體生動形象的事物的吟詠描繪或刻畫來展示詩人對自然社會人生的思考與體悟，闡說道理而有詩趣詩味，既給人詩美的愉悅，又能啟迪人的心智」。[215]

與「理趣」概念相似，並且常常與「理趣」混為一談的，是「理致」。然細繹之，「理致」與「理趣」的內涵是不同的。古人以「理致」論詩，似乎比用「理趣」論詩要早得多。顏之推在《顏氏家訓・文章》中說：「文章當以理致為心腎，氣調為筋骨，事義為皮膚，華麗為冠冕。」[216] 高仲武在〈中興間氣集序〉中也說：「今之所收，殆革前弊。但使體狀風雅，理致清新，觀者易心，聽者竦耳。」[217] 李綱〈重校正《杜子美集》序〉云：「子美之詩凡千四百三十餘篇……句法理致老而益精。」[218] 這裡的「理致」，似專指詩歌所蘊涵的思想情趣。所以，以「理致」論詩，意在強調詩歌蘊涵的理性智慧。但是，如果詩歌既蘊涵著深刻的哲理意味，又兼備詩的藝術審美趣味，即為「理趣」；如果詩歌為了表達所謂的哲理，損害了詩的審美性和獨具的藝術特質，即為「理障」。而「理障」則是借用了禪家的術語，這就是《圓覺經》上所說的執於文字而見理不真。今人在探討理趣時，就把以詩明理之作劃分為三類，依其藝術性的高下依次是：理趣詩、理致詩、理障詩。[219]

釐清了「理趣」及相關概念，再回頭審視前人以「理趣」論詩的言論，又會發現新的問題。嚴羽在《滄浪詩話》中說：「本朝人尚理而病於意興；

214　葛曉音〈論蘇軾詩文中的理趣──兼論蘇軾推重陶王韋柳的原因〉，《學術月刊》1995年第 4 期。
215　閻福玲〈禪宗・理學與宋人理趣詩〉，《中州學刊》1995 年第 6 期。
216　顏之推〈顏氏家訓・文章〉，《顏氏家訓集解》卷 4，中華書局 2013 年，上冊，頁 324。
217　高仲武〈中興間氣集序〉，《唐人選唐詩・中興間氣集》，中華書局 1958 年，頁 303。
218　李綱〈重校正《杜子美集》序〉，《宋代序跋全編》卷 24，齊魯書社 2015 年，第 2 冊，頁 638。
219　參見陳文忠撰〈論理趣──中國古代哲理詩的審美特徵〉，《文藝研究》1992 年第 3 期。

唐人尚意興而理在其中。」[220] 所謂「尚意興而理在其中」，用現代闡釋話語來說，就是詩歌詩性趣味與哲理的交融統一，理融於趣，趣中有理。嚴羽在談到「尚理」時是以唐人的詩歌作為既尚理又有意興詩趣的典範，而把宋詩作為有「理」無「趣」的「反面」例證。聯繫嚴羽所描述的上乘詩作的境界：「羚羊挂角，無迹可求。故其妙處透徹玲瓏，不可湊泊，如空中之音，相中之色，水中之月，鏡中之象，言有盡而意無窮。」[221] 似有理由認為，嚴羽所謂的「理」，專指不粘於字面的「禪理」，他所推崇的主要是唐人的禪趣詩。沈德潛認為「俱入理趣」的幾組杜甫的詩句，也似乎更符合前人所說的「禪趣」。而李塗所說的朱熹詩的「理趣」之「理」，則是指理學之義理。這就提示我們，在談到「理趣」概念時應當注意到，古人所

圖 10〈蘇軾詩意圖〉，《中國繪畫全集》，浙江人民美術出版社、文物出版社 1999 年。

謂的「理趣」之「理」，既指禪理，也指理學義理。今人在談到「理趣」時，多以「哲理」、「道理」解釋「理趣」之「理」，「理」的內涵似乎更為寬泛。本書所謂的「理趣」詩，以今人的解釋為選取標準，把既蘊涵哲理性，又具備詩的審美趣味的詩歌看作理趣詩。

220　嚴羽《滄浪詩話》，郭紹虞撰《滄浪詩話校釋》本，人民文學出版社 1983 年，頁 148。
221　嚴羽《滄浪詩話》，郭紹虞撰《滄浪詩話校釋》本，頁 26。

以這樣的標準來看宋詩，理趣詩無疑屬於宋代的「特產」。有宋一代，
且不說理學家在把詩歌作為他們的韻句式講義時吟詠而成的一些富有理趣的
佳篇，單是文人在詩歌中表現理趣的風氣就貫穿著宋詩史的始終。宋代理趣
詩的繁盛，首先和理學、禪學的興盛並相互影響的特定文化環境有關。理學
與禪學雖然是兩種不同的文化和哲學思潮，但對「理」的重視與宣導卻是相
同的。佛教禪學主張梵我合一，認為一切事物皆有佛性，萬類之中，個個是
佛，佛是萬物，萬物是佛。大千世界的萬事萬物，雖然表像千差萬別，卻都
不過是真如本性在不同條件和狀態下的具體顯現。「青青翠竹，總是法身。
鬱鬱黃華，無非般若」。[222] 這就是佛教禪學的圓融觀。理學吸收禪宗的圓融
觀，建構了「理一分殊」的基本範疇，萬物即理，理即萬物。在禪宗圓融觀
和理學理一分殊思想的雙重影響下，宋代文人普遍表現出體物觀物、細察
物理的濃厚興趣。這為理趣詩的興盛提供了一個龐大的創作群體。其次，與
宋代文人好逞弄才學的風氣有關。宋詩人為了走出一條與唐人不同的路子，
另闢蹊徑，以文字、才學、議論為詩，遂使宋詩充滿著哲理化的色彩，構成
宋詩的獨特風貌。最後，與宋人對詩歌言理功能的有意強化有關。詩歌雖然
是以抒情為主的審美韻文形式，但並不排斥哲理。宋以前的詩歌史上，文人
們就有過把詩歌與哲理相結合的嘗試，這就是東晉的玄言詩。到了宋代，受
注重理性的社會風氣的濡染，宋人對以詩言理發生了濃厚的興趣。「唐人詩
主情，……宋人詩主理。」[223] 言理成了宋詩的一大特色。宋人甚至以不善言
理作為攻擊唐人的理由：「唐人工於詩而陋於聞道」、「李白詩類其為人，
駿發豪放，華而不實，好事喜名，不知義理之所在也。」[224] 因此，宋人關於
詩言理的論述比比可見。如梅堯臣把「理短則詩不深」當做作詩的「五忌」
之一[225]；黃庭堅認為作詩為文「但當以理為主，理得而辭順」[226] 等等。宋代
的兩部大型詩話總集——成於北宋末的《詩話總龜》和成於南宋末的《詩人

222　《五燈會元》卷3，頁157。
223　楊慎撰《升庵詩話》，上海古籍出版社1987年，頁111。
224　蘇轍撰〈詩病五事〉，《欒城集‧欒城第三集》卷8，上海古籍出版社1987年，頁
　　　1552。
225　梅堯臣撰〈續金針詩格〉，《宋詩話全編》本，頁149。
226　〈與王觀復書三首〉，《豫章黃先生文集》卷19。

玉屑》，都專門設有宋詩言理的條目，收錄宋人關於詩言理的言論，足為宋詩重理之力證。在這種詩學思想指導下，宋詩也就隨之帶上了濃厚的哲理意味。

還需要說明的是，詩歌的理趣特徵與理趣詩是不同的。理趣詩必然以理趣為勝，但富有理趣的詩歌卻不應當都看作是理趣詩。陸游的「山重水複疑無路，柳暗花明又一村」以理趣而著稱於世，但〈遊山西村〉詩顯然是詩人歸居田園的閒逸之作。同樣的理由，我們也不能因為「無可奈何花落去，似曾相識燕歸來」這兩句富含理趣的詩句，就把晏殊的〈假中示判官張寺丞王校勘〉視為理趣詩。換句話說，詩歌可以因一兩句富有哲理的詩句獲得理趣，而理趣詩則須是在整首詩詩性的表現形式中蘊涵哲理，使哲理和詩美融合無間，渾然一體，不見斧鑿之痕，正如莫礪鋒所言：「只有當詩歌僅僅通過審美所產生的感染力而使讀者自行領悟到其中所蘊含的奧妙哲理，而絲毫不訴諸邏輯上的演繹、推理，這樣的詩才算得上是成功的理趣詩。」[227]

根據所蘊涵的「理」的不同，宋代理趣詩可劃分為如下幾類：一是揭示自然界客觀規律的理趣詩；二是昭示社會人生之理的理趣詩；三是表現佛禪之理的理趣詩。

因揭示自然界客觀規律而成的理趣詩，其創作意圖在於展現大自然的運行變化和事物的客觀規律。如王安石〈元日〉、歐陽修〈春日西湖謝法曹歌〉等，旨在說明事物的新舊更替乃是自然之理；陳與義〈襄陽道中〉、楊萬里〈曉行望雲山〉、翁卷〈馮公嶺〉等，旨在揭示事物的運動與靜止是相對的存在形式的客觀道理。這些詩篇雖然意在表現抽象的哲理，卻是通過詩歌語言和富有詩意的畫面展現出來，哲理和詩趣有機地融合在一起。就連宋代的理學家也有這樣的佳篇，如張栻這首詩：「律回歲晚冰霜少，春到人間草木知。便覺眼前生意滿，東風吹水綠參差。」[228] 作者表現冬去春來，萬物復蘇的自然節序的運行規律，不見直白的說理，而理趣盎然。

宋人常常在日常生活中，通過觀物體物，由目之所及、身之所歷，引申

227　莫礪鋒撰《朱熹文學研究》，南京大學出版社 2000 年，頁 54。

228　〈立春日禊亭偶成〉，《全宋詩》卷 2420，頁 27930。

出對自然與人類社會客觀規律的思考。這種詩思方式在宋詩中十分常見，如：

> 百囀千聲隨意移，山花紅紫樹高低。始知鎖向金籠聽，不及林間自在啼。[229]

> 飛來山上千尋塔，聞說雞鳴見日昇。不畏浮雲遮望眼，自緣身在最高層。[230]

> 花正紛紅俄駭綠，月才掛壁又沉鉤。世間萬事都如此，莫遣雙眉浪自愁。[231]

諸如上舉數首詩篇，都是由日常生活中的自然現象引申出事物客觀規律的哲理內蘊，有理有趣，理趣相偕，是理趣詩中的佳製。

通過同旨作品的對讀，更能顯示出理趣詩與一般說理詩的高下軒輊。秦觀〈三月晦日偶題〉詩云：「節物相催各自新，癡心兒女挽留春。芳菲歇去何須恨，夏木陰陰正可人。」[232] 旨在說明自然萬物自有其運行變化的客觀規律，不以人的主觀意志為轉移。王安石有一首表現同樣內容的詩作，曰：「日月隨天旋，疾遲與天謀。寒暑自有常，不顧萬物求。蜉蝣蔽朝夕，蟪蛄疑春秋。眇眇上古歷（曆），回環今幾周。」[233] 兩詩比較就會看到，秦作融哲理於詩情，理趣交融；王作直白說理，缺乏詩意，質木無文，或可稱之為哲理詩，卻根本談不上理趣。

因昭示社會人生之理而成的理趣詩是第二種類型。宋代是一個充滿哲理思索的時代，詩歌是宋人表達自我理性思索的形式之一。宋詩中的社會人生之理常常借助於感性形象來表達。宋初晚唐體詩人魏野有一首〈盆池萍〉詩，云：「乍認庭前青蘚合，深疑鑑裏翠鈿稠。莫嫌生處波瀾小，免得漂然逐眾流。」[234] 前兩句描摹盆池萍的形態，乃詠物筆法；後兩句由物象生發聯想，

229　歐陽修〈畫眉鳥〉，《歐陽修全集·居士集》卷 11，頁 78。

230　王安石〈登飛來峰〉，《王安石文集》卷 34，頁 573。

231　真德秀〈贈葉子仁〉，《西山先生真文忠公集》卷 1。

232　秦觀〈三月晦日偶題〉，《淮海集箋注》卷 10，上海古籍出版社 1994 年，上冊，頁 459。

233　王安石〈即事三首〉之三，《王安石文集》卷 6，頁 82。

234　魏野〈盆池萍〉，《全宋詩》卷 78，頁 896。

表達一種不願追逐時流，不求聞達，安於自我狹小生活天地的人生態度，有理性思考，也富有詩的情趣。

宋詩中的一些詠物篇章，表面看是詠物之筆，實則是作者借詠物寄託對生活的思考和人生價值選擇的批判。試看下面兩首詠柳詩：

> 亂條猶未變初黃，倚得東風勢便狂。解把飛花蒙日月，不知天地有清霜。[235]

> 柳送腰肢日幾回，更教飛絮舞樓臺。顛狂忽作高千丈，風力微時穩下來。[236]

這兩首詩字面上詠柳枝和柳絮，如果當作詠物詩來讀，也是寫得不錯的詠物佳篇。但作者顯然在詠物之中有所寄託。柳條、柳絮，好比小人，毫無定性，有所倚靠，便狂妄不可一世，忘乎所以；一旦失勢，就像洩氣的皮球，又有嚴酷的清霜，會打擊它的猖狂氣焰。以詠物之筆寄託人生事理，理趣俱在其中。唐代詩人賀知章也有一首詠柳佳作，詩云：「碧玉妝成一樹高，萬條垂下綠絲條。不知細葉誰裁出，二月春風似剪刀。」[237] 把這首詩與上兩首詠柳詩加以比較，唐詩重意興，宋詩主理趣的不同面貌不辨自明。

因表現佛禪之理而成的理趣詩是第三種類型，這部分理趣詩或可稱為禪趣詩、禪詩。宋代禪宗廣為流行，士大夫參禪學佛蔚為風氣，禪學滲透到了宋代文人生活的各個方面。表現佛理禪趣是宋詩人常常攝取的詩材。宋代禪詩著重於借詩的形式闡說禪理。蘇軾早年所作的〈和子由澠池懷舊〉詩有句云：「人生到處知何似？應似飛鴻踏雪泥。泥上偶然留指爪，鴻飛那復計東西。」這幾句詩就深契禪理。人的一生，就像雪泥鴻爪，似乎有跡可尋，但又轉瞬即逝，難以長久，這難免使詩人的心頭產生幻滅感與虛空感。《五燈會元》卷16載雲門宗天衣義懷禪師語云：「鴈過長空，影沉寒水，鴈無遺蹤之意，水無留影之心。」[238] 禪門宗師的禪語與蘇軾的詩句從用語到內蘊何

235　〈詠柳〉，《曾鞏集》卷7，頁108。

236　陳與義〈柳絮〉，《全宋詩》卷1738，頁19496。

237　賀知章〈詠柳〉，《全唐詩》卷112，中華書局1960年，頁1147。

238　《五燈會元》卷16，頁1016。

其相似！難怪有人說蘇軾的詩句本自天衣義懷的禪語。對此，清代學者王文誥在注蘇詩時已加辯誣，認為：「凡此等詩，皆性靈所發，實以禪語，則詩為糟粕，句非語錄，況公是時並未聞語錄乎！」[239] 但這恰恰說明，詩人對人生的感悟與佛禪的般若空觀幾無二致。黃庭堅詩云：「長江淡淡吞天去，甲子隨波日日流。萬事轉頭同墮甑，一身隨世作虛舟。」[240] 描寫人生短暫，飄忽易逝的空無寂滅感，以「吞天」長江比喻自然的永恆闊大，以「墮甑」、「虛舟」比喻個體生命的渺小虛空，將禪理寓托於生動可感的形象中，富有禪理詩趣。將這兩首宋詩同唐代禪詩加以對比可知，以王維輞川絕句為代表的唐代禪詩，重在表現空寂無人的禪境，前人「字字入禪」之說[241]，當指其於字裡行間體現出的空靈靜穆的禪境；而宋代的禪詩，重在表現作者對禪理的體悟。

從理學家理趣詩的表現內容看，顯然以談說理學義理為最著。但一來宋代理學家同時都頗具禪學修養，二來詩與禪之間又頗具相通的內在機制[242]，所以，理學家的理趣詩也有與禪詩、禪意相通處。朱熹有一首〈春日〉詩，云：「勝日尋芳泗水濱，無邊光景一時新。等閒識得東風面，萬紫千紅總是春。」[243]《鶴林玉露》載某尼「悟道詩」，云：「盡日尋春不見春，芒鞋踏遍嶺頭雲。歸來笑拈梅花嗅，春在枝頭已十分。」[244] 把這兩首詩對讀，雖然其所蘊涵的哲理分屬理學和禪學兩個不同的思想體系，但顯而易見，兩首詩在構思取材上高度的一致。這又一次印證了理學、禪學與宋詩間的互相交融，理趣詩就是這種交相融會結成的碩果。

宋代理學家由於時代的尚詩風氣和自身對詩歌形式的喜好，常常涉筆詩歌創作，或借詩說理，或吟詠性情，他們的詩歌作品構成了宋詩中的特殊類別──理學詩。理學詩也被稱為義理詩，顧名思義，即理學家主要用來談說

239　《蘇軾詩集》卷 3，頁 97。

240　黃庭堅〈和李才甫先輩快閣五首〉之三，《黃庭堅詩集注‧山谷外集詩注》卷 11，頁 1145。

241　王士禎〈畫西溪堂詩序〉，《蠶尾續文集》，《王士禎全集》本。

242　參見周裕鍇撰《中國禪宗與詩歌》第九章〈詩禪相通的內在機制〉，上海人民出版社 1992 年。

243　朱熹〈春日〉，《朱熹集》卷 2，頁 89。

244　《鶴林玉露》丙編卷 6「道不遠人」條，頁 346。

理學義理的詩篇，用理學家自己的話來說，就是「以詩人比興之體，發聖門理義之秘」。[245] 宋代理學家對他們的理學詩篇是頗為自賞的。張栻把理學詩稱為「學者之詩」，以與「詩人之詩」相對而言，他認為「詩人之詩」，「不禁咀嚼」，而「學者之詩」，「讀著似質，卻有無限滋味，涵泳愈久，愈覺深長」。[246] 而文人對理學詩則評價不一。嚴羽在《滄浪詩話·詩體》中列有「邵康節體」，既是對邵雍本人詩歌成就的肯定，也是對理學詩的認可。宋末的方回說：「道學宗師於書無所不通，於文無所不能，詩其餘事；而高古清勁，盡掃諸子，又有一朱文公。」[247] 方回雖然未對理學家詩作出具體評價，但從其語意推測，他對於理學家詩總體上是肯定的，而尤為稱賞者，是朱熹的詩。元初袁桷論宋詩，基本上沿襲方回的意見。對理學詩持貶抑態度的是清人王士禎，他說：「昔人論詩曰：『不涉理路，不落言筌。』宋人惟程（顥）、邵（雍）、朱（熹）諸子為詩好說理，在詩家謂之旁門。」[248]「旁門」之謂，即有暗譏其不入正途之意。對理學詩抨擊最為激烈的是近人陳延傑。他認為：「理學詩倡自邵雍，而周敦頤、張載、程顥相繼而作，亦宋詩之一厄也。」[249] 前人持見殊異的現象，啟示我們應當對宋代理學詩略加辨析。

《四庫全書總目·擊壤集提要》云：「（宋人）鄙唐人不知道，於是以論理為本，以修辭為末，而詩格於是乎大變。」[250] 由於理學家作詩旨在「發聖門理義之秘」，所以，闡發理學義理應是他們染指詩歌創作的主要意圖。理學家即使吟詠情性，也能做到「曾何累於性情」，即用理智過濾情感，用理性把握情性。詩歌在理學家那裡，不僅僅是談說義理的韻句式講義，甚至還是他們學術爭論的手段，哲學史上著名的「鵝湖之會」，朱熹與陸九淵兄弟之間就是以詩歌形式議論致辯。不過，對理學家闡說理學義理的詩歌作品當分別論之。理學詩中，有一部分是直白地闡說義理之作，如朱熹的〈齋居

245　真德秀〈詠古詩序〉，《西山先生真文忠公文集》卷27，四部叢刊本。
246　盛如梓《庶齋老學叢談》，影印文淵閣四庫全書本。
247　〈送羅壽可詩序〉，《桐江續集》，影印文淵閣四庫全書本。
248　《師友詩傳續錄》，影印文淵閣四庫全書本。
249　陳延傑《宋詩之派別》，轉引自謝桃坊《略論宋代理學詩派》，《文學遺產》1986年第3期。
250　永瑢等《四庫全書總目》卷153，中華書局1965年，頁1322。

感興二十首〉、〈訓蒙詩〉一百首等。對這些詩作，稱其是詩歌形式的理學家語錄似不算過分，因為詩篇除了押韻之外，確無詩性審美可言。從詩歌發展的角度看，這樣的作品躋身宋詩詩壇，誠如陳延傑所言，是宋詩之一厄。另一部分理學詩則附著於一定的物象，借助物象來申說義理。其佳者既具哲理意味，又不失詩的審美性，符合我們所說的理趣詩標準，如朱熹的〈觀書有感二首〉，借助自然物象，表達他讀書所得的理性思考；陸九淵的〈晚春出箭溪二首〉，在對自然的靜觀默照中，展現了人與自然的和諧統一。諸如此類的理學詩，均是成功的理趣詩。

　　宋代文人和理學家都有理趣詩作，然細察之，二者之間有所不同。以理學家朱熹的〈曾點〉與文學家蘇軾的〈東坡〉加以比較來看：

　　　　雨洗東坡月色清，市人行盡野人行。莫嫌犖確坡頭路，自愛鏗然曳杖聲。[251]

　　　　春服初成麗景遲，步隨流水玩晴漪。微吟緩節歸來晚，一任輕風拂面吹。[252]

　　蘇軾的〈東坡〉詩，詩人借生活事件寄寓自己高潔獨立的品節，其孤高脫俗的人格精神完全融滲在對夜行東坡，拄杖鏗然有聲這一生活畫面的描繪中，人生哲理與詩性趣味結合密切，詩歌意象和詩題是不可分割的渾然一體，自然貼切，不見造作。朱熹的〈曾點〉詩同樣借助形象畫面，表達他的哲理體認。《論語‧先進》記曾點表明自己的人生志向說：「暮春者，春服既成，冠者五六人，童子六七人，浴乎沂，風乎舞雩，詠而歸。」孔子有「吾與點也」的喟歎。[253] 朱熹注曰：「曾點之學，蓋有以見夫人欲盡處，天理流行，隨處充滿，無少欠闕。故其動靜之際，從容如此。而其言志，則又不過即其所居之位，樂其日用之常，初無捨己為人之意，而其胸次悠然、直與天地萬物上下同流、各得其所之妙，隱然自見於言外。」[254] 〈曾點〉詩可謂朱

251　蘇軾〈東坡〉，《蘇軾詩集》卷 22，頁 1183。

252　朱熹〈曾點〉，《朱熹集》卷 2，頁 88。

253　《論語注疏》，《十三經注疏》本，頁 44。

254　朱熹撰《四書章句集注》卷 6，中華書局 2012 年，頁 131–132。

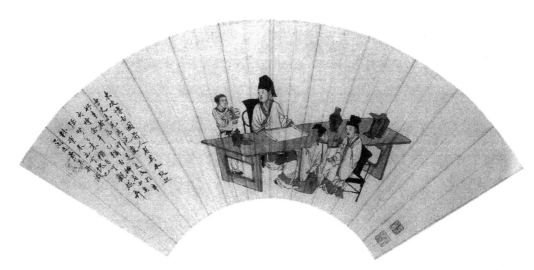

圖 11〈東坡博古圖〉，《中國繪畫全集》，浙江人民美術出版社、文物出版社 1999 年。

熹上面這段注在詩歌領域的翻版，不熟悉《論語》的人，或許無從把詩題與詩作意象聯繫起來。由此約略可見理學家與文學家理趣詩的不同：理學家作理趣詩，是因為胸中先有一個理念，然後找尋出合適的外界物象，使道理附著於物象之上；文學家作理趣詩是先睹物象，在對物象的觀察描摹中寄寓哲理思考，二者的詩思流程恰是相反的。紀昀評蘇軾〈和子由記園中草木十一首〉之三「種柏待其成」說：「純乎正面說理，而不入膚廓，以仍是詩人意境，非道學意境也。理，喻之米，詩則釀之而為酒，道學之文，則炊之而為飯。」[255] 也指出了文學家和理學家詩思之不同。

　　理趣詩體現了哲理與詩美的完美結合，它的創作要求作者既具有較高的理論學識修養，也不乏才情詩意，因此，它屬於詩歌創作領域的「高難項目」，拙劣之作常常缺乏詩意，淪為理障，詩家作手當慎為之。宋詩史上，以理入詩者不乏其作，但優秀的理趣詩卻不多見，原因即在於此。

二、表現幽微瑣細題材的興趣

　　清代學者翁方綱在他的《石洲詩話》卷 4 中說：「唐詩妙境在虛處，宋詩妙境在實處。……宋人之學，全在研理日精，觀書日富，因而論事日密。

如熙寧、元祐一切用人行政，往往有史傳不及載，而於諸公贈答議論之章略見其概。至如茶馬、鹽法、河渠、市貨，一一皆可推析。南渡而後，如武林之遺事，汴土之舊聞，故老名臣之言行、學術，師承之緒論、淵源，莫不借詩以資考據，而其言之是非得失，與其聲之貞淫正變，亦從可互按焉。」[256]清代學風重考據，翁氏的這番話，是就宋詩對於考據的意義而言，但同時也給我們提供了這樣的訊息：宋詩題材具有廣泛性的特點，筆觸所及，幾乎無所不包、無所不有。其中對幽微瑣細題材的表現就是一例。

宋詩表現幽微瑣細題材的表徵之一是題材廣泛瑣細。翻檢宋人詩集，各種瑣細畫面紛至沓來，令人目不暇接：衣食住行、花草樹木、鳴禽走獸、山林泉石、百工技藝、街談巷議……諸如此類，五花八門，枚不勝舉。彷彷彿盤裡肥美的醉蟹、杯中清香的茗茶、鬢邊新添的銀絲、階前的幾點苔痕、路邊的一塊奇石、新鑿的水井、撲火的飛蛾……都逃不過宋人的眼，都成了他們的詩料。尤其是士大夫日常生活內容的大量入詩，使得「當我們閱讀宋人文集時，很多時間是陪他過家常日子」。[257]在選取幽微瑣細詩材時，宋詩人似乎還有一種偏好，就是對不美甚至醜陋、獰怖的物象的關注。來看宋詩中的這些詩題：〈詠刺蝟〉、〈題狗蚤〉、〈詠螃蟹〉、〈題棺木〉、〈陰獄〉、〈廢井〉、〈蛤蟆〉、〈蜥蜴〉、〈賦得敗荷〉、〈水次骷髏〉、〈蠅〉、〈犬〉……等等。在傳統詩學觀念裡，很少或根本不能入詩的物象，都進入了宋人的詩筆下。這是宋詩在題材上與唐詩顯著不同的一個方面，用宋詩人自己的話來說，就是「萬象畢來，獻予詩材」。[258]

宋詩表現幽微瑣細題材的表徵之二是筆法細緻入微。宋人常常選取細小的日常生活題材，用細膩的筆法加以描繪。蘇軾〈泛潁〉詩中，寫泛舟潁水之上，臨水攬照，潛鱗破水，影散復聚的情景，曰：「畫船俯明鏡，笑問汝為誰。忽然生鱗甲，亂我鬚與眉。散為百東坡，頃刻復在茲。此豈水薄相，與我相娛嬉。」[259]筆觸細緻生動，語言通俗傳神。在這方面最為突出的是楊

256　《清詩話續編》本，頁 1428–1429。
257　程傑撰《宋詩學導論》，天津人民出版社 1999 年，頁 74。
258　〈誠齋荊溪集序〉，《誠齋集》卷 81，四部叢刊本。
259　《蘇軾詩集》卷 34，頁 1794。

萬里。「誠齋體」詩歌的一個典型特徵就是細緻入微的筆法。楊萬里曾夫子
自道：「須把乖張眼，偷窺造化工。」[260] 意思是說，要用特別敏銳的詩人的
眼光，於常人所不經意處，寫出山川草木的面貌和精神。在《誠齋集》中，
這樣的例子俯拾即是，如：「隔窗偶見負暄蠅，雙腳挼挱弄曉晴。日影欲移
先會得，忽然飛落別窗聲。」[261]「一騎初來隻又雙，全軍突出陣成行。策勛
急報千夫長，渡水還爭一葦杭。」[262] 諸如這樣的詩篇，詩人並沒有打算要於
其中寄託什麼寓意，只是以極其細膩的筆觸，把自己觀察到的生活中的細碎
事情描繪出來，展現了作者觀察和描寫事物的本領。

　　宋詩人最早較多地矚目瑣屑詩材的是梅堯臣。梅堯臣現存詩二千八百餘
首，其中大量的詩篇都是關於日常生活細碎事物的描寫。詩人以他敏感的詩
心和詩筆，傳達著他對於生活的細緻觀察和獨特體驗。出現在他筆下的自然
景致如：嶺雲、林翠、秋雨、燈花、月蝕、新柳、凌霄花、二月雪……等，
都是偏於輕柔細美的一類物象。出現在他筆下的動物形象如：白雞、聚蚊、
蜘蛛、頭蝨、車螯、鴨雛、雙鱖魚……等，不僅瑣碎，而且大多是在常人看
來不美的物象。可以說，在把宋詩題材引向瑣細化方面，梅堯臣有著特殊的
貢獻。他的詩不僅取材細微，而且筆法細膩、獨特。比如寫自己生活的貧困，
他會說：「我居無鳥鼠，乃知屋室貧。」[263] 連飛鳥和老鼠都不肯光顧的屋室，
真是貧寒到了極點。又如：「我貧始覺今朝富，大片如錢不解穿。」[264] 依舊
寫貧，卻以詼諧語自嘲，更具打動人心的效果。即使是觸筆現實生活中的一
些重大題材，梅堯臣也往往從細微處著墨，因小以見大，如〈陶者〉、〈田
家語〉、〈汝墳貧女〉諸詩反映民瘼，都具有這樣的特點。

　　宋詩人善以幽微瑣細題材入詩的取材特徵源自杜甫。杜甫詩歌取材廣泛
細緻，筆法細膩入微，已成為研究者的共識。宋代詩人推尊杜甫，繼承他的
詩學精神，包括對他觀物細緻、描寫入微的創作方法的繼承學習。此外，宋

260　〈觀化〉，《誠齋詩集箋證》卷 33「江東集」，頁 2292。
261　〈凍蠅〉，《誠齋詩集箋證》卷 11「荊溪集」，頁 816。
262　〈觀蟻二首〉之二，《誠齋詩集箋證》卷 10「荊溪集」，頁 753。
263　〈示沈生〉，《梅堯臣集編年校注》卷 14，頁 229。
264　〈次韻和酬習景純春雪戲意〉，《梅堯臣集編年校注》卷 28，頁 1063。

詩善以幽微瑣細題材入詩的特點還有社會、文化、經濟等多方面的因素。

首先,同理禪思想的影響有關。宋代詩人普遍受到理禪思想的浸潤,理禪學說都很重視萬物體理的作用。理學「理一分殊」的思想認為,萬物都蘊涵著理,體物觀物就是窮理。理學家關於這方面的論述比比皆是,茲引數例:

> 萬物皆有理,若不知窮理,如夢過一生。[265]
>
> 物物皆有至理,吾儕看花,異於常人,自可以觀造化之妙。[266]
>
> 凡眼前無非是物,物物皆有理。[267]
>
> 所謂致知在格物者,言欲致吾之知,在即物而窮其理也。[268]

探尋義理是理學家的第一要務,既然萬事萬物都蘊含著理,那麼,體物觀物就是窮理。當然,理學家所指的物,既包括自然萬物,也包括自我內心世界,但他們因此而對客觀事物投以較大的關注興趣當是合乎情理的。

佛教禪學也有類似的思想。禪宗以自心為本體,認為自然萬物都不過是自我本心的幻化,月印萬川,其實則一,所以,為了體悟真如本心,應從對萬事萬物的感悟入手。理禪對觀物體物的重視促進了詩人的觀物熱情,增強了詩人以詩歌描寫萬事萬物的興趣,幽微瑣細的事物因此成了宋人常常攝取的詩材。

其次,同宋詩人的創作心態有關。陳寅恪認為:「華夏民族之文化,歷數千載之演進,而造極於趙宋之世。」[269] 宋代繁榮興盛的文化形成了濃郁的文化氛圍,使宋文人普遍具有學者的風度和氣質。加上文人優越的政治地位,優厚的物質待遇,遂使他們形成了雍容不迫、優遊開適、安閒自在的生活態度。在這種心態之下,宋詩人自然有足夠的閒情逸致,把身邊瑣事和日常家居生活的種種細節都納為詩材,遂導致宋詩在取材上的這一特點的形成。劉辰翁嘗曰:「詩在灞橋風雪中驢子上,非也。鳥啼花落,籬根小落,

265 《張子語錄》,《張載集》,中華書局 1978 年,頁 321。
266 邵雍語,邵伯溫《易學辨惑》引,影印文淵閣四庫全書本。
267 程頤語,《二程集·遺書》卷 19,頁 247。
268 朱熹語,《四書章句集注·大學章句》,頁 7。
269 《金明館叢稿二編》,上海古籍出版社 1980 年,頁 245。

斜陽牛笛，雞聲茅店，時時處處，妙意皆可拾得。然此猶涉假借，若平生父
子兄弟家人鄰里間，意愈近而愈不近，著力政難。有能率意自道，出於孤臣
怨女之所不能者，隨事紀實，足稱名家。」[270] 這表明，宋人在詩材選擇上，
不再只是把眼光投注到灞橋風雪、孤臣怨女等前代文人詩歌中慣常的素材
上，這些素材由於主體和情境的特殊性，自身就具備顯著的詩性因素，因而
容易為文人墨客所攝取。而宋人卻注重從尋常生活圖景中尋覓詩材，因此對
平凡事物、幽細畫面多加表現。王安石詩曰：「細數落花因坐久，緩尋芳草
得歸遲。」[271] 宋詩人心態之優遊閒雅和觀物之細緻從容於中可見一斑。

　　再次，同宋代繁榮的經濟基礎和發達的交通運輸條件有關。從國力上
講，宋代國力孱弱，遠不及大唐帝國威武強壯，但就經濟發展水準而言，宋
代卻有了很大的進步。自然科學技術不斷提高，極大地推進了農業、工商
業、手工業等領域的發展。依託科學技術的進步，國民物質生活水準有了很
大提高。運河的開鑿，道路的修葺，交通運輸工具的改良，使宋代的交通運
輸業獲得飛速發展，刺激了商品的流通，南北互通有無，東西貿易頻繁。他
鄉異地甚至異國奇異的物資，以前僅僅是有所聽聞而已，現在都真切地擺在
眼前，使宋人驚歎不已，稱賞不已，於是文人的筆下也因此多了一些前所未
見的詩料。以飲食為例。翻檢宋人詩集，我們發現，宋人對吃喝宴飲、烹食
煮酒似乎津津樂道，在他們的詩篇中，常常可以看到對一些稀奇古怪的飲食
的描繪。比如車螯。車螯是一種海產的貝類食物，味道極為鮮美，是東南沿
海居民喜食的佳餚。宋代便利的交通運輸條件，使南北貨物貿易流通十分方
便，於是連地處中原的汴京也能吃到車螯。飯桌上多了一道美味，自然引得
文人競相賦詩描繪。如歐陽修有〈初食車螯〉、梅堯臣有〈永叔請賦車螯〉、
王安石有〈車螯〉等。歐陽修的〈初食車螯〉詩對當時有關情形做了細緻描
述，詩云：

　　纍纍盤中蛤，來自海之涯。坐客初未識，食之先歎嗟。五代昔乖隔，
　　九州如剖瓜。東南限淮海，邈不通夷華。於時北州人，飲食陋莫加。
　　雞豚為異味，貴賤無等差。自從聖人出，天下為一家。南產錯交廣，

270　《須溪集》卷6，引自《黃庭堅與江西詩派資料彙編》，頁516。
271　〈北山〉，《王安石文集》卷28，頁460。

西珍富邛巴。水載每連舳，陸輪動盈車。谿潛細毛髮，海恠雄鬚牙。
豈惟貴公侯，閭巷飽魚鰕。此蛤今始至，其來何晚耶。螯蛾聞二名，
久見南人誇。璀璨殼如玉，斑斕點生花。含漿不肯吐，得火遽已呀。
共食惟恐後，爭先屢成譁。但喜美無厭，豈思來甚遐。多慙海上翁，
辛苦斲泥沙。[272]

　　江山的統一，交通的便利，不僅為人們的餐桌上提供了種種美食，還使
詩人的筆下誕生了一首首奇妙的詩篇。由好奇而產生表現的興趣，宋詩中的
瑣細幽微題材遂大量增多。

　　復次，同宋詩人求奇求新的創作意識有關。清代學者賀裳曰：「宋人
口法大家，實競小巧，如『曾求竹醉日，更問柳眠時』，工而纖，亦有『赤
子』、『朱耶』之勝。又呂居仁〈海陵雜興〉曰：『土俗尊魚婢，生涯欠木
奴。』當時以為佳對。余因思岑參〈北庭〉詩『雁塞通鹽澤，龍堆接醋溝。』
可謂天生巧合，盛唐人卻不以此標榜。」[273] 這段話有力地表明唐宋人對詩歌
的不同欣賞口味，以及宋人因爭奇鬥巧而旁搜幽奇瑣屑之物象的特點。葉夢
得《石林詩話》卷上記載，他初讀黃庭堅詩句「馬齕枯萁喧午夢，誤驚風雨
浪翻江」，不解「風雨翻江」之意。「一日憩於逆旅，聞傍舍有澎湃鞺鞳之聲，
如風浪之歷船者，起視之，乃馬食於槽，水與草齟齬於槽間，而為此聲，方
悟魯直之好奇」。[274] 由於務求新奇，宋詩人廣求旁搜，對幽微瑣細詩材自然
格外關注。他如王安石「紫莧凌風怯，蒼苔挾雨嬌」；[275] 陳師道「寒氣挾霜
侵敗絮，賓鴻將子度微明。」都可見出這一特點。甚至有時宋詩會因此而走
向奇僻一路。梅堯臣〈過開封古城〉詩云：「頹垣下多穴，所窟狐與蛇。」[276]
描繪了荒僻獰怖的景象。黃庭堅有詩云：「客心如頭垢，日欲撩千篦。」[277]
比喻奇特，所選喻體瑣屑細碎，體現了宋詩取材的生活化、瑣細化傾向。

　　最後，同宋代的享樂風氣有關。耽於享樂在宋代是一種普遍的社會風

272　《歐陽修全集・居士集》卷 6，頁 98。

273　《載酒園詩話》卷 1，《清詩話續編》本，頁 235。

274　《石林詩話》，《歷代詩話》本，頁 409–410。

275　《苕溪漁隱叢話》後集卷 25 引，人民文學出版社 1962 年，頁 184。

276　《梅堯臣集編年校注》卷 15，頁 307。

277　〈次韻寄李六弟濟南郡城橋亭之詩〉，《黃庭堅詩集注・山谷外集詩注》卷 3，頁 830。

氣，由宮廷到民間，上行下效，聲氣相應，形成了宋文化中的享樂主題。享樂風氣的炙盛，極大地刺激了宋人的物質欲望。在這種欲望驅動下，宋人對外界事物投入了較大的關注和表現熱情，幽微瑣細的詩材因此而進入詩人的觀察和表現視野。

對幽微瑣細題材的表現，構成了宋詩的一大特色，同時也造成宋詩的弊端。一些詩人為了追求詩材的新奇感和陌生化效果，尋幽探微，攫怪取奇，遂使這部分宋詩墮入惡趣和庸俗化。例如前舉之宋人對醜陋獰怖物象的表現興趣，以及〈詠山屐〉（趙湘）、〈戲詠暖足瓶二首〉（黃庭堅）、〈睡起理髮〉（楊萬里）、〈戲贈腳婆〉（范成大）……等等的庸俗物象進入詩篇當中。研究者對此應持辨證的態度。

第四節　宋人的詩歌境界論

所謂詩境，就是詩歌的藝術境界，它是詩人審美理想的外化。追求什麼樣的詩歌境界，與詩人的主觀審美心態和社會環境的審美傾向息息相關。在理禪融會的宋代文化特質的影響下，宋詩形成了以平淡、老成、古雅為主的詩歌審美境界。

一、宋人的平淡詩境論

在漫長的中國詩歌發展史上，出現過詩人對多種詩歌審美境界的追求：《詩經》的古樸、《離騷》的瑰麗、漢賦的鋪張揚厲、北朝民歌的粗獷豪健、南朝民歌的旖旎婉麗、唐詩的蓬勃昂揚……惟獨平淡的詩美境界似乎一直不受重視。儘管詩歌史上出現過像陶淵明、王維、孟浩然、韋應物等以平淡為創作基調的詩人及其作品，但平淡作為一種理想的詩歌審美境界被大力提倡和普遍表現，則始於宋代。縱觀兩宋三百年的詩歌發展，詩人對平淡美的追求一直不絕如縷，構成了宋詩境界的一個重要組成部分。

宋代首先大張旗鼓地提出並實踐平淡詩歌審美理想的是梅堯臣。梅堯臣多次明確以平淡論詩，如：

其談道，孔、孟也；其語近世之文，韓、李也；其順物玩情為之詩，則平淡邃美，讀之令人忘百事也。其辭主乎靜正，不主乎刺譏，然後知趣尚博遠，寄適於詩爾。[278]

因吟適情性，稍欲到平淡。[279]

詩本道情性，不須大厥聲。方聞理平淡，昏曉在淵明。[280]

作詩無古今，唯造平淡難。[281]

蘇舜欽的詩歌風格雖然以豪縱奇壯為主，但他也表示過對平淡詩境的肯定：「不肯低心事雕鑿，直欲淡泊趨杳冥。」[282]「會將趨古淡，先可鎮浮囂。」[283] 歐陽修對平淡詩歌境界亦持首肯態度，他認為：「辭嚴意正質非俚，古味雖淡醇不薄。」[284] 他稱讚梅堯臣的詩：「子言古淡有真味，大羹豈須調以虀。」[285] 無論「平淡」、「古淡」還是「淡泊」，其審美理想的指向都是對淡美的肯定與追求。北宋詩文革新運動的健將都崇尚淡美詩境，顯然有其現實意義。宋人龔嘯曾評價梅堯臣的詩歌說：「去浮靡之習超然於崑體極弊之際，存古淡之道卓然於諸大家未起之先。」[286] 歐陽修也曾感慨地說：「世好競辛鹹，古味殊淡泊。」[287] 這表明，梅、歐、蘇等人有意標舉平淡詩風，以與鋪錦列繡、浮靡華豔的西崑詩文相對抗。

如果說梅堯臣、歐陽修、蘇舜欽等人對平淡詩境的倡導，著重在於以平淡對抗西崑詩文的現實作用方面，那麼，蘇軾和黃庭堅對平淡詩境的推崇，則更多地體現了文學審美的自覺要求。蘇、黃對平淡美的主張，與白居易式的淺切平易不同，而是與強調詩歌的「至味」內蘊及「大巧」的表現藝術聯

278　〈林和靖先生詩集序〉，《梅堯臣集編年校注》「拾遺」，頁 1150。

279　〈依韻和晏相公〉，《梅堯臣集編年校注》卷 16，頁 368。

280　〈答中道小疾見寄〉，《梅堯臣集編年校注》卷 15，頁 293。

281　〈讀邵不疑學士詩卷〉，《梅堯臣集編年校注》卷 26，頁 845。

282　〈贈釋秘演〉，《蘇舜欽集》卷 2，頁 15。

283　〈詩僧則暉求詩〉，《蘇舜欽集》卷 8，頁 91。

284　〈讀張李二生文贈石先生〉，《歐陽修全集・居士集》卷 2，頁 10。

285　〈再和聖俞見答〉，《歐陽修全集・居士集》卷 5，頁 35。

286　《宛陵先生集》附錄，四部叢刊本，第 146 冊。

287　〈送楊闢秀才〉，《歐陽修全集・居士集》卷 2，頁 9。

繫在一起。試看蘇、黃的這兩段言論：

> 大凡為文，當使氣象崢嶸，五色絢爛，漸老漸熟，乃造平淡。[288]

> 但熟觀杜子美夔州後古律詩，便得句法簡易，而大巧出焉。平淡而山高水深，似欲不可企及，文章成就更無斧鑿痕，乃為佳作耳。[289]

蘇、黃的平淡詩美在平淡的形式下，實則都包含著不平淡的內容。蘇軾強調詩歌應在平淡的形式下包含深厚的內蘊，因此，他稱讚陶淵明詩「質而實綺，癯而實腴」[290]；稱讚陶淵明、柳宗元詩「外枯而中膏，似淡而實美」；[291] 讚頌韋應物、柳宗元詩「發纖穠於簡古，寄至味於淡泊」。[292] 蘇軾對平淡詩美的著力追求，是在他因「烏臺詩案」而獲罪出貶黃州後，晚年更作了百餘首〈和陶詩〉。在前輩詩人中，蘇軾最為崇仰的就是陶淵明，他多次表達過對陶淵明的獨有鍾情：「吾於詩人無所甚好，獨好淵明之詩。」[293] 他認為「淵明形神似我」。[294] 感慨自己的詩作「與淵明詩意不謀而合」。[295] 蘇軾認為自己與陶淵明「不謀而合」的是什麼呢？顯然，蘇軾縱橫馳騁、天馬行空式的詩歌表達形式，與陶淵明詩落盡豪華的真淳素樸分屬兩種不同的詩美風格，所以，他們之間相合的主要是作品中體現出來的創作主體的人格精神。陶淵明不為五斗米折腰的高潔品節、嘉好山水的田園精神，使遭受挫折後的蘇軾彷彷彿尋覓到了靈魂的新家園，使他在精神和人格上與這位偉大先賢產生了強烈的共鳴，「如其為人，實有感焉」。[296] 這大概是蘇軾與陶淵明心神契合的關鍵所在。如果說「烏臺詩案」前的蘇軾作詩重在「有為而作」，而詩禍後的蘇軾轉而注重詩味的自得，那麼，對陶淵明的推尊、對平淡詩美的理解卻正表明，蘇軾是以陶淵明為詩學榜樣，以陶淵明的人格力量為精神依託，

288　蘇軾語，周紫芝《竹坡詩話》引，《歷代詩話》本，頁348。

289　黃庭堅〈與王觀復書三首〉之二，《豫章黃先生文集》卷19。

290　蘇轍〈子瞻和陶淵明詩集引〉，《欒城集·後集》卷21，頁1402。

291　〈評韓柳詩〉，《蘇軾文集》卷67，頁2110。

292　〈書黃子思詩集後〉，《蘇軾文集》卷67，頁2124。

293　蘇轍〈子瞻和陶淵明詩集引〉，《欒城集·後集》卷21，頁1402。

294　《王直方詩話》引，《宋詩話輯佚》本，頁45。

295　蘇軾〈錄陶淵明詩〉，《蘇軾文集》卷67，頁2111。

296　蘇轍〈子瞻和陶淵明詩集引〉，《欒城集·後集》卷21，頁1402。

把指刺現實的鋒芒轉化為保持自我高尚人格的內在精神力量。雖然，這其中有了兼濟與獨善的不同側重，但一以貫之的是詩人注重自我實現和自身價值的生命自覺意識和自由通脫的主體精神，是生命主體對自身價值的主動尋求，而非被動展示。這正是蘇軾歷經憂患卻能保持樂觀豁達生活態度的人格魅力之所在。

黃庭堅對平淡詩美的理解主要在詩法、詩藝方面。從他推尊杜甫、陶淵明的角度看，頗能說明這一點。黃庭堅曾以「善陳時事，句律精深」概括杜詩精神，[297] 但他對杜甫的推尊主要在於杜詩的「句律精深」。張戒因此說：「魯直學子美，但得其格律耳。」[298] 杜甫在夔州時曾自云「晚節漸於詩律細」[299]，黃庭堅所稱賞的正是杜甫夔州後詩。他在〈與王觀復書三首〉之一中說：「觀杜子美到夔州後詩，韓退之自潮州還朝後文章，皆不煩繩削而自合矣。」[300] 黃庭堅認為杜甫夔州後詩達到的平淡境界，是隨心所欲而不逾矩，有法度而不囿於法度的藝術上的自由化境，看似平淡，實則大巧若拙，山高水深。他在〈大雅堂記〉中評價杜甫詩說：「子美詩妙處，乃在無意於文，夫無意而意已至，非廣之以〈國風〉、〈雅〉、〈頌〉，深之以〈離騷〉、〈九歌〉，安能咀嚼其意味，闖然入其門耶？」[301] 也是就杜甫詩的藝術境界而言。他對陶淵明的評價同樣是從這個觀點出發：「寧律不諧而不使句弱，用字不工不使語俗，此庾開府之所長也，然有意於為詩也。至於淵明，則所謂不煩繩削而自合者。雖然，巧於斧斤者多疑其拙，窘於檢括者輒病其放。」[302] 黃庭堅有詩曰：「拾遺句中有眼，彭澤意在無絃。」[303] 前一句是黃庭堅對詩法、詩藝的探索；後一句是他對淡而不淡的平淡詩境的欣賞。法度與自由是黃庭堅詩歌藝術追求的兩個目標，而他認為的藝術至境當是陶淵明的無弦之音，淡而不淡的詩美。

297 《潘子真詩話》引黃庭堅語，《宋詩話輯佚》本，頁 310。

298 《歲寒堂詩話》卷上，《歷代詩話續編》本，頁 451。

299 〈遣悶戲呈路十九曹長〉，《杜詩詳注》卷 18，頁 1602。

300 《豫章黃先生文集》卷 19。

301 《豫章黃先生文集》卷 17。

302 〈題意可詩後〉，《豫章黃先生文集》卷 26。

303 〈贈高子勉四首〉之四，《黃庭堅詩集注·山谷詩集注》卷 16，頁 574。

蘇、黃對平淡詩境的追求,對宋人產生了很大的影響,他們關於平淡詩美的見解,也得到了宋人的回應與發揮。如:

> 文章先華麗而後平淡,如四時之序,方春則華麗,夏則茂實,秋冬則收斂,若外枯中膏者是也,蓋華麗茂實已在其中矣。[304]
>
> 大抵欲造平淡,當自組麗中來,落其華芬,然後可造平淡之境。[305]
>
> 琢雕自是文章病,奇險尤傷氣骨多。君看大羹玄酒味,蟹螯蛤柱豈同科。[306]

可見,以平淡論詩在宋代已蔚為大觀,成了宋人普遍的詩歌審美追求。有學者指出:「中國古典詩歌的平淡美,作為審美理想而確立於成熟的理論自覺之中,是從宋代開始的。」[307]這個結論大致不錯。

不僅文人崇尚平淡美,宋代的理學家更是一貫主張平淡。邵雍在北宋理學家中作詩最多,他的詩歌風格從總體上說,屬於平易淺淡一路。《四庫全書總目‧擊壤集提要》云:「邵子之詩,其源亦出白居易。」[308]邵雍本人也說自己的詩作:「哀而未嘗傷,樂而未嘗淫。雖曰吟詠情性,曾何累於性情哉!」[309]二程對於詩歌風格幾乎沒有論及,但從他們評價人的「英氣甚害事」的言論推測,二程於文學當也是主張雍容不迫,平淡雅正。理學家中,朱熹於文學造詣最高,有關文學的闡述也最富。朱熹亦崇尚平淡詩境。他說:「作詩間以數句適懷亦不妨。但不用多作,蓋便是陷溺耳。當其不應事時,平淡自攝,豈不勝如思量詩句?至如真味發溢,又卻與尋常好吟者不同。」[310]他高度評價陶淵明詩:「若但以詩言之,則淵明所以為高,正在其超然自得,不費安排處。」[311]他對韋應物詩評價很高,認為在唐代山水田園詩人中,韋

304　吳可《藏海詩話》,《歷代詩話續編》本,頁 331。

305　葛立方《韻語陽秋》卷 1,《歷代詩話》本,頁 483。

306　陸游〈讀近人詩〉,《劍南詩稿》卷 78,上海古籍出版社 1985 年,頁 4238。

307　韓經太〈論宋人平淡詩觀的特殊指向與內蘊〉,《學術月刊》1990 年第 7 期。

308　《四庫全書總目‧擊壤集提要》,中華書局 1965 年,頁 1322。

309　《擊壤集‧自序》,頁 180。

310　《朱子語類》卷 140,頁 3333。

311　〈答謝成之〉,《朱熹集》卷 58,頁 2947。

應物的成就高於王維、孟浩然諸人，其所以勝
出者，「以其無聲色臭味也」。[312] 他也很欣賞
白居易的〈琵琶行〉，嘗曰：「白樂天琵琶行
云：『嘈嘈切切錯雜彈，大珠小珠落玉盤』，
這是和而淫。至『淒淒不似向前聲，滿坐重聞
皆掩泣』，這是淡而傷。」[313] 他對同時代人的
詩歌品評，也以平淡境界為高，如說張予「好
為歌詩，精麗宏偉。至其得意，往往亦造於閑
澹」。[314] 說劉叔通詩「不為雕刻纂組之工，而
其平易從容，不費力處，乃有餘味」。[315] 由此
足以見出，朱熹對平淡詩境可謂情有獨鍾。當
他帶著對平淡詩美的偏愛品評前代詩人時，他
甚至能從人們幾乎從不把平淡與之相聯繫的詩
人身上發現他們的平淡之處。比如他說李白詩
「不專是豪放，亦有雍容和緩底。如首篇『大
雅久不作』，多少和緩」。[316] 又如韓愈及其同
時代的盧全，向來以詩風險怪奇澀而著稱，但
朱熹卻認為「韓詩平易」[317]，盧全詩亦因平易
不費力而「意思亦自有混成氣象」[318]。這固然
首先體現了朱熹於詩歌欣賞方面獨具的慧心，
但應當與他對平淡詩美的偏愛也不無聯繫。

基於對平淡詩美的稱賞，理學家對陶淵明
同樣推崇。楊時曾說：「陶淵明詩所不可及者，

圖12〈靖節先生像〉，《中國繪畫全集》，浙江人民美術出版社、文物出版社1999年。

312　《朱子語類》卷 140，頁 3327。

313　《朱子語類》卷 140，頁 3328。

314　〈跋張公予竹溪詩〉，《朱熹集》卷 81，頁 4172。

315　〈跋劉叔通詩卷〉，《朱熹集》卷 83，頁 4271。

316　《朱子語類》卷 140，頁 3325。

317　《朱子語類》卷 140，頁 3327。

318　《朱子語類》卷 140，頁 3328。

沖淡深粹，出於自然。若曾用力學，然後知淵明詩非著力之所能成。」[319] 此說或為朱熹所本。魏了翁在〈費元甫注陶靖節詩序〉中評價陶淵明說：「風雅以降，詩人之詞樂而不淫，哀而不傷，以物觀物，而不牽於物；吟詠情性，而不累於情，孰有能如公者？」[320] 這裡評論陶詩的觀點、措辭和語氣，完全出自邵雍的《擊壤集·自序》。可見，理學家推尊陶淵明，乃是因為陶淵明詩符合理學家的詩歌品評和欣賞標準。邵雍明確表示過自己繼承陶淵明的意願：「可憐六百餘年外，復有閒人繼後塵。」[321] 在理學家的心目中，邵雍詩大概與陶淵明詩最為相近，所以有將邵詩與陶詩相提並論者。邢恕曾說：「余嘗讀阮籍、陶潛詩，愛其平易渾厚，氣全而致遠。二人之學固非先生（按：指邵雍）比，然皆志趣高邈，不為時俗所汩沒，事物所侵亂。其胸中所守者完且固，則其為詩不煩於繩削而自工，又況於正聲大雅之什不為陶、阮者乎。」[322]

值得注意的是，宋人對陶淵明的推尊，還與宋人認為他知「道」有關，這在理學家那裡尤為明顯。陸九淵認為：「李白、杜甫、陶淵明皆有志於吾道。」[323] 真德秀說：「淵明之學，正自經術中來，故形之於詩，有不可掩，榮木之憂，逝川之歎也，貧士之詠，簞瓢之樂也。」[324] 理學家認為陶淵明志於道，當是從其品行修養和節操著眼而立論。理學的風氣也影響到文學的品評。宋人在品評前代詩人時，常常會考慮到作家的人格修養，而不僅僅是矚目於他的藝術成就。王安石編選《四家詩選》，所選四位詩人的排序依次是：杜甫、歐陽修、韓愈和李白。據《邇齋閑覽》記載：「或問王荊公云：『公編四家詩，以杜甫為第一，李白為第四，豈白之才格詞致不逮甫也？』公曰：『白之歌詩，豪放飄逸，人固莫及，然其格止於此而已，不知變也。至於甫，則悲歡窮泰，發斂抑揚，疾徐縱橫，無施不可……此甫之所以光掩前人而後

319　《龜山先生語錄》，《龜山集》卷 10，影印文淵閣四庫全書本。
320　《鶴山先生大全集》卷 52，四部叢刊本。
321　〈讀陶淵明「歸去來」〉，《伊川擊壤集》卷 7，頁 286。
322　邢恕〈伊川擊壤集後序〉，《伊川擊壤集》附錄，頁 572。
323　《陸九淵集》卷 34「語錄」，頁 410。
324　〈跋黃瀛甫擬陶詩〉，《西山先生真文忠公文集》卷 36，四部叢刊本。

來無繼也。』」[325] 又《鍾山語錄》云:「荊公次第四家詩,以李白最下,俗人多疑之。公曰:『白詩近俗,人易悅故也。白識見汙下,十首九說婦人與酒;然其才豪俊,亦可取也。』」[326] 王安石首選杜甫,看重的是他「窮年憂黎元,歎息腸內熱」、「致君堯舜上,再使風俗淳」的忠君愛民情懷;他對李白的指摘,正是因為在他看來,李白恰恰缺乏杜甫式的忠君愛國之心。在這種觀念支配下,宋人竭力要從陶淵明詩中挖掘出符合「道」的蘊涵。葛立方《韻語陽秋》記載:「東坡拈出陶淵明談理之詩,前後有三……皆以為知道之言。」[327] 蘇軾欣賞的陶詩分別是:「客養千金軀,臨化消其寶」、「采菊東籬下,悠然見南山」、「笑傲東軒下,聊復得此生。」當然,這三聯陶詩中寄託的主要是道家超然物外的出塵之思,與理學思想不盡相同,但以「知道」作為評論陶詩標準的論詩傾向卻是明確的。同樣的緣由,宋人推尊杜甫,也從「知道」、「窮理」的角度立論。范溫曾列舉杜甫大量的諸如「穿花蛺蝶深深見,點水蜻蜓款款飛」之類的摹寫景物的詩句,評曰:「皆出於風花,然窮盡性理,移奪造化。」[328] 杜甫諸如此類的純粹摹景狀物的詩句,哪裡與什麼「性理」有關!宋人「以道眼觀杜」,未免牽強附會。關於這一點,范溫的一段話倒是道出了個中緣由:「世俗喜綺麗,知文者能輕之。後生好風花,老大即厭之。然文章論當理與不當理耳,苟當於理,則綺麗、風花,同入於妙;苟不當理,則一切皆為長語。」[329] 從是否「當理」的角度出發,以「道眼」來看杜甫和陶淵明,則如周紫芝所言:「少陵有句皆憂國,陶令無詩不說歸。」[330] 因此,杜甫和陶淵明既是宋人的詩學典範,同時也是宋人的精神典範。

由以上論述可知,宋人對陶淵明的推崇是普遍的時代風尚。在宋以前,陶淵明的詩學地位並不高。鍾嶸《詩品》僅將其列為中品,劉勰《文心雕龍》中根本不提陶淵明。到了唐代,陶淵明的詩學地位有所上升,常與謝靈運相

325　陳正敏撰《遯齋閑覽》,引自《中國歷代詩話選》,嶽麓書社1985年,頁386。
326　《苕溪漁隱叢話》前集卷6,頁37。
327　《韻語陽秋》卷3,《歷代詩話》本,頁507。
328　《潛溪詩眼》,《宋詩話輯佚》本,頁326。
329　《潛溪詩眼》,《宋詩話輯佚》本,頁326。
330　周紫芝〈亂後併得陶杜二集〉,《全宋詩》卷1505,頁17167。

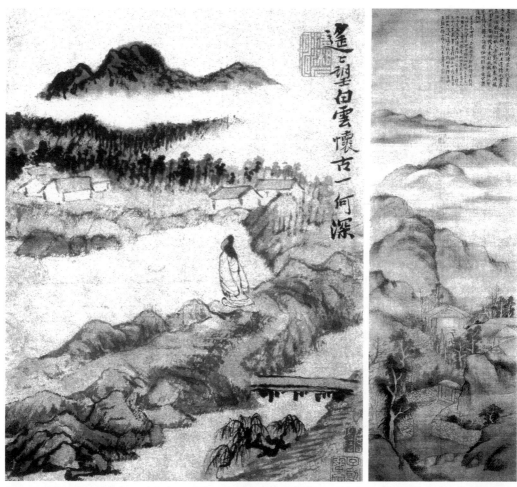

圖 13〈陶潛詩意圖〉1（左），圖 14〈陶潛詩意圖〉2（右）。兩圖均出自《中國繪畫全集》，浙江人民美術出版社、文物出版社 1999 年。

提並論，但評價遠不及謝。如杜甫〈遣興五首〉之三詩說：「陶潛避俗翁，未必能達道。觀其著詩集，頗恨亦枯槁。」[331] 所以，陶淵明及其詩在唐代的地位，正如宋人《蔡寬夫詩話》中說：「淵明詩，唐人絕無知其奧者，惟韋蘇州、白樂天嘗有效其體之作。」[332] 到了宋代，陶淵明的詩學地位迅速提高，成了學者公認的詩學典範。為什麼陶淵明對宋人會產生如此大的吸引力？究其實，主要是因為宋人極為欣賞他的平淡詩歌境界。而宋人對平淡詩境的崇尚，有著多方面的複雜原因，值得我們進一步思索探討。

331　杜甫〈遣興五首〉之三，《杜詩詳注》卷 7，頁 563。

332　《宋詩話輯佚》本，頁 380。

首先，宋人對平淡詩境的推尊，是理學思想影響文學的表現。傳統儒家思想裡就有對淡美境界的肯定。《論語・八佾》曰：「素以為絢」、「繪事後素」，[333]是講色彩之淡；《禮記・樂記》的「大羹玄酒」[334]，是講口味之淡；「孔顏樂處」是儒家傳統的哲學命題，孔子所欣賞的顏回「簞食瓢飲」的生活態度，代表著一種澹泊自適的人生境界。宋代理學家對傳統儒家的澹泊境界別有會心，不僅「孔顏樂處」是宋儒津津樂道的命題，而且其「未發」、「已發」的哲學命題實際也包含著對平淡澹泊境界的肯定。張載把平淡詩美與平易心性聯繫起來：「置心平易始通詩，逆志從容自解頤。」[335]南宋理學家包恢有一段論述，以儒家的「未發」、「已發」學說論詩歌的「汪洋澹泊境界」，頗值得注意，引述如下：

> 某素不能詩，何能知詩，但嘗得於所聞，大概以為詩家者流，以汪洋澹泊為高，其體有似造化之未發者，有似造化之已發者，而皆歸於自然，不知所以然而然也。所謂造化之未發者，則沖漠有際，冥會無迹，空中之音，相中之色，欲有執著曾不可得，而自有尸居而龍見，淵默而雷聲者焉！所謂造化之已發者，真景見前，生意呈露，混然天成，無補天之縫罅；物各傳物，無刻楮之痕迹。蓋自有純真而非影全是而非似者焉！故觀之雖若天下之至質，而實天下之至華；雖若天下之至枯，而實天下之至腴。[336]

包恢首先以「汪洋澹泊」為詩歌的理想境界。所謂「汪洋澹泊」，當是指含蘊豐厚而又表現為平淡澹泊的詩歌境界，即如包恢所言之若至質而實至華，若至枯而實至腴。而「汪洋澹泊」的境界又分為兩途，他用儒家的「未發」、「已發」來形容概括之，把詩歌平淡境界直接同儒家有關學說聯繫起來，強調詩歌與理學的關係。從二程「作文害道」說體現出的理學家對文學的拒斥態度，到包恢以理學義理比附文學境界，顯然，文學與理學的關係愈趨密切和融洽。

333　《論語注疏》卷 3，《十三經注疏》本，頁 32。
334　《禮記注疏》卷 37，《十三經注疏》本，頁 181。
335　〈雜詩・題解詩後〉，《張載集》，中華書局 1978 年，頁 369。
336　〈答傅當可論詩〉，《敝帚稿略》卷 2，影印文淵閣四庫全書本。

　　當然，宋代社會的思想潮流是儒、釋、道三家的交相融會，道家和禪學思想也崇尚平淡境界。《老子》說：「大音希聲，大象無形。」[337] 已有崇尚平淡美的思想雛形。《莊子·知北遊》云：「澹而靜乎！漠而清乎！」[338] 是把澹泊清淨作為人生的理想境界。禪宗也追求澹泊虛靜的境界。禪門大德說：「道人之心，……譬如秋水澄亭，清淨無為，澹泞無礙。」[339] 禪宗擯絕紛擾、靜默觀照的禪悟方式，戒惡破毒、揚善求良的修習內容，隨緣自適、無滯無礙的禪悟境界，都造就一種平靜澹泊的心境。所以，有學者指出：「佛教徒的衣食起居是簡樸的，佛教徒的語言是平實的，佛教徒的心境是恬淡的，佛教徒與人相處是和善的。平實簡樸和恬淡，構成了佛教徒個體行為方式的基本特徵。」[340] 總之，儘管哲學內蘊不同，但儒、釋、道三家的精神境界都趨向於平淡澹泊。這是宋人崇尚平淡美詩境的哲學基礎。

　　其次，宋人對平淡詩境的推尊，與宋人平和閑淡的心境有關。在理學興盛的宋代社會，理學關於道德性命的義理學說，對宋詩人必然會產生影響。宋代士人普遍重視自我道德的修養完善，具有內斂自省的心理傾向。儒、釋、道三家所崇尚的理想人生境界，是澹泊寧靜，所以，宋人人生修養的終極目的就是為了達到澹泊寧靜的心境。這種心性修養外化於詩歌創作上，使宋詩呈現出澹泊靜穆的詩境。

　　再次，宋人對平淡詩境的推尊，還與詩歌藝術本身的發展規律有關。在宋人眼裡，唐人已把古典詩歌的藝術技巧發揮到極致，宋人要有所造詣，必須另闢蹊徑，而突破點則應是唐人詩歌藝術的薄弱之所在。擺在宋人面前的這種情勢，蘇軾洞若觀火，十分清楚。他曾經感慨地說：「蘇、李之天成，曹、劉之自得，陶、謝之超然，蓋亦至矣。而李太白、杜子美以英瑋絕世之姿，凌跨百代，古今詩人盡廢，然魏、晉以來高風絕塵，亦少衰矣。」[341] 李白、杜甫以「英瑋絕世之姿」，把唐詩藝術推向登峰造極的地步，其所欠缺的，是「魏晉以來的高風絕塵」。因而，宋人所應當用力的，就在詩歌的「高風

337　魏源撰《老子本義》下篇，《諸子集成》本，頁 34。

338　郭慶藩輯《莊子集釋》，《諸子集成》本，頁 327。

339　《五燈會元》卷 9，頁 521。

340　祁志祥撰《佛學與中國文化》，學林出版社 2000 年，頁 281。

341　〈書黃子思詩集後〉，《蘇軾文集》卷 67，頁 2124。

「絕塵」方面。然魏晉以來詩歌「高風絕塵」的典範，就是陶淵明，因此，宋人才會普遍地對陶淵明報以極大的關注熱情，對陶詩平淡詩境的崇尚也因此而成為宋代的普遍風氣。

平淡作為一種詩歌境界，既然成為宋人普遍的詩歌審美理想，在宋詩創作中必然會有所體現。

例如宋詩的色彩就呈現出清淡的特點。繆鉞在〈論宋詩〉一文中，連用許多生動貼切的比喻，說明唐詩與宋詩之別，已成為關於唐宋詩之不同的經典論述。他說：「唐詩如芍藥海棠，穠華繁彩；宋詩如寒梅秋菊，幽韻冷香。」[342] 繆先生意在描述唐宋詩神韻之不同，但這兩個比喻，同時也形象地揭示了唐宋詩在色彩運用上的差異。唐詩，尤其是代表唐文化精神的盛唐詩歌的色彩，或鮮亮明快，或密麗穠豔，或熱烈奔放，總之，唐詩通過熱烈明快的色彩，表現著豪邁奔放的情感。而宋詩在色彩選用上則追求寒梅秋菊的幽韻冷香，故多選用一些以清淡、冷靜為基調的色彩。比如青、白二色，就格外受到宋詩人的垂青，王直方在他的詩話裡例舉了蘇軾和黃庭堅詩含有「青」、「白」字眼的若干組對句，青白兩色，對比鮮明，冷峻清幽，正見宋詩特色。王安石〈歲晚〉詩云：「月映林塘淡，風涵笑語涼。俯窺憐綠淨，小立佇幽香。」描摹景致，素雅清淡。黃庭堅有一聯詩句當是由王詩脫化而來，曰：「小立近幽香，心與晚色靜。」[343] 由王詩到黃詩，則可見出由色彩到心境的相應關係：色淡、風涼、香幽、心靜。宋人冷靜恬淡的詩情正有賴於清淡、素雅的色彩來展現。另如黃庭堅「綠水去清夜，黃蘆搖白煙」[344]、「青春白日無公事，紫燕黃鸝俱好音」[345] 兩句中連用四個顏色字，工整對稱，但畫面清淡，並無令人眼花繚亂的混亂駁雜感。

再如宋詩的感情以平淡雅正為主。以唐宋詩中都經常出現的醉酒與愁來看。唐詩寫醉酒是：「烹羊宰牛且為樂，會須一飲三百杯。」（李白〈將進

342 繆鉞〈論宋詩〉，《宋詩鑒賞辭典·代序》，上海辭書出版社 1987 年，頁 3。
343 〈次韻答斌老病起獨遊東園二首〉之一，《黃庭堅詩集注·山谷詩集注》卷 13，頁 459。
344 〈十月十三日泊舟白沙江口〉，《黃庭堅詩集注·山谷外集詩注》卷 8，頁 1007。
345 〈次韻蓋郎中率郭郎中休官二首〉之二，《黃庭堅詩集注·山谷外集詩注》卷 6，頁 927。

酒〉）「醉臥沙場君莫笑，古來征戰幾人回。」（王翰〈涼州詞〉）唐詩裡的醉，無論是友朋歡聚，還是戰士出征，都酣暢淋漓，一醉方休。宋詩寫醉是：「春回雨點溪聲裡，人醉梅花竹影中。」（楊萬里〈除夕〉）「我亦且如常日醉，莫教絃管作離聲。」（歐陽修〈別滁〉）宋詩裡的醉，無論是歡慶佳節，還是離別送行，都矜持典雅，節制有度。唐詩寫愁是：「白髮三千丈，緣愁似箇長。」（李白〈秋浦歌十七首〉之十五）「憶君遙在瀟湘月，愁聽清猿夢裡長。」（王昌齡〈送魏二〉）宋詩寫愁是：「春回柳眼梅鬚裡，愁在鞭絲帽影間。」（陸游〈雪晴行益昌道中頗有春意〉）「春愁如髮不勝梳，酒病綿綿困未蘇。」（黃庭堅〈招戴道士彈琴〉）唐詩裡的愁，是濃愁，厚重深遠；宋詩裡的愁，是清愁，悠悠淡淡。兩兩相形之下，唐詩的發越激切，宋詩的矜持溫婉，對比十分鮮明。

二、宋人的老成詩境論

錢鍾書在談到唐詩與宋詩的不同時說：「且又一集之內，一生之中，少年才氣發揚，遂為唐體，晚節思慮深沉，乃染宋調。若木之明，崦嵫之景，心光既異，心聲亦以先後不侔。」[346] 錢先生把「宋調」同「晚節」聯繫起來，實際上觸及到了宋人的一個詩學審美理想，即對老成美詩境的追求。

與唐人豪氣昂揚的盛唐氣象相比，宋人常常有一種「垂垂老矣」的生命自覺意識。清代張道撰《蘇亭詩話》「考摘類」有條「東坡詩好言衰老」，例舉東坡大量詩句以證。[347] 再如蘇軾〈江城子・密州出獵〉詞起句云「老夫聊發少年狂」，自稱「老夫」，其時年不及四十；歐陽修作〈醉翁亭記〉，以「醉翁」自許，其時亦不過剛及不惑之年。這種「老」的自白，與其說是對生理狀態的描述，毋寧說是一種心理感受更為準確一些。緣何如此呢？恐怕與宋人欣賞老境美的社會審美心態不無聯繫。宋人張知甫曾對人說：「人生當少作老計，生作死計。」[348] 陳師道有詩曰：「漢廷用少公何在，不使群飛接羽翰。今代貴人須白髮，掛冠高處未宜彈。」王直方評曰：「元祐初多

346　《談藝錄》，頁 4。
347　張道撰《蘇亭詩話》「東坡詩好言衰老」條，見《蘇軾資料彙編》下編第 1996-1998。
348　〈可書〉，引自《黃庭堅與江西詩派資料彙編》，頁 45。

用老成。」[349] 可知當時的社會風氣是以老成為美。受這種風氣的影響，宋人甚至有故意以少充老者。據《國老談苑》記載，寇準過而立之年，有聲名，「太宗欲大用，尚難其少。準知之，遽服地黃，兼餌蘆菔以反之。未幾，髭髮皓白。」[350] 不久，即就相位。這樣的例子雖然極端，卻正可見出當時的風尚之一斑。

翻檢宋代詩話，就會發現，宋人對老成美似乎情有獨鍾。以老論詩及詩人的語詞屢屢見於宋詩話中，如：「老成」、「老格」、「老辣」、「老健」、「老拙」、「老氣」、「老練」等等。宋人對老成美的鍾情緣於這樣的認識：一是宋人普遍認為詩人的老年之作造詣更高；二是宋人普遍認為人在老年會具有更高的詩歌鑒賞水準。

「詩篇自覺隨年老」[351]、「學問文章老更醇」[352]、「老來下筆筆如神」[353]、「百藝惟詩老始工」[354]。宋人認為，隨著年歲的增長，詩歌創作也會日趨成熟、老道，因此，宋人對詩人的老年之作普遍評價很高，這樣的言論隨處可見，茲引數例：

> 余觀東坡自南遷以後詩，全類子美夔州以後詩，正所謂「老而嚴」者也。[355]
>
> 逮其晚歲，筆力老健，出入眾作，自成一家，則已稍變此體矣。[356]
>
> 山谷詩，晚歲所得尤深，鶴山稱其以草木文章發帝機杼，以花竹和氣驗人安樂。[357]
>
> 山谷自黔州以後，句法尤高，筆勢放縱，實天下之奇作。自宋興以來，

349　《王直方詩話》，《宋詩話輯佚》本，頁 54。

350　《國老談苑》卷 2，《全宋筆記》第二編，大象出版社 2006 年，第 1 冊，頁 186。

351　歐陽修〈齋宮尚有殘雪思作學士時攝事於此嘗有聞鶯詩寄原父因而有感四首〉之四，《歐陽修全集·居士集》卷 13，頁 228。

352　王安石〈上西垣舍人〉，《王安石文集》卷 20，頁 319。

353　楊萬里〈新晴東園晚步二首〉之二，《誠齋詩集箋證》卷 37「退休集」，頁 2523。

354　劉克莊〈春寒二首〉之二，《後村先生大全集》卷 24。

355　《苕溪漁隱叢話》後集卷 30，頁 226。

356　〈跋病翁先生詩〉，《朱熹集》卷 84，頁 4341。

357　王應麟〈評詩〉，《困學紀聞》卷 18，商務印書館 1959 年，頁 1383。

一人而已矣。[358]

大抵老杜集，成都時詩勝似關、輔時，夔州時詩勝似成都時，而湖南
時詩又勝似夔州時，一節高一節，愈老愈剝落也。[359]

很明顯，宋人所激賞的作品，都是詩人老成之年所作，所以，才會有
「老而詩工」之說。「老而詩工」一詞見於宋人孫奕《履齋示兒編》，其書
卷 10 有「老而詩工」條，集中體現了宋人的觀點：

客有曰：「詩人之工於詩，初不必以少壯老成較優劣。」余曰：「殆
不然也。醉翁在夷陵後詩，涪翁在黔南後詩，比興益明，用事益精，
短章雅而偉，大篇豪而古，如少陵到夔州後詩，昌黎在潮陽後詩，愈
見光焰也。不然，少游何以謂〈元和聖德詩〉於韓文為下，與〈淮西碑〉
如出兩手，蓋其少作也。」[360]

由於崇尚老境，宋詩人常常有悔其少作的行為。陳師道作詩千餘首，及
見黃庭堅，皆焚之[361]。黃庭堅自編詩集，不取少作。[362] 楊萬里嘗曰：「余少
作有詩千餘篇，至紹興壬午七月皆焚之，大概江西體也。」[363] 曾幾亦有「顧
視少作，多可愧悔」的表示。[364]

由於崇尚老成美，宋詩人作詩，便不免以少充老，故作老成。據說黃
庭堅七歲時作〈牧童〉詩，曰：「騎牛遠遠過前村，吹笛風斜隔隴聞。多少
長安名利客，機關用盡不如君。」[365] 八歲時作〈送人赴舉〉詩，曰：「青衫
烏帽蘆花鞭，送君歸去明主前。若問舊時黃庭堅，謫在人間今八年。」[366] 蔡
絛稱曰「似此非髫稚語矣」。[367] 以總角之年而作此閱盡世情之語，顯然不可

358　〈豫章先生傳贊〉，引自《黃庭堅與江西詩派資料彙編》，頁 64。

359　方回《瀛奎律髓彙評》卷 10，頁 325。

360　孫奕《履齋示兒編》卷 10，影印文淵閣四庫全書本。

361　事見陳師道〈答秦觀書〉，《後山居士文集》卷 10。

362　見洪炎〈豫章黃先生退聽堂錄序〉。

363　〈誠齋江湖集序〉，《誠齋集》卷 80。

364　曾幾〈東萊先生詩集後序〉，引自《黃庭堅與江西詩派資料彙編》，頁 755。

365　〈牧童〉，《黃庭堅詩集注·山谷別集詩注》卷上，頁 1416。

366　〈送人赴舉〉，《黃庭堅詩集注·山谷別集詩注》卷上，頁 1417。

367　蔡絛《西清詩話》卷下，《宋詩話全編》本，頁 2514。

能是歲月積澱和生活磨練的結果，只能說是崇尚老成的社會風氣使然。

從詩歌欣賞的角度看，宋人亦認為隨著年齡的增高，學識和閱歷日漸豐富，人的鑒賞水準也會更高。特別是對宋詩所講求的漸老漸熟後的平淡詩境，尤其需要思慮深沉的老年方能領悟。黃庭堅〈書陶淵明詩後寄王吉老〉云：「血氣方剛時讀此詩如嚼枯木，及綿歷世事，如決定無所用智，每觀此篇如渴飲水，如欲寐得啜茗，如飢咬湯餅。今人亦有能同味者乎，但恐嚼不破耳。」[368] 黃庭堅讀陶詩的感受表明，對於宋人所欣賞的陶淵明式的平淡詩境，只有欣賞者歷經滄桑世事，在能夠用超脫化解煩惱，用理智克制欲望的晚年，才能領悟其中的無味之味而不覺其枯淡。曾鞏「懶宜魚鳥心常靜，老覺詩書味更長」、[369] 馮山「大約晚年知性命，一時清韻入中和。」[370] 表達的是同樣的閱讀感受。

宋人對老成美的欣賞，與他們主張的治心養氣的人生修養功夫有關。唐庚〈送王觀復序〉云：「吾視觀復比來日益就道，蓋更事愈多，見善愈明，少年銳氣掃滅殆盡，收斂反約，漸有歸宿，宜其見於文字者如此，吾可以知其然也。……文生於氣，氣熟而文和，此理之決然，無足怪者。」[371] 宋人的這種觀念與宋前學者的普遍認識有所不同，對此，周裕鍇曾做如下闡述：

> 中國古代的文學觀念普遍認為，詩文以氣為主，人老而氣衰，氣衰而才退，「江郎才盡」之類的傳說就是這種文學觀念的折光。然而，宋人以「治心養氣」為本，講天長日久的工夫，因而認為無論學道還是學詩，晚年都是人生歷程中最輝煌的階段。這是人格最完美的時期，是學養最豐厚的時期，是思理最深邃的時期，也是詩藝最純熟的時期。[372]

這段話從理學思想中尋繹宋人「以老為美」審美趣味的內在思想機制，頗能說明問題的根柢所在。南宋理學家魏了翁的一些論述，可為這段話之佐

368　《豫章黃先生文集》卷9。
369　〈西湖二首〉之一，《曾鞏集》卷7，頁102。
370　《馮安岳集》卷12，引自《宋詩話全編》，頁978。
371　《唐眉山文集》卷9，引自《黃庭堅與江西詩派資料彙編》，頁37。
372　《宋代詩學通論》，頁356。

證。魏了翁認為：「辭章雖末技，然根於性，命於氣，發於情，止於道，非
無本者能之。」[373] 他認為作家的修養才學對於他的文辭功夫來說，猶如大廈
之根基，非常重要。在〈夢筆山房記〉中，他又對此做了詳贍的論述：「聖
人之心，如天之運，純亦不已，如川之逝，不舍晝夜，雖血氣盛衰所不能免，
而才壯志堅，始終勿貳，曷嘗以老少為銳惰，窮達為榮悴。文辭之士，有虛
憍恃氣之習，方其年盛氣強，位重志得，往往以所能眩世，歲惛月邁，血氣
隨之，則不惟文辭衰颯不
振，雖建功立事，蓄縮顧
畏，亦非盛年之比。此無
他，非有志以基之，有學
以成之，徒以天資之美，
口耳之知，才驅氣駕而為
之耳。夫才命於氣，氣稟
於志，志立於學。」[374]

　　對老成美的欣賞，在
宋人的詩歌創作中時時有
所體現，如：

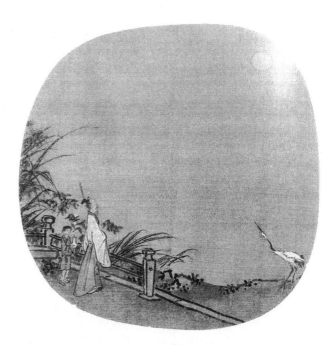

圖 15〈林和靖圖〉，楊建飛主編《宋人人物》，
中國美術學院出版社 2021 年。

　　　　譬如妖韶女，老自
　　　　有餘態。[375]

　　　　野鳧眠岸有閑意，
　　　　老樹著花無醜枝。[376]

　　　　外弟有佳質，妙年推老成。[377]

　　　　詩到隨州更老成，江山為助筆縱橫。[378]

373　《楊少逸不欺集序》，《宋元學案》卷 80「鶴山學案」引，頁 2666。
374　《宋元學案》卷 80「鶴山學案」引，頁 2665。
375　歐陽修〈水谷夜行寄子美聖俞〉，《歐陽修全集・居士集》卷 2，頁 29。
376　梅堯臣〈東溪〉，《梅堯臣集編年校注》卷 25，頁 773。
377　黃庭堅〈用明發不寐有懷二人為韻寄李秉彝德叟〉，《黃庭堅詩集注・山谷外集詩注》
　　　卷 3，頁 832。
378　黃庭堅〈憶邢敦夫〉，《黃庭堅詩集注・山谷詩集注》卷 10，頁 377。

胸中已無少年事，骨氣乃有老松格。[379]

老氣吞兒曹，胸中書萬卷。[380]

宋人既以老為美，則以不老為病。梅堯臣嘗稱「詩有五忌」，第一條便是「格懦而詩不老」。[381]胡仔《苕溪漁隱叢話》前集卷34記載：「《石林詩話》云：『荊公少以意氣自許，故詩語為其所向，不復更為涵蓄，如……之類，皆直道其胸中事。後為群牧判官，從宋次道盡假唐人詩集，博觀而約取，晚年始盡深婉不迫之趣。乃知文字雖工拙有定限，然必視其幼壯，雖公方其未至亦不能力強而遽至也。」[382]這裡對王安石詩的評價，是以涵蓄美為準則，以深婉不迫為詩歌理想的審美境界，並且把這種境界的形成與人的幼壯聯繫起來。這實際是對老成美的肯定，而對「以意氣自許」的少銳之氣不以為然。詩話所列舉的王安石的三組詩句都尚意氣，少涵蓄，直抒胸襟，在崇尚老成持重的宋人看來，自然是未臻佳境的幼稚之作。同卷記載王安石本人對自己早年所作〈題金陵此君亭詩〉中的「誰憐直節生來瘦，自許高才老更剛」兩句詩頗有愧悔之意，認為「大抵少年題詩，可以為戒」。[383]亦是詩人出於對老成美的看重而有感而發。

三、宋人的尚雅詩境論

宋代文學觀念中，長期存在著一個論辯不休的話題，即雅俗之辨。雖然這個論辨著重在詞學領域進行，但詩歌領域也同樣存在。徐度《卻掃編》卷中記載，陳與義向人請教詩法，得到的回答是：「凡作詩，工拙所未論，大要忌俗而已。」[384]宋人尚雅避俗的主流思想傾向比較明顯，以致雅成為宋人所崇尚的詩境之一。

以雅論詩，似始於劉勰《文心雕龍》。《文心雕龍·體性篇》中，把典雅作為八種文學風格之一。司空圖《二十四詩品》中，列有「典雅」一品。

379　黃庭堅〈送石長卿太學秋補〉，《黃庭堅詩集注·山谷詩集注》卷13，頁484。
380　謝逸〈和王閎叟見贈兼簡李商老〉，《溪堂集》卷1，影印文淵閣四庫全書本。
381　《續金針詩格》，《宋詩話全編》本，頁149。
382　《宋詩話全編》本，頁3751。
383　《宋詩話全編》本，頁3752。
384　引自《黃庭堅與江西詩派資料彙編》，頁791。

前人對雅的解釋，更多地和淡連在一起，如《二十四詩品》中所謂的「落花無言，人淡如菊」等。而宋人對雅的解釋，更多地和「正」連在一起。〈詩大序〉云：「言天下之事，形四方之風，謂之雅。雅者，正也。」宋人對「雅」的重視，正是著眼於它的平正不偏。宋人還將雅與人的欲望聯繫在一起。南宋學者王柏嘗曰：「自《三百篇》以來，獨平澹閒雅者為難得。夫平澹閒雅者，豈學之所能至哉？惟無欲者能之。非無欲之詩難得也，正以無欲之人難得耳。」[385] 這就把古雅的詩歌境界同理學義理聯繫在一起。王柏是當時有名的理學家，他的觀點代表了宋代理學家對古雅詩境的理解和體認。

宋人尚雅詩境的體現是：情感的平正中庸、語詞的高雅避俗、情趣的雅致優美。

情感的平正中庸。宋人於詩歌表達，不喜激切發越，而是以傳統儒家的中庸之道加以制約規範。在這種思想支配下，宋人於《詩》取〈雅〉、〈頌〉，而不取〈國風〉；或取《詩經》而不取《楚辭》，於詩人不取屈原，而取陶、杜。

語詞的高雅避俗。宋詩人普遍認為「俗」為詩之大病，務必除之。嚴羽《滄浪詩話·詩法》明確提出：「學詩先除五俗：一曰俗體，二曰俗意，三曰俗句，四曰俗字，五曰俗韻。」[386] 姜夔《白石道人詩說》謂：「人所易言，我寡言之；人所難言，我易言之，自不俗。」[387] 所以，在詩歌語言方面，宋人特別注意避免俗言俗語入詩。黃庭堅〈題意可詩後〉說：「寧律不諧而不使句弱；用字不工不使語俗。」[388] 黃庭堅的詩歌創作語言就具體實踐了他的主張。這一點從蘇軾對他的詩作評價中可窺一二。蘇軾〈書黃魯直詩後二首〉說：「讀魯直詩，如見魯仲連、李太白，不敢復論鄙事，雖若不入用，亦不無補於世也。」（之一）又說：「魯直詩文，如蝤蛑、江瑤柱，格韻高絕。」（之二）[389] 在黃庭堅的身體力行下，江西詩派中人都很注意詩歌語言的典雅

385　〈汪功父知非稿〉，《魯齋王文憲公文集》卷9，《宋詩話全編》引，頁8765。

386　郭紹虞撰《滄浪詩話校釋》本，頁109。

387　《宋詩話全編》第7冊，頁7584。

388　〈題意可詩後〉，《豫章黃先生文集》卷26。

389　《蘇軾文集》卷67，頁2122。

優美，以不入流俗相尚。

　　情趣的雅致優美。蘇軾〈於潛僧綠筠軒詩〉云：「無肉令人瘦，無竹令人俗。人瘦尚可肥，俗士不可醫。」[390] 黃庭堅〈書繒卷後〉云：「士大夫處世可以百為，唯不可俗，俗便不可醫也。」[391] 比如繪畫，唐代多色彩絢麗的畫面，熱情奔放的主題，宋代勃興的文人畫則以寫意為主。北宋中期以後，文人畫逐漸形成了八個比較集中的主題，分別是：平沙雁落、遠浦帆歸、山市晴嵐、江天暮雪、洞庭秋月、瀟湘夜雨、煙寺晚鐘、漁村落照。每一幅畫面都像一首清雅脫俗的寫意詩。再如飲酒，宋人品茶盛於飲酒，即使飲酒，也不是唐人式的動輒酩酊大醉，而是於淺斟低飲中，分韻賦詩，借酒以資詩性。

　　宋詩人在尚雅方面，以黃庭堅較為突出。他多次以「無一點俗氣」、「超逸絕塵」這樣的字眼品評詩歌。他在〈跋東坡樂府〉中說：「東坡道人在黃州時作（按：指「缺月掛疏桐」詞），語意高妙，似非吃煙火食人語，非胸中有萬卷書，筆下無一點塵俗氣，孰能至此。」[392] 又評價劉禹錫〈竹枝〉歌「詞意高妙，元和間誠可以獨步，道風俗而不俚，追古昔而不愧。」[393] 尚雅是黃庭堅詩歌創作不懈的追求。

　　總之，宋詩的尚雅，既有對傳統詩學的繼承，也是宋代文化特質在詩學領域的體現。雅是宋代濃郁的文化氛圍下的必然產物，是宋詩人的學者氣質和書卷精神的必然要求，是宋詩人特有的人文風範。

　　但宋詩亦有極俗之篇什。宋人的有些詩作，不僅題材俗，情致也庸俗甚至惡俗，可謂以俗言表現俗趣。這一點當與禪宗對宋詩人的影響有關。黃庭堅曾經說：「說者曰：若以法眼觀，無俗不真；若以世眼觀，無真不俗。」[394] 宋人正是以他們的「法眼」，從世俗生活中發現高雅，在詩歌中表現他們的雅致情懷。宋詩的「以俗為雅」，就是這種努力的結果。

390　《蘇軾詩集》卷 9，頁 448。
391　〈書繒卷後〉，《豫章黃先生文集》卷 29。
392　《豫章黃先生文集》卷 26。
393　〈跋劉夢得竹枝歌後〉，《豫章黃先生文集》卷 26。
394　〈題意可詩後〉，《豫章黃先生文集》卷 26。

第四章　理學、禪學與北宋前期詩

　　一般的文學史論著大多以歷史斷限為依據，把宋詩分為北宋詩和南宋詩，於北、南宋再依據政治、歷史的變遷，或分為前、後兩期，或分為前、中、後三期。除此而外，學者亦提出其他的分期法[1]。本書以理學、禪學在宋代的發展為主，兼顧政治、歷史因素，將宋詩劃分為三個發展階段，即：北宋前期、北宋後期和南宋，以討論理學與禪學在不同的發展階段與宋詩的關聯。對北宋詩前後期的劃分，本書以宋仁宗嘉祐二年（1057）為界，理由是：其一，是年歐陽修知貢舉，黜太學體，蘇軾、蘇轍同榜及第，聲名大播於京師；兩年後，王安石以其〈明妃曲〉轟動詩壇，宋詩逐步邁進以王安石、蘇軾、黃庭堅等人為代表的第一個創作高峰期。其二，宋初三先生於此年前後相繼辭世：石介卒於仁宗慶曆五年（1045）、孫復卒於嘉祐二年、胡瑗卒於兩年後（1059）。與此同時，二程的學術鋒芒日漸顯露，學術思想日漸成熟，標誌著理學進入了自立門庭的新階段。其三，此年歐陽修已年過五旬，梅堯臣也於三年後（嘉祐五年，1060）離開人世，這又自然形成了宋詩發展中一個段落的終結。北宋前期，理學還處於草創階段，幾乎談不上與禪學的交融，故本章分別考察這一時期的理學、禪學同宋詩的關係。

1　可參陳植鍔撰〈宋詩的分期及其標準〉，《文學遺產》1986 年第 4 期；胡念貽撰〈略論宋詩的發展〉，《齊魯學刊》1982 年第 2 期。

第一節　理學、禪學與歐陽修詩

　　歐陽修是北宋前期的重要詩人，是北宋詩文革新運動的領袖人物。他與胡瑗、孫復、石介等理學先驅素有往來，與契嵩等著名禪僧也有交接。他對理學的形成有導夫先路的貢獻，也受到了禪學的沾溉，而這些對他的詩歌創作都產生了一定的影響。

一、歐陽修與理學及其詩學體現

　　《宋元學案》卷 4「廬陵學案」以歐陽修為案主，下附尹洙、梅堯臣、焦千之、劉敞、曾鞏、王回等門人。歐陽修何以能列名《宋元學案》？序錄提到了他的排佛之功和因文見道的文學主張，似不夠全面。如果我們從歐陽修對理學的形成所起到的導夫先路的作用來看，也許能對此做出更為符合事實情理的解釋。

　　宋初的胡瑗、孫復、石介三人，是宋代理學的先行者，他們雖然未能建立起較完備的理學思想體系，但他們重義理不重訓詁的釋經方法和對性情義理的粗略探討，從方法論和認識論上啟迪了理學家的思維，如電光石火，為後來的理學中人指明了努力的方向。後世一直以他們為理學的先驅人物，尊稱為理學的「宋初三先生」。歐陽修與三先生均有不同程度的交往。

　　胡瑗對於理學，並無多少理論上的建構，他的主要功績在於他的教育思想。他主張實行分科教學法，立「經義」和「治事」兩齋，「經義」齋學習六經，「治事」齋研究致用之學，前者重理論，後者重實行。這種教學思想在當時反響很大。後來朝廷設立太學，就借鑑他在蘇州、湖州長期教學經驗總結而得的「蘇湖教法」，「以為太學法，至今著為令」。[2] 胡門弟子大多不贊成王安石變法，反對王安石新學，因為王安石主張富國強兵的事功，而胡門弟子則非功利而強調六經義理。據《宋史・道學傳》，胡瑗在太學時，嘗以「顏子所好何學？」試諸生，程頤答以「學以至聖人之道也」。「瑗得其文大驚異之，即延見，處以學職」。[3]《宋元學案・安定學案》中也特別提到胡瑗和程頤兩人的關係：「知契獨深，伊川之敬禮先生亦至；於濂溪雖嘗從學，往往

2　〈胡先生墓表〉，《歐陽修全集・居士集》卷 25，頁 178。

3　《宋史》卷 427，頁 12719。

字之曰茂叔,於先生非安定先生不稱也。」可見程頤對他的推崇敬重。這種
敬重不獨是出於師生之禮,更有思想傾向的一致之故。所以確切地說,胡瑗
應是洛學先驅。歐陽修對這位儒林名宿非常推崇,對他的教育之功更是看重。
嘉祐元年(1056),胡瑗升遷為天章閣侍講,歐陽修向朝廷上〈舉留胡瑗管
勾太學狀〉,盛讚胡瑗在太學的功績,懇請朝廷延留胡瑗主持太學。他說:
「自瑗管勾太學以來,諸生服其德行,遵守規矩,日聞講誦,進德修業。……
然則學業有成,非止生徒之幸,庠序之盛,亦自是朝廷美事。今瑗既升講筵,
遂去太學。竊恐生徒無依,漸以分散。……臣等欲望聖慈特令胡瑗同勾當國
子監,或專管勾太學,所貴生徒不至分散。」[4]胡瑗去世後,歐陽修作〈胡先
生墓表〉,對他褒獎有加,稱讚他「先生為人師,言行而身化之。……其教
學之法最備,行之數年,東南之士,莫不以仁義禮樂為學」。[5]是為歐陽修與
胡瑗之交。

歐陽修與孫復之交似不見於記載。但孫復身後,歐陽修為他作〈孫明復
先生墓誌銘〉,對其治學、為人大加讚譽。其序中說:「先生治春秋,不惑傳注,
不為曲說以亂經。其言簡易,明於諸侯大夫功罪,以考時之盛衰,而推見王
道之治亂,得於經之本義為多」;「(先生)行為世法,經為人師」[6]等等。
孫復於理學,也沒有完備的學說,他著重宣傳道統論,維護封建等級制度,
力闢佛老二氏。他的得意門生石介曾把他與孔子相提並論:「自周以上觀之,
聖人之窮者唯孔子;自周以下觀之,賢人之窮者唯泰山明復先生。」[7]由此觀之,
歐陽修對他的評價當不為過譽之詞。

歐陽修與石介的交往似乎多一些。早在景祐二年(1035),歐陽修曾與
石介修書兩封,信中除稱頌他為文「甚善,其好古憫世之意,皆公操自得於
古人」外,又指出他為文「有自許太高,詆時太過,其論若未深究其源者」[8]
的不足,希望他能聞過即改。兩書中著重討論的是石介的書法。歐陽修對石

4　《歐陽修全集·奏議集》卷 14,頁 869。
5　《歐陽修全集·居士集》卷 25,頁 178。
6　《歐陽修全集·居士集》卷 28,頁 194。
7　〈與祖擇之書〉,《徂徠石先生文集》卷 15,頁 178。
8　〈與石推官第一書〉,《歐陽修全集·居士集》卷 16,頁 482。

介這種因標新立異以致影響閱讀的書寫風格深以為病，循循勸他改進，可知二人之間當有一定的交情，否則歐陽修當不會如此直言相勸以至再三的。石介性情鯁直，疾惡如仇，「其遇事發憤，作為文章，極陳古今治亂成敗，以指切當世，賢愚善惡，是是非非，無所諱忌」。所以得罪了不少人，生前即遭「謗議喧然，而小人尤疾惡之」，[9]死後還有奸佞小人向朝廷誣告他詐死，北走契丹，請求朝廷發棺驗屍。後幸賴天子仁聖，石介才免去了身後之大辱。歐陽修聞知此事，極為憤慨，因為攻陷石介的那些奸佞小人，實際矛頭針對的是主持「慶曆新政」的革新派人物。慶曆五年（1045）新政失敗後，革新派人物相繼罷去，歐陽修也因為替革新派上書論辯而貶知滁州。所以他對群小的包藏禍心憤恨不已，為石介身後險遭奇恥大辱深抱不平。慶曆六年（1046）和七年（1047），歐陽修先後作有〈讀徂徠集〉、〈重讀徂徠集〉兩首詩，深切悼念他，給予他極高的讚譽：「豈止學者師，謂宜國之蓍。」[10]時歐陽修以貶謫之身，卻不為險惡時局所懼，敢於為石介鳴不平，其勇氣可嘉，其對石介的推賞可鑒。

綜而言之，歐陽修與理學的「宋初三先生」均有往來，其對三先生的道德學問必有耳濡目染。雖然沒有直接的史料可以有力地證明三先生的學說對歐陽修是否發生過影響，但至少可以說明歐陽修與三先生的學說觀念當不相違背，否則，道不同，何以與之謀？在慶曆新政集團中，歐陽修非常重視興教辦學，太學的設立，就有他的宣導之功。三先生同任太學學官，在他們的提倡下，太學教育重視道德培養，重視經世致用，形成所謂的「慶曆之學」。三先生之舉，正與歐陽修對道德修養的注重和經世致用之學的提倡相吻合。三先生及其門徒的思想學說為濂、洛之學的出現做了理論的奠基和輿論的先導。黃宗羲評價「宋初三先生」說：「宋興八十年，安定胡先生、泰山孫先生、徂徠石先生始以師道明正學，繼而濂、洛興矣。故本朝理學雖至伊洛而精，實自三先生而始，故晦庵有伊川不敢忘三先生之語。」[11]而歐陽修的貢獻在於，他為三先生的學術活動創造了良好的外圍條件。理學的最終形成，應該有歐

9　〈徂徠石先生墓誌銘〉，《歐陽修全集・居士集》卷34，頁239。

10　〈讀徂徠集〉，《歐陽修全集・居士集》卷3，頁43。

11　《宋元學案》卷2「泰山學案」，頁73。

陽修的一份功勞。

　　以上所及是歐陽修與濂、洛之學的關係。歐陽修對於王安石新學，持保守態度，但鑒於他與王安石的師生關係及個人友誼，他們之間並沒有非常明顯的衝突。至於蘇軾的蜀學漸成規模之時，歐陽修已是去意堅決的老者，所以幾乎沒有史料涉及到歐陽修對於蜀學有何看法。

　　如果說宣導興辦太學，延留胡瑗主持太學等，只能算是歐陽修對於理學形成的間接之功，那麼，歐陽修疑經惑傳的思想和行為無疑直接開啟了理學風氣。作為封建士大夫，歐陽修對孔孟學說、儒家經典敬誠尊重。他說：「《詩》可以見夫子之心，《書》可以知夫子之斷，《禮》可以明夫子之法，《樂》可以達夫子之德，《易》可以察夫子之性，《春秋》可以存夫子之志。」[12] 簡直視六經為孔子化身。對於前人整理和注疏六經之功，他給予充分肯定：「自漢以來，收拾亡逸，發明遺義，而正其訛謬，得以粗備，傳於今者豈一人之力哉！」[13] 他認為注疏工作對於後世學者探求六經本義來說是非常重要的，可以使「後之學者因迹前世之所傳，而較其得失，或有之矣」。[14] 否則，面對先聖遺留下來的焚餘殘脫之經，如果沒有先儒的箋注疏證，後之學者是很難探抉其微言大義的。正因為如此，當他審視漢唐以來的學者對先秦儒家經典的著述工作時，不無憂慮地看到，自漢唐以來，眾家說經，或穿鑿支解，隨意生發；或讖緯迷信，附會妄說，六經本義屢被歪曲甚或消泯：「自孔子沒，群弟子散亡，而六經多失其旨。」[15] 於是，復興儒學的強烈的責任感，促使他把注意力投向了對儒家經典的重新詮釋工作上。

　　首先，關於六經本身，他認為六經簡直明瞭，要言不繁，學者應當完全依遵並發明之。但當他發覺經文前後自相矛盾或不合人情事理時，他又大膽地提出質疑，是為其疑經精神。其次，從人情常理的角度出發，他批評漢唐儒生舍本就末，沉溺於對章句名物典章制度的注疏，而六經大義丟失殆盡。

12　〈代曾參答弟子書〉，《歐陽修全集・居士外集》卷 9，頁 425–426。

13　歐陽修〈詩譜補亡後序〉，《歐陽修全集・居士集》卷 42，頁 602。

14　〈詩譜補亡後序〉，《歐陽修全集・居士集》卷 42，頁 602。

15　〈時世論〉，《詩本義》卷 14，頁 2。

歐陽修認為：「聖人之言，在人情不遠。」[16] 聖人刪製的經義，必定合乎人情常理。因此，他在探尋經典本義時，本於經文，緣自人情，不迷信前人注疏，常自出新義，多所創見。他認為歷代經學家違反事理人情，迂迴搜求的注經方式，是造成六經喪失本義，題旨混亂的主要原因。他說：「經義固常簡直明白，而未嘗不為說者迂回汩亂，而失之彌遠也。」[17] 所以，當經文與傳疏存在異義時，他信經惑傳：「經之所書，予所信也。經所不言，予不知也。」[18] 是為其惑傳精神。

本著遵從人情常理、疑經惑傳的治經態度，歐陽修對《詩經》、《春秋》、《易經》等儒家經典進行了細緻研究，提出了許多符合六經本旨的真知灼見，其中一些觀點和主張，歷經歷史和學術研究的考驗，到現在依然是不爭之論。更為重要的是，由於他在當時舉足輕重的政治地位和文學地位，其疑經惑傳的治經方法對當時及後世學者產生了強大的衝擊波，有識之士紛紛仿效，一時，「歐陽氏讀書法」[19] 廣為流傳，關於六經新解的著述紛紛問世。以《詩經》研究為例，歐陽修著《詩本義》，對〈小序〉及毛《傳》、鄭《箋》都有所指摘，真見迭出。朱熹稱讚它使「理義大本復明於世」。[20] 樓鑰也說：「由漢以至本朝千餘年間，號為通經者不過徑述……惟歐公本義之作，始有以開百世之惑。」[21] 隨後，諸學者關於《詩經》的論著紛迭而出，如稍後蘇轍有《詩集傳》、南宋鄭樵有《詩辯妄》、王質有《詩總聞》、朱熹有《詩集傳》等。可以說，歐陽修疑經惑傳的治經態度掀起了一股重新注疏儒家經義的學術浪潮，這股以探究義理為宗旨的經學思潮與文學領域的詩文革新運動一起，構成了宋初的儒學復興運動，而無論是在哪一個方面，歐陽修都是當之無愧的領袖人物。

歐陽修疑經惑傳的治經態度對於理學的意義在於從方法論上開啟了理學家的智慧之門，使理學家大多通過重新疏解儒家經典來闡釋自己的理學思想。

16　〈答宋咸書〉，《歐陽修全集·居士外集》卷19，頁501。
17　〈相鼠論〉，《詩本義》卷3，頁4。
18　〈春秋論上〉，《歐陽修全集·居士集》卷18，頁131–132。
19　葉適撰《習學記言序目》卷47，中華書局1977年，頁703。
20　《宋元學案補遺》，《四明叢書》第5集。
21　《宋元學案補遺》，《四明叢書》第5集。

如周敦頤的《太極圖·易說》、《易通》；張載的《易說》、《禮樂說》、《論語說》、《孟子說》；程頤的《伊川易傳》、《詩解》等等，都是這些理學家從己意出發來闡釋儒家經典的著述，是他們義理思想的體現。

歐陽修與理學先驅的交往及他的治經態度對他的文學產生了一定的影響，尤其表現在他的詩歌創作上，一方面在詩作內容上體現出探究「理」的興趣，另一方面還影響到了他的詩歌思維特徵。

二程出現以前，理學還未能建立自己完備的理論體系，但宋初三先生、邵雍、周敦頤、張載等人對「理」的探究已頗成規模。這些理學先驅所談論的「理」約略包括三個方面：（1）倫理之理；（2）物理之理；（3）條理之理，即事物的秩序與法則。與這些理學先驅為同時代人且多有交接往來的歐陽修在他的詩歌創作中同樣表現出對「理」的探究興趣。歐陽修的詩歌首先體現出他對性命道德等儒家傳統義理的思考和認識。《居士集》開篇第一首古詩〈顏跖〉即是一例。詩中說，顏子簞食瓢飲，貧而樂道，卻不幸早逝；盜跖橫行施虐，卻終享天年，所以普通人不禁感歎，人的禍福到底有什麼依憑呢？接著詩人辯解道：盜跖雖然壽終，卻身如腐鼠，留下千載罵名；顏子雖然早逝，其仁德卻如日星之光輝，照耀至今。最後得出結論：「生死得失間，較量誰重輕。善惡理如此，毋尤天不平。」[22]此詩《居士集》雖然沒有繫年，但從其排列順序看，當是歐陽修青年時所作，約略與次首之〈猛虎〉（景祐三年作，1036）同時，可見自青年時代起，歐陽修就善於利用詩歌形式來闡發他對儒家倫理道德的思考。

皇祐二年（1050），歐陽修作有一首〈寄生槐〉詩，詩中以檜與槐比喻人所稟賦的善質與惡質，宣倡當惡質還處於萌芽狀態時，就應當「剿絕須明斷」，否則就會「長養遂成患」，並且應當注意：「惟當審斤斧，去惡無傷善。」很明顯，這是在闡說儒家的性善、性惡學說。作於嘉祐四年（1059）的〈鳴鳩〉詩，以「鳴鳩」起興，由鳥之生活習性而及人心之善惡，感歎人心叵測，全然在說理。〈庭前兩好樹〉之「君子固有常，小人多變態」，脫意於《論語·述而》：「君子坦蕩蕩，小人長戚戚。」如此等等。

22　《歐陽修全集·居士集》卷1，頁1。

　　除闡發對儒家義理的體認外，歐陽修詩歌還表現出探尋物理的濃厚興趣。
跟唐人比，宋詩人似乎對日常生活瑣屑小事和幽細之景有著格外的興趣，他
們以仔細的觀物態度，描摹瑣細物象並推究物理，形成了宋詩題材的一大特
色。歐陽修在這方面亦比較突出。他首先對事物有格外細緻之觀察。他在品
嘗友人遠道寄來的新茶時，注意到「新香嫩色如始造，不似來遠從天涯」。
更會「停匙側盞試水路，拭目向空看乳花」。[23] 他有一首〈憎蚊〉詩，就前人
不屑入詩的瑣細微物，敷衍出鴻篇巨製，可見他對瑣屑幽微之物的興趣。其
次，歐陽修在細緻觀物的基礎上，會進一步地探究物理。如其〈賦竹上甘露
詩〉：「梢梢兩竹枝，甘露葉間垂。草木有靈液，陰陽凝以時。深山與窮谷，
往往嘗有之。幸當君子軒，得為眾人知。物生隨所託，晦顯各有宜。聊以助
歌詠，兼堪飲童兒。」[24] 詩先講甘露之所形成，次寫物隨所生，晦顯有宜，就
是由觀物進而探究物理。其〈天辰〉詩，推究日月星辰各守其分，各司其職
乃天辰運行自然之理，並推衍出治國亦可效此理。歐陽修詩歌還由探究物理
進而寄寓哲理。最可稱者乃其〈遠山〉詩，詩云：「山色無遠近，看山終日行。
峰巒隨處改，行客不知名。」[25] 寫山行看山，峰巒自改而行客不知，寓有很深
的哲理。後人論宋詩的理趣，常拈出蘇軾的〈題西林壁〉，歐陽修此詩所寓
含的理性思索全然同於蘇詩，似為蘇子所本。其〈啼鳥〉詩之「千聲百囀忽
飛去，枝上自落紅紛紛」，[26] 以鳥之跡來寄寓他對人生的一種思考。蘇軾〈和
子由澠池懷舊〉之「泥上偶爾留指爪，鴻飛那復計東西」，[27] 與歐詩寓意相同。

　　歐詩之「理」還表現在他的議論化特點上。詩歌的議論化，就是詩人以
詩的形式闡發哲理。聊舉歐詩幾例如下：

　　　始知鎖向金籠聽，不及林間自在啼。[28]

　　　經通道自明，下筆如戈矛。[29]

23　〈嘗新茶呈聖俞〉，《歐陽修全集・居士集》卷 7，頁 49–50。

24　《歐陽修全集・居士外集》卷 3，頁 365。

25　《歐陽修全集・居士集》卷 10，頁 71。

26　《歐陽修全集・居士集》卷 7，頁 51。

27　《蘇軾詩集》卷 3，頁 97。

28　〈畫眉鳥〉，《歐陽修全集・居士集》卷 11，頁 78。

29　〈送黎生下第還蜀〉，《歐陽修全集・居士集》卷 1，頁 8。

從來奇物產天涯，安得移根植帝家。[30]

好色豈能常，得時仍不早。文章損精神，何用覷天巧。[31]

　　宋人好以議論入詩，已為不易之論。究其原因，恐與宋詩人多是文人兼儒士的多重身分及宋人好談說性理的習氣有關。歐陽修其人其詩即為一證。

　　除在表現內容上體現出「理」外，歐詩之「理」還體現在他冷靜理性的詩思上。這一點亦是宋人與唐人的顯著不同。同樣的題材，唐人作興會感發處，宋人多出於理性之筆。例如贈別，唐人多作感興抒情之筆，如李白之〈贈汪倫〉：「桃花潭水深千尺，不及汪倫送我情」，[32]杜甫之〈別房太尉墓〉：「惟見林花落，鶯啼送客聞」[33]等。宋人多於送別詩中體現出冷靜和理性。如歐詩〈送孔秀才遊河北〉有句云：「吾始未識子，但聞楊公賢。……子文諧律呂，子行潔琅玕。行矣慎所遊，惡草能敗蘭。」[34]詩篇回憶了與孔秀才結識的過程，對他的讚譽客觀質樸，並無溢揚之詞。結篇打比方叮囑他結交須慎，免得牽累自己聲名。詩篇純以客觀的敍述筆墨寫來，波瀾不驚，平實質樸。遊覽詩亦然。唐人的遊覽詩，著眼於對眼前所見景致的描摹，是感興式的；宋人的遊覽詩，即使摹景，也帶有理性的痕跡。如歐陽修詩〈遊瑯琊山〉，其起句云：「南山一尺雪，雪盡山蒼然。」[35]作者早春遊山，看到的應是披著綠裝的山巒，即「雪盡山蒼然」，但卻從「南山一尺雪」寫起。尺雪南山非實見之景，乃想像之筆，推測之筆。這就見出了歐詩章法的安排之力。這種筆法在宋詩中似乎很常見，唐詩卻很少有。歐詩〈大熱二首〉之一寫蒸夏難當，「九門」以下四句，卻由天熱翻出清涼之境，最後感歎「嗟我雖欲往，而身無羽毛」。[36]又落回大熱，思致曲折動宕，人力之安排痕跡明顯。若唐人，則只就「熱」烘染之。

30　〈千葉紅梨花〉，《歐陽修全集・居士集》卷1，頁4。

31　〈西齋手植菊花過節始開偶書奉呈聖俞〉，《歐陽修全集・居士集》卷7，頁47。

32　王琦注《李太白全集》卷12，中華書局1977年，頁646。

33　仇兆鰲注《杜詩詳注》卷13，中華書局1979年，頁1104。

34　《歐陽修全集・居士集》卷1，頁8。

35　《歐陽修全集・居士集》卷3，頁17。

36　《歐陽修全集・居士集》卷3，頁18。

總之，在社會思潮、個人身分和性情等諸因素的作用之下，歐陽修詩體現出一定的「理性」特點。可以說，探討性命道德義理的社會思潮既醞釀著理學的誕生，也促就了宋詩的「理性」特色。

二、歐陽修與禪學及其詩學體現

趙宋立國後，封建帝王為了加強統治，不僅尊崇儒學，還提倡宗教，力圖借助宗教的力量，通過鉗制思想保障王權統治。宋初的佛、道二教中，佛教勢力遠勝於道教，對儒家思想的正統地位產生了不容忽視的威脅。於是，士大夫當中的有識之士起而排佛，捍衛儒學正統。

宋初三先生都「尤勇攻佛老，奮筆如揮戈」[37]，不遺餘力地撻伐佛教。這股排佛興儒思潮持續時間較長，產生影響也很大，迫使部分禪僧放下沙門超脫紅塵、清淨無染的架子，援儒證禪，以向儒學的主動靠攏換取生存和發展的機會。而部分儒者在闢佛的活動中，又不自覺地受到了佛禪思想的浸染，以致援禪入儒。儒學和禪學的融會，正是催生理學的溫床。所以從這個意義上來說，北宋前期士大夫闢佛的結果，實際上促成了儒學與佛學的雙向交流，對理學的產生起到了擴大輿論、積累資料的催化作用。

在北宋前期的排佛儒士中，歐陽修是比較突出的一位。自中唐韓愈以來，儒士對於佛教的排斥打擊，大都基於兩種原因：一是各地廣開佛寺，興修廟宇，大量的青壯勞力遁入空門，不事耕作，嚴重增加了國家的財政負擔，是為害政；二是佛教勢力日益炙盛，以致廣大儒者紛紛皈心佛禪，甚或遁入空門，佛教威脅到了儒學在思想上的統治地位，是為害（儒）道。從實際來看，韓愈、歐陽修的反佛，都沒有能夠超出政治社會經濟利益的範圍，沒有上升到理論批判的高度，著重在反害政，因而在哲學思想上顯得貧乏，所以南宋羅大經說：「韓文公、歐陽公皆不曾深看佛書，故但能攻其皮毛。」[38] 也惟其如此，到了歐陽修晚年，隨著年事的衰老、退隱之心的增強，他對佛禪的寬容甚至親近也就在情理之中了。

37　〈讀徂徠集〉，《歐陽修全集・居士集》卷 3，頁 18。

38　羅大經撰《鶴林玉露》乙編卷 4，頁 194。

　　歐陽修的排佛思想突出表現在慶曆二年（1042）所作的〈本論〉中。歐陽修排佛，不同於韓愈在〈原道〉中提出的「人其人、火其書、廬其居」的激烈的強制措施，而是主張以儒家的禮義作為勝佛之根本，修其本以勝之。〈本論〉開篇，他即尖銳地指出千餘年來佛患不除的原因在於方法不對頭：「佛法為中國患千餘歲，世之卓然不惑而有力者，莫不欲去之。已嘗去矣而復大集，攻之暫破而愈堅，撲之未滅而愈熾。遂至於無可奈何。是果不可去耶？蓋亦未知其方也。」[39] 繼而，他開出了根除佛患的良方：「然則禮義者，勝佛之本也。」「修其本以勝之。」他認為佛教久入中國，「民之沈酣，入於骨髓」，不可驟禁，當以儒家禮義浸潤人心，使百姓「學問明而禮義熟，中心有所守以勝之也」。[40] 從解決思想信仰的角度排佛興儒，這是歐陽修比韓愈高明的地方，南宋陳善云：「退之〈原道〉闢佛老，欲人其人、火其書、廬其居。於是儒者咸宗其語。及歐陽公作〈本論〉，謂莫若修其本以勝之，又何必人其人、火其書、廬其居也。此論一出，而〈原道〉之語幾廢。」[41] 由此可見早年歐陽修反佛的態度和指向。

　　但歐陽修一方面堅決排佛，另一方面卻有浸染佛禪的舉動。慶曆五年（1045），范仲淹因慶曆新政失敗而罷官，歐陽修上書為其辯護而招致滁州之貶。他在由河北轉赴滁州任時，途經九江，遊歷廬山，拜謁廬山名僧祖印禪師居訥，與之論道。禪師居訥出入百家而折衷於佛法，他以佛法開導歐陽修曰：「佛道以悟心為本。足下……生東華為名儒，偏執世教，故忘其本。誠能運聖凡平等之心，默默體會，頓袪我慢，悉悔昨非；觀榮辱之本空，了死生於一致，則淨念當明，天真獨露，始可問津於此道耳。」面對居訥誨示的佛法，歐陽修「肅然心服，聳聽忘倦，至夜分不能已，默默首肯，平時排佛為之內銷，遲回踰旬不忍去」。[42] 此時距歐陽修撰〈本論〉闢佛不過短短三年時間。當然，《佛祖統紀》乃沙門所撰，其或有意誇大佛法之功，但至少可以證明，歐陽修雖反佛，卻不廢與僧人來往。嘉祐六年（1061），沙門契嵩以其《輔

39　《歐陽修全集・居士集》卷 17，頁 122。
40　《歐陽修全集・居士集》卷 17，頁 123。
41　陳善《捫虱新話》下集卷 4。
42　《佛祖統紀》卷 45，《大正藏》第 49 冊。

教編》等上仁宗皇帝，歐陽修讀其文而感歎道：「不意僧中有此郎耶！黎明當一識之。」第二天一大早，就和韓琦等前去淨因寺見契嵩，「與語終日，遂大喜」。[43]

　　越到晚年，歐陽修對佛教的態度越為寬容，其言行於佛教浸潤也越深。熙寧三年（1070），歐陽修知蔡州，自號「六一居士」，並作有〈六一居士傳〉，其中滲透著明顯的佛禪思想，可以看出，這時的歐陽修嚮往佛禪那種寵辱不驚、澹泊寧靜、隨緣自適的境界。熙寧四年（1071），歐陽修致仕居潁州，經常與沙門往來，獨處時常息心危坐，屏卻酒肴。《佛祖統紀》卷45載：「（歐陽修）臨終數日，令往近寺借《華嚴經》，讀至八卷，倏然而逝。」[44] 將歐陽修臨終之舉動與他早年的排佛言論相對照，結論顯而易見，即歐陽修晚年逐漸靠攏佛門，其思想不可避免會受到佛禪影響。歐陽修曾經針對士大夫經受不住佛禪思想的衝擊而浸淫其中的現象大發感慨說：「比見當世知名士，方少壯時力排異說，及老病畏死，則歸心釋老，反恨得之晚者，往往如此也。可勝歎哉！」[45] 不料他自己晚年亦不自覺落入此一途中。究其因，一方面佛學精深高妙的理論性、思辨性折服了士大夫；另一方面儒家學說在漢唐儒生抱殘守缺、泥古不化或虛妄迷信、巧言偽飾的箋注疏解之下，粗疏脆弱，經受不住佛學理論的猛烈衝擊，以致「儒門淡薄，收拾不住，皆歸釋氏」。[46] 士大夫或多或少都有染於佛教。這說明對傳統儒學的改造迫在眉睫，因此以傳統儒學為根本，兼取佛、道的理學應運而生就成了必然之勢。

　　對佛禪的寬容乃至親近態度，對歐陽修及其詩歌創作產生了一定的影響，體現在三個方面：一是佛禪對他人生態度的影響；二是他詩歌中表現出的對退隱山林澹泊境界的嚮往；三是以禪境入詩境。

　　歐陽修的第一次仕途挫折是景祐三年（1036）的峽州夷陵令之貶。歐陽修初到夷陵，看到此地荒僻偏遠，人煙寥寥，自然產生過孤獨思鄉的寂寞情懷，但很快就調整了過來。次年他所寫的一些詩篇中，就體現了一個雄心勃

43　惠洪撰《石門文字禪・嘉祐集序》，影印文淵閣四庫全書本。
44　志磐撰《佛祖統紀》卷 45，《大正藏》第 49 冊。
45　〈唐徐浩玄隱塔銘〉，《歐陽修全集・集古錄跋尾》卷 7，頁 2233。
46　《佛祖統紀》卷 45，《大正藏》第 49 冊。

勃的青年政治家不屈不撓的堅強意志與豁達態度。如：「行見江山且吟詠，
不因遷謫豈能來。」[47]「曾是洛陽花下客，欲誇風物向君羞。」[48]「須信春風
無遠近，維舟處處有花開。」[49]等等。這種心態的轉移，在很大程度上得益於
他強烈的儒家用世信念的支撐，使他能夠戰勝挫折，應對困難。試將他的兩
組詩句加以比較來看：

> 為貪賞物來猶早，迎臘梅花吐未齊。[50]

> 曾是洛陽花下客，野芳雖晚不須嗟。[51]

　　前一詩句作於景祐三年（1036）初到夷陵，後一詩句作於次年。同樣是
賞春而春花未開，前一首詩不免有悵惘和失落，後一首詩則頗見豁達和大度。
這是青年歐陽修應對人生挫折的態度。　慶曆五年（1045）的滁州之貶，是歐
陽修遭受的第二次仕途坎坷。他先後知滁州、揚州、潁州、應天府，並守母喪，
直到至和元年（1054）才重返京師，其間輾轉四方，時近十年。對這段經歷，
歐陽修稱之為「十年困風波，九死出檻穽」。[52]這期間，他面對坎坷的態度悄
悄地起了變化。早年政治家的那種倔強不屈有所減弱，代之而來的是歷經宦
海艱險的困倦、失落和悵惘。這一時期的詩作較多地流露了這種情緒。慶曆
五年（1045），歐陽修作有〈病中代書奉寄聖俞二十五兄〉詩，詩中由自己
的遭遇及與梅堯臣的交往經歷而生感慨：「乃知賦予分有涯，適分自然無夭
閼。」[53]表現出一種樂天知命的平和心態。次年作有一首〈啼鳥〉詩，是他有
感於黨爭之中奸佞小人以巧舌讒言中傷陷害賢良而作。詩的後半段卻流露出
隨緣自適，隨遇而安的心態：「春到山城苦寂寞，把盞常恨無娉婷。花開鳥
語輒自醉，醉與花鳥為交朋。花能嫣然顧我笑，鳥勸我飲非無情。身閑酒美
惜光景，惟恐鳥散花飄零。」這時的歐陽修一來仕途處於逆境，二來開始接

47　〈黃溪夜泊〉，《歐陽修全集・居士集》卷 10，頁 72。

48　〈夷陵書事寄謝三舍人〉，《歐陽修全集・居士集》卷 11，頁 75。

49　〈戲贈丁判官〉，《歐陽修全集・居士集》卷 11，頁 75。

50　〈冬後三日陪丁元珍遊東山寺〉，《歐陽修全集・居士集》卷 11，頁 73。

51　〈戲答元珍〉，《歐陽修全集・居士集》卷 11，頁 74。

52　〈述懷〉，《歐陽修全集・居士集》卷 5，頁 38。

53　《歐陽修全集・居士集》卷 2，頁 12。

觸佛禪。赴滁州任時居訥禪師的一番誨示，使他有所開悟，產生了歸心自然以消解心靈疲頓的念頭。他甚至覺得，像屈原那樣憂國憂民以致身心憔悴是不足取的：「可笑靈均楚澤畔，離騷憔悴愁獨醒。」[54] 清醒和理智帶來的是憂苦愁戚的精神上的莫大痛苦，莫若「身閑酒美惜光景」，及時享受眼前樂景。貶任滁州前的歐陽修英氣勃勃，滿懷豪情：「開口攬時事，論議爭煌煌。」[55] 滁州之貶後的歐陽修，心態發生了較大的變化。貶知滁州恰是歐陽修開始接近佛禪時期，佛禪超脫塵世煩惱的思想無疑為苦悶中的歐陽修提供了解脫心靈苦痛的撫慰劑。

自至和元年（1054）重返京師，歐陽修的仕途變得通暢起來。嘉祐五年（1060），歐陽修等修《新唐書》成，推恩賞轉禮部侍郎，從此他官運亨通，屢屢擢升。隨著歲月嬗遞，歐陽修的地位日益顯赫。但這時起，他的詩歌中卻越來越多地流露出對退隱山林生活的嚮往。列舉其詩句如下：

> 報國無功嗟已老，歸田有約一何稽。終當自駕柴車去，獨結茅廬潁水西。[56]

> 多病淹殘歲，初寒悄獨吟。雲容乍濃淡，秋色半晴陰。籬菊催佳節，山泉響夜琴。自能知此樂，何必戀腰金。[57]

> 一麾新命古三齊，白首滄州願已違。軒冕從來為外物，山川信美獨思歸。[58]

> 人事從來無處定，世途多故踐言難。誰如潁水閑居士，十頃西湖一釣竿。[59]

何以解釋這種現象呢？只能說晚年歐陽修看破了功名利祿的世俗羈絆，變得澹泊名利、清心寡欲。這其中固然有年歲老大的衰老感所起的因素，但

54　〈啼鳥〉，《歐陽修全集·居士集》卷 3，頁 17。

55　〈鎮陽讀書〉，《歐陽修全集·居士集》卷 2，頁 14。

56　〈下直〉，《歐陽修全集·居士集》卷 13，頁 99。

57　〈初寒〉，《歐陽修全集·居士集》卷 14，頁 100。

58　〈歲晚書事〉，《歐陽修全集·居士集》卷 14，頁 106。

59　〈寄韓子華〉，《歐陽修全集·居士外集》卷 7，頁 404。

他靠攏佛禪，從而受到佛禪思想的濡染也當是一個重要原因，也許是佛禪宣揚的超脫隱逸的出世之思恰與他這時期的心境相契合罷。治平四年（1067）歐陽修出知亳州，赴任途中，「枉道過潁」，擴建房舍，為日後隱居於此做準備。他寫有〈再至汝陰三絕〉詩，以表達他重返汝陰時的輕鬆釋然的心情。詩云：

> 黃栗留鳴桑葚美，紫櫻桃熟麥風涼。朱輪昔愧無遺愛，白首重來似故鄉。

> 十載榮華貪國寵，一生憂患損天真。潁人莫怪歸來晚，新向君前乞得身。

> 水味甘於大明井，魚肥恰似新開湖。十四五年勞夢寐，此時才得少踟躕。[60]

　　潁州，舊稱汝陰，位於潁水、淮河之間。州城西郊有號稱「十頃碧琉璃」的西湖，湖水清澈，荷葉田田，風景引人入勝，使人流連忘返。皇祐元年（1049），歐陽修移知潁州，從此與潁州結下了不解之緣。他十分喜愛這裡民風淳厚、風景佳秀，以致致仕後居家潁州，終老西湖。這組絕句詩的字裡行間，流露出歐陽修羈鳥返舊林、池魚歸故淵般的喜悅之情。

　　歐陽修還有一些頗類禪境的詩篇。其〈竹間亭〉詩云：「啾啾竹間鳥，日夕相嚶鳴。悠悠水中魚，出入藻與萍。水竹魚鳥家，伊誰作斯亭。翁來無車馬，非與彈弋并。潛者入深淵，飛者散縱橫。奈何翁屢來，浪使飛走驚。忘爾榮與利，脫爾冠與纓。還來尋魚鳥，傍此水竹行。鳥語弄蒼翠，魚遊戲清澄。而翁乃何為，獨醉還自醒。三者各自適，要歸亦同情。翁乎知此樂，無厭日來登。」[61] 在這首詩裡，歐陽修描繪了一個鳥、魚、翁三者「各自適」、「亦同情」的和樂世界，一個物我無間、等無差別的和諧圓融境界。而這正是佛禪所宣揚的一種境界，比如華嚴宗的「事事無礙」觀就是講世間的一切事物或現象之間沒有矛盾、沒有衝突的和諧統一關係。歐陽修晚年近禪僧、

60　《歐陽修全集·居士集》卷 14，頁 103。
61　《歐陽修全集·居士集》卷 4，頁 28。

閱佛經，對此佛禪境界當是別有會心的。類似的詩篇還有〈飛蓋橋玩月〉、〈鎮陽殘杏〉、〈歸雲洞〉、〈班春亭〉、〈晚過水北〉、〈題淨慧大師禪齋〉、〈會峰亭〉等。

綜上所述，歐陽修處於理學的草創時期，他與一些理學先驅的交往，以及他的疑經惑傳的治經態度，對理學的產生有一定的促進作用。理學先驅們對「理」的普遍關注反過來又影響了歐陽修的詩歌創作。歐陽修對佛禪的態度經歷了一個由排斥到寬容再到靠攏的過程，這在他的詩作中亦有所體現。所以，理學和禪學與歐陽修的詩歌創作都有一定的聯繫。但應當注意到，一方面既要肯定理學、禪學與歐陽修詩的關聯，另一方面也不能過分誇大理學、禪學對歐陽修詩的影響。因為畢竟在歐陽修的時代，理學還處在醞釀階段，佛禪又在努力地向儒學靠攏以尋求生存發展的機會，它們本身是稚嫩的、柔弱的，因而也就不可能對其他事物產生多麼有力的影響，加之接受者對一種思想學說的接納會受到很多因素的制約，使這種影響的力度還會受到一定程度的消解。歐陽修及其詩歌與理學、禪學的關係正是如此。

第二節　理學、禪學與北宋前期其他詩人的創作

一、理學、禪學與梅堯臣的詩歌創作

在宋詩發展史上，梅堯臣是一位不容忽視的人物。前人對於他在宋詩史上的地位給予了高度評價。劉克莊《後村詩話》云：「本朝詩惟宛陵為開山祖師。宛陵出然後桑濮之哇淫稍熄，風雅之氣脈復續，其功不在歐、尹下。」[62]元代龔嘯評之為：「去浮靡之習，超然於昆體極弊之際；存古淡之道，卓然於諸大家未起之先。」[63]明代胡應麟稱其詩為「宋人之冠」[64]，清代學者葉燮亦稱之為「開宋詩一代之面目者」[65]。諸如此類的評價，無疑都在肯定這樣的結論，即梅堯臣是開宋詩風氣之先者。筆者認為，正是理學思想的萌芽和習

62　劉克莊《後村詩話》卷 2，四部叢刊本。

63　龔嘯〈跋前二詩〉，《宛陵先生集》附錄，四部叢刊本。

64　《詩藪》外編卷 5，頁 213。

65　《原詩・外編》，人民文學出版社 1979 年，頁 67。

禪的時代風氣，促就了梅堯臣詩的風格，並因此奠定了他的詩學地位。

梅堯臣與宋初三先生為同時代人。共同的時代因素，使梅堯臣同宋初三先生一樣，主張恢復和弘揚傳統儒家道統，因此，詩歌的載道、傳道作用就很被他看重。他對於「邇來道頗喪，有作皆言空」[66]的現象深表憂慮，以「不書兒女書，不作風月詩。唯存先王法，好醜無使疑。安求一時譽，當期千載知」[67]的作詩宗旨與友人共勉。對傳統儒家道統的重視，在梅堯臣的詩歌創作中得到了一定的反映。首先，梅堯臣認為道德的修養對一個人來說非常重要，他說：「黑壯不為貴，白衰不為鄙。道德保於中，任從髭髮齒。」[68]他甚至把楚亡漢興的根由也歸結於此：「秦滅責以德，豁達歸沛公。」[69]基於這樣的認識，梅堯臣作詩時，很注意對道德義理的涵詠闡發。南宋汪伯彥說：「聖俞公之詩簡古純粹，華而不綺，清而不癯，涵詠於仁義之流，出入於詩書之府。」[70]元代學者劉性也說：「宛陵梅先生以道德文學發而為詩，變晚唐卑陋之習，啟盛宋和平之音，有功於斯文甚大。」[71]前人的評價正是矚目於此。其次，梅堯臣的詩歌表現出了宋詩的哲理化傾向。以〈師厚云詩蠹古未有詩邀予賦之〉詩為例，這首詩描寫的是細瑣而缺乏美感的蠹子，詩人不僅對物象本身做了細緻描摹，還要從這個細屑物象上，抽繹出哲理的思考：「人世猶俯仰，爾生何足觀。」[72]這是宋詩哲理化傾向的典型顯現。梅堯臣有一些詩作，近乎純粹說理。如：

> 寒燈不照遠，光止一室明。小人不慮遠，義止目前榮。燈既無久焰，人亦無久情。誰言結明月，明月豈長盈。[73]

> 稂莠非所殖，嘉禾共一田。老農實惡之，豈共時稼損。管蔡與盜跖，

66 〈答韓三子華韓五持國韓六玉汝見贈述詩〉，《梅堯臣集編年校注》卷16，頁336。

67 〈寄滁州歐陽永叔〉，《梅堯臣集編年校注》卷16，頁330。

68 〈八月七日始見白髭一莖〉，《梅堯臣集編年校注》卷25，頁806。

69 〈項羽〉，《梅堯臣集編年校注》卷28，頁1012。

70 〈梅堯臣詩紹興本後序〉，《梅堯臣集編年校注》附錄，頁1167。

71 劉性〈宛陵先生年譜序〉，《梅堯臣集編年校注》附錄，頁1169。

72 《梅堯臣集編年校注》卷15，頁283。

73 〈寓言〉，《梅堯臣集編年校注》卷7，頁109。

同氣詎能遷。周公不妨聖，柳惠不妨賢。賢哉彼�難矣，取捨得其然。[74]

上舉詩篇，幾乎體現不出詩歌的形象性，所出現的物象，只不過是詩人為了說理的需要而設，是為了借助一定的物象表現對現實社會的理性思考。梅堯臣開了宋人哲理詩的風氣之先。

佛教禪學在整個有宋一代都十分興盛。雖然從現有的史料看不到梅堯臣與禪學有多麼密切的關聯，但禪宗在士大夫中間的廣泛傳播，使得梅堯臣或多或少地受其影響則是完全可能的。梅堯臣現存詩歌二千八百餘首，其中題贈佛徒禪僧之作有一百餘首，因遊覽禪院僧寺而作的詩篇有近二十首，其詩境表現空寂靜默禪境的作品亦為數不少，這都顯示了梅堯臣與禪宗間的種種關聯。與梅堯臣來往較多的著名禪僧有曇穎、文鑑、法聰等，梅堯臣在與他們的題贈酬唱詩篇中，對禪僧衲子閑雲野鶴般的隱逸生活表示讚賞，並流露出嚮往之心。如：

> 潯陽幾千里，無不見爐峰。蒼翠入眾目，巖壑少行蹤。高僧忽獨往，杳杳懷遠公。嘗聞虎溪上，醉令或來同。而今競邀致，幾里聞松風。塵心古難洗，瀑布垂秋虹。[75]

> 我從溪口來，正值山前雨。濕衣逢梵宮，有僧善吳語。天寒蜜已空，軒靜竹可數。歸楫難久留，汀鷗自飛舞。[76]

讀這些詩篇，我們感受到的是作者恬淡的心境、閒逸的情懷，這與了無羈絆、隨遇而適的佛教禪宗精神是相通的。梅堯臣的一些寫景小詩，更是直接表現了空寂幽靜的禪境。如：

> 片雨過青天，山雲歸絕嶺。林際隱微虹，溪中落行影。還看隴首飛，復愛山間靜。[77]

74 〈農難〉，《梅堯臣集編年校注》卷 12，頁 196。

75 〈送曇穎上人往廬山〉，《梅堯臣集編年校注》卷 11，頁 185。

76 〈乘小舟訪松山法聰上人〉，《梅堯臣集編年校注》卷 21，頁 556。

77 〈嶺雲〉，《梅堯臣集編年校注》卷 1，頁 8。

鬱鬱長條抽，林間翠堪翦。背嶺山氣濃，幽人趣不淺。[78]

這些寫景小詩，與王維的輞川絕句組詩，詩境何其相似！王維的輞川組詩，被稱為「字字入禪」之作，梅堯臣的此類詩篇，亦足當此論。

以「平淡」論梅詩，幾成定論。平淡作為一種詩歌境界，有陶淵明式的澹泊平靜，王維、孟浩然式的閒逸靜謐，白居易式的淺近平易等等。梅堯臣詩歌的平淡，接近陶淵明的澹泊平靜一路。梅堯臣對陶淵明可謂心追神往，傾慕至極，他在詩歌中，多次表達了這種感情，於創作風格上，也有意以陶詩為榜樣，因此，平淡詩風的形成，首先源於梅堯臣自覺的詩學追求。其次，與宋代文人所獨具的雍容平和心境有關。宋代偃武修文的政治方略，優厚文士的文化政策，使文人士大夫物質方面衣食無憂，精神層面追求道德的自足完善，以傳統儒家的中庸平和之道作為人格追求的典範。以這種平和的心態來作詩，平淡詩風自然成了詩人的首選。梅堯臣在為宋初詩人林逋的詩集所寫的序言中，這樣評價林逋及其詩：「其談道，孔孟也；其語近世之文，韓李也；其順物玩情為之詩，則平淡邃美，讀之令人忘百事也。其辭主乎靜正，不主乎刺譏，然後知趣尚博遠，寄適於詩爾。」[79]其實，不獨林逋為然，宋代的大多數文士都是如此。有宋一代，對平淡詩美的追求，是宋詩人普遍的努力方向，梅堯臣則以其詩歌數量之多、成就之高，對此做出了重要貢獻。前人還指出梅堯臣在這方面所具有的倡導風氣之功。元代劉性云：「宋嘉祐二年，詔修取士法，務求平淡典要之文。文忠公知貢舉而先生為試官，於是得人之盛，若眉山蘇氏、南豐曾氏、橫渠張氏、河南程氏，皆出乎其間，不惟文章復乎古作，而道學之傳，上承孔孟。然則，謂為文忠公與先生之功，非耶？」[80]可為一證。

梅堯臣平淡詩風具體體現為：情感的恬淡、語言的平淡、色彩的清淡。梅堯臣主張詩歌應以中正平和之聲，發抒情性，而反對粗豪厲列之音，他說：

78　〈林翠〉，《梅堯臣集編年校注》卷1，頁9。

79　〈林和靖先生詩集序〉，《梅堯臣集編年校注》拾遺，頁1150。

80　〈宛陵先生年譜序〉，《梅堯臣集編年校注》附錄，頁1169。

「詩本道情性，不須大厥聲。方聞理平淡，昏曉在淵明。」[81] 又云：「因吟適
情性，稍欲到平淡。」[82] 這是情感的恬淡。如〈登舟〉詩：「向起風沙地，暫
假烏榜還。浩然起遠思，欲與魚鳥閑。景目洗已清，詠句稱且慳。時看秋空雲，
雨意濃澹間。」[83] 悠然開逸的情思，清澈如洗的秋景，濃濃淡淡的雨意，一切
都透著一種澹泊明淨的情致。梅堯臣詩歌的語言追求雅正平易。他說：「我
於詩言豈徒爾，因事激風成小篇。辭雖淺陋頗刻苦，未到二〈雅〉未忍捐。」[84]
這是他詩歌語言求雅求正的自我告白。夏敬觀評價梅堯臣的詩說：「他的詩
是十五〈國風〉，是大、小〈雅〉，是士大夫潤色的里巷歌謠。」[85] 又指出他
的詩歌語言有平易通俗的一面。梅堯臣的詩歌還呈現出色彩的清淡。如：「夭
桃穠李不可比，又況無此清淡香。」[86]「回堤溯清風，淡月生古柳。」[87] 等。
總之，梅堯臣的平淡詩風，開了宋詩尚平淡風氣之先，而這一風格的形成，
與理學思想的萌芽和習禪的社會風氣有一定的關聯。這正是我們從這一角度
關注梅堯臣詩歌的原因所在。

二、宋初三先生的詩歌創作

宋仁宗嘉祐年間以前，理學還只處於草創時期，宋初三先生的學說中，
偶見理學思想的萌芽，他們主要以對傳統儒家道統的弘揚，為理學的產生營
造了適宜的學術氛圍。從三先生的詩歌作品中，可以明顯地看出他們這一努
力的主觀傾向，同時，三先生的詩歌創作也顯示出理學家詩歌的某些特徵。

三先生中，安定先生胡瑗最不擅詩，《全宋詩》收錄其詩作僅兩首。一
為題畫詩〈睢陽五老圖〉，寫得氣勢雄壯；一為遊覽詩〈石壁〉，係追和李
白之作，既具李白詩篇行雲流水般的暢達風格，又有儒學大家的雍容氣度，
恰如詩中所云：「仙氣既飄飄，儒風亦悠悠。」[88] 泰山先生孫復存詩也很少，《全

81　〈答中道小疾見寄〉，《梅堯臣集編年校注》卷 15，頁 293。
82　〈依韻和晏相公〉，《梅堯臣集編年校注》卷 16，頁 368。
83　《梅堯臣集編年校注》卷 16，頁 364。
84　〈答裴送序意〉，《梅堯臣集編年校注》卷 15，頁 300。
85　夏敬觀〈梅堯臣詩導言〉，《梅堯臣集編年校注》附錄，頁 1175。
86　〈資政王侍郎命賦梅花用芳字〉，《梅堯臣集編年校注》卷 16，頁 331。
87　〈憶吳松江晚泊〉，《梅堯臣集編年校注》卷 16，頁 347。
88　《全宋詩》卷 175，頁 1992。

宋詩》僅收八首。其中六首與中秋及月有關，其餘兩首是〈蠟燭〉和〈諭學〉。
〈蠟燭〉詩云：「一寸丹心如見用，便為灰燼亦無辭。」[89]托物言志，表達他
的用世情懷。〈諭學〉詩則體現了他關於道統與文統的觀點。詩篇首先闡明
道義的重要性，認為人「苟非道義充其腹，何異鳥獸安鬚眉」，進而指出充
道的途徑在於學，學習時要注意傳承道統，而不是雕飾文辭：「既學便當窮
遠大，勿事聲病淫哇辭。斯文下衰吁已久，勉思駕說扶顛危。擊喑謳聾明大道，
身與姬孔為藩籬。」[90]這首詩表現了孫復對繼承孔孟之道的重視，對文學藝術
的輕蔑。這種重道輕文的文道觀是後世理學家闡說文道關係時的基本論調。

　　石介在三先生中作詩最富，詩作涉及內容也較廣泛。首先，石介的詩歌
表現了他高漲的用世熱情。他在〈聞子規〉詩中自述懷抱說：「我本魯國一
男子，少小氣志凌浮雲。精誠許國貫白日，有心致主為華勛。」[91]因此，他的
詩篇中時時流露出憂念國事、策馬立功的雄心壯志。以〈觀碁〉詩最為典型，
詩曰：

> 人皆稱善弈，伊我獨不能。試坐觀勝敗，白黑何分明。運智奇復詐，
> 用心險且傾。嗟哉一枰上，奚足勞經營。安得百萬騎，鐵甲相磨鳴。
> 西取元昊頭，獻之天子庭。北入匈奴域，縛戎王南行。東逾滄海東，
> 射破高麗城。南趨交趾國，蠻子輿櫬迎。盡使四夷臣，歸來告太平。
> 誰能憑文楸，兩人終日爭。[92]

　　詩作由觀弈生發感慨，表達自己馳騁疆場、殺敵衛國之志，極有氣勢，
體現了石介的豪俠之氣。強烈的用世熱情，還使石介把筆墨投注到廣闊的現
實生活當中，指刺弊政，關心民瘼。〈麥熟有感〉、〈汴渠〉、〈西北〉諸詩，
表達他對政事的關心和冷靜清醒的政治見解；〈讀詔書〉、〈彼縣吏〉等詩，
表達他對貪吏、惡吏擾民的痛恨，「害人不獨在虎狼，臣請勿捕捕貪吏」[93]的
詩句，令人千載之後讀來，猶覺解氣。這些詩篇，體現了石介作為正直有為

89　《全宋詩》卷 175，頁 1986。
90　《全宋詩》卷 175，頁 1986。
91　《全宋詩》卷 269，頁 3411。
92　《全宋詩》卷 269，頁 3412。
93　〈讀詔書〉，《全宋詩》卷 269，頁 3403。

的士大夫的憂國愛民情懷。

　　其次，石介詩表現了他的內省自責意識。〈河決〉詩云：「我忝竊寸祿，素餐堪自責。不負一畚土，私輒逃丁籍。又無一言長，萬分有裨益。與世同浮沉，隨群甘默默。」[94]〈蜀道自勉〉詩云：「我乏尺寸効，月食二萬錢。」[95]這種深刻的內省自責意識，建立在詩人對現實及自我的冷靜思索的基礎上，是詩人理性精神的體現。

　　再次，石介詩體現了他弘揚儒道的認識和決心。石介曾同張洞、李縕一起師從當時名重一方的儒師富春先生，他在一首詩中表達了自己弘揚儒道的自信和決心，詩云：「續作六經豈必讓，焉無房杜廊廟資。吁嗟斯文敝已久，天生吾輩同扶持。二子勉旃吾不惰，先生大用終有時。當以斯文施天下，豈徒玩書心神疲。」[96]石介以承繼傳統儒家道統自任，但他學習儒經，並不拘執於漢唐已有的注疏，而是主張自己的理解。他以讚賞的口吻評價朋友「六經皆自曉，不看注與疏」，[97]就體現了他這種讀經態度。石介對待儒家經典主張「自曉」，不迷信前人注疏的認識，或許受有歐陽修疑經惑傳精神的影響。

　　石介詩還表現了他對道德修養的重視。如下列詩句：

　　始知資形勢，不如脩道德。[98]

　　仁義足飽飫，道德堪咀嚼。二者肥爾軀，不同乳與酪。[99]

　　揭揭韓先生，雄雄周孔姿。披榛啟其塗，與古相追馳。沿波窮其源，與道相濱涯。[100]

　　重視道德修養，涵詠性情，探究義理，是宋代理學家思想的重要特徵，

94　《全宋詩》卷 269，頁 3406。
95　《全宋詩》卷 269，頁 3411。
96　〈乙亥冬富春先生以老儒醇師居我東齋，濟北張洞、明遠楚丘、李縕仲淵，皆服道就義，與介同執弟子之禮，北面受其業，因作百八十二言相勉〉，《全宋詩》卷 269，頁 3409–3410。
97　〈過魏東郊〉，《全宋詩》卷 269，頁 3410。
98　〈過潼關〉，《全宋詩》卷 270，頁 3419。
99　〈三子以食貧困於藜藿為詩以勉之〉，《全宋詩》卷 270，頁 3420。
100　〈讀韓文〉，《全宋詩》卷 270，頁 3422。

石介則已發其端倪。與此相應，石介對宋初以詩賦取士的科考制度深致不滿。他在〈安道登茂材異等科〉詩中大發感慨說：「嘗言春官氏，設官何齷齪。屑屑取於人，辭賦為程約。一字競新奇，四聲分清濁。矯矯遷雄才，動為對偶縛。恢恢晁董策，亦遭聲病落。每歲棘籬上，所得多浮薄。嗟哉浮薄流，不知王霸略。六經掛東壁，三史束高閣。瑣瑣事雕篆，區區衍述作。」[101]〈寄明復熙道〉詩中亦云：「四五十年來，斯文何屯蹇。雅正遂彫缺，浮薄競相扇。在上無宗主，淫哇千萬變。後生益纂組，少年事彫篆。仁義僅消亡，聖經亦離散。」[102]認為文藝妨道，是理學家文道觀的基本立場，石介則發其先聲。

綜觀石介的詩歌創作，體現出這樣兩個傾向：第一，詩歌內容以關注現實為主，或指向國計民生，或指向道德修養，較少摹景狀物、表現閒逸情致的詩篇；第二，詩歌結構明晰單純，語言淺直暢達，較少雕飾。這兩方面既體現了作為理學先驅的石介自身潛在的理學家的根本質素，又昭示了理學家詩歌創作的總體傾向。

三、宋初文人禪詩與僧詩

佛教禪宗自晚唐以來，在社會上尤其是士大夫中間十分流行。宋初一些文人士子受此風氣的影響，於詩歌創作中或多或少地帶有禪風禪韻。楊億是其中較為顯著的一例。

楊億在文學史上以西崑文人的身分而著名，但若因此僅憑一部《西崑酬唱集》來論其詩作，則無疑是片面的。《西崑酬唱集》裡所收的楊億詩歌，典雅華貴，精緻雕飾，與他的台閣文人的身分很是契合。但楊億的人生還有另外的一面。《宋史·楊億傳》記載楊億「重交遊，性耿介，尚名節」。這剛介的性格就與《西崑酬唱集》提供給我們的楊億形象不同。從前文的論述中，我們知道楊億還與佛教禪宗關係密切，《宋史·楊億傳》亦說他「留心釋典禪觀之學」[103]。楊億的這一面從他的詩歌創作中亦可以得到印證。

楊億詩中，有相當數量與佛教禪宗有關的作品。這些作品，或是楊億與

101　《全宋詩》卷 270，頁 3414–3415。

102　《全宋詩》卷 270，頁 3415。

103　《宋史》卷 305，頁 10083。

佛徒禪僧的酬贈唱和之作，或是運用禪語、禪典之作，或是表現禪趣、禪境之作。分而言之，首先，由於楊億留意於禪門典籍，故他熟稔禪語、禪典，在詩歌創作中不時加以運用。如〈送僧之棣州謁王工部〉詩中云：「客路飄飄攜一錫，禪房寂寂掩雙扉。曹溪衣鉢何年得，廬阜香燈幾日歸。」[104] 其中的「一錫」、「禪房」、「曹溪衣鉢」、「香燈」等語詞都與佛禪有關。它如「真如」、「心法」、「心猿」、「空門」、「五蘊」等佛禪用語在楊億詩中也屢屢出現。其次，楊億詩歌表現了禪趣、禪境。〈威上人〉詩結句云：「問師心法都無語，笑指孤雲在太虛。」[105] 威上人笑而不語，以太虛孤雲點示禪門心法的舉動，與佛祖拈花、迦葉微笑的佛門真諦的心授之法同出一轍。「心猿已伏都無念，海鳥相逢自不驚。」[106] 則形象地展示了無欲無念、寵辱不驚的禪悟境界。再次，楊億詩歌還表現了他對佛禪的親近態度。咸平元年（998），楊億時二十五歲，出知處州，初到任上，寫有一首〈初至郡齋書事〉詩，其中有句云：「賓筵求婉畫，僧舍問真如。」[107] 可知楊億早自青年時期就留心於佛門妙諦。在這方面，他的兩首送別詩很可注意。一首是〈送僧歸蘇州〉，有句云：「好傳祖印歸南土，莫遣宗風漸寂寥。」[108] 另一首是〈蘇寺丞維甫知簡州陽安縣兼攜家之任〉，有句云：「塵柄清談且為政，莫貪蒟醬學論兵。」[109] 前一首詩，他勉勵歸蘇州的僧人要在蘇州傳授佛法，光大禪門；後一首詩是為友人赴任而作的送別詩，卻不是期望他勤於政事，積極有為，而是教其塵柄清談，超脫於俗務之外。由這兩組詩句，可以充分看出楊億思想中親近佛禪的一面。作為在朝的士大夫，楊億卻繫心禪門光大，並且有著佛禪的閒逸超脫，可見佛禪思想對當時士大夫文人浸潤之深廣。

宋初以僧人身分而作詩者亦為數不少。晚唐體詩人中的九僧，都有作品傳世，他們詩作的共同傾向是刻畫清幽空寂的詩境，這其中固然有對賈島、姚合詩風的有意承續，但他們本身作為佛門中人並因此領悟到的佛禪真諦當

104　《全宋詩》卷 116，頁 1340。

105　《全宋詩》卷 115，頁 1325。

106　〈別聰道人歸縉雲〉，《全宋詩》卷 115，頁 1333。

107　《全宋詩》卷 115，頁 1322。

108　《全宋詩》卷 118，頁 1379。

109　《全宋詩》卷 118，頁 1376。

也大有益於此。宋初僧詩中，智圓的詩歌作品顯著帶有儒家思想的痕跡。智圓（976–1022），自號中庸子，是宋初著名禪僧。《全宋詩》收錄其詩十五卷，共三百七十餘首。智圓詩可分兩端觀之：一是用禪語、表禪趣的詩篇，可稱為禪詩；一是以禪子而作的帶有儒家用世之念的詩篇，可稱為儒詩。智圓的禪詩描繪了靜穆幽寂的佛禪境界。如下列兩首詩：

> 策杖乘閑興，山深人迹稀。斷橋摧宿雨，高樹挂殘暉。巖靜雲孤起，潭空鳥獨飛。前峰有蘭若，吟賞自忘歸。[110]

> 塵迹不能到，衡門蘚色侵。古杉秋韻冷，幽徑月華深。窗靜猿窺硯，軒閑鶴聽琴。東鄰有真隱，荷策夜相尋。[111]

這兩首詩，都刻畫了靜寂幽僻的環境，表現了寧謐恬淡的心境，深得佛禪澹泊超塵之旨趣。 智圓詩中最可觀者是他的儒詩。作為佛門衲子，智圓當然站在佛教徒的立場上，宣揚、維護佛教。宋朝立國伊始，攘斥佛老之聲就不斷湧起，對佛禪的生存與發展造成了一定的威脅。智圓在力所能及的情況下，駁斥排佛言論，回護佛教禪宗。試看他的〈述韓柳詩〉：

> 退之排釋氏，子厚多能仁。韓柳既道同，好惡安得倫，一斥一以贊，俱令儒道伸。柳州碑曹溪，言釋還儒淳。吏部讀墨子，謂墨與儒隣。吾知墨兼愛，此釋何疏親。許墨則許釋，明若仰穹旻。去就亦已異，其旨由來均。後生學韓文，於釋長猜狺。未知韓子道，先學韓子嗔。忘本以競末，今古空勞神。[112]

韓愈對佛教激烈的排斥態度，史書言之鑿鑿。智圓在這裡卻提出了不同的看法。他指出，韓愈曾謂墨家思想與儒家思想相近，而墨家所謂的兼愛，用佛教話語體系來說，就是眾生平等、無疏無親的觀念，因此，「許墨則許釋」，韓愈在理論上是肯定佛教的。而後世之人沒有領會韓愈關於佛教的真正主張，只是看到了他在一些文章裡對佛教的批評，就以為韓愈反對佛教，

110　〈山行〉，《全宋詩》卷 135，頁 1527。
111　〈幽居〉，《全宋詩》卷 142，頁 1578。
112　《全宋詩》卷 130，頁 1504。

因此就自以為效法韓愈，而對佛教大加指責。豈不知此乃忘本競末之舉，徒費精神，並不能損傷佛教的發展。顯然，智圓從佛教徒的立場出發，為維護佛教而不惜巧言立說，表現了佛教徒面對闢斥聲浪的自衛意識。

　　智圓既以佛教徒的身分盡力維護佛教，又表現出對儒家思想的吸收兼容。他自序《閒居編》云：「於講佛教外，好讀周、孔、揚、孟書，往往學為故以宗其道，又愛吟五七言詩以樂其性。」[113] 在〈講堂書事〉詩中又云：「早玩台衡宗，佛理既研精。晚讀周孔書，人倫由著明。達本與飾躬，志在求同聲。」[114] 由他的夫子自道中，可知他兼習儒、釋，以修禪為達本，以通儒為飾躬，努力從儒、釋二教中尋求與自己胸臆相通之處。對儒家思想的兼收並蓄，使智圓的詩歌帶上了明顯的儒家色彩。首先，智圓的一些詩作，從內容上體現了儒家用世思想。如〈讀史〉詩，以對歷史人物申包胥、魯仲連、伯夷的挽悼與謳歌，感歎後人「留心寡兼濟，所謀惟一身」[115]，表明他以釋子之身而存兼濟之志。〈雪西施〉、〈陳宮〉、〈思君子歌〉等詩，懷古傷今，感慨歷史人事的滄桑變幻；〈老將〉、〈邊將二首〉、〈少年行〉諸詩，歌頌馳騁疆場、建立功業的志士等等。智圓對詩歌的認識，也帶有儒家經國利世的功利詩歌觀的印痕。如他評價白居易的詩「句句歸勸誡，首首成規箴」，[116] 認為詩僧保暹的詩「上以裨王化，下以正人倫。驅邪俾歸正，驅澆使還淳」。[117] 主張僧詩有助儒道教化之用，這充分體現了智圓有意融合儒、釋二教的主觀傾向。其次，在儒家用世思想的支配下，智圓的有些詩篇顯得激憤慷慨，全然不似釋子的超然澹泊心境。如這首〈昭君辭〉詩：「昭君停車淚暫止，為把功名奏天子。靜得胡塵唯妾身，漢家文武合羞死。」[118] 以昭君出塞為題材的詩歌自漢代以來不計其數，但歷朝歷代之作，情緒之憤慨，言辭之犀利，批評之尖銳，似無過智圓此詩之右者，可見青燈古卷的禪子生涯亦難掩智圓關注世事的用世情懷。

113　《續藏經》乙編第六套。

114　《全宋詩》卷131，頁1508。

115　《全宋詩》卷129，頁1501。

116　〈讀白樂天集〉，《全宋詩》卷139，頁1559。

117　〈贈詩僧保暹師〉，《全宋詩》卷130，頁1505。

118　《全宋詩》卷137，頁1538。

　　通過以上的簡略梳理可知，儘管北宋前期的理學尚處於萌芽時期，但已從表現內容和思維方式上對此時文人的詩歌創作產生了一定的影響；儘管在這一時期，士大夫階層的居士禪隊伍尚不十分壯大，王、蘇、黃、陳等宋詩大家尚未湧現，但亦能從此一時期的詩歌作品中窺探出佛教禪宗影響詩歌創作的痕跡，因此，理學、禪學與北宋前期詩歌還是存在一定的關聯。而尤可注意的是，詩僧智圓的詩歌創作，已經顯示出儒學與禪學的有意融合，儘管這種融合還只體現為淺表層次的水準。但理禪融會的序幕既已拉開，到了北宋後期，理學、禪學與宋詩的交相融會就不僅是必然之勢，而且表現為在表達系統與思維系統雙層面的融會，從而使理禪融會所形成的宋代文化特質與宋詩呈現出內在的本質意義上的結合。

第五章 理禪融會與北宋後期詩

　　無論是宋代的政治史、思想史還是文學史，北宋後期都是一個非常重要的時期。從政治的角度看，隨著熙寧變法的推行，以王安石為首的變法派與以司馬光為首的守舊派之間的矛盾日趨尖銳，此後幾十年，新舊黨爭此起彼伏，互相排擠傾軋，使這一時期的大多數文人都不可避免地被捲入到黨爭的漩渦中，其命運隨之而浮沉。從思想的角度看，新學作為王安石變法的思想指南和輿論呼應，在朝廷行政命令的有力保障下，大昌其道，成為北宋中後期思想的主流。同時，蘇軾蜀學和二程洛學也於這一時期羽翼漸豐，雖不足以與新學形成鼎立之勢，但在當時的士人階層，則不僅有眾多的追隨者，且聲勢也相當浩大。而禪學，經過北宋前期契嵩等人的以儒證禪，以及周敦頤、邵雍、張載、二程等人在建立理學思想體系時不自覺的援禪入儒，已為廣大的士人階層普遍接受，士大夫居士禪現象蔚為風氣。理學和禪學的交相融會構成此一時期的思想特點。從文學的角度看，北宋後期是宋詩的第一個藝術高峰期，王安石、蘇軾、黃庭堅、陳師道等詩壇大家紛迭而出，蘇門詩人群和江西詩派兩個詩歌創作群體，以眾多的作家數和林立的作品數，使這一時期的詩壇呈現出繁榮興盛的景象。王安石、蘇軾、黃庭堅等人，不僅是當時政治和學術的中心人物，而且是詩歌領域的大家作手，理學與禪學的交相融會形成的宋代文化特質，在他們的詩歌創作中有著較為顯著的體現。江西詩派中人，也因為與理學和禪學的種種關聯，從而使他們的詩歌作品亦帶有理

禪融會的印痕。

第一節　王安石新學思想及其對他詩歌創作的影響

　　如前所述，廣義的理學概念，不僅指二程洛學，也包括王安石新學和蘇軾蜀學，因為就實質而言，無論洛學、新學還是蜀學，都呈現著對傳統儒家思想和佛、老等學說的兼容並蓄，其差異主要在於儒、釋、道、玄等思想在其學說中所占比例不同。要言之，洛學以傳統儒家思想為主，兼取佛、老；新學亦以儒為宗，又廣泛汲取佛家、道家、法家及諸子百家以入儒；蜀學則以思想的駁雜為顯著特徵，較之前兩家，其學說中的道家思想印痕尤為明顯。本節討論王安石新學思想與傳統儒學和佛教禪學的關係，以及新學對他詩歌創作的影響。

一、王安石新學對傳統儒家思想的繼承與發展

　　新學是指以王安石為代表的思想學派，是北宋後期占據意識形態主導地位的學術體系，影響極大。新學的代表著作《三經新義》一出，宋神宗即詔命頒行天下，作為學校的教材和科舉考試選拔人才的標準。一時學者無不傳習，以致「自是先儒之傳注悉廢矣」[1]。那麼，新學與傳統儒學的關係如何呢？

　　從思想淵源來看，新學以傳統儒家學說為宗。王安石自青年時期起，就苦讀儒家經典，深受孔孟思想的影響。他對孔子和孟子極為推崇。他的〈孔子〉詩云：「聖人道大能亦博，學者所得皆秋毫。雖傳古未有孔子，蟣蝨何足知天高。桓魋武叔不量力，欲撓一草搖蟠桃。顏回已自不可測，至死鑽仰忘身勞。」[2]就藝術性而言，這首詩並不高明，但從內容來看，詩篇充滿了對孔子的崇仰之情。對於孟子，王安石既敬仰他高尚的人格，又同情他未能得君行道的落拓命運。〈孟子〉詩云：「沉魄浮魂不可招，遺編一讀想風標。何妨舉世嫌迂闊，故有斯人慰寂寥。」[3]他以紹繼孟子為奮鬥目標：「他日

1　陳邦瞻編《宋史紀事本末》卷38，中華書局1977年，頁375。
2　〈孔子〉，《王安石文集》卷9，頁123。
3　〈孟子〉，《王安石文集》卷32，頁535。

若能窺孟子，終身何敢望韓公。」[4]如果說王安石對孔子的推尊是基於孔子的道德學問高山仰止，無人可比，他對孟子的推尊則是基於孟子對孔子仁政思想的繼承發揚以及所提出的具體的仁政措施。對此，漆俠在《王安石變法》一書中做過明確闡說，他認為：「儒家自孔子以來，即講求所謂的『仁政』，主張以和緩的剝削，使人民得到一線生路，由此維護封建主的長遠利益。孟子不僅繼續發揮了孔子的『仁政』學說，而且還提出井田制方案，企圖通過這個方案解決由土地買賣而加速的土地兼併問題。這個方案的提出，雖然是對沒落崩潰的村社土地制度的一個挽歌式的眷戀，但也不可否認，每當土地兼併成為時代的嚴重問題時，這個挽歌就會發生不小的影響，並且和著時代的腔調而重新彈唱了。……王安石同這些士大夫一樣，但比他們似乎更為虔誠，更為篤敬，把『仁政』和井田作為解決現實問題的根本手段。正是由於這種關係，歷史的繩索就把他與孟子緊緊地拴在一起了。」[5]雖然王安石的推崇孟子，有著出於現實變法需要的功利目的，但客觀上對抬高孟子及其學說在儒學史上的地位起到了很大的積極作用。總之，在王安石看來，「孔孟如日月，委蛇在蒼旻。光明所照耀，萬物成冬春。」[6]他對孔子和孟子這兩位儒家先聖先哲的極大尊崇，是形成新學以儒家思想為宗本的原因之一。

　　具體來看，新學對傳統儒家思想的繼承與發展，體現在這樣幾個方面：其一，對儒家人性論的揚棄。王安石的人性論基本上贊同孟子的性善論，但突破了孟子性善論的社會學樊籬，認為人性「是非道德的也即是超道德的人的潛在的生命力」。[7]由於人性是潛在的，對人性的激發實際已進入信仰的領域。並且，既然人性是個體潛在生命力的體現，必然會打上個性色彩的烙印。這就與孟子在社會範疇中的性善論所體現出的現實屬性和人的共性色彩相忤。所以，王安石的人性論源於傳統儒家的性善論，又超越了孟子的性善論，這是他與以繼承孔孟思想為宗旨的洛學發生爭辯的原因之一。其二，對傳統儒家內聖外王之道的繼承與發展。傳統儒家實現人生價值的理想模式

4　〈奉酬永叔見贈〉，《王安石文集》卷22，頁345。

5　漆俠撰《王安石變法》，上海人民出版社1959年，頁67。

6　〈揚雄〉，《王安石文集・集外文一・詩詞》，頁1735。

7　李祥俊撰《王安石學術思想研究》，北京師範大學出版社2000年，頁218。

是內聖外王。孔子既非常重視內在的道德修養，又耿耿於建立安邦利民的功業，實際上是主張內聖與外王並重；孟子則繼承和發展了孔子的內聖思想，強調道德的修養完善。到了宋代，多數士人繼承了孟子的內聖路線，使傳統儒家的內聖外王之道，呈現出向單方面的內聖之學發展的總體趨向。但王安石仍然堅持內聖與外王合一的人格理想不變。在〈致一論〉一文中，他指出了由內聖而外王的實現人生價值的模式。在〈大人論〉一文中，他又將內聖外王之道劃分出道、德、業三個層次，以道為內聖外王的基礎與前提，以德為實現外王的必要條件，以業為人生理想的終極目的。這種對外部功業的重視與強調，顯示了新學明顯的事功目的，也顯示了新學與重視內斂自省、強調自我道德修養及完善的洛學的不同走向。其三，對傳統儒家進退出處思想的發展。站在政治家的立場上，王安石認為心憂魏闕、兼濟天下是士大夫不可推卸的責任，但同時又強調要保持人格的獨立性。因此，在出處與進退問題上，他主張要妥善地處理好兩者的關係。但在現實中真正要實現二者的和諧統一卻是相當困難的，這不免使他常常陷入矛盾和困惑中。這一點，在他的詩文創作中有所體現。

總之，新學在許多方面都繼承發揚了傳統儒家思想，它是以傳統儒家思想為主幹而形成的一個思想和學術流派，其根基深深地植在傳統儒家思想當中。

二、王安石新學的佛禪印痕

王安石生活在佛學盛行的時代，他本人具有很高的佛學修養。他不僅遊佛寺、交佛徒、作禪詩、讀佛經，還注佛經。據《宋史‧藝文志》記載，王安石曾作有《維摩詰經注》三卷、《楞嚴經解》十卷，顯示了他深厚的佛學修養。熙寧年間，王安石撰《三經新義》時，開始了援佛入儒的工作，其佛學修養在他的新學思想中有著較為顯著的體現。具體表現在以下方面：

其一，對佛學人性論的吸收。人性問題是一切宗教和哲學形態首先要回答的問題，對這個問題的解答體現著一種宗教和哲學的本質。佛教以所謂的三諦說來回答這個基本問題，即肯定有我的俗諦、否定有我的真諦和即有即無、非有非無的中諦。王安石接受了佛教關於人的本性的三諦說。從俗諦的

角度出發，他承認人在現實世界中的生死輪迴；從真諦的角度出發，他認為處於生死輪迴中的我不是真我，個體不必強執於這種有我的生死輪迴而自生煩惱；從中諦的角度出發，他認為真正的人性是超越俗、真二諦，泯滅有無、破除色空的不在而在的超越存在。因此，他的人性論源於儒家傳統的性善論，又突破了性善論的社會學樊籬，使之上升為生命潛在的本質力量。王安石在人性論上的這種價值取向，使他的思想不自覺偏離了正統儒學的軌道，攙入了佛學的因素。

其二，對佛學關於人的生存方式理論的吸收。佛學在世界觀、人性論上談空說有，其目的無非是要破除人們對於現實世界的執著、迷妄，隨緣任運，了無掛牽。王安石部分地接受了佛教的這種生活態度。他著有〈祿隱〉一文，詳細論述自己對於入仕與退隱關係的態度。他說：「聖賢之言行，有所同而有所不必同，不可以一端求也。同者道也，不同者迹也。知所同而不知所不同，非君子也。夫君子豈固欲為此不同哉？蓋時不同，則言行不得無不同，唯其不同，是所以同也。如時不同而固欲為之同，則是所同者迹也，所不同者道也。迹同於聖人而道不同，則其為小人也孰禦哉？」[8]這段話表明，在王安石看來，士人出處進退之道的根本點是要抓住道與時，道是一定的，但遵循道的方式卻是多樣的，要根據當時的時勢而定，不必強求一律。王安石的這種人生態度，和范仲淹標舉的「先天下之憂而憂，後天下之樂而樂」的士大夫精神有所不同。范仲淹式的士大夫精神，一味肯定對現實的關懷和積極進取的精神；王安石所謂的「道」，不單純指向個體社會價值的實現，還包括個體自我存在價值的確定，同時主張實現人生價值的方式的多元化。這種生活態度的形成，顯然受到了佛家相關思想的影響，也是王安石無論是在深受君主倚重的變法時期，還是罷相退居江寧時期，都能保持獨立人格的原因所在。

全祖望《宋元學案》卷98「荊公新學略・序錄」云：「且荊公欲明聖學而雜於禪，蘇氏出於縱橫之學而亦雜於禪，甚矣，西竺之能張其軍也！」[9]由此可知，王安石新學思想，在繼承發揚孔孟儒家思想的同時，也融進了佛

8　《王安石文集》卷69，頁1193–1194。
9　《宋元學案》卷98，頁3237。

學等思想學說。蘇軾在奉詔所撰〈王安石贈太傅〉的制詞中,這樣評價荊公新學:「網羅六藝之遺文,斷以己意;糠秕百家之陳跡,作新斯人。」[10]這說明荊公新學具有以傳統的孔孟之道為主,融合釋、老乃至諸子百家的兼容並蓄精神。王安石曾經有過這樣的夫子自道:「某自百家諸子之書,至於《難經》、《素問》、《本草》、諸小說,無所不讀;農夫女工,無所不問。然後於經為能知其大體而無疑。」[11]可見,王安石的援佛、援老、援諸子百家,其目的都是為了豐富充實儒家的義理學說。鄧廣銘對此評價說:「不論所謂援佛入儒,援道入儒,援法入儒,以及援諸子百家以入儒,在王安石,當然就是想用釋、老、法以及諸子百家的學說中之可以吸取、值得吸取者,儘量吸取來以充實和弘揚儒家的學說和義理。」[12]「王安石援諸子百家學說中的合乎義理的部分以入儒,特別是援佛、老兩家學說中的合乎義理的部分以入儒,這就使得儒家學說中的義理大為豐富和充實,從而把儒家的地位提高到佛、道兩家之上。因此,從其對儒家學說的貢獻及其對北宋後期的影響來說,王安石應為北宋儒家學者中高居首位的人物。」[13]由於這個原因,荊公新學就帶上了儒學和禪學的影子,並對他的文學活動也發生了一定的影響。

三、王安石詩歌的經世致用思想

在宋代歷史上,王安石首先是以政治家的身分而著稱,同時,也是有名的文學家。他的文學活動尤其是詩歌創作取得了很大的成就,向與歐陽修、蘇軾、黃庭堅等並稱。王安石的政治家身分對他的文學家的一面產生了深遠的影響,這首先表現在他經世致用的文學觀念上。王安石十分重視文學的現實功用性,他認為文學的首要目的就是服務於現實社會的需要,有補於世。由此出發,他在處理文學的內容與形式的關係問題時,就特別強調文學有補於世的現實功用性,把文學的藝術性看得很低。從文學發展的角度看,這種對現實功用目的的過分強調,不利於文學自身審美性的提高,是一種狹隘的文學觀。但就王安石而言,政教文學觀的提出,正表明他的政治家身分對他

10　《蘇軾文集》卷 38,中華書局 1986 年,頁 1077。

11　《王荊公年譜考略》卷 22,上海人民出版社 1973 年,頁 306。

12　《鄧廣銘治史叢稿》,北京大學出版社 1997 年,頁 186。

13　《鄧廣銘治史叢稿》,頁 189。

文學觀念的深刻影響。

　　宋初詩歌承晚唐五代舊習，西崑體的盛行，使華豔綺麗的浮靡詩風氾濫詩壇。歐陽修與梅堯臣等人起而矯之，以沖夷淡遠之致，一洗穠纖綺冶之舊。王安石對西崑詩風亦深致不滿。在〈張刑部詩序〉中，他說：「君並楊劉生。楊劉以其文詞染當世，學者迷其端原，靡靡然窮日力以摹之，粉墨青朱，顛錯叢厖，無文章黼黻之序，其屬情藉事，不可考據也。」[14] 他以瘦硬雄直之氣，力矯西崑體的浮靡華豔，其詩風實開黃庭堅及江西詩派之先河。梁啟超對王安石的詩風及其詩史價值給予了高度評價，他說：「故歐梅僅能破壞，荊公則破壞而復能建設者也。」「宋詩偉觀，必推蘇黃。以荊公比東坡，則東坡之千門萬戶，天骨開張，誠非荊公所及。而荊公逋峭謹嚴，予學者以模範之跡，又似比東坡有一日長。山谷為西江派之祖，其特色在拗硬深窈生氣遠出，然此體實開自荊公，山谷則盡其所長而光大之耳。祖山谷者必當以荊公為祖之所自出。以此言之，則雖謂荊公開宋詩一代風氣，亦不必過。」[15] 王安石對西崑體的反撥，不僅在於詩歌風格，更體現在以經世致用的內容取代西崑詩人的吟風弄月，歌功頌德。在經世致用文學觀的支配下，王安石對杜甫表現出極大的敬意。杜甫詩歌在中唐以迄宋初，影響並不很大，學習模仿者也不多。韓愈有詩云：「李杜文章在，光焰萬丈長。不知群兒愚，那用故謗傷？」[16] 由此可以想見當時情形之一斑。杜甫及其詩歌價值在宋代的被發現，首功當歸王安石。王安石最為推崇杜甫的，就是杜甫憂國憂民的憂患意識。在〈杜甫畫像〉一詩中，他寫道：「吾觀少陵詩，為與元氣侔。力能排天斡九地，壯顏毅色不可求。浩蕩八極中，生物豈不稠？醜妍巨細千萬殊，竟莫見以何雕鎪。惜哉命之窮，顛倒不見收。青衫老更斥，餓走半九州。瘦妻僵前子仆後，攘攘盜賊森戈矛。吟哦當此時，不廢朝廷憂。常願天子聖，大臣各伊周。寧令吾廬獨破受凍死，不忍四海赤子寒颼颼。傷屯悼屈止一身，嗟時之人死所羞。所以見公畫，再拜涕泗流。惟公之心古亦少，願起公死從

14　《王安石文集》卷 84，頁 1472。

15　梁啟超撰《王安石傳》，海南出版社 2001 年，頁 321。

16　韓愈〈調張籍〉，韓愈撰，魏仲舉集注，郝潤華、王東峰整理《五百家注韓昌黎集》卷 5，中華書局 2019 年，頁 319。

之游。」[17]在〈老杜詩後集序〉中,他又說:「予考古之詩,尤愛杜甫氏作者。其辭所從出,一莫知窮極,而病未能學也。世所傳已多,計尚有遺落,思得其完而觀之。」[18]《老杜詩後集》就是他續得杜甫詩二百餘首而成的集子。他又嘗編《四家詩選》,選輯杜甫、歐陽修、韓愈、李白的詩,把杜甫詩排在第一位。自王安石以後,宋人對杜甫詩歌的憂患意識和愛國情懷普遍給予很高的評價,荊公則為開此風氣之先者。

在經世致用文學觀的指導下,王安石用詩歌奏響了他變法改革的前奏曲。慶曆六年他二十六歲時作〈河北民〉,對百姓流離失所、食不果腹的悲慘生活深表同情,以變法而挽救政弊的決心日益堅定。慶曆八年他作〈上運使孫司諫書〉,曰:「夫使良民鬻田以賞無賴告訐之人,非所以為政也。」[19]反兼併之志已立。皇祐五年他通判舒州時,作〈發廩〉詩,云:「後世不復古,貧窮主兼併。」[20]把百姓貧窮的原因歸結到兼併痼疾上。是年又作〈兼併〉詩,有句云:「俗儒不知變,兼併可無摧。利孔至百出,小人私闔開。有司與之爭,民愈可憐哉。」[21]這些,都為他後來的變法活動建立了影響廣泛的輿論基礎,詩歌在這裡充當了他變法革新的號角。

經世致用的文學觀還使王安石的部分詩歌成了他表達政治見解、關懷民瘼的手段。如〈酬王詹叔奉使江南訪茶法利害見寄〉詩,揭露茶法之害,表達「戮力思矯揉」的變革決心;〈酬王伯虎〉詩表達自己「念此俗衰壞,何嘗敢安枕」的憂患意識;〈白溝行〉詩憂慮宋室邊陲虛弱,邊患潛在;〈感事〉詩對老百姓悲慘的生活境遇充滿同情。從這些詩篇中,我們既可以讀出王安石「春風生物尚有意,壯士憂民豈無術」[22]的用世的自信;又可以讀出他「未能忘感慨,聊以古人謀」[23]的面對困難和阻撓的孤獨寂寞;還可以讀出他「一

17　《王安石文集》卷9,頁130–131。

18　《王安石文集》卷84,頁1466。

19　王安石〈上運使孫司諫書〉,《王安石文集》卷76,頁1334。

20　王安石〈發廩〉,《王安石文集》卷12,頁179。

21　《王安石文集》卷4,頁64。

22　〈和中甫兄春日有感〉,《王安石文集》卷12,頁178。

23　〈舟中讀書〉,《王安石文集》卷10,頁151。

民之生重天下，君子忍與爭秋毫」[24] 的以百姓為念的赤子之心。總之，經世致用的文學觀使王安石的部分詩歌與他的政治家情懷密切相關，體現了他憂念國計民生的愛國愛民的士大夫精神。他的文學觀，立足於傳統儒家文以載道的文學觀念，要求文學為現實政治服務，體現了他政治家兼文學家的雙重身分。但文學尤其詩歌畢竟是具有獨立審美性的藝術，過於強調它的實用價值，必然導致對其審美特徵的重視不足，進而影響它的審美價值，這是王安石政教文學觀的最大不足。不過，王安石本身藝術性頗高的文學創作活動，在一定程度上修正了他實用文學觀的缺憾，同時也證明了文學自身獨立審美性的強大生命力。

宋代文人士大夫在繼承傳統儒家道統時，對孟子的內聖之道尤為看重，因此宋代文人普遍對道德品性的涵養功夫很感興趣。王安石以承繼儒學相標舉，在其詩歌中也自然表現了他對品性涵養的重視。其〈送孫長倩歸輝州〉詩云：「溪澗得雨潦，奔溢不可航。江海收百川，浩浩誰能量。溪澗之日短，江海之日長。願生畜道德，江海以自方。」[25] 詩篇以江海納百川故能為其大作喻，希望友人積蓄涵養，加強品德修養。詩的語言淺切直觀，蘊涵道理卻很深刻。〈寄贈胡先生〉詩對胡瑗的道德文章充滿欽敬之意，說他「文章事業望孔孟」，對他以道德文章教化民眾之功很是欣賞。對道德涵養功夫的重視使王安石的一些詩作具有探索、表現理性意識的特徵。〈寄丁中允〉詩有句云：「人生九州間，泛泛水中木。漂浮隨風波，邂逅得相觸。始我與夫子，得官同一州。相逢皆偶然，情義乃綢繆。」[26] 詩的前四句雖然用了打比方的藝術手法，但總體上是用理性化的語言在說明一件事情，而不是用形象化的語言來表現它，這就是理性的詩思。類似的詩篇還有：

依倚秋風氣象豪，似欺黃雀在蓬蒿。不知羽翼青冥上，腐鼠相隨勢亦高。[27]

未耜見於《易》，聖人取風雷。不有仁智兼，利端誰與開。神農后稷死，

24　〈收鹽〉，《王安石文集》卷12，頁178。
25　《王安石文集》卷9，頁137。
26　《王安石文集》卷10，頁140。
27　〈鴟〉，《王安石文集》卷34，頁577。

般爾相尋來。山林盡百巧，揉斫無良材。[28]

飛來山上千尋塔，聞說雞鳴見日升。不畏浮雲遮望眼，自緣身在最高層。[29]

這些詩篇，以詩歌的形式表達作者的見解與主張，顯示出理性的詩思特徵，宋詩主理的特點在王安石的詩歌中同樣具備。

四、王安石詩歌與佛禪

王安石生活的時代，佛教禪學十分興盛，士大夫或多或少都與佛禪有染。同時，為維護孔孟儒家思想的正統地位，一些士大夫也對佛禪進行猛烈的攻擊批判。王安石早年對佛禪持反對態度，但晚年卻信佛拜佛，皈依佛門，佛教禪學思想對他的人生觀發生著影響，進而影響到他的詩歌創作。佛禪與王安石詩歌的關係體現在三個方面：（1）詩歌反映出的王安石親近佛禪的形跡舉止；（2）佛禪對王安石思想的影響；（3）佛禪對王安石詩歌創作思維的影響。

王安石與佛禪的聯繫自青年時代起就建立了。其〈揚州龍興講院記〉文中曰：「予少時客遊金陵，浮屠慧禮者從予遊。」[30] 當時王安石未及弱冠。此後，在一生當中，王安石都與佛禪有著較為密切的聯繫。雖然他也有感於佛教的蠹財害政，同當時大多數士大夫一樣，對佛禪有過不滿的情緒和言論，但絕少像韓愈的火書廬居的激烈言辭，他力圖以對儒學的加強和完善來對付佛禪思想的侵擾，類似於歐陽修〈本論〉所謂的「修其本以勝之」。大概正是由於他對佛禪不甚決絕的態度，他一生與佛禪的種種聯繫也就在情理之中了。王安石親近佛禪的形跡舉止大約有如下數端：遊佛寺、讀佛經、注佛經、交佛徒。[31] 他對佛禪的態度大致經歷了這樣一個發展的過程：早年接近佛禪是由於受禪宗盛行的社會風氣的影響，晚年接近佛禪則是由於心靈的皈依，有安頓靈魂的用意。

28　〈和聖俞農具詩十五首・耒耜〉，《王安石文集》卷 11，頁 159–160。

29　〈登飛來峰〉，《王安石文集》卷 34，頁 573。

30　王安石〈揚州龍興講院記〉，《王安石文集》卷 83，頁 1451。

31　參閱王書華〈荊公新學的學術淵源〉，《文史哲》2001 年第 3 期。

　　王安石有一首〈送潮州呂使君〉詩，云：「韓君揭陽居，戚嗟與死鄰。呂使揭陽去，笑談面生春。當復進趙子，詩書相討論。不必移鱷魚，詭怪以疑民。有若大顛者，高材能動人。亦勿與為禮，聽之汩彝倫。同朝敘朋友，異姓接婚姻。恩義乃獨厚，懷哉余所陳。」[32]詩篇是為他遠赴潮州的朋友送行而作。他勸戒朋友在潮州，千萬不要像當年韓愈在潮州結交大顛禪師那樣，與方外人士往來，因為禪師的高談闊論可能會使你迷惑，迷失人倫道德。顯然，王安石在這裡對佛徒禪僧是抱有成見的。同時也表明，他對佛禪教義鼓動人心的可能性有所預見。應當說，此時的王安石對佛禪的態度，與其說是反對，倒不如說是防範。因為在他與佛徒禪僧的交往過程中，他對佛門高僧潔身自好、獻身信仰的殉道精神是欽佩的，對佛禪精深高妙的教義學說是服膺的。《佛祖統紀》卷45記載：「荊公王安石問文定張方平曰：『孔子去世百年，生孟子，後絕無人。或有之而非醇儒。』方平曰：『豈為無人，亦有過孟子者。』安石曰：『何人？』方平曰：『馬祖汾陽、雪峰岩頭、丹霞雲門。』安石意未解。方平曰：『儒門淡薄，收拾不住，皆歸釋氏。』安石欣然嘆服。」[33]這說明，王安石一方面有感於漢唐儒學的粗疏僵固已無法使廣大儒子固守這方精神家園，一方面對佛教禪宗之於士人的巨大吸引力和禪門高僧的精深學行慨歎不已。

　　王安石早在熙寧年間撰《三經新義》時，就已經自覺不自覺地援佛禪思想以入儒。如果說這一時期他的援佛入儒，意圖在於吸取佛禪教義中合乎義理的部分來豐富和充實儒學思想和理論，那麼，元豐以後特別是罷相退居江寧時期，王安石對佛禪的態度則可以稱得上是信仰甚至耽溺了。元豐年間，改革受挫，友朋背離，愛子王雱夭折等打擊接踵而至，王安石退意日益堅決。元豐元年，他屢次上書乞還將相印，後蒙恩准，退居江寧。此後，他在江寧度過了生命中的最後十年。這十年中，王安石與佛禪的聯繫表現在如下方面：

　　遊佛寺。大致說來，「王安石執政前，遊佛寺較多，執政期間，遊佛寺較少，退位後，尤其是元豐八年，遊佛寺最多」。從王安石的詩歌創作來看，這個結論是不錯的。但王書華把原因歸結於「與宋神宗去世，反變法派執政，

32　《王安石文集》卷5，頁68。
33　《佛祖統紀》卷45，《大正藏》第49冊。

新法被廢除及個人的不幸遭際有關」，[34]則似乎未中鵠的。大量的事實表明，此一時期的王安石對佛禪，已不再是把它當做心靈的逋逃藪，而是安頓靈魂的歸宿。王安石作於此時的遊覽佛寺的詩有〈光宅寺〉、〈定林寺〉、〈淨相寺〉、〈遊草堂寺〉、〈題齊安寺〉、〈遊章義寺〉等十餘首。定林寺是王安石居所附近的一座禪寺，他經常去那裡諦聽禪師講解佛經禪理，還把房屋田舍等資財捐獻給佛寺，祈求佛保平安。頻繁地出入禪寺精舍，正說明王安石與佛禪的密切關係。

讀佛經。王安石曾說自己「自百家諸子之書，至於《難經》、《素問》、《本草》、諸小說，無所不讀」。[35]這其中當包括佛家典籍。晚年退居江寧後，他更是喜讀佛經。「北窗枕上春風暖，漫讀《毗耶》數卷書。」[36]當是他晚年誦讀佛經，沉潛於如沐春風般的禪悟境界的真實寫照。他還寫信勸導女兒讀《楞嚴經》，認為從中可以領悟佛門真諦，解脫塵世煩惱。在〈次吳氏女子韻二首〉之二中，他寫道：「秋燈一點映籠紗，好讀《楞嚴》莫念家。能了諸緣如夢事，世間唯有妙蓮花。」[37]

注佛經。在江寧時期，王安石不僅讀佛書，還注佛經。據晁公武《郡齋讀書志》所著錄，王安石曾作《維摩詰經注》、《楞嚴經解》等佛經注解，現均已亡佚。蘇軾〈跋王氏華嚴經解〉云：「予過濟南龍山鎮，監稅宋寶國出其所集王荊公《華嚴經解》相示，曰：『公之於道，可謂至矣。』」[38]由此可知，王安石對《華嚴經》也有著述。

以上分析了王安石與佛禪交往的行跡舉止。佛禪對王安石的影響遠不止這些表面的交遊，從其詩歌實踐看，王安石晚年的思想明顯受有佛禪教義的影響。他晚年作有〈擬寒山拾得二十首〉組詩，被稱為「深造佛理」之作。[39]其二云：「我曾為牛馬，見草豆歡喜。又曾為女人，歡喜見男子。我若真是

34　王書華〈荊公新學的學術淵源〉，《文史哲》2001 年第 3 期。
35　《王荊公年譜考略》卷 22，頁 306。
36　〈北窗〉，《王安石文集》卷 17，頁 275。
37　《王荊公年譜考略》卷 22，頁 304。
38　《蘇軾文集》卷 66，頁 2060。
39　李壁《王荊公詩注》卷 1，影印文淵閣四庫全書本。

我，袛合長如此。若好惡不定，應知為物使。堂堂大丈夫，莫認物為己。」[40]
詩歌否定了在俗世中參與生死輪迴的我，認為那不代表真我，人不應該強執
於這種有我而陷入生死輪迴中，而要超越塵世障礙，覺悟真我本性。其三云：
「凡夫當夢時，眼見種種色。此非作故有，亦非求故獲。不知今是夢，道我
能畜積。貪求復守護，嘗怕水火賊。既覺方自悟，本空無所得。死生如覺夢，
此理甚明白。」[41] 是講佛家破除色空、生死、覺夢等二元相對觀念，追求超
脫隱逸、無欲無念的佛禪境界。另如他的這兩首詩：

> 無動行善行，無明流有流。種種生住滅，念念聞思修。終不與法縛，
> 亦不著僧裝。[42]

> 知世如夢無所求，無所求心普空寂。還似夢中隨夢境，成就河沙夢
> 功德。[43]

　　這些詩篇，不僅在說佛理，其表達方式也像佛禪教義，枯質少文。從詩
歌審美的角度看，算不上優秀的詩歌作品。這說明，當以禪入詩走向極端，
即把詩歌等同於禪偈時，詩歌的審美性無疑會受到損傷。

　　佛教禪學對王安石詩歌創作思維的影響在其詩作中也有所體現。如其
〈雜詠八首〉之一云：「萬物余一體，九州余一家。秋毫不為小，徼外不為遐。
不識壽與夭，不知貧與賒。忘心乃得道，道不去紛華。近跡以觀之，堯舜亦
泥沙。莊周謂如此，而世以為誇。」[44] 這首詩充分體現了禪宗的圓融觀念。
禪宗受《華嚴經》、華嚴宗四法界、十玄無礙、六相圓融等學說影響，形成
了珠光交映的圓融境界說，其中「事事圓融」境的範型有小大相即、時空圓
融、直覺意象等。[45] 這首詩的「萬物余一體，九州余一家」，「秋毫不為小」
就是小大相即的圓融境，與禪宗的芥子納須彌、毛端含國土同一象徵意義。
「徼外不為遐」乃時空圓融境，所謂「無邊剎境，自他不隔於毫端；十世古

40　〈擬寒山拾得二十首〉之二，《王安石文集》卷3，頁37。

41　〈擬寒山拾得二十首〉之三，《王安石文集》卷3，頁37。

42　〈無動〉，《王安石文集》卷3，頁44。

43　〈夢〉，《王安石文集》卷3，頁45。

44　《王安石文集》卷4，頁56。

45　參見吳言生《禪宗哲學象徵》，中華書局2001年，頁364–372。

今，始終不離於當念。」[46]「堯舜亦泥沙」句則是禪宗圓融境的直覺意象表徵。所謂直覺意象，是禪宗在禪悟直覺觀照下，超越世俗觀念的差別對立，將世俗觀念中矛盾、對峙的意象組合在一起，從而形成的不可思議的禪定直覺意象。禪宗典籍裡這類象徵意象比比皆是，如木童撫掌、石女煎茶、山頂鯉魚、水底蓬塵等。這種直覺觀照如果用世俗的眼光來看，是匪夷所思的大荒謬，但在禪宗看來，卻是超越對立，脫落粘著的澄明圓融境界。王安石的「堯舜亦泥沙」不啻是為禪學增添了又一圓融、活潑的直覺意象。「忘心乃得道，道不去紛華」兩句則詮釋了禪宗的性空觀。《壇經‧般若品第二》記慧能為眾人說法曰：「本性是佛，離性無別佛。……猶如虛空，無有邊畔，亦無方圓大小，亦非青黃赤白，亦無上下長短，亦無瞋無喜，無是無非，無善無惡，無有頭尾。諸佛剎土盡同虛空，世人妙性本空，無有一法可得，自性真空亦復如是。」[47] 禪宗的所謂空，並不是離絕諸相，而是泯滅空有，等無差別，對世俗觀念的超越。這首詩裡的「忘心」，就是指忘卻執著於差別對立等二元境界的世俗之心，這樣就能得道，因為禪宗的得道本來就是與紛紜華麗的世俗世界並生共存。結尾兩句又體現了王安石融合道、釋二家思想的意識。這首詩作於王安石臨終的前一年，展示出他對佛禪教義和禪悟境界的深刻體悟。

禪宗圓融境界觀對王安石的影響在他晚年的詩歌創作中時有所見。茲再列舉幾處：

> 誰謂秦淮廣，正可藏一艐。[48]
>
> 追思少時事，俯仰如一夕。[49]
>
> 唯士欲自達，窮通非外求。[50]

王安石晚年的一些詩篇，頗具禪境、禪韻。如下列兩首詩：

46　李通玄撰《新華嚴經論》卷1，《大正藏》第 36 冊。

47　《禪宗寶典》本，頁 55。

48　〈遊土山示蔡天啟秘校〉，《王安石文集》卷2，頁 22。

49　〈送李屯田守桂陽二首〉之一，《王安石文集》卷6，頁 79。

50　〈惜日〉，《王安石文集》卷7，頁 109。

春風取花去，酬我以清陰。翳翳陂路靜，交交園屋深。床敷每小息，杖屨或幽尋。惟有北山鳥，經過遺好音。[51]

出寫清淺景，歸穿蒼翠陰。平頭均楚製，長耳嗣吳吟。暮嶺已佳色，寒泉仍好音。誰同此真意，倦鳥亦幽尋。[52]

　　這些詩篇，語言清雅，情感恬淡，體現了作者優遊自得，隨緣澹泊的心境。雖然詩篇無一語直接論禪，但其神韻與清幽忘機的禪宗境界是相通的。

　　前人對王安石晚年詩歌評價很高，並且幾乎都指出了其晚年詩歌的成就與佛禪之間的關聯。黃庭堅稱其晚年詩作「雅麗精絕，脫去流俗」。[53] 方東樹說：「半山本學韓公，今當參以摩詰，此旨世人不解。」[54] 陳衍也說他詩作的佳句「皆山林氣重而時覺黯然銷魂者，所以雖作宰相，終為詩人也」。[55] 梁啟超在《王安石傳》中說他的以禪入詩，「雖非詩之正宗，然自東坡後，熔佛典語以入詩者頗多，此體亦自公導之也」。[56] 黃庭堅還指出了佛禪對王安石風度、人格的影響，他說：「荊公學佛，所謂吾以為龍又無角，吾以為蛇又無足者也。余嘗熟觀其風度，真視富貴如浮雲，不溺於財利酒色，一世之偉人也。」[57] 這足以說明，王安石接受佛禪，沒有僅僅停留在舍宅充田、愛物放生、訪僧遊寺、參禪打坐等表面行為上，而是把佛禪融入了自己的世界觀和思維方式等觸及靈魂的深層次上，佛禪與他晚年的生命融為了一體。

　　總的來看，王安石新學思想以傳統儒家思想為主幹，又兼取眾長，廣泛汲取佛、道、法、雜家等學說的營養，最終構建了自己的學術思想體系。這表明，僅僅從變法革新的角度出發，把王安石單純地看作法家思想的繼承者和代表是不夠客觀的[58]。從理禪融會的角度看，理禪融會所形成的宋文化特

51　〈半山春晚即事〉，《王安石文集》卷 14，頁 210。

52　〈山行〉，《王安石文集》卷 14，頁 211–212。

53　《苕溪漁隱叢話》前集卷 35，人民文學出版社 1984 年，頁 234。

54　《昭昧詹言》卷 12，人民文學出版社 1961 年，頁 285。

55　陳衍撰，鄭朝宗、石文英校點《石遺室詩話》卷 17，人民文學出版社 2004 年，頁 267。

56　梁啟超《王安石傳》，頁 326。

57　〈跋王荊公禪簡〉，《豫章黃先生文集》卷 30，四部叢刊本。

58　此種偏頗觀點，尤以「十七年」時期的王安石研究最為突出。

質在王安石的詩歌中似乎沒有明顯的體現，但傳統儒家思想和佛教禪學分別對他的新學思想和詩歌創作都有一定的影響，這是研究者應當注意到的。

第二節　理禪融會與黃庭堅詩

在宋詩發展史上，黃庭堅是一位舉足輕重的人物，從理禪融會的角度看，亦足證此點。他既具有深厚的理學修養，又深得禪學三昧，並且通過對本心的體悟涵養，把理學和禪學融織在一起。因此，從理禪融會的角度考察黃庭堅及其詩歌創作，不僅可能，而且十分有益。

一、本心與涵養：黃詩執著的體認與追求

宋代理學家普遍認為，人只有不斷加強品德修養，才能祛惡臻善，實現人性的圓滿。所以，理學家把澄明本心當作道德修養的終極目標，追求理想與完善的人格。如周敦頤把「立人極」的聖人作為做人的最高準則，而聖人的標準則是「中正仁義，而主靜」，他所說的「靜」就是「無欲」[59]。張載主張「立本」，以解決人心「汗漫無所執守」[60]的問題。其所謂「本」，就是人的本質、本性。程頤在回答「赤子之心與聖人之心若何？」的問題時說：「聖人之心，如鏡，如止水。」[61]朱熹把心的本體叫做「道心」，認為「道心」是從純粹的「天命之性」發出的，是至善的，聖人所具的就是「道心」，所以能專一於天理，做到「惟精惟一」，而不被私心雜念所蒙蔽。他說：「自古聖賢皆以心地為本」，「聖賢千言萬語，只要人不失其本心。」[62]陸九淵「宇宙便是吾心」的心學理論雖然有唯心主義的偏向，但他用來統領萬物的心卻是具有倫理屬性的實體，是「此天之所以予我者，非由外鑠我也」[63]。所以，心的涵養，主要是通過內省、體察來完成，重在修養個人道德，而不是認識外界事物。總的來看，儘管「心」在不同的理學家那裡被賦予不同的

59　〈太極圖說〉，《周敦頤集》卷1，頁6。

60　《張子語錄中》，《張載集》頁324。

61　《二程集・遺書》卷18，頁202。

62　《朱子語類》卷12，頁199。

63　陸九淵〈與邵叔誼〉，《陸九淵集》卷1，頁1。

內涵，但通過道德的內省與修養保持或重現澄明本心，卻是理學家共同的追求目標。

　　佛教禪學的心性哲學對澄明本心亦非常重視。禪宗宗旨是「直指人心，見性成佛」。《壇經・機緣品》曰：「無有青黃長短，但見本源清淨，覺體圓明，即名見性成佛。」重現澄明本心是禪宗修習的終極目的。禪宗對本心的描述也很豐富，運用了大量的詩意象徵，如「本來面目」、「本地風光」、「無縫塔」、「心月」、「桃源春水」等。澄明本心雖然如此重要，但在世俗生活中，由於意識分別，二元生起，人們逐物迷己，往往喪失本心。因此，刮垢磨鏡，去蒙除翳，重現本心，就是禪宗修習的目標。禪宗修養方式有頓悟與漸修兩種，無論是當體即悟的頓悟，還是磨鏡拂塵的漸修，其目的都是為了重現澄明本心。

　　黃庭堅的理禪素養使他對澄明本心十分看重。在他的文集中，多有關於這方面的論述。在〈寄蘇子由書三首〉中，他由衷地讚美蘇轍的「治氣養心之美」[64]。在〈論語斷篇〉中，他說：「方其學於師也，不敢聽以耳而聽之以心，於其反諸身也，不敢求諸外而求之內，故樂與諸君講學以求養心寡過之術，士勇之不作久矣。」[65] 在〈孟子斷篇〉裡，他又說：「方將講明養心治性之理，與諸君共學之。」[66]

　　在詩歌創作中，黃庭堅同樣表達了對澄明本心的體認與追求。他在詩歌中用來表示澄明本心的語詞很多，諸如「心」、「心地」、「胸次」、「靈臺」等等，如：

　　　非無車馬客，心遠境亦靜。[67]

　　　隱几香一炷，靈臺湛空明。[68]

64　《豫章黃先生文集》卷 19。
65　《豫章黃先生文集》卷 20。
66　《豫章黃先生文集》卷 20。
67　〈次韻張詢齋中晚春〉，《黃庭堅詩集注・山谷詩集注》卷 3，頁 132。
68　〈賈天錫惠寶薰乞詩，予以「兵衛森畫戟，燕寢凝清香。」十字作詩報之〉其一，《黃庭堅詩集注・山谷詩集注》卷 5，頁 204。

養心去塵緣，光明生虛室。[69]

觀水觀山皆得妙，更將何物汙靈臺。[70]

　　從以上詩句可以看出黃庭堅對本心的看重，這與他的理禪修養都有很大關聯。

　　理學家提出涵養本心的方法是治心養氣，佛禪體悟真如的根諦也在治心養氣，因此，黃庭堅對治心養氣的涵養功夫極為重視。他反復強調要從思想上領會經典，反躬自省，反復涵詠，以將其化為自己的修養積澱。他說：「讀《論語》、《孟子》，取其切於人事者，求諸己躬，改過遷善，勿令小過在己，則善矣。」[71] 又云：「古人學問，亦別無用處，舉其心以加諸彼而已。」[72] 所以他認為讀《論語》的目的在於「求養心寡過之術」[73]；讀《孟子》的目的在於「講明養心治性之理」[74]。總之，在黃庭堅看來，孔孟思想的根本要義即在於治心養氣，在於個人道德品性的涵養。他單一地強調了孔孟內聖外王之道中的內聖思想，這一點與同時代的理學家不謀而合。他還認為禪宗的修心體悟方法在這方面也很高明：「西方之書，論聖人之學，由初發心以至成道，唯一直心，無委曲相，此最近之。」[75] 所以，他欣賞禪悅境界，認為有助於祛除煩惱，求取心靈寧靜。在〈與胡少汲書〉中，他說：「治病之方，當深求禪悅，照破死生之根，則憂畏淫怒，無處安腳。病既無根，枝葉安能為害。」[76] 顯然，黃庭堅是把禪悅視為療治思想和精神上的病痛的一劑良藥。他通過治心養氣這一關捩，把理學和禪學的修養功夫統合在一起，使對澄明本心的體認與追求成為他的生命基調。晁補之曰：「魯直於怡心養氣，能為人所不為，故用於讀書、為文字，致思高遠，亦似其為人。」[77] 可謂知人之言。

69　〈頤軒詩六首〉其六，《黃庭堅詩集注·山谷詩集注》卷 11，頁 384。

70　〈題胡逸老致虛庵〉，《黃庭堅詩集注·山谷詩集注》卷 16，頁 589。

71　黃庭堅〈與李少文〉，《山谷別集》卷 13，影印文淵閣四庫全書本。

72　〈與胡少汲書〉，《豫章黃先生文集》卷 19。

73　〈論語斷篇〉，《豫章黃先生文集》卷 20。

74　〈孟子斷篇〉，《豫章黃先生文集》卷 20。

75　〈與潘邠老〉，《山谷外集》卷 10，影印文淵閣四庫全書本。

76　《豫章黃先生文集》卷 19。

77　〈書魯直題高求父揚清亭詩後〉，《雞肋集》卷 33，影印文淵閣四庫全書本。

包恢在〈跋山谷書范孟博傳〉一文中評價黃庭堅晚年行跡說：「觀其自述在宜州之日，所僦之舍，上雨傍風，無有蓋障，人以為不堪其憂，余既設榻焚香而坐，與西鄰屠牛之機相直，蓋悠然自得也。」[78] 不以逸樂為念，不以憂患為懼，這種超然恬淡的生活態度，應當說正是黃庭堅治心養氣、品性修煉的必然結果，而對自我道德人格完善的詩意化表現，也使他成了被學者稱為「真正站在詩學、理學和禪學交接處的重要人物」[79]。

二、理性與反理性：黃詩的思維特徵

理性與反理性，看似矛盾的一對範疇，在黃庭堅的詩歌創作中卻都有較充分的體現。理性的一面，是他的理學修養和品性涵養功夫的體現；非理性的一面，則是佛禪思想影響他詩歌創作的結果。

黃詩的理性首先表現在冷靜詩思上。他對現實政治的熱情本來就沒有蘇軾等人強烈，於詩歌表達上，又刻意地加以冷靜處理，因此，即使是指刺現實的詩篇，在他的筆下也很少鋒芒畢露。如〈流民歎〉、〈戲和答禽語〉等詩即是如此。〈戲和答禽語〉詩有句云：「著新替舊亦不惡，去年租重無袴著。」[80] 筆墨涉及官府租稅沉重造成民生之艱，但出語輕淡，無怒張揚厲之氣。〈上大蒙籠〉詩云：「但願官清不愛錢，長養兒孫聽驅使。」[81] 表達了民眾期盼清官的善良願望，詩寫得淳厚溫和，不見怨刺之氣。

黃詩的理性還表現在他坦夷澹泊的生活態度上。宋代學者張守說：「山谷老人謫居戎、僰，而家書周諄，無一點悲憂憤嫉之氣，視禍福寵辱，如浮雲去來，何系欣戚。世之淺丈夫，臨小得失，意色俱變，一罹禍辱，不怨天尤人，則哀呼求免矣。使見此書，亦可少愧也。」[82] 這種生活態度的形成，顯然與他的品德修養有關，體現在詩歌創作上，就形成他作品中的豁達、灑脫之氣。惠洪把秦觀貶謫雷州時所作詩篇與黃庭堅遠謫宜州時的詩作加以比

78　《敝帚稿略》卷 5，影印文淵閣四庫全書本。

79　周裕鍇撰《文字禪與宋代詩學》，高等教育出版社 1998 年，頁 92。

80　《黃庭堅詩集注·山谷詩集注》卷 1，頁 68。

81　《黃庭堅詩集注·山谷外集詩注》卷 10，頁 1126。

82　〈跋周君舉所藏山谷帖〉，《毘陵集》卷 11，引自《黃庭堅與江西詩派資料彙編》，上卷，頁 45。

較，認為秦詩「悽愴」，黃詩「殊坦夷」，並分析其原因說：「少游鍾情，故其詩酸楚；魯直學道休歇，故其詩閒暇。」[83] 正是著眼於此。再如謫居黔州時所作〈竹枝詞二首〉、〈謫居黔南十首〉之四、謫居宜州時所作部分詩篇等，都體現了他的這種人格氣質與生活態度。南宋理學家魏了翁曾就黃庭堅的詩文表現出的慮澹氣夷的風格氣質與他的品性修養之間的關係有過一番細緻的描述，他說：

> 公年三十有四，上蘇長公詩，其志已犖犖不凡，然猶是少作也。迨元祐初，與眾賢彙進，博文學德，大非前比。元祐中末，涉歷憂患。極於紹聖、元符以後，流落黔戎，浮湛於荊、鄂、永、宜之間，則閱理益多，落華就實，直造簡遠，前輩所謂黔州以後句法尤高；雖然，是猶其形見於詞章者然也。元祐史筆，守正不阿，迫章、蔡用事，摘所書王介甫事，將以瑕眾正而疹焉，公於是有黔戎之役。魋狄之所嗥，木石之與居，間關百罹，然自今誦其遺文，則慮澹氣夷，無一毫憔悴隕穫之態，以草木文章發帝杼機，以花竹和氣驗人安樂，雖百歲之相後，猶使人躍躍興起也。……荊江亭以後諸詩，又何其恢廣而平實，樂不至淫，怨不及慰也。[84]

魏氏以理學家的身分而論文學，對文學家的道德品性修養與創作間的關聯自然格外關注，他的言論正揭示了黃庭堅的品性修養與其文學風格間的密切相關性。

黃庭堅詩歌的非理性主要體現了佛禪思想對他的影響，表現為：其一，禪宗圓融觀的引入；其二，求新出奇的修辭手法的運用。佛教禪宗的圓融觀在黃詩中有較多體現，如：「但得螺螄吞大象，從來美酒無深巷。」[85]「千里追奔兩蝸角，百年得意大槐宮。」[86] 螺螄之小，怎能吞大象之大？小小蝸角，又怎能容下千里追奔？從理性和邏輯的角度，這些無論如何都是講不通的。但佛禪認為事事可以無礙，小大可以圓融，芥子可以納須彌，毛端可以含國

83　惠洪《冷齋夜話》卷 3，影印文淵閣四庫全書本。

84　魏了翁〈黃太史文集序〉，引自《黃庭堅與江西詩派資料彙編》，上卷，頁 144。

85　〈送密老住五峰〉，《黃庭堅詩集注‧山谷詩集注》卷 16，頁 593。

86　〈元豐癸亥經行石潭寺，見舊和栖蟾詩，甚可笑，因削栁滅稿別和一章〉，《黃庭堅詩集注‧山谷外集詩注》卷 13，頁 1253。

土。黃庭堅諸如此類的詩句正體現了禪宗的小大圓融觀。黃詩的修辭藝術也很獨特，他常常使用奇特的比喻，給人留下深刻的印象。如：「句如秋雨晴，遠峰抹修眉。」[87]「相思對明月，談笑如清光」[88]等。蘇軾曾指出黃庭堅有「三反」，他說：「魯直以平等觀作敧側字，以真實相出遊戲法，以磊落人書細碎事，可謂『三反』」。[89]這「三反」，正是黃庭堅獨特個性之所在。

第三節　理禪融會與江西詩派

　　江西詩派作為宋詩史上規模最大、綿延最久的詩歌流派，對它的關注始終是宋詩研究中無法迴避的一個領域。如果我們從理禪融會的角度考察江西詩派，或許會有一些新的收穫。如前所述，江西詩派中人普遍與理學、禪學有一定關聯，理禪融會形成的宋代文化特質對江西詩人的詩歌創作產生了一定的影響，下面擬分而述之。

一、內斂的心理傾向

　　江西詩人的詩歌創作活動，主要在北宋後期及南宋初期。從生存環境來看，這一時期的詩人很容易產生內斂心態，原因在於：第一，經過蘇軾的「烏臺詩案」及蔡確「車蓋亭詩案」以後，文人們憂讒畏禍的心理迅速滋生，詩歌反映現實社會生活的勇氣頓減，轉而注重對自我心靈世界的修煉提高。第二，北宋後期日趨腐敗的政治形勢和北、南宋之交的戰火，銷蝕了詩人心頭關注現實的熱情，進而把目光投注在自我內心方面。陳師道〈宿合清口〉詩結句云：「臥家還就道，自計豈蒼生。」[90]據《晉書·謝安傳》載，謝安在東山隱居不仕，諸人每相與言：「安石不肯出，將如蒼生何！」[91]陳師道在這裡反用典故，說自己離家赴任，去做一個小小的教官，不過是因生計所迫，為稻粱謀罷了，哪裡有為天下蒼生的大志！這種內斂局促的心態，與唐代詩

87　〈次韻答黃與迪〉，《黃庭堅詩集注·山谷詩集注》卷14，頁525。
88　〈寄傳君倚同年〉，《黃庭堅詩集注·山谷外集詩注》卷1，頁755。
89　〈跋魯直為王晉卿小書爾雅〉，引自《黃庭堅與江西詩派資料彙編》，上卷，頁5。
90　陳師道〈宿合清口〉，《瀛奎律髓彙評》卷15，頁551。
91　《晉書》卷79「謝安傳」，中華書局1974年，第7冊，頁2073。

人慷慨激昂的用世熱情比較起來，不啻有天壤之別。試看：杜甫懷有「致君堯舜上，再使風俗淳」[92]的宏偉抱負；李白為一介布衣時，就有「使寰區大定，海縣清一」[93]的遠大理想，可以想像，如果有用世的機遇，他們的熱情會是多麼高漲。而陳師道在赴任途中，卻發出如此寒傖局促的歎息，這足以顯示出，唐人與宋人的精神面貌有多麼大的不同。紀昀評此詩說：「後山詩多真語，如此尾句，虛憍者必不肯道。」[94]這個評語，似未搔到癢處。陳師道詩做此等語，恐怕不是真情與虛矯的問題，而是其精神面貌使之然也。惠洪曰：「愛君修竹為尊者，卻笑寒松作大夫。」[95]雖然作者以修竹和寒松為分別代表超塵者和世俗者的說法未必妥當，但詩人在這裡表現出的人生價值觀的選擇傾向，卻顯示了他不干世俗功利的超脫情懷。

晁沖之〈夜行〉詩，從又一個側面反映了江西詩人的內斂心理，詩云：「老去功名意轉疏，獨騎瘦馬取長途。孤村到曉猶燈火，知有人家夜讀書。」[96]詩的前兩句，寫自己作為老者，功名之心疏淡，為了生計，獨騎瘦馬，日夜奔波不已。後兩句，寫他途經一個偏遠的小山村，卻發現那裡竟然有人為獵取功名徹夜挑燈苦讀。可見，在宋人的心目中，所謂功名的獲取，就是指科舉仕進，老者之失意，孤村人家的徹夜苦讀，都因此而起。這與唐人的功名意識相比，發生了巨大的變化。在唐人的心目中，「寧為百夫長，勝作一書生」；[97]「功名只向馬上取，真是英雄一丈夫」；[98]「但用東山謝安石，為君談笑靜胡沙」。[99]唐人有著強烈的用世情懷，渴望馳騁疆場，建立功勳，他們的功名意識是在馬上軍中實現自我的人生價值。而宋人則寧可皓首窮一經，走科舉仕進之途，他們的人生價值取向首先是自我的，然後才是為他的。這其中體現出的唐宋詩人心態的不同不言而自明。

92 〈奉贈韋左丞丈二十二韻〉，《杜詩詳注》卷 1，頁 74。
93 〈代壽山答孟少府移文書〉，《李太白全集》卷 26，頁 1225。
94 陳師道〈宿合清口〉紀昀評語，《瀛奎律髓彙評》卷 15，頁 551。
95 〈崇勝寺後有竹千竿，獨一根秀出，人呼為竹尊者，因賦詩〉，《石門文字禪》卷 10，影印文淵閣四庫全書本。
96 《宋詩鈔》卷 32，影印文淵閣四庫全書本。
97 楊炯〈從軍行〉，《全唐詩》卷 50，中華書局 1960 年，頁 611。
98 岑參〈送李副使赴磧西官軍〉，《全唐詩》卷 199，頁 2061。
99 李白〈永王東巡歌十一首〉之二，《李太白全集》卷 8，頁 427。

二、平淡恬靜的詩歌境界

內斂的創作心態使江西詩人多矚目於平淡澹泊的詩歌境界，時代的風雲不再是他們關注的中心，靜穆平和的澹泊超然境界是他們所傾慕和嚮往的，也是他們在詩歌中著意表現的。饒節〈眠石〉詩云：「靜中與世不相關，草木無情亦自閑。挽石枕頭眠落葉，更無魂夢到人間。」[100] 且看這首詩裡的詩人形象，他清醒的時候耽於靜穆，於虛靜之中與世無爭，就像那無情之草木，呈現閑淡之姿。僅有此，似乎猶嫌不夠，就是在無意識的睡眠狀態下，也不會有魂夢牽涉到人間的煩惱。這才是詩人所追求的境界，一種澹泊無欲的超然境界。洪芻〈石耳峰〉詩云：「朝踏紅塵暮宿雲，往來車馬漫紛紛。猴溪橋下潺湲水，唯有峰頭石耳聞。」[101] 詩人以超塵拔俗之姿，冷眼看世俗中人為著功名利祿忙忙碌碌，哪裡懂得欣賞山水的真趣！詩篇充滿對超功利的恬淡心靈境界的呼喚與追尋。

陳與義〈懷天經智老因訪之〉詩亦可謂清新淡美。詩云：「今年二月凍初融，睡起筈溪綠向東。客子光陰詩卷裡，杏花消息雨聲中。西庵禪伯還多病，北柵儒先只固窮。忽憶輕舟尋二子，綸巾鶴氅試春風。」[102] 詩寫二月時節，彷彷彿一夜之間冰融水綠，遊子在他鄉吟讀詩卷以度日，杏花在細雨之中無聲綻放。兩位朋友多病且貧困，詩人忽然想到何不駕一葉輕舟，邀友人裝扮齊整蕩滌春風之中。詩篇充溢著閑淡散逸情懷。據說陳與義因此詩而被宋高宗所賞。本詩頷聯歷來為人傳誦，原因即在於它以連貫的意脈，使上下兩句意義相連屬，構成完整渾成的意境，同時透露出靜謐安閒之氣。

三、細緻入微的物象描寫

江西詩人在描寫刻畫物象方面，極盡能事，其摹物之細，繪事之工，令人歎為觀止。饒節〈偶成〉詩有句云：「蜜蜂兩股大如繭，應是前山花已開。」[103] 詩人注意到蜜蜂巢房漲大如繭，聯想到一定是前山的花又開了。觀

100　饒節〈眠石〉，《全宋詩》卷 1287，頁 14590。

101　洪芻〈石耳峰〉，《全宋詩》卷 1282，頁 14500。

102　陳與義〈懷天經智老因訪之〉，《全宋詩》卷 1757，頁 19570。

103　饒節〈偶成〉，《全宋詩》卷 1287，頁 14590。

察細緻，下筆奇特，真是唐人未到之語。這對南宋許多詩人都形成影響，如楊萬里的誠齋體的形成，就頗有得益於江西詩法處。韓駒〈和李上舍冬日書事〉有句云：「倦鵲繞枝翻凍影，羈鴻摩月墮孤音。」[104] 寫倦飛的鳥兒繞著樹枝飛翔，它瑟縮的影子在空中翻動著；受著羈絆的鴻雁想要飛近月亮，夜空中卻不時飄落下它孤獨的哀鳴。雖然前人對它有「太工」的指摘[105]，但倦鵲凍影、羈鴻孤音的物象描寫，正可看出詩人觀察之細，用筆之工。潘德輿《養一齋詩話》說這兩句詩「純是筋骨。然皆語盡意中，唐人不肯為者」[106]。所謂唐人不為，正是宋人獨到之處。

江西詩人的寫景摹物小詩，不僅摹畫景物外表，還刻意表現景物的內在風神。如陳與義〈春寒〉詩：「二月巴陵日日風，春寒未了怯園公。海棠不惜胭脂色，獨立濛濛細雨中。」[107] 詩寫早春二月，寒氣猶重，詩人猶有畏怯之心。海棠花卻不懼春寒的侵凌，獨立濛濛細雨中。此詩不僅寫海棠之形，更突出了海棠花獨立寒雨之精魂，讀後令人低回不已。錢鍾書特別推賞此詩，特意於《宋詩選注》中選編此詩，認為陳與義另一句寫海棠花的詩「暮雨霏霏濕海棠」、宋祁的「海棠經雨胭脂透」、王雱的「海棠著雨胭脂透」等句，都不如此詩的意境和風致[108]。

四、奇警的句法結構

江西詩人在詩歌的句法結構方面一向極為講究鍛煉，追求出其不意的構思表達效果。這一點似乎頗受佛禪影響。佛教禪宗的開悟之法，其實質是反邏輯、反理性的，禪門宗師就是要通過看似荒誕不經的問答，使提問者突破對語言表述所代表的符合邏輯和理性原則的「世相」的執妄，追求佛禪所謂代表世界真實本體的「實相」，即禪門妙諦。在禪門公案中，隨處可見這類荒誕不經、牛頭不對馬嘴的問答，體現的就是佛禪的這一用意。江西詩人對

104　韓駒〈和李上舍冬日書事〉，《全宋詩》卷 1441，頁 16613。

105　張邦基〈墨莊漫錄〉卷 1，《宋詩話全編・張邦基詩話》引，第三冊，頁 2208。

106　潘德輿《養一齋詩話》卷 5，中華書局 2010 年，頁 78。

107　陳與義〈春寒〉，《全宋詩》卷 1747，頁 19534。

108　參見錢鍾書《宋詩選注》中陳與義〈春寒〉詩注，生活・讀書・新知三聯書店 2003 年，頁 220。

佛禪的這一教義顯然是有所會心的，移用之於詩歌創作上，就形成江西詩作奇警的句法結構。如黃庭堅〈題鄭防畫夾五首〉其一就具有這樣的構思特點，詩云：「惠崇煙雨歸雁，坐我瀟湘洞庭。欲喚扁舟歸去，故人言是丹青。」[109] 詩的意思是說，惠崇的畫中，煙雨迷蒙，歸雁斜飛，使我彷彷彿置身於瀟湘水邊、洞庭湖畔，我正要呼喚舟子載我歸去，友人在旁邊提醒說，這不過是幅畫呀。詩寫得趣味盎然，構思奇妙，使讀者有先疑而後悟之感。金人王若虛對這種手法頗致微詞，他說：「詩人之語，詭譎寄意，固無不可，然至於太過，亦其病也。山谷〈題惠崇畫圖〉云：『欲放扁舟歸去，主人云是丹青。』使主人不告，當遂不知？」[110] 王若虛說黃庭堅這首詩「詭譎寄意」，是頗能揭示其特點的，但指責的口吻卻表明他並未理解黃詩之所以如此結構的佛學底蘊。奇特的句法結構還表現在對句屬性的巨大反差上。如陳與義〈懷天經智老因訪之〉頷聯「客子光陰詩卷裡，杏花消息雨聲中。」就深受方回激賞，評曰：「以『客子』對『杏花』，以『雨聲』對『詩卷』，一我一物，一情一景，變化至此，乃老杜『即今蓬鬢改，但愧菊花開』，賈島『身事豈能遂，蘭花又已開』，翻窠換臼，至簡齋而益奇也。」[111]

五、重意不重象的創作傾向

繆鉞論唐宋詩之不同說：「唐詩以韻勝，故渾雅，而貴醞藉空靈；宋詩以意勝，故精能，而貴深折透闢。唐詩之美在情辭，故豐腴；宋詩之美在氣骨，故瘦勁。」[112] 繆鉞以「意」和「氣骨」論宋詩，頗為精當，他指出了宋詩以意結篇的特點，這是宋詩有別於唐詩的一個顯著之處。茲舉陳師道〈元日〉詩為例。詩云：「老境難為節，寒梢未得春。一官兼利害，百慮孰疏親。積雪無歸路，扶行有醉人。望鄉仍受歲，回首望松筠。」[113] 詩以「元日」為題，只「扶行有醉人」一句，點出元日情景，其餘都是因元日而引發的感慨，歎惋再三，餘味悠長。試看唐代白居易的一首同樣是詠寫節序的詩〈正月十五

109　《黃庭堅詩集注·山谷詩集注》卷7，頁266。
110　王若虛《滹南集》卷40「詩話」，影印文淵閣四庫全書本。
111　《瀛奎律髓彙評》卷26，頁1145。
112　〈論宋詩〉，《宋詩鑒賞辭典·代序》，頁3。
113　《後山集》卷4，影印文淵閣四庫全書本。

夜月〉，詩云：「歲熟人心樂，朝遊復夜遊。春風來海上，明月在江頭。燈火家家市，笙歌處處樓。無妨思帝裡，不合厭杭州。」[114] 白詩完全就元宵特有的景象寫來，意象鮮明，韻致渾成，有豐潤之美，兩兩對比之下，唐、宋詩之別昭然而出。方回曰：「讀後山詩，若以色見，以聲音求，是行邪道，不見如來。全是骨，全是味，不可與拈花簇葉者相較量也。」[115] 方回所論，正是宋詩以意行之而成的風格特色。當代學者陳永正評陳師道〈送吳先生謁惠州蘇副使〉詩為「老樸已極，色相全空。……語語皆有深味，切不可滑眼看過」。[116] 亦是指其以意行詩的特點而言。又如陳與義的〈秋雨〉，詩曰：「瀟瀟十日雨，穩送祝融歸。燕子經年夢，梧桐昨暮非。一涼恩到骨，四壁事多違。袞袞繁華地，西風吹客衣。」[117] 詩以雨為題，卻絲毫沒有粘著於雨中景物來寫，而重在表現雨中人的感受，即使有「燕子」、「梧桐」字眼，也不過是作為表現詩人心理感受的憑藉手段，其本身並沒有被當成著意刻畫的對象。繆鉞評價此詩說：「凡雨時景物一概不寫，務以造意勝，透過數層，從深處拗折，在空際盤旋。」[118] 指出了此詩的精髓所在。

　　重意不重象的創作傾向，使江西派詩人的創作還呈現出好以議論入詩的特點。在江西詩人的作品中，議論性的詩句隨處可見，正可看作宋詩「以意勝」的一個具體體現，然過猶不及，其過者就造成宋詩缺乏興象、乾巴枯燥之弊。

114　《白居易集箋校》卷 20，上海古籍出版社 1988 年，頁 1387。
115　《瀛奎律髓彙評》卷 16，頁 577。
116　陳永正《江西派詩選注》評語，中山大學出版社 1985 年，頁 59。
117　《簡齋集》卷 9，影印文淵閣四庫全書本。
118　〈論宋詩〉，《宋詩鑒賞辭典‧代序》，頁 10。

第六章　理禪融會與南宋詩

第一節　理學興盛與詩歌中興

一、理學與詩歌同步興盛局面的出現

儘管向來的研究都以二程和朱熹分別為宋代理學前後兩個階段的標誌性人物，但不能否認的事實是，在北宋時期，二程洛學的政治地位並不高。當時占據思想主流的是以皇權為後盾的王安石新學，二程洛學尚處於民間學術的地位。宋室南渡以後，南宋偏安局面形成之時，情況卻發生了顯著的變化。王安石新學與三蘇蜀學逐漸衰落，二程洛學得到發揚光大。集大成者朱熹的出現，以及理學在理宗朝被官方的認可，標誌著理學取得了正統學術的重要地位。

理學在南宋的興盛，原因複雜多樣，擇其要者，主要在於社會和學術兩個方面。

社會的原因。任何一種思想的產生、發展，都與它所處的時代共著脈搏，社會的需要，往往是新思想、新學說的催生劑。南宋偏安局面形成以後，高宗趙構為了開脫其父、兄痛失半壁江山的千古罵名，把罪責全部歸咎於徽宗朝宰相蔡京。蔡京是王安石的學生，於是王安石也連坐而被視為亡國罪人。

紹興年間，兵部侍郎王居正獻〈辯學四十二篇〉，與高宗有這樣一段對話：「臣聞陛下深惡安石之學久矣，不識聖心灼見其弊安在？」高宗曰：「安石之學，雜以伯道，取商鞅富國強兵。今日之禍，人徒知蔡京、王黼之罪，而不知天下之亂，生於安石。」[1]最高統治者的一錘定音，使得朝野上下一片反對、抨擊王安石及其新學的呼聲。與此相反的是，二程洛學在當時聲譽日高，地位日重。高宗本人及朝中權要普遍喜好二程學說，以致推重二程洛學成為南渡初年思想界的普遍風氣。紹興七年正月，吏部侍郎呂祉在給高宗皇帝的奏書中說：「臣竊詳程頤之學大抵宗子思〈中庸〉篇以為入德之要，……近世小人見靖康以來其學稍傳，其徒楊時輩驟躋要近，名動一時，意欲歆慕之，遂變巾易服更相汲引以列於朝，則曰：此伊川之學也。其惡直醜正欲擠排之，則又為之說曰：此王氏之學，非吾徒也。」[2]呂祉在這裡抨擊近世小人假伊川之學和王安石新學之名沽名釣譽、攘斥異己的行為，卻正給我們提供了二程洛學和王氏新學在當時一顯一晦、一揚一抑的境遇。所以，新學的衰微、洛學的興盛，首先是由於統治者尤其最高當政者的需求和喜好造成的輿論導向使然。應該指出的是，高宗後來對王安石新學的態度有所轉變。紹興十四年，高宗在與秦檜的對話中，嘗曰：「王安石、程頤之學各有所長，學者當取其所長，不執於一偏，乃為善學。」[3]高宗的這種態度就對待學術而言是客觀的，但對當時已經形成的洛學興、新學衰的局面卻沒有帶來什麼改觀。

學術的原因。南渡初期，王安石新學既遭到統治者的斷然否定，學習繼承新學者也就寥寥。與此同時，統治者也在尋找新的學術思想以與他們的統治政策相適應。程門弟子對二程洛學的發揚光大，恰好與統治者的需求相契合，遂使洛學迅速由民間學術上升為學術主流。在這過程中，楊時和胡安國父子的貢獻尤大。

楊時（1053-1135），字中立，南劍將樂（今屬福建）人，學者稱龜山先生。楊時從師二程，與游酢、呂大臨、謝良佐並稱「程門四先生」。程顥

1　《建炎以來繫年要錄》卷 87，中華書局 2013 年，頁 1673。

2　《建炎以來繫年要錄》卷 108，頁 3447。

3　《建炎以來繫年要錄》卷 151，頁 4763。

很賞識他，稱讚他最能得理學義理之真髓。楊時將南歸，程顥目送之曰：「吾道南矣！」[4]程顥死後，楊時又師事程頤，他對程頤十分恭敬，留下了「程門立雪」的著名典故。楊時南歸後，開筵講授二程之學，東南學者推為「洛學正宗」。洛學與新學在學術思想上本來就存在尖銳對立，楊時對新學多有駁斥。他上書高宗皇帝，說王安石「其著為邪說，以塗學者耳目，而敗壞其心術者，不可縷數。」[5]他嘗言：「世儒所謂理財者，務為聚斂；而所謂作人者，起其奔競好進之心而已。」[6]針對的是王安石以新學為指導思想的新法措施。又說：「熙寧以來，士於經蓋無所不究，獨於《中庸》闕而不講。」[7]也是針對王安石新學而言。楊時對新學的批判，著眼於其學術思想的危害性，與統治者從政治的角度對新學的批判遙相呼應。

如果說楊時在傳播洛學的同時，還對新學進行排擠打擊，胡安國父子對洛學的興起則多理論闡說之功。

胡安國（1074–1138），字康侯，謚文定，建寧崇安（今屬福建）人。胡安國的政治觀點傾向於保守，不以新法為然。從學統看，胡安國未得二程親傳，但他與程門高弟關係密切，並且多有得於《二程遺書》。全祖望指出：「文定從謝、楊、游三先生以求學統，而其言曰：『三先生義兼師友，然吾之自得於《遺書》者為多。』」[8]所以，胡安國亦傳程氏之學。他的《春秋傳》是傾畢生精力而成的對《春秋》的研究之作，在理學史上具有重要的地位。書成之後，深得統治者的嘉許，高宗謂其「深得聖人之旨」[9]。《春秋傳》並不是純粹的述古之作，它常借題發揮、諷喻現實，《四庫全書總目》云：「顧其書作於南渡之後，故感激時事，往往借春秋以寓意，不必一一悉合於經旨。」[10]即指此而言。胡安國在《春秋傳》序言中說：「尊君父，討亂賊，闢邪說，正人心，用夏變夷，大法署具，庶幾聖王經世之志，小有補

4　《宋史‧道學傳》卷428，頁12738。

5　《宋名臣奏議》卷83，影印文淵閣四庫全書本。

6　《宋元學案》卷85「龜山學案‧語錄」，頁948。

7　《龜山集》卷26，影印文淵閣四庫全書本。

8　《宋元學案》卷34「武夷學案」，頁1170。

9　《宋史‧胡安國傳》卷435，頁12914。

10　《四庫全書總目‧春秋傳提要》卷27，頁219。

云。」[11]《春秋傳》正是在這樣的指導思想下,以「六經注我」的氣魄,結合當時政治社會形勢的需要,發揮《春秋》的微言大義,如:強調封建綱常以服務於維護封建統治秩序的需要;突出尊王攘夷以順應當時朝野上下抗擊金人、還我河山的民族情緒。前者是南宋王朝鞏固統治、重振綱常所必需的,後者是國難當頭、群情激憤的狀態下當政者不得不做出的姿態。《春秋傳》恰好從這兩個方面及時地為統治者提供了理論依據,自然會受到當政者的青睞。至於胡安國之子胡宏,得其父之學,傳於張栻,張栻的理學思想同朱熹最為接近。因此,胡氏父子在理學的傳承鏈條上均是重要的環節。在楊時、胡氏父子等的努力下,宋室南渡以後,二程洛學一系一直呈現不斷上升的發展勢頭。

理學興盛的局面,不僅表現在理學地位的上升及眾多理學家的湧現,還表現為理學派別的產生。南宋前期影響較大的理學派別有朱熹的閩學、陸九淵的心學、呂祖謙的婺學、張栻的湖湘之學、薛季宣等人的永嘉之學。不同的學派之間互相爭鳴,特別是朱熹與陸九淵展開爭論的「鵝湖之會」,更是學術史上的一件盛事。宋寧宗慶元年間,韓侂胄專權,斥理學為「偽學」,朱熹的思想學說遭到禁錮。「慶元學禁」解除後,經過理學家真德秀、魏了翁等人的努力,程朱理學逐漸取得了理學的統治地位,陸九淵心學博取佛老,與之抗衡爭輝,形成南宋理學史上兩個奪目的亮點。

從文學方面看,南宋前期也是一個輝煌時期。孝宗時期,陸游、楊萬里、范成大在詩歌創作方面各領風騷,使北南之交詩壇幾無大家、相對蕭條的局面迅速得到改善,出現了文學史家所說的詩歌中興局面。那麼,理學的興盛與詩歌的中興幾乎同時出現,是一種巧合,還是存在某種內在聯繫呢?

二、理學與宋詩的契合處

文學史的事實證明,南宋理學興盛與詩歌中興的同時出現,存在著必然的聯繫,理學家與文學家的某些相融共通處是主要因素。

首先,南宋前期理學家普遍具有較高的文學素養。據《宋元學案》,南

11　胡安國《春秋傳・序》,影印文淵閣四庫全書本。

宋前期比較著名的理學家有：楊時、呂本中、胡寅、胡宏、尤袤、汪應辰、徐俯、宋之才、陳傅良、樓鑰、葉適、陳亮、邵伯溫、曾幾、尹焞、陸九淵、呂大臨、王十朋、胡銓、張九成、韓元吉、張浚、張栻、朱熹、劉勉之、劉子翬、楊萬里、呂祖謙、方疇、趙汝愚、陳耆卿、葉味道……等，這其中有相當一些人同時又是當時很有名的文學之士，因此，僅從這個表面現象上看，理學與文學的關係就很密切。這種現象的發生，首先同南宋前期理學家對待文學的觀念態度的轉變有關。從總體上看，南宋前期理學家對文學的態度似再也沒有出現過像二程「作文害道」那樣的極端輕視的說法，他們對文學基本上是包容的，在他們的言論中，除了強調「文以載道」的主張外，也時時會涉及到文學自身的審美質素。楊時在回答詩如何看的問題時說：「大抵須要人體會。……惟體會得，故看詩有味。」體會的具體內容是什麼呢？他認為在於觀其情、想其味：「今觀是詩之言，則必先觀是詩之情，如何不知其情，則雖精窮文義，謂之不知詩，可也」；「學詩者不在語言文字，當想其氣味，則詩之意得矣。」[12] 楊時所謂的「情」與「味」，雖然仍以符合傳統儒家溫柔敦厚的詩教為前提，但畢竟於載道、傳道之外，注意到了詩歌的抒情和韻味。楊時還闡述了他關於詩歌語言的觀點。他提倡平淡自然的語言觀，比如他認為「陶淵明詩所不可及者，沖澹深粹出於自然，若曾用力學，然後知淵明詩非著力之所能成」。[13] 他稱讚賀鑄詩「託物引類，辭義清遠，不見雕繢之迹，渾然天成」。[14] 諸如此類，都表明楊時以理學家的身分對詩歌審美特性的有限關注。而朱熹，既是宋代理學的集大成者，也是宋代理學家中對文學最為鍾愛的一位。朱熹的言論中，涉及到詩歌審美屬性之處很多，比如詩歌的風格、語言、修辭手法等等，對歷代詩人也多有品評。其次理學家們的詩歌創作實踐也能證明這一點。像朱熹、陸九淵、呂本中、葉適、陳亮、尤袤、楊萬里、呂祖謙等人，既是當時比較活躍的理學中人，也都在詩歌方面頗有建樹。僅從《全宋詩》所收錄的這些人的詩歌創作數量來看，比之北宋理學家，顯然要多得多。對文學態度的轉變以及對文學創作的熱情，是南宋前期理學家與文學產生密切聯繫的前提。

12　《龜山集》卷 12「餘杭所聞」，影印文淵閣四庫全書本。

13　《龜山集》卷 10。

14　〈跋賀方回鑑湖集〉，《龜山集》卷 26。

圖 16〈松蔭鳴禽圖〉，楊建飛主編《宋人人物》，中國美術學院出版社 2021 年。

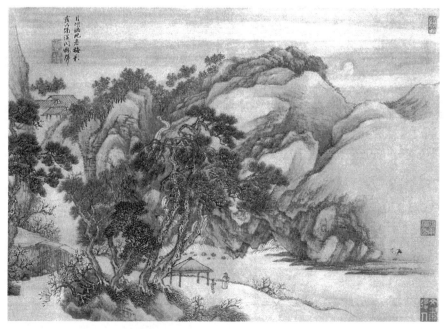

圖 17〈放翁詩意圖〉，《中國繪畫全集》，浙江人民美術出版社、文物出版社 1999 年。

　　其次，理學家對自然的重視與南宋前期詩人的詩歌創作由內心走向現實的轉向相契合。理學以探討道德性命義理為根本，重視主體自身的品性涵養，卻並不背棄自然和外界現實。相反，理學家投注到外界現實上的精力與熱情並不比傳統儒家少。從人格理想看，宋代理學家繼承了孟子的內聖路線，注重道德品性的修養，似乎與外界現實有些遠離。但從理學家實現人格理想的方式看，外界自然恰恰是他們所憑藉的主要手段之一。如前文提到的程顥觀盆中水以悟道、周敦頤不除窗前草之意，都是理學家尋求從自然中體悟義理的行為，理學義理中就包含著對自然之理的體認。另一方面，就詩歌發展而言，南宋前期詩人也表現出由自我內心走向現實生活的創作傾向。江西詩派在南宋前期的影響仍然十分廣泛，當時大多數詩人學詩都是先入江西門牆，中興詩人陸游、楊萬里、范成大諸人，早年均從江西詩人學作詩，就是極好的例證。范成大早年詩歌喜用僻典和佛典，錢鍾書即指出范成大受有江西詩風的影響，說他「就喜歡用些冷僻的故事成語，而且有江西派那種『多用釋氏語』的通病，也許是黃庭堅以後、錢謙益以前用佛典最多、最內行的名詩人」。[15] 甚至有學者徑直把范成大的詩作稱為「江西派中之佳者」[16]。陸游早年曾向江西詩人曾幾學習詩法，他後來回憶這段經歷說：「憶在茶山聽說詩，親從夜半得玄機。」[17] 楊萬里作詩也是從學江西詩人入手，他在〈荊溪集自序〉中自敍自己詩風的轉變說：「予之詩，始學江西諸君子，既又學後山五字律，既又學半山老人七字絕句，晚乃學絕句於唐人。學之愈力，作之愈寡。」最後他終於「辭謝唐人及王、陳、江西諸君子，皆不敢學，而後欣如也。」[18] 江西詩派的作詩特點，恰契嚴羽在《滄浪詩話》中指出的宋人「以文字為詩，以才學為詩，以議論為詩」[19] 的特徵，尤其是江西後學，更是把眼界拘束在狹小的個人生活的範圍內，以對黃庭堅、陳師道等江西詩派領袖人物詩藝的摹擬為圭臬，從而使江西後學的詩歌創作呈現出規範化和凝

15　《宋詩選注・范成大》，三聯書店 2003 年，頁 313。

16　《瀛奎律髓彙評》卷 4，范成大〈人鮓甕〉詩紀昀評語，頁 201。

17　〈追懷曾文清公呈趙教授趙近嘗示詩〉，《劍南詩稿》卷 2，中華書局 1976 年，頁 63。

18　楊萬里〈荊溪集自序〉，《誠齋集》卷 80。

19　《滄浪詩話・詩辯》，《滄浪詩話校釋》本，頁 26。

定化的特徵。很明顯，這種特徵的強化，固然使江西詩派的獨特面貌更為清晰，但同時也預示著其創造力的衰微和發展的下坡路趨勢。江西詩派發展到後期所形成的這種痼癖，即使在江西詩派內部，也促使有識之士變革意識的萌生。呂本中的活法說、曾幾清新自然的詩歌風格等，就是江西中人對自身痼癖的自贖式的變革。而陸游、楊萬里、范成大諸人，也在對江西詩風有了切身的體驗後，先後走出了江西藩籬，其中最顯著的一點就是中興詩人的詩歌創作衝破了狹小的書齋和個人生活的狹窄領地，表現出關注現實生活、關注外界自然的共同創作走向。陸游以飽滿的愛國激情，在詩歌中弘揚抗金衛國的主旋律；范成大的使金紀行詩和〈四時田園雜興〉，表現了詩人對現實生活的密切關注；楊萬里尺幅雖短卻趣味盎然、清新活潑的誠齋體詩，處處體現著詩人對大自然的關愛和敏感的詩心。儘管詩人們關注現實生活和大自然的角度、力度和方式各有不同，但南宋前期的詩歌創作由書齋走向自然、由個人走向社會、由內心走向外界的創作視野的轉移，卻是一致的。以詩歌意象為例來看，江西詩派的詩歌作品人文意象較多，像「長虹垂地若篆字，晴岫插天如畫屏。」[20]「吳仙十二棋，一擊玄關應。」[21]「木筆豈非濃意態，石楠終是淡精神。」[22] 這樣的詩句不時會出現在詩人的筆下。南宋前期詩人筆下卻以自然意象為多。正是在這一點上，南宋前期的理學家和文學家體現出觀照視野的一致性，理學和文學也因此相輔相成，相得益彰。

第三，理學家關於「性情之正」的探討對文學家文學觀念的滲透。宋代理學家在文道觀方面繼承了傳統儒家的言志載道說，以言志載道為文學的主要功能，即使涉及到情，也必約之以中庸之道，以理智和冷靜來處理情感，追求所謂的「性情之正」，這一點，邵雍在《擊壤集‧自序》中有過明確的表述，他說：「故哀而未嘗傷，樂而未嘗淫，雖曰吟詠性情，曾何累於性情哉。」[23] 即詩歌作為吟詠性情的工具，要有節制，不能為性情所累。朱熹承襲了邵雍的這一思想，多次提及這個觀點，他說：「詩者，人心之感物而形

20　黃庭堅〈雨晴過石塘留宿贈大中供奉〉，《黃庭堅詩集注‧山谷詩外集補》卷 1，頁 1559。

21　黃庭堅〈贈吳道士〉，《黃庭堅詩集注‧山谷外集詩注》卷 15，頁 1316。

22　韓仲止〈晚春〉，《瀛奎律髓彙評》卷 10，頁 387。

23　《伊川擊壤集‧自序》，《邵雍集》頁 180。

於言之餘也。心之所感有邪正，故言之所形有是非。惟聖人在上，則其所感者無不正，而其言皆足以為教。」[24] 又認為《詩三百》「其言粹然無不出於正者」。那麼，什麼是性情之正？朱熹認為詩歌以表現「忠厚惻怛之心，陳善閉邪之意」為正。這實際上仍然是傳統儒家的溫柔敦厚詩教理論的又一表述。南宋理學家的這一詩學觀念對同時代的文人影響很大，在當時文人的言論中，隨處可見對性情之正的強調。如劉克莊認為風人之詩應「以性情禮義為本」[25]。也因此，宋人把《詩經》推到了很高的詩學地位。受理學家追求性情之正影響最顯著的莫過於張戒。在《歲寒堂詩話》中，張戒對詩人及其作品的品評，明顯受到理學家關於性情之正學說的影響。如他評價李白、杜甫：「杜子美、李太白，才氣雖不相上下，而子美獨得聖人刪詩之本旨，與《三百五篇》無異，此則太白所無也。」理學家認為《詩經》粹然無不出於正者，張戒認為杜甫高於李白者，就在於他的詩歌得《詩經》之本旨。他接著說：「鋪陳排比，曷足以為李、杜之優劣？子曰：『不學《詩》，無以言。』又曰：『《詩》可以興，可以觀，可以群，可以怨，邇之事父，遠之事君。』《序》曰：『先王以是經夫婦，成孝敬，厚人倫，美教化，移風俗。』又曰：『上以風化下，下以風刺上，主文而譎諫，言之者無罪，聞之者足以戒。』子美詩是已。」[26] 以一大段傳統儒家詩論比附杜甫詩，以證明其符合儒家詩教之旨，進而推尊之。由此出發，他對不符合傳統儒家性情之正的作家、作品則頗有指責。如他評價黃庭堅說：「國朝黃魯直，乃邪思之尤者。魯直雖不多說婦人，然其韻度矜持，冶容太甚，讀之足以蕩人心魄，此正所謂邪思也。」[27] 所謂邪，即不符合性情之正者，也正是張戒所擯棄的。

　　第四，理學家與文學家賞陶、愛杜的根源相一致。前文說過，宋人從前代詩人中所選取的兩個詩學榜樣，一是陶淵明，一是杜甫。那麼，陶淵明和杜甫的價值體現在何處呢？周紫芝〈亂後併得陶杜二集〉詩云：「少陵有句皆憂國，陶令無詩不說歸。」[28] 杜甫憂國憂民的憂患意識，陶淵明澹泊隱逸

24　《詩集傳·序》，上海古籍出版社 1980 年，頁 1。

25　〈何謙詩集序〉，《後村先生大全集》卷 106，四部叢刊本。

26　《歲寒堂詩話》卷下，《歷代詩話續編》本，頁 469。

27　《歲寒堂詩話》卷上，頁 465。

28　《太倉稊米集》卷 10，影印文淵閣四庫全書本。

的品行節操，是吸引宋詩人對他們情有獨鍾的原因所在。無獨有偶，理學家
也十分推尊陶淵明和杜甫，其原因也同文學家一致。關於這一點，我們只需
翻檢一下楊時、朱熹、張栻、呂祖謙等人的文集或語錄，就可一目了然。深
受理學思想影響的張戒，也同理學家一樣，從詩思邪正的角度看待陶淵明與
杜甫，進而認為：「孔子刪詩，取其思無邪者而已。自建安七子、六朝、有
唐及近世諸人，思無邪者，惟陶淵明、杜子美耳，餘皆不免落邪思也。」[29]
文學家的詩學榜樣與理學家的人格典範完全吻合，促成理學家與文學家聯繫
更加密切，進而促使理學中興與文學興盛局面同步發生。

　　第五，理學家與文學家對待江西詩派態度的一致性。由於江西詩派在北
南宋之交的廣泛影響，南宋前期的大多數詩人在學詩之初，無不受到江西詩
風的沾溉。但這一時期的一些著名詩人的詩歌創作道路，幾乎呈現出一致的
運行軌跡，即都經歷了由江西詩風入而最終超越江西詩風出的這樣一條創作
道路。當我們考察理學家與江西詩派的關係時，則驚訝地發現，南宋前期理
學家對江西詩派的態度亦是如此。雖然從表面上看，江西詩人中有很多同時
也是當時小有名氣的理學家，而當時的理學家中亦有詩寫得很好的人，理學
與詩歌的聯繫似乎很密切。但當我們進一步深入考察時，就會發現從根本上
看，理學家對江西詩風是不滿意的。當時的理學家中，以朱熹論及文學的言
論最多，因此我們就以朱熹為視窗，來看一下南宋前期理學家對江西詩派的
態度。且看朱子這樣幾段言論：

> 李太白終學「選詩」，所以好。杜子美詩好者，亦多是效「選詩」。
> 漸放手，夔州諸詩則不然也。[30]
>
> 杜甫夔州以前詩佳。夔州以後自出規模，不可學。[31]
>
> 變不可學而不變可學，故自其變者而學之，不若自其不變者而學
> 之，……學者其毋惑於不煩繩削之說，而輕為放肆以自欺也哉。[32]

29　《歲寒堂詩話》卷上，頁 465。
30　《朱子語類》卷 140，頁 3326。
31　《朱子語類》卷 140，頁 3324。
32　〈跋病翁先生詩〉，《朱熹集》卷 84，頁 4341。

在學詩方面，朱熹崇尚漢魏古詩。由於唐以前許多重要的詩歌作品都保存在《文選》裡，所以朱熹常稱之為「選詩」，他對「選詩」十分推崇，始終把它作為學詩者應當效法的典範。上引第一則言論中，他評價李、杜詩優劣所依據的標準就是「選詩」。而尤可注意的是，這三段言論直接或間接都是針對黃庭堅和江西詩派而發。眾所周知，黃庭堅學習杜甫，主要學的就是他的「晚節詩律」和「夔州句法」。朱熹在這裡貶抑杜甫的恰恰就是他的夔州時期的詩；而「不煩繩削」之說，正是黃庭堅崇尚的詩歌境界。朱熹還把批評的矛頭直接指向黃庭堅和江西詩派，說：「後山雅健強似山谷，然氣力不似山谷大，但卻無山谷許多輕浮意思。」[33] 顯然，朱熹對黃庭堅詩所謂「輕浮」的一面是否定的。張戒也持同樣的看法，他甚至提出了詩「成於李、杜，而壞於蘇、黃」的極端之說 [34]。由此可知，就實質而言，南宋理學家對江西詩派是排斥的，這與同時代詩人們的詩歌評價和創作走向趨於一致，理學和詩學又一次殊途同歸。

以上從五個方面分析了南宋前期理學興盛與詩歌繁榮局面同步出現的原因。理學作為一種哲學思想和社會思潮，對作為文化現象具體表徵的詩歌發生影響，符合人類意識形態活動的一般規律。反過來，詩歌作為一種藝術審美形態，以其特有的藝術魅力對主體產生美的吸引力，也符合人類對美的事物自然而然的追求心理。因此，南宋前期理學興盛與詩歌繁榮的同步發生，既有著種種內在關聯因素，實在也是人類意識形態活動的一般規律使然。

第二節　理禪融會與朱熹詩

朱熹是宋代理學的集大成者，因為這個緣故，人們對於他在其他方面的成就沒有給予足夠的關注。實際上除理學外，朱熹的文學成就也相當突出，李塗《文章精義》中稱他為「三百篇之後，一人而已」。[35] 胡應麟認為宋詩

33　《朱子語類》卷 140。

34　《歲寒堂詩話》卷上，頁 455。

35　李塗撰《文章精義》，人民文學出版社 1960 年。

在南渡以後「古體當推朱元晦」。[36] 錢穆也指出：「朱子不僅集宋代理學之大成，即有宋經史文章之學，亦所兼備，而集其大成焉。」[37] 朱熹在文學創作、文藝批評及考據等方面都有不少建樹，而在他諸多的文學活動中，詩歌創作尤為引人矚目。朱熹的詩學觀念和詩歌創作兩方面都帶有理學和禪學思想的印痕，理學、禪學與朱熹詩學形成了一定程度的有機融合。

一、朱熹的詩學觀

朱熹的詩學觀是他的文學觀在詩學領域的體現。在朱熹的文學觀中，最富有獨創性的是朱熹關於文道關係的闡述。朱熹的文道觀既有對儒家傳統文道觀和理學前輩文道觀的繼承與修正，更帶有朱熹理學思想的深刻影響。

在朱熹之前，關於文道關係已形成了兩大理論體系，一是自先秦荀子以來的傳統儒家的文道觀，一是宋代理學家的文道觀。前者從秦漢時期的荀子、揚雄到唐宋時期的韓愈、柳宗元、歐陽修等，雖然其學說表述不同，但都體現出論者試圖融合文學的道統內容與文學的辭章這兩方面的努力。後者因重道重理而體現出輕視文學的傾向，在周敦頤的「文以載道」說裡，文學已經成為載道的工具，而到了二程的「作文害道」說裡，文學就被置於與道相對立的地位，文與道勢如水火，極端對立。朱熹對這兩種文道觀都持保留態度，對前者，他不滿其始終未能融合文道的理論實質，指責其在實踐上的重文而輕道的創作傾向；對後者，他批評其割裂文道關係以及過於輕視文的思想。朱熹的文道觀正是在對上述兩種文道觀進行駁詰和修正的基礎上，結合自己的理學思想提出來的。

朱熹的文道觀在文道一體的本體論前提下崇道而抑文。最能體現他這個觀點的是《朱子語類》中的這段論述：「道者，文之根本；文者，道之枝葉。惟其根本乎道，所以發於文，皆道也。三代聖賢文章，皆從此心寫出，文便是道。」[38] 在這段話中，朱熹認為文與道的關係是一體的，是事物的體與用、表象與本質的關係，好比一棵大樹，他的根與枝葉都是這棵樹的組成部分，

36　《詩藪‧雜編》卷 5，中華書局 1958 年，頁 303。

37　《朱子新學案》，巴蜀書社 1986 年，頁 1697。

38　《朱子語類》卷 139，頁 3319。

是渾然一體，不可分割的，所以他說「文便是道」。但他同時指出，道是文的根本，文與道二者之間，道比文更為重要，好比樹的根比枝葉更為重要一樣。將文道關係看作事物的體用關係，而不是分離的兩個方面，這是朱熹高出傳統儒家文道觀以及宋代前期理學家文道觀之處，也是朱熹關於事物本體認識論的體現。朱熹拈出「理」與「氣」這一對範疇闡述對事物本質的認識。他認為一切事物都是由理與氣構成的，氣是構成事物的材料，理是事物的本質和規則。他說：「天地之間，有理有氣。理也者，形而上之道也，生物之本也。氣也者，形而下之器也，生物之具也。是以人物之生，必稟此氣然後有形。」[39] 朱熹雖然將理與氣分而言之，但認為二者乃一體渾成，而非兩體對立，所以他反覆說：「天下未有無理之氣，亦未有無氣之理。」「有是理，便有是氣。」「理未嘗離乎氣」等等。可以說，正是在理氣合一的關於事物本體的認識論思想指導下，朱熹提出了他文道一體的文道觀，他的文學觀與他的哲學思想在本質上是完全一致的。至於在文道一體論前提下的崇道抑文，亦與朱熹的理學家身分相一致，作為一代理學宗師，朱熹首先關注的自然是道，文則其餘事也，崇道抑文，在他是很自然的事情。

　　朱熹的文道觀體現於詩學方面，就有了詩道合一的詩學觀念。江湖詩人鞏仲至與朱熹有交，屢以所作詩文寄呈朱熹，朱熹在與他的書信來往中，闡述了許多關於詩歌的見解。但是朱熹對鞏仲至的詩作評價並不高。《朱熹集‧續集》卷1〈答黃直卿〉云：「渠苦心欲作詩，而所謂詩者又只如此。大抵人若不透得上頭一關，則萬事皆低，此話卒乍說不得也。」[40] 他認為鞏詩作水準不高的原因是未能「透得上頭一關」，此「上頭一關」當指其心性涵養、學道悟道之功夫。即如果一個人的心性涵養、道學功夫不夠，「則萬事皆低」，不僅詩寫不好，大概什麼事也做不好。可見道之於詩創作的重要性。《朱子語類》卷140又云：「作詩間以數句適懷亦不妨。……至如真味發溢，又卻與尋常好吟者不同。」[41] 據其前後句意推論，這裡的「真味」當指涵養體悟到的道德義理。朱熹在這裡把申談義理的詩作顯然看得高出一般詩人的

39　〈答黃道夫〉，《朱熹集》卷58，頁2948。

40　《朱熹集‧續集》卷1，頁5148。

41　《朱子語類》卷140，頁3333。

吟詠之作，表明他對於闡說道德
義理的詩作是十分重視的。《朱
子語類》卷 114 記朱熹教人讀詩
說：「所謂『小曉得而大不曉得』，
這個便是大病。」[42] 錢穆認為這裡
的「大」是指「學詩須是得詩人
言外意，當看得其精神，始有滋
味。」[43] 所謂「言外意」、所謂「精
神」，聯繫朱熹的理學家身分，
恐怕還是與道德義理有關吧。如
此，學詩作詩即是學道，詩道合
一。詩道合一的詩學觀是朱熹既
是理學家又堪稱文學家的雙重身
分的一個很好的理論注腳。

　　與其理學家溫柔敦厚的風神
相一致，朱熹於詩歌風格主張平
淡雅正。對於有平淡之風的詩人，
他很是欣賞。唐代山水田園詩向
以王孟韋柳並稱，但朱熹認為韋
應物高於其他諸人，原因是「以
其無聲色臭味也」[44]，對其淡美
風格頗為推崇。李白詩歌豪邁奔
放，灑脫俊逸，一向被視為天馬
行空式的仙人之詩，朱熹卻別有
會心，讀出了他的平淡處：「李
太白詩不專是豪放，亦有雍容和

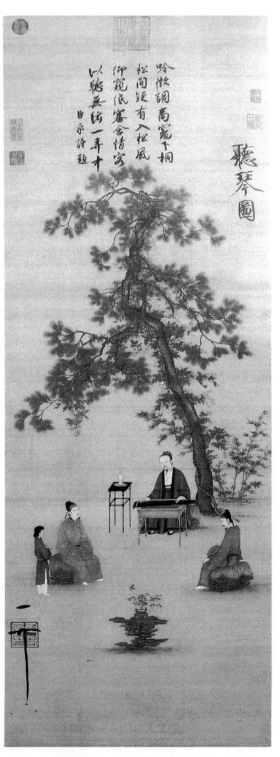

圖 18〈聽琴圖〉，楊建飛主編《宋人人物》，
中國美術學院出版社 2021 年。

42　《朱子語類》卷 114，頁 2755。

43　《朱子新學案》頁 1715。

44　《朱子語類》卷 140，頁 3327。

緩底。如首篇『大雅久不作』，多少和緩。」[45]韓孟詩派的詩風向稱雄奇詭譎，但朱熹認為：「韓詩平易。孟郊吃了飽飯，思量到人不到處。〈聯句〉中被他牽得，亦著如此做。」[46]韓詩本平易，其〈聯句〉之險怪乃是受了孟詩的影響，是孟郊詩風尋險弄異。這些觀點，深刻警省，新鮮獨特，顯示了朱熹非凡的詩學見解和勇氣。朱熹雖主平淡，但他的平淡似不可當作元白之淺切平易解，而是有深刻內涵，甚至崢嶸氣象都能以平淡出之。比如他說陶淵明詩：「人皆說是平淡。據某看，他自豪放，但豪放得來不覺耳。其露出本相者，是〈詠荊軻〉一篇。平淡底人如何說得這樣言語出來。」[47]因此他對梅堯臣詩評價就不高，認為：「他不是平淡，乃是枯槁。」[48]即認為梅詩缺乏豐厚底蘊，一味只求言辭之平淡，結果顯得單薄，損傷了詩的韻味。朱熹對於詩歌不僅主張平淡，而且要求雅正。《朱熹集》卷76《楚辭集注·序》中認為屈原為賦「其辭旨雖或流於跌宕怪神、怨懟激發而不可以為訓」[49]，對屈賦激憤怨懟之語辭是並不欣賞的，雖然他承認屈原「是一個忠誠惻怛愛君底人」。[50]他說：「所謂『可以怨』，便是『喜怒哀樂發而皆中節』處。……如屈原之懷沙赴水，賈誼言歷九州而相其君，何必懷此都也！便都過常了。」[51]又評白居易〈琵琶行〉云：「『嘈嘈切切錯雜彈，大珠小珠落玉盤』云云，這是和而淫。至『淒淒不似向前聲，滿座重聞皆掩泣』，這是淡而傷。」[52]這些都表明朱熹主張詩歌風格應符合儒家溫柔敦厚之旨，符合中庸之道，而不應作激切發越之詞。朱熹於詩風為何推崇平淡雅正？筆者以為，一來符合他作為理學家的敦厚優柔之旨，二來恐也是他用來抨擊時下詩風的一種武器。他談到平淡，多處和時下詩風對舉：「古人之詩，本豈有意於平淡哉？但對今之狂怪雕鎪，神頭鬼面，則見其平；對今之肥膩腥臊，酸

45　《朱子語類》卷140，頁3325。

46　《朱子語類》卷140，頁3327。

47　《朱子語類》卷140，頁3325。

48　《朱子語類》卷139，頁3313。

49　《朱熹集》卷76，頁4008。

50　《朱子語類》卷137，頁3259。

51　《朱子語類》卷80，頁2070。

52　《朱子語類》卷140，頁3328。

鹹苦澀，則見其淡耳。」[53]「律詩則如王維、韋應物輩，亦自有蕭散之趣，未至如今日之細碎卑冗，無餘味也。」[54] 標舉平淡詩風既有針砭時弊之用，朱熹就將平淡之詩推崇到很高的地位：「自有詩之初以及魏晉，作者非一，而其高處無不出此。」[55]「作詩間以數句適懷亦不妨。但不用多作，蓋便是陷溺爾。當其不應事時，平淡自攝，豈不勝如思量詩句？」[56] 理論上既主張平淡雅正之詩風，創作上即以此為圭臬。朱熹的詩歌創作就很好地實踐了他的詩風主張，以致錢穆在《朱子新學案》中給予他如此高的評價：「北宋如邵康節，明代如陳白沙，皆好詩，然皆不脫理學氣。陽明亦能詩，而才情奔放，亦朱子所謂今人之詩也。惟朱子詩淵源『選學』，雅澹和平，從容中道，不失馳驅。……朱子儻不入道學儒林，亦當在文苑傳中占一席地。」[57] 朱子詩作足當此言。

二、理學家朱熹的詩歌

根據《朱熹集》統計，朱熹現存詩一千三百餘首，另有詞十餘闋。單從數量上來看，朱熹的詩歌創作也是很可觀的。對這些作品加以比繹分析，更可看出作為理學家兼詩人的朱熹豐富而複雜的詩歌世界。

當朱熹以他的理學家身分作詩時，詩歌在他眼裡不過是用來談論性理的一種韻文形式罷了。朱熹一生當中有兩個時期作理學詩較多，一是紹興末年，朱熹自見李侗之後，開始全面反省自己的治學方向，經過艱苦的思索與內省，最終逃禪歸儒，從學延平。在這一自我反思過程中，產生了一批理學詩。二是乾道三年秋冬間，朱熹於長沙拜訪張栻，探討義理，兩人之間多有唱和往復，產生了較多的理學詩。加上他在其他時期所作的零星理學詩篇，朱熹一生當中所作意味明顯的理學詩有二百餘首，占他全部詩作的七分之一左右。這個數字首先可以使我們摒棄一個先入為主的概念，即想當然地把朱熹看作一個理學詩人。此外，對於他的理學詩篇，似乎也應做具體的分析。

53　〈與鞏仲至書〉，《朱熹集》卷 64，頁 3340。
54　〈與鞏仲至書〉，《朱熹集》卷 64，頁 3348。
55　〈與鞏仲至書〉，《朱熹集》卷 64，頁 3340。
56　《朱子語類》卷 140，頁 3333。
57　《朱子新學案》頁 1714。

朱熹的理學詩中，有一部分純是談說義理之作。如〈仁術〉、〈困學二首〉、〈導引〉、〈送林熙之詩五首〉、〈讀機仲景仁別後詩語因及詩傳綱目復用前韻〉、〈讀通鑑紀事本末用武夷唱和元韻寄機仲〉、〈公濟和詩見閔耽書勉以教外之樂以詩請問二首〉等，稱其是詩歌形式的理學家語錄似不算過分，因為詩篇除了押韻之外，毫無詩性審美可言。這一部分詩篇和其他理學家如邵雍、真德秀、魏了翁之作並無二致，其作詩宗旨大概不過借用詩的形式來演繹義理宣揚教化而已。從詩歌發展的角度來看，這樣的作品躋身宋詩詩壇，誠如陳延傑所言，可謂「宋詩之一厄也」[58]，是詩歌發展歷史長河中的一股逆流。

另一部分義理詩則附著於一定的物象，借助物象來申說義理。其佳者如〈觀書有感二首〉、〈鵝湖寺和陸子壽〉、〈卜居〉、〈觀野燈〉、〈答袁機仲論啟蒙〉等，物象與義理渾融為一，自然天成。以向為人所稱道的〈觀書有感二首〉為例來看。詩題既為〈觀書有感〉，詩作內容毫無疑問當是有關讀書所獲的心得體會。朱熹在這裡並沒有直白地談論性理，而是借助於兩個自然界的物象來比喻寄託他的讀書心得：以半畝方塘水常清，是因為有活水不斷地注入來比喻要保持思想的活躍澄明必須不斷地充實提高自己的修養；以江中巨艦自在行，是因為位居中流來比喻思想的發展需要一個積累的過程，一旦積累到一定程度，由量變發生質變，則水到渠成，柳暗花明，進入一個新的境界。這樣抽象的道理，朱熹卻是用兩個鮮明具體的物象來寓意，在兩幅生動形象的畫面中寄寓深刻思索得來的抽象義理。既闡明道理，又不失詩的審美性，這當然是非常成功的理學詩了。這類詩篇往往被歸入宋詩中一個特殊的類別——理趣詩當中。

理趣詩被認為是最能代表宋詩風調的特徵之一。宋詩人寫作理趣詩是很普遍的現象。然而理學家的理趣詩似與文學家的理趣詩有所不同。以理學家朱熹的〈觀書有感二首〉與文學家蘇軾的〈題西林壁〉加以比較。〈題西林壁〉向來是論者說明宋詩的理趣特徵時不可或缺的例證之一，它通過詩人遊盧山所見得出這樣一個道理：只有跳出事物本身，以旁觀者的身分冷靜觀

58 陳延傑〈宋詩之派別〉，轉引自謝桃坊〈略論宋代理學詩派〉，《文學遺產》1986 年第3 期。

察思考，才會客觀地認識事物的全貌。同樣是借助於鮮活的物象來說明一個抽象的道理，但蘇詩物象和詩題是不可分割的渾然一體，自然而貼切，讀來使人覺得道理是從物象中自然體會出來，象在理先，水到渠成，不見做作。朱熹詩的詩題與詩作物象是毫無關聯的，一看即知是作者有意地借用物象來說明讀書所得的早已蘊之於心的抽象義理，理在象先，人為安排之力昭然紙上。由此約略可見理學家與文學家作理趣詩之不同：理學家作理趣詩，是因為胸中先有一個道理，然後找尋出合適的外界物象，使道理附著於物象之上；文學家之理趣詩是先睹物象，在對物象的觀察思考中自然得出一個道理，其詩思流程恰是相反的。朱熹此類詩篇的低劣之作則表現為從物象中牽強生硬地引發義理，如〈偶題三首〉之三：「步隨流水覓溪源，行到源頭卻惘然。始悟真源行不到，倚筇隨處弄潺湲。」[59]〈次范碩夫題景福僧開窗韻〉：「昨日土牆當面立，今朝竹牖向陽開。此心若道無通塞，明暗何緣有去來？」[60]則強說義理，破壞了詩的審美性能。

以上所談是理學家朱熹的理學詩。朱熹詩作的絕大部分卻是以詩人之筆所作的文人詩，故有學者說：「他的大多數詩可以說和理學毫不相關，絕非只是一些押韻的語錄。因此，從總體上看，朱熹詩歌根本就是地道的文人詩。」[61]下面就來分析一下詩人朱熹的文人詩。

三、詩人朱熹的詩歌

以詩人的標準來衡量朱熹詩作，其在南宋詩壇上，雖不能和陸、楊、范並稱，但也足當名家之稱。詩人朱熹的一千多首詩作，詩筆開闊，對現實時事、民眾疾苦、親情友誼、風雲花草都有涉及。風格上典雅平正，語言淺易，不重用典，多事白描，形成了自身獨特面貌。

朱熹一生致力於探究義理，但並沒有因此兩耳不聞窗外事，對現實時事他常牽掛於心，充滿關懷。宋室南遷，到朱熹長大成人時，偏安局面基本穩定，但對於中原之喪，國家之恥，朱熹卻是不能忘懷，和一切有志於殺敵驅

59 《朱熹集》卷2，頁114。

60 《朱熹集》卷10，頁408。

61 郭齊撰〈論朱熹詩〉，《四川大學學報》2000年第2期。

虜、恢復山河的愛國志士一樣，對於西北邊陲、國防戰事他時刻留意。紹興三十一年宋金用兵，朱熹密切關注著戰事發展、國家命運，以這次戰爭為題材的幾組詩作，集中反映了朱熹憂念國事的愛國者情懷。對於胡虜驕橫、國事衰微他憂心如焚：「胡虜何年盛？神州遂陸沉。」[62]「當念長江北，鐵馬紛交馳。」[63] 宋軍捷報傳來，他欣喜萬分，熱情頌贊：「胡馬無端莫四馳，漢家元有中興期。」、「漢節熒煌直北馳，皇家薦世萬年期，東京盛德符高祖，說與中原父老知。」[64] 他滿懷憧憬地展望山河統一的美好前景：「明朝滅盡天驕子，南北東西盡好音。」[65] 這足以表明他的愛國情懷。另一方面，朱熹自己一生大半隱居山村，生活並不富足，有時甚至炊米難繼，又擔任過主簿這樣的卑微官職，因此他比較熟悉下層民眾的艱難生活，在詩篇中對於他們的貧苦現狀寄予同情：「室廬或僅存，釜甑久已空。壓溺餘鰥孤，悲號走哀恫。」「老農向我更揮涕，陂壞渠絕田苗枯。」對於不關心百姓的官吏他苦心規勸：「阡陌縱橫不可尋，死傷狼籍正悲吟。若知赤子元無罪，合有人間父母心。」[66] 更多地，他對於貧苦百姓未來的生活寄予希望和憧憬，祝願他們能過上富足幸福的生活：「酬唱不誇風物好，一心憂國願年豐。」[67]「七十二峰都插天，一峰石廩舊名傳。家家有廩高如許，大好人間快活年。」[68] 其「家家有廩高如許，大好人間快活年」的美好願望與杜甫之「安得廣廈千萬間，大庇天下寒士俱歡顏」[69] 如出一心。杜詩尚是由己茅屋之破推衍出關懷天下寒士的博大胸懷，是激情狀態之聯想；朱熹則由物名聯想到人事，乃理性思索之產物，尤見其濟世情懷。對杜甫我們稱之為現實主義的偉大詩人，對朱熹這部分詩作表現出的現實主義的人文關懷也當給予應有的肯定。

62　〈感事書懷十六韻〉，《朱熹集》卷2，頁92。

63　〈次韻劉彥采觀雪之句〉，《朱熹集》卷2，頁93。

64　〈聞二十八日之報喜而成詩七首〉之一、之五，《朱熹集》卷2，頁94。

65　〈次子有聞捷韻四首〉之一，《朱熹集》卷2，頁95。

66　〈杉木長澗四首〉之一、之三、之四，《朱熹集》卷10，頁411。

67　〈伏承侍郎使君垂示所與少傅國公唱酬西湖佳句謹次高韻聊發一笑〉之二，《朱熹集》卷8，頁365。

68　〈石廩峰次敬夫韻〉，《朱熹集》卷5，頁204。

69　〈茅屋為秋風所破歌〉，《杜詩詳注》卷10，頁831。

　　朱熹的部分詩作表現了他作為詩人的雅致情懷。如〈新竹〉、〈書事〉、〈積芳圃〉、〈入瑞岩道間得四絕句呈彥集充父二兄〉、〈次韻潮州詩六首·山居既事用疊翠亭韻〉、〈遊密庵分韻賦詩得清字〉、〈次劉正之芙蓉韻三首〉等。茲舉其〈書事〉、〈積芳圃〉為例：

> 重門掩畫靜，寂無人境喧。嚴程事云已，端居秋向殘。超搖捐外慮，幽默與誰言？即此自為樂，何用脫籠樊！[70]

> 樂事從茲不易涯，朱門還似野人家。行看靚豔須攜酒，坐對清陰只煮茶。曉起蒼涼承墜露，晚來光景亂蒸霞。平生結習今餘幾？試數毗那褦上花。[71]

　　從這些詩篇中，我們讀出的是典型的詩人朱熹的形象，他胸次恬淡，優柔溫潤，吟風月，弄花草，於清明澄澈的大自然中寄託著詩人的雅情逸興。可以說，在水邊花下的創作情境中，他的審美詩心擺脫了理學的羈絆，體現出對美好事物的審美本能，「急呼我輩穿花去，未覺詩情與道妨」。[72] 朱熹於詩，不主苦吟，其詩作多是從胸次中自然流出，誠如他詩中所云：「適意何勞一千卷？新詩閑出笑談餘。」[73] 所以他的詩大多淺直平易，清麗自然，但仍能見出其匠心所在。如〈雙髻峰〉詩：「絕壑藤蘿貯翠煙，水聲幽咽亂峰前。行人但說青山好，腸斷雲間雙髻仙。」[74] 首兩句從側鋒用筆，渲染雙髻峰周邊環境，後兩句正面著墨，卻由自然意象聯想到人文意象，給讀者一個廣闊的想像空間，增強了詩歌的表現力。再如〈奉同張敬夫城南二十詠〉之「山齋」詩：「藏書樓上頭，讀書樓下屋。懷哉千載心，俯仰數椽足。」[75] 後兩句構思奇妙，精警獨絕。這些均是朱熹於平淡中頗為用心之處。

　　朱熹的詠物詩中，以詠梅詩為最多。大概是梅花香自苦寒來的高潔品性特別為朱熹推賞之故。其〈墨梅〉詩尤可注意：「夢裡清江醉墨香，蕊寒枝

70　〈書事〉，《朱熹集》卷 1，頁 39。

71　〈積芳圃〉，《朱熹集》卷 3，頁 137。

72　《朱熹集》卷 3，頁 143。

73　〈和劉抱一〉，《朱熹集》卷 2，頁 79。

74　《朱熹集》卷 1，頁 57。

75　《朱熹集》卷 3，頁 125。

瘦凜冰霜。如今白黑渾休問，且作人間時世裝。」[76]借詠梅譏刺當世黑白莫辨之現象，辛辣之筆入木三分。此外，他的酬贈應答、抒寫友情之作也不乏佳篇。如〈夢山中故人〉、〈寄江文卿劉叔通〉、〈八月十七夜月〉等，堪稱此類題材中的上乘之作。

朱熹詩作雖以平淡雅正為主，亦間有其他風格者。如〈醉下祝融峰作〉：「我來萬里駕長風，絕壑層雲許蕩胸。濁酒三杯豪氣發，朗吟飛下祝融峰。」[77]豪宕飄逸，形神不見一點拘役之跡，在朱熹詩中可謂別調。

最後再略談一下朱熹詩歌與禪學的關係。朱熹是理學的集大成者，對佛教禪學也有著精深的瞭解。朱熹早年氾濫辭章，出入佛老，對各種學問都有著極廣泛的興趣。據說他青年時赴進士試，隨身行囊中所帶的惟一的一本書竟是大慧禪師的語錄，[78]可見他對佛禪的熱忱。這種熱忱在朱熹的詩歌創作中同樣有蹤跡可尋。其〈久雨齋居誦經〉詩云：「端居獨無事，聊披釋氏書。暫釋塵累牽，超然與道俱。門掩竹林幽，禽鳴山雨餘。了此無為法，身心同晏如。」[79]從這首詩裡，我們不僅知道朱熹有獨居披閱佛經的舉動，還能夠感受到他超然靜寂的佛禪般精神境界。另如〈誦經〉、〈釋奠齋居〉、〈書事〉等詩，都可見出朱熹有染於佛禪的痕跡。這表明，佛教禪宗作為在當時影響十分廣泛的社會思潮，對理學家朱熹同樣發生著影響，何況朱熹在建構自己的理學思想體系時，自身對佛禪就有兼收並蓄的主動攝取。

以上對朱熹的詩學觀念及詩歌創作做了粗略論述。朱熹代表著宋代理學的最高成就，同時又十分熱愛文學創作，於詩歌園地不輟耕耘，為後世留下了一筆豐厚的詩歌遺產。「講道心如渴，哦詩思湧雷」[80]，朱熹的這兩句詩可謂夫子自道。理學家朱熹和詩人朱熹並不是割裂的，然二者於一體之中又不免衝撞矛盾。〈齋居感興二十首〉詩前序言頗能見出這種矛盾心態。序言先是稱賞陳子昂〈感遇〉詩，從詩美的角度肯定其「詞旨幽邃，音節豪宕」、

76　《朱熹集》卷9，頁394。

77　《朱熹集》卷5，頁210。

78　事見尤焴〈題大慧語錄〉，《佛祖歷代通載》卷30，《大正藏》第49冊。

79　《朱熹集》卷1，頁17。

80　〈和擇之韻〉，《朱熹集》卷5，頁211。

「實物外難得自然之奇寶」，又以理學家的口吻批評其「近乏世用」、「恨其不精於理，而自托於仙佛之間以為高也」。又表白自己所作「感興」二十首「皆切於日用之實」，其言「近而易知」。這種態度體現了朱熹理學家身分與詩人身分有時不可調和之矛盾衝突，因為道德追求與吟風弄月畢竟是兩種不同的價值觀念取向。羅大經《鶴林玉露》卷16記載了這樣一則詩話：「胡澹庵上章，薦詩人十人，朱文公與焉。文公不樂，誓不復作詩。迄不能不作也。嘗同張宣公遊南嶽，唱酬至百餘篇。忽瞿然曰：『吾二人得無荒於詩乎？』」[81] 這段詩話生動地說明，朱熹首先是一個理學家，同時又喜愛詩歌創作，欲罷不能，遂又成就了一位詩人。

第三節　理禪融會與楊萬里詩

　　楊萬里在中興詩人中，詩歌數量僅次於陸游，其詩作所贏得的聲譽卻似乎並不在陸游之下。陸游曾經明言：「文章有定價，議論有至公。我不如誠齋，此評天下同。」[82] 全祖望〈寶顊集序〉中稱楊萬里是「以學人而入詩派」者[83]。《宋元學案》中楊萬里分列為紫巖門人與澹庵門人，關於他與理學的淵源，前文已有所論述，在士大夫居士禪盛行的時代環境中，他與佛禪也有著絲絲縷縷的聯繫。本節所關注的就是理禪融會對楊萬里的詩學觀念及其詩歌創作實踐的影響。

一、理禪融會與楊萬里的詩學觀念

　　楊萬里的詩學理論明顯帶有理禪融會的時代背景的痕跡，下面擬分而述之。

　　（一）以味論詩的主張

　　楊萬里雖然以文學名世，理學造詣也很深，著有《楊子庸言》、《心學論》、《誠齋易傳》等理學著作，他的《誠齋易傳》在孝宗時期與《程子易傳》

81　《鶴林玉露》甲編卷6，頁112。
82　〈謝王子林判院惠詩編〉，《劍南詩稿》卷53，頁3119。
83　《鮚埼亭集》卷32，《全祖望集彙校集注》，頁607。

合刊並行，稱為《程楊易傳》。其《庸言》十二有論曰：「或問物有相反相成，何也？楊子曰：反者激之極，成者反之定。故飴之甘，其極必酸；茶之苦，其極必甘也。」[84] 這裡是用飴甘茶苦的相互轉化說明事物之間相附相生的辨證法則。值得注意的是，他把這個用來闡述理學思想的比喻運用到詩歌理論的闡釋上來。〈頤庵詩稿序〉云：「夫詩，何為者也？尚其詞而已矣。曰：『善詩者去詞。』『然則尚其意而已矣。』曰：『善詩者去意。』『然則去詞去意，則詩安在乎？』曰：『去詞去意，而詩有在矣。』『然則詩果焉在？』曰：『嘗食夫飴與茶乎？人孰不飴之嗜也？初而甘，卒而酸。至於茶也，人病其苦也，然苦未既，而不勝其甘。詩亦如是而已矣。昔者暴公譖蘇公，而蘇公刺之。今求其詩，無刺之之詞，亦不見刺之之意也。乃曰：二人從行，誰為此禍。使暴公聞之，未嘗指我也，然非我其誰哉？外不敢怒，而其中愧死矣。三百篇之後，此味絕矣。惟晚唐諸子差近之。』」[85] 在這段話中，楊萬里以飴甘茶苦論詩之味，涉及到刺詩問題，認為詩歌譏刺性的表現不在於外表的劍拔弩張、咄咄逼人，而是含而不露，卻又能使被譏刺者的良知受到震動。筆者認為，楊萬里以飴甘茶苦論詩味，與黃庭堅所謂的「無怨之怨」在本質上是相通的，其理論淵源都來自於傳統儒家溫柔敦厚的詩教，與宋代理學家所倡導的涵詠功夫密切相關。清代學者曾把陸游與楊萬里加以比較，認為同處國家民族危難當頭的時代背景下，楊萬里「其詩絕不感慨國事……與放翁大不侔。」[86] 這個觀點似乎有失公允。楊萬里詩中並不缺乏時代風雲，只是不如陸游那樣慷慨激越，其原因即在於詩人追求的飴甘茶苦的詩味與陸游以詩言志，把詩歌作為時代號角和心聲反映的詩學觀念不同而已。何況楊萬里詩中還有〈初入淮河〉這樣的詩篇，他也因拒絕韓侂胄約他題寫園記的高尚氣節而受到後人的嘉許。

　　以味論詩，在中國古代文學理論中，由來已久。陸機以「大羹之遺味」論詩，似開古人以味論詩之先河；劉勰以「餘味」論詩；鍾嶸以「滋味」論詩；司空圖在總結前人以味論詩研究成果的基礎上，提出了「韻味說」。

<hr>

84　《誠齋集》卷 93，四部叢刊本。

85　《誠齋集》卷 83，四部叢刊本。

86　光聰諧《有不為齋隨筆》庚卷，引自《楊萬里范成大資料彙編》，中華書局 1964 年，頁 92。

宋以前，所有以味論詩的理論學說，著眼點都在強調詩歌自身審美屬性所具
有的藝術表達和欣賞的審美價值，強調詩歌所蘊涵的那種餘音嫋嫋、不絕如
縷，可以使人再三回味咀嚼的藝術魅力。入宋以後，以味論詩的詩學理論得
到進一步發展，宋人所說的詩味逐漸由詩歌的藝術韻味轉移到了詩歌的內涵
方面。蘇軾是較早、較多以味來論詩的文學家，他不僅以味論詩，還提倡詩
味的多元化。其〈送參寥師〉詩中云：「鹹酸雜眾好，中有至味永。詩法不
相妨，此語更當請。」[87] 如果說這裡體現出的仍然是蘇軾對詩歌不同藝術風
格所具有的藝術審美價值的肯定的話，那麼，他晚年在惠州、儋州時期所做
一百多首和陶詩，則體現出他對詩味的另一種理解。黃庭堅〈跋子瞻和陶詩〉
云：「子瞻謫嶺南，時宰欲殺之。飽吃惠州飯，細和淵明詩。彭澤千載人，
東坡百世士。出處雖不同，風味乃相似。」[88] 指出蘇軾與陶淵明生不同時，
詩味卻是相通的。這種詩味所指到底是什麼呢？蘇軾曾說：「然吾於淵明，
豈獨好其詩也哉？如其為人，實有感焉……此所以深服淵明，欲以晚節師範
其萬一也。」[89] 這段話給我們的啟示是，對於蘇軾的一百餘首和陶詩，似乎
不應當只是從他所欣賞的陶淵明詩的「質而實綺，癯而實腴」的藝術審美價
值上進行評判，還應當深入探掘其在精神上與陶淵明的相通之處。其實關於
這一點，蘇軾自己就有過表白，他說：「吾前後和其（按：指陶淵明）詩凡
百數十篇，至其得意，自謂不甚愧淵明。」[90] 這裡的「得意」，亦當包括與
陶淵明人格精神上的感契。對於這一點，我們只要把蘇軾的和陶詩中表現出
的那種澹泊超脫以及面對大自然欣然若歸的愉悅，與陶淵明詩歌的主題加以
比較，就十分清楚明瞭。

　　楊萬里的以味論詩在對詩歌之味的理解上與蘇軾頗有相通之處，他所謂
的詩味，不僅指詩歌的審美性能，還包括內容上的譏刺功能，並且認為譏刺
功能的表達應當含而不露。這與蘇軾好淵明之詩亦是有感於其在詩歌中寄託
的人格精神評價準則是一致的。此外，飴甘荼苦之喻還體現出楊萬里的辨證

87　《蘇軾詩集》卷 17，頁 905。

88　《黃庭堅詩集注・山谷詩集注》卷 17，頁 604。

89　〈子瞻和陶淵明詩集引〉，蘇轍《欒城集・後集》，上海古籍出版社 1987 年，頁
　　1402。

90　〈子瞻和陶淵明詩集引〉，蘇轍《欒城集・後集》，頁 1402。

思維特徵。從根本上說，理學思想在楊萬里詩學理論中的體現，就是他的以飴甘荼苦論詩味以及對詩味的獨特理解。

楊萬里的以味論詩啟示我們，對誠齋體詩似乎不應該僅以淺易目之，也許隨著年齡的增長，閱歷的豐富，讀者會從他的詩裡讀出更多的內容。清代學者延君壽就有這樣的閱讀體會，他說：「少讀《說詩晬語》，謂楊誠齋詩如披沙揀金，幾於無金可揀，以是從不閱看。四十歲後方稍稍讀之，其機穎清妙，性靈微至，真有過人處，未可一筆抹殺。」[91] 這說明，對於像部分誠齋體詩那樣表面淺淡，實則意旨深蘊的作品，應當反復吟詠，仔細體味以見其妙味佳境。

（二）對晚唐詩風的推崇

楊萬里生活的時代，就詩歌創作的局面而言，江西詩風的勢頭依然強勁，不僅仍有相當數量的江西後學充斥詩壇，就連當時一些著名的大詩人亦不免江西詩風的浸淫，楊萬里本人早年作詩就是從學江西派入手的。但楊萬里一生詩風多變。除卻早年自行焚去的千餘首少作外，他留給我們的詩歌遺產尚有四千餘首詩、九種詩集。方回稱他「一官一集，每一集必一變」。[92] 楊萬里本人於〈誠齋南海集序〉中亦云：「予生好為詩，初好之，既而厭之。至紹興壬午，予詩始變，予乃喜。既而又厭之，至乾道庚寅，予詩又變。至淳熙丁酉，予詩又變。」[93] 他的誠齋體詩歌風格的形成，可以說就是這種詩風變革的產物。在詩風變革的過程中，楊萬里對唐詩表現出濃厚的學習興趣。在〈誠齋荊溪集序〉中，楊萬里自稱：「予之詩，始學江西諸君子，既又學後山五字律，既又學半山老人七字絕句，晚乃學絕句於唐人。」[94] 在唐詩中，楊萬里對晚唐詩又是情有獨鍾。他認為：「詩至唐而盛，至晚唐而工。」[95] 他的〈讀《笠澤叢書》三首〉之一云：「笠澤詩名千載香，一回一讀斷人腸。晚唐異味同誰賞，近日詩人輕晚唐。」[96] 眾所周知，宋詩獨特

91　《老生常談》，《清詩話續編》本，頁 1805。
92　《瀛奎律髓彙評》卷 1，楊萬里〈過揚子江〉詩方回評語，頁 44。
93　《誠齋集》卷 80。
94　《誠齋集》卷 80。
95　〈黃御史集序〉，《誠齋集》卷 79。
96　《誠齋詩集箋證》卷 27「朝天續集」，頁 1877。

面貌的形成，正是在對宋初承繼晚唐五代詩風局面的反撥中逐漸確立的，因此，在南宋後期的四靈詩人出現以前，楊萬里於宋詩壇上標舉學習晚唐詩風，可謂異調獨響。楊萬里所謂的「晚唐異味」的具體內涵是什麼呢？晚唐詩壇的面貌複雜多樣，既有深情緬邈的李商隱詩，又有懷古傷今、寄寓慨歎的杜牧詩，還有既澹泊避世、又諷喻刺時的皮日休、陸龜蒙詩等等。楊萬里在詩中對陸龜蒙充滿景仰之情，因此有理由認為他所標舉的晚唐詩風主要是指以陸龜蒙為代表的一路。陸龜蒙精通儒學，自視有致君佐國之才，又認為「命既時相背，才非世所容」[97]，最終選擇了隱逸避世的生活方式。陸龜蒙的詩篇，大部分是閒散隱逸之作，詩人在表露對世事的澹泊情懷的同時，把更多的筆墨放在對個人日常生活的描摹上。皮陸唱和的篇什，大多是對日常生活瑣細內容的敍寫，筆法講究，摹物細緻，折射出詩人隱逸超脫的閒散情致。在江西詩風盛行的南宋初期，陸龜蒙詩的風格並不受重視。而楊萬里之於陸龜蒙，既傾慕他的散淡情懷，又推賞他精細入微的詩筆，這或許就是他所欣賞的晚唐異味。這一點，對誠齋體詩風的形成具有明顯的影響。

二、理禪融會與楊萬里的詩歌創作

嚴羽在《滄浪詩話·詩體》中，把楊萬里獨具特色的詩歌風格標舉為「楊誠齋體」。誠齋體詩風的形成，是理禪融會的宋文化特質作用於楊萬里詩歌創作的結果。

（一）誠齋體的理性詩思與理學

理學在宋代的興起，對宋代文學發生了不可忽視的影響。宋詩人於詩歌創作上體現出主理的特點，表現有二：一是主張詩歌內容要符合情理，不能因文害理，歐陽修《六一詩話》中所列「詩人貪求好句而理有不通者」條就是這種詩學思想的體現；二是詩歌構思體現出符合邏輯的理性思維特徵，這在楊萬里身上有著較為顯著的表現。試舉兩詩為證：

平地看山山絕低，上樓山色逐層奇。不知山與樓爭長，為復樓隨山

97　〈自和次前韻〉，《笠澤叢書》卷4，影印文淵閣四庫全書本。

卻移。[98]

一昨春江上水船，即非上水是登天。如今下瀨江無水，始信登天卻
易然。[99]

這兩首詩，一寫登樓看山，詩人在描摹景致的動態變化的同時，思索著
發生這種變化的原因；一寫春江行船，詩人把行船的感受，以理性的探究方
式表達出來，融理性於感性描寫之中。另如〈夏夜玩月〉等詩，都是這樣的
詩歌結構方式。

楊萬里與同時的理學家多有往來。元代吳澄論及楊萬里與朱熹的關係時
說：「晦庵朱子於人多所譏評，少所推許，而於文節公（楊萬里），揚其美，
贊其詩章，書翰倡和往來，敬禮而兄事之，尊之可謂至矣。」[100] 楊萬里在與
朱熹的詩歌唱和往來中，也常常流露出他好戲謔的性格。朱熹偶染足疾，行
動不便，楊萬里在給一位朋友的詩中卻故意說道：「晦庵若問誠齋叟，上下
千峰不用扶。」朱熹見詩後不禁笑曰：「我疾猶在足，誠齋疾在口耳！」[101]
可見兩人關係應是相當熟稔的。楊萬里自身的理學修養很高，清代李調元就
頗為服膺地說：「楊誠齋理學經學，俱不可及。」[102] 楊萬里的理學修養以及
與理學家的交往，使他的詩歌創作有時也不免理學家的說教意味。甚至有學
者說他的詩「句句入理」。[103] 他的〈至後入城道中雜興〉之二詩云：「大熟
仍教得大晴，今年又是一昇平。昇平不在〈簫韶〉裏，只在諸村打稻聲。」[104]
語言平淺直白，通俗易懂，被前人稱為「熙皞擊壤之音也」[105]，詩作體現出
的作者安逸自樂的心態，富足升平的時代背景，都與邵雍《擊壤集》中的詩
篇頗為相近。

98　〈寄題王國華環秀樓二首〉之二，《誠齋詩集箋證》卷 7「江湖集」，頁 593。

99　〈南雄解舟〉，《誠齋詩集箋證》卷 17「南海集」，頁 1170。

100　〈題蘇德常誠齋〉，《吳文正集》卷 56，影印文淵閣四庫全書本。

101　魏慶之《詩人玉屑》卷 19「楊誠齋」條，上海古籍出版社 1959 年，頁 420–421。

102　《雨村詩話》卷下，《清詩話續編》本，頁 1534。

103　李治《敬齋古今黈》卷 8，引自《楊萬里范成大資料彙編》，中華書局 1964 年，頁
45。

104　《誠齋詩集箋證》卷 41「退休集」，頁 2852。

105　蔣鴻翮《寒塘詩話》，引自《楊萬里范成大資料彙編》，頁 68。

（二）誠齋體的靈動活脫與禪學

誠齋體最顯著的特色是「活」，主要表現為活潑生動的語言和奇特豐富的想像。誠齋體的語言清新自然，不飾雕琢，多口語和日常生活語言。比如：

> 朝日在我東，夕日在我西。我行日亦行，日歸我未歸。勢須就人宿，遠近或難期。平生太疏放，似點亦似癡。如何今日行，不以衾枕隨。幸逢春小暄，倒睡莫解衣。借令今夕寒，我醉亦不知。[106]

> 萬石中通一綫流，千盤百折過孤舟。灘頭未下人猶笑，下了灘頭始覺愁。[107]

> 月入雲中去，呼他不出來。明宵教老子，何面更相陪。[108]

這些詩句，平易淺近，幾如口語，不見斧鑿之痕，具有自然活潑的語言美感。清代學者田雯曰：「拈出誠齋村究語，無人解道讀歐梅。」[109] 翁方綱亦云：「誠齋之詩，巧處即其俚處。」[110] 都是針對楊萬里俚俗語言成功的表達效果而言。

誠齋體的「活」還體現在它奇特豐富的想像上。誠齋體詩常常選取日常生活中的細小題材或常見素材，但往往能在常人不經意處發現新的詩趣，其奧妙之一就在於作者能展開豐富的想像，把平常的詩材寫得妙趣橫生。如下面這些詩篇：

> 昨日愁霖今喜晴，好山夾路玉亭亭。一峰忽被雲偷去，留得崢嶸半截青。[111]

> 小阮新來覓句忙，自攜破硯汲寒江。天公念子抄詩苦，借與朝陽小半窗。[112]

106　〈暮宿半途〉，《誠齋詩集箋證》卷 5「江湖集」，頁 395。
107　〈過石塘〉，《誠齋詩集箋證》卷 26「江西道院集」，頁 1857。
108　〈問月二首〉之二，《誠齋詩集箋證》卷 32「江東集」，頁 2237。
109　《古歡堂集》雜著卷 2，引自《楊萬里范成大資料彙編》，頁 65。
110　《石洲詩話》卷 4，《清詩話續編》本，頁 1436。
111　〈入常山界二首〉之二，《誠齋詩集箋證》卷 8「荊溪集」，頁 630。
112　〈戲贈子仁侄〉，《誠齋詩集箋證》卷 8「荊溪集」，頁 642。

池底枯荷瘦不勝，池冰新琢玉壺凝。如何留到炎蒸日，上有荷花下有冰。[113]

這些詩中描寫的事物，都是我們在日常生活中司空見慣的。詩人用他異常豐富的想像，賦予這些常見事物不同尋常的詩趣，引人入勝，給人留下的印象非常深刻。

誠齋體的「活」與楊萬里作詩講求活法有關。楊萬里早年詩學江西，曾云：「參透江西社，無燈眼亦明。」[114] 從他的詩歌創作實際來看，儘管他服膺黃庭堅、陳師道等人，他的詩歌創作實踐卻更多地受到江西派中講求活法的呂本中、曾幾的影響。他追求詩思的透脫、詩筆的靈動，認為：「學詩須透脫，信手自孤高。」[115] 所謂「透脫」，應是指擺脫種種束縛後的自由生動的精神境界。以「透脫」的眼光看待外物，事物會因此而富有生機和靈氣，詩人會因此詩思奔湧，不可遏制。這樣，我們就不難理解為什麼在楊萬里看來，「萬象畢來，獻予詩材，蓋麾之不去，前者未讎而後者已迫，渙然未覺作詩之難也」。[116] 他甚至這樣說：「老夫不是尋詩句，詩句自來尋老夫。」[117]「幾多好句爭投我，柳奪花偷底處尋。」[118] 以活法作詩，一方面是楊萬里對江西詩派後期活法精神的繼承，另一方面與佛禪對他的影響也有關聯。在四十年的仕宦生涯中，楊萬里與禪僧們有過不少的交往。在零陵與杭州任上，他與當地禪僧多有交接，唱酬往還。乾道六年和淳熙十四年，他分別供職於贛西北的奉新與筠州，這兩個地方自唐代以來就是禪宗的香火勝地。在廣東時，他還專門去拜謁過曹溪，有「白頭始得叩禪關」的感喟。禪宗主張的「悟」是擺脫語言、邏輯和理性的直覺感悟，講求「活參」。楊萬里對此心神感契，他說：「問儂佳句如何法？無法無盂也沒衣。」[119]「傳派傳宗我

113　〈池冰二首〉之一，《誠齋詩集箋證》卷 11「荊溪集」，頁 801。

114　〈和周仲容春日二律句〉之二，《誠齋詩集箋證》卷 3「江湖集」，頁 245。

115　〈和李天麟二首〉之一，《誠齋詩集箋證》卷 4「江湖集」，頁 294。

116　〈荊溪集序〉，《誠齋集》卷 80。

117　〈晚寒題水仙花并湖山三首〉之三，《誠齋詩集箋證》卷 29「朝天續集」，頁 2014。

118　〈發銀樹林〉，《誠齋詩集箋證》卷 32「江東集」，頁 2227。

119　〈酬閣皂山碧崖道士甘叔懷贈「美名人不及，佳句法如何」十古風二首〉之二，《誠齋詩集箋證》卷 38「退休集」，頁 2610。

替羞，作家各自一風流。」[120] 以這樣的創作思想來作詩，自然形成了「誠齋
體」的靈動活脫。葛天民在〈寄楊誠齋〉一詩中說：「參禪學詩無兩法，死
蛇解弄活潑潑。」[121] 指的就是誠齋體詩與禪學的兩兩相通之處：活法。最後，
誠齋體靈動活脫的境界也是他多年積習的結果。周必大曾曰：「今時士子見
誠齋大篇巨章，七步而成，一字不改，皆掃千軍、倒三峽、穿天心、透月窟
之語，至於狀物姿態，寫人情意，則鋪敘纖悉，曲盡其妙，遂謂天生辯才，
得大自在，是固然矣。抑未知公由志學至從心，上規庚載之歌，刻意風雅頌
之什，下逮《左氏》、《莊》、《騷》、秦、漢、魏、晉、南北朝、隋、唐
以及本朝，凡名人傑作，無不推求其詞源，擇用其句法。五十年之間，歲鍛
月煉，朝思夕維，然後大悟大徹，筆端有口，句中有眼，夫豈一日之功哉！」[122]
這段話指的就是楊萬里真積力久，乃入悟門的作詩功夫。

（三）誠齋體體物之細與理禪

如果我們對楊萬里的詩歌意象做一統計學分析就會發現，楊萬里的詩歌
意象具有明顯的個性特徵，這就是意象的具體化、細微化，比如他寫水，不
寫長江、大河，多寫涓涓細流；寫植物，不只是泛稱，而多具體的花草樹木
的名字；寫人，多寫轉瞬即逝的動作、行為等等。[123] 這一點，與理禪融會的
社會文化背景密切相關。理學的理一分殊、佛禪的本性真如，都強調自然萬
物無一不蘊涵著理學義理或真如佛性，楊萬里細察物象，體味物理，體現了
他探尋萬物之理的興趣和努力，作為傑出的詩人，他把物理與詩歌興象有機
地融合在一起，使他的詩歌既富哲理，又不乏詩情，給後人留下了許多優秀
的篇章；他又把佛禪的超脫精神寄託在吟詠自然的詩篇裡，在創作實踐中時
時流露出來。張紫巖就說他的七絕「梅子流酸軟齒牙」一詩可見作者「胸襟
透脫矣」[124]。楊萬里的同時代人姜夔曾這樣盛讚他的詩作：「翰墨場中老斫
輪，真能一筆掃千軍。年年花月無閑日，處處山川怕見君。箭在的中非爾力，

120　〈跋徐恭仲省幹近詩〉之三，《誠齋詩集箋證》卷 26「江西道院集」，頁 1868。

121　《全宋詩》卷 2725，頁 32062。

122　〈跋楊廷秀石人峰長篇〉，《周益國文忠公集・平園續稿》卷 9，影印文淵閣四庫全書本。

123　參見張瑞君〈楊萬里詩歌的意象特徵〉一文，《山西師範大學學報》2002 年第 2 期。

124　《鶴林玉露》甲編卷 4，頁 60。

風行水上自成文。先生只可三千首，回施江東日暮雲。」[125] 可以說，誠齋體的形成，是宋代理學和禪學交相融會的文化背景所玉成的。

第四節　理禪融會與江湖詩人

南宋寧宗嘉定二年（1209），在宋詩發展史上是一個標誌性的年份。這一年，陸游作為中興三大詩人中的最後一位的辭世，標誌著南宋中興詩壇的結束；同年，陳起刊刻《江湖集》問世，又標誌著南宋後期一個大的詩歌流派——江湖詩派的形成。在理學發展史上，寧宗嘉定時期也是非常重要的。儘管從寧宗慶元到嘉泰時期（1195–1204），理學一直受到禁錮和壓抑，但到了開禧二年（1206），北伐失敗，韓侂冑被殺，以韓侂冑為首的、憑藉政治權力壓制理學的反理學勢力受到重創。此後，在真德秀、魏了翁等理學家的不懈努力下，寧宗、理宗朝理學地位不斷攀升，終於被朝廷認可，成為具有官方地位的統治思想。由於存在的大致共時性，江湖詩派的形成發展，與理學有著更為直接的關聯，同時，作為文學形態的詩歌也與作為哲學形態的理學有著較為明顯的衝突。也是在這一時期，佛教禪學又帶給世人更多的出塵遁世思想。因此，討論此一時期宋詩與理學、禪學的關聯，亦具有多重意義。

一、江湖詩派形成探源

江湖詩派過去不為學界重視，近年來，研究局面已有很大改觀，先後湧現出張宏生《江湖詩派研究》、張瑞君《南宋江湖派研究》等著作及多篇論文，為進一步深入研究奠定了良好的學術基礎。一般認為，江湖詩派是指南宋後期形成的、以江湖遊士為主體的詩人群體。這個時期的詩壇上，比江湖詩派略早一點，還有四靈詩人。傳統的文學史把四靈詩人與江湖詩派看成兩個文學群體，但仔細考察這兩個詩人群體，我們會發現四靈詩人與江湖詩人在許多方面，比如人生遭際、詩材選向、審美情趣等，有著質的共同性或近似性。有學者認為，所謂四靈就是江湖詩人中四個號裡都帶有「靈」字的小

125　姜夔〈送《朝天續集》歸誠齋，時在金陵〉，《全宋詩》卷2724，頁32037。

團體，因此，四靈詩人就可歸入江湖詩派[126]。本節亦將四靈詩人納入江湖詩派中進行討論。

江湖詩派在南宋後期的形成原因，有著多方面的複雜因素，其中江湖詩派的構成主體——江湖遊士階層的出現是最關鍵的。江湖遊士階層在南宋後期的形成原因，大略言之，約有以下數端：

第一，與南宋持續膨脹的冗官冗員現象有關。眾所周知，宋代科舉的取士規模比之唐代，有了大幅度的擴大，由科舉而進入仕途的知識分子大量增加。加上其他入仕門徑的並行，遂造成了宋代的冗官冗員現象非常嚴重。宋室南渡以後，這個問題更加突出，因為南宋的疆域比北宋減少了約五分之二，而科舉取士數量並未減少。這種「粥少僧多」的矛盾在慶元、嘉泰、嘉定年間最為顯著。在這種情況下，許多候補官員的際遇實在也是很落魄的，而大量的落第舉子更是前程無望，這些人恰恰是江湖詩派的主要構成者。所以，江湖詩派在南宋後期的形成，當有這方面的原因。

第二，與宋室南渡及土地兼併的後果有關。靖康亂後，宋室南遷，一些原先過著養尊處優生活或者至少衣食無憂的人，在戰亂中可能流離失所，失去了基本的物質生活保障。加之南宋初年的土地兼併非常嚴重，也使一部分人喪失了賴以生存的土地。這些人中間，當然會有一些是飽讀詩書的讀書人。這些人雖然已經喪失了原先可稱豐裕的物質生活基礎，但骨子裡卻還是不能脫離原來所屬社會階層的意識形態。於是，就產生了寄食權貴豪門、以文字才學為生的一個新的讀書人階層——江湖遊士。江湖詩派就是這樣一批遊士因詩歌創作方面的某些共性而聯結形成的一個詩歌創作群體。

第三，與強烈的享樂欲望的刺激有關。有宋一代，彌漫於社會各階層的享樂風氣十分明顯。南渡以後，半壁江山的殘山剩水沒有減卻社會的享樂習氣，我們從杭州西湖「銷金鍋兒」的稱呼上，從詩人林升「暖風熏得遊人醉，直把杭州作汴州」的感歎中，就可以窺出當時享樂奢靡的社會風氣之一斑。文人士子本來對於風會雅集、遊山玩水、歌舞昇平就有著濃烈的興趣，在社

126　張宏生《江湖詩派研究》（中華書局 1995 年）、張瑞君《南宋江湖派研究》（中國文聯出版社 1999 年）均持此說，可參看。

會風氣的薰染下，更是爭先恐後，樂此不疲。而拮据的經濟狀況、羞澀的錢囊卻常常使他們自己無法成為享樂場上的主人，依附權貴豪門既可使他們有冠冕堂皇的理由出入於享樂宴集之地，又可展示自己的文采，於是就促成了遊士這個社會浮游階層的產生，構成了江湖詩派的成員基礎。

以上從三個方面分析了江湖遊士階層的形成也即江湖詩派的形成原因。江湖詩派是一個比較鬆散的詩人群體，關於它的成員構成，是一件頗為複雜的學術公案。張宏生認為，根據詩人的社會地位、主要活動時間、詩歌作品被江湖諸集收錄的情況以及與書商陳起的唱酬情況等綜合因素的考慮，約有一百三十八位詩人可歸入江湖詩派 [127]。本節所論的江湖詩派成員即以此說為準。

二、江湖詩人的人格分析

當我們考察江湖詩派時，有一個現象是不得不注意到的，這就是江湖詩派的活動時間恰好是理學取得官方學術地位、聲勢頗大的時期。作為盛行於世的哲學思想，對文人的精神面貌、文學觀念及文學創作不可避免地會產生影響。這裡先就理學對江湖詩人的人格心理的影響做一分析。

江湖詩人主要的活動時期，正是理學地位不斷攀升的時期，理學思想已廣泛地深入士人之心。江湖詩人都飽讀儒書，儒家思想是他們安身立命的思想基礎，他們中的一些人還是理學比較重要的人物。一百三十八位江湖詩人中，入了《宋元學案》的，共有十三位，約占百分之十。理學價值觀念同江湖詩人的遊士身分和謁客行為顯然存在著某種不協調音。早在孔孟時代，儒家就很推崇顏回簞食瓢飲，「人不堪其憂，回也不改其樂」的修身方式，對顏子之樂的肯定體現了先秦儒家對修身養性的品性涵養的重視，與建立事功一起，構成了先秦儒家內聖與外王同構的人生理想模式。細繹之，孔子與孟子實現人格理想的方式有所不同，孔子主張內聖與外王並重，孟子則更重視人的品性涵養和道德的自我完善。宋代理學家的人格理想主要繼承了孟子的內聖路線，並且確立了追求成聖的人生最高目標。自二程開始，理學家就強

127　參見張宏生《江湖詩派研究》附錄一「江湖詩派成員考」。

調人格的完善和道德的修養。南渡以後，朱熹等理學家同樣把修身養性看作人生的頭等大事，朱熹對蘇軾、屈原等作家及其作品的詆議，就是從溫柔敦厚的儒家傳統教義出發而言。翻檢宋代理學家的言論，時時可以看到他們對生命個體人格的重視。在這種文化背景下，江湖詩人從內心來說，也有著追求人格獨立與品節完善的主觀願望。但現實中物質生活的窘迫，不得不使他們走上了投靠和依附豪門權貴以謀食的人生道路。這首先使他們自身對自己的行為不能不產生一種羞辱感。江湖詩人江萬里在〈懶真小集序〉中曾深致感慨，他說：「詩本高人逸士為之，使王公大人見為屈膝者，而近所見類猥甚，……往往持以走謁門戶，是反屈膝於王公大人。」[128] 這裡有對詩歌地位下降的感慨，更有對詩人社會地位下降的感慨和無奈。

　　江湖詩人自身已經有著對自己行為的羞辱感，而宋代社會輿論對文人士子的投謁也不以為是。干謁之風在唐代就很盛行，但當時社會既不以此為非，文人士子也常常因為自身的干謁之舉首先是為著治國平天下的「崇高目標」而顯得理直氣壯，不卑不亢。而宋人的干謁目的，卻似乎並不那麼「純粹」，常常會帶有物質方面的考慮。以追求成聖為人格理想的理學思想對社會輿論的引導，使得宋人對文人士子帶有物質目的的干謁尤為不齒。北宋士人劉蒙，致書司馬光求取錢財，希望他能「以鬻一下婢之資五十萬畀之」，言辭甚為卑乞。司馬光復書，毫不客氣地批評他說：「足下服儒衣，談孔顏之道，啜菽飲水，足以盡歡於親；簞食瓢飲，足以致樂於身。而遑遑焉以貧乏有求於人，光能無疑乎？」[129] 司馬光的態度，代表著正統儒者對文人士子寄食於人從而喪失自我人格獨立性行為的指斥。江湖詩人面對著同樣的社會價值評判。《癸辛雜識》別集卷上記載：「一日，天大雪，（葛天民）方擁爐煎茶，忽有皁衣者闖戶，將大瑞張知省之命，招之至總宜園。清坐高談竟日，既甚寒劇，且覺腹餒甚，亦不設杯酒，直至晚，一揖而散。天民大恚，步歸，以為無故為閹人所辱。至家則見庭戶間羅列奩籠數十，紅布囊亦數十，凡楮幣、薪米酒殽，甚至香茶適用之物，無所不具。蓋瑞故令先怒而後

128　陳起輯《江湖後集》卷 10，影印文淵閣四庫全書本。
129　司馬光撰〈答劉蒙書〉，《宋文鑑》卷 115，影印文淵閣四庫全書本。

喜,戲之耳。」[130]葛天民為稻粱謀而受盡奚落,其待遇與權貴所蓄倡優無異!從這件事情可以看出封建時代下層士人無力把握自身命運的悲哀。思想上的理學印痕與行為上的謁客舉止間的巨大反差,造成了江湖詩人的雙重裂變人格。為了從巨大的人格壓力下獲得身心的解脫,江湖詩人把佛禪看作良方妙劑,用佛門不牽俗念的超脫出塵之姿獲取心理的平衡。因此,在江湖詩作中,常常會有這樣的詩句:「一酌野泉香,翛然俗慮忘。」[131]「境空納風月,心遠辭塵埃。」[132]「吟邊莫問紅塵事,只住茅茨亦身清。」[133]詩寫得很是超脫,表達了江湖詩人在無奈的現實中對精神烏托邦的嚮往。

三、江湖詩派與理禪

從江湖詩人的詩學觀念和詩歌創作實踐看,江湖詩派雖與理學的鼎盛期同時,卻並沒有成為理學的傳聲筒,有學者指出:「江湖詩派的出現,在客觀上是對宋代盛行的理學詩的反動。」[134]筆者則以為,江湖詩歌與理學既有相融相關的地方,也有獨立於理學思想之外的藝術質素。

(一)江湖詩派與理禪相一致的地方

由於理學在南宋後期的廣泛影響,也由於江湖詩人有些本身即具有較高的理學修養,理學對江湖詩人發生影響,當是情理之中的事。

理學對江湖詩人的詩學觀念發生了一定的影響。這一點在劉克莊身上表現得最為突出。在江湖詩人中,劉克莊與理學的關係較為密切。他既得家學之傳,又嘗從西山先生真德秀學,為西山門人。劉克莊是江湖詩派中領袖式的人物[135],他的詩學見解在江湖詩人中有一定代表性。根據《後村詩話》以及他有關的序跋和詩文,我們可以瞭解到他對於詩歌的認識。首先,在關於詩歌的內容與表達二者之間的關係上,劉克莊認為內容是決定性的首要因素。在〈跋張文學詩卷〉中,他指出:「意,本也。辭,末也。」並因此稱

130　《癸辛雜識》頁226。
131　周端臣〈書冷泉亭壁〉,《江湖後集》卷3。
132　葉茵〈古意〉,《順適堂吟稿》,影印文淵閣四庫全書本。
133　薛嵎〈閒居言懷〉,《雲泉詩》,影印文淵閣四庫全書本。
134　張宏生《江湖詩派研究》,頁13。
135　張宏生《江湖詩派研究》第一章第三節對此有詳細論述,可參看。

讚張文學的詩「悠然深長，寧不足於辭而有餘意。」[136] 這表明，他把詩歌的內容看得遠比言辭重要，這就與理學家普遍的重道輕文思想相契合。那麼，劉克莊所謂的「意」具體所指是什麼呢？他在〈跋方俊甫小稿〉中說：「余觀古詩以六義為主，而不肯於片言隻字求工，季世僅是，雖退之高才，不過欲去陳言以誇末俗，後人因之，雖守詩家之句律，嚴然去風人之情性遠矣。」[137] 可見，劉克莊所說的「意」，當是指符合六義的風人之旨，即能夠反映社會現實的詩歌內容。再看他所欣賞的唐人詩篇，多是元白的富有批判現實主義精神的樂府詩。這體現出劉克莊與理學家的不同：他所關注的是詩歌的現實主義精神，理學家所關注的是詩歌反映儒家倫理道德及對於涵養心性的作用。其次，強調作家「氣」的涵養，認為人愈老，氣愈厚，作品愈成熟。這個觀點主要體現在〈劉圻父詩〉一文中。他說：「雖然文以氣為主，少銳老惰，人莫不然。世謂鮑照、江淹晚節才盡，予獨以氣為有惰而才無盡。子美夔州、介甫鐘山以後所作，豈以老而惰哉？余幼亦酷嗜，歲月幾何，顏髮益老，事物奪其外，憂患攻其內，耗亡銷鑠，不復有一字矣！圻父幸在世故膠擾之外，為事物憂患之所恕，養氣益充，下語益妙。它日余將求續集而觀老筆焉。」[138] 顯而易見，劉克莊所謂的「氣」，決不是同年齡成正比的精力，而是隨著年齡的增長，在治心養氣的涵養功夫的修養下所達到的老熟境界，這種晚年的老熟境界，標誌著作者學養的豐厚，詩藝的純熟，是成功的象徵。這同傳統觀念中所認為的「文以氣為主」，年老而氣衰才退的看法恰好相反，卻正合於理學家所說的心性涵養功夫。理學家以「治心養氣」為本，涵養愈久，功夫愈深，道德愈醇厚。劉克莊的「氣」正同於理學家的「氣」。這是理學思想影響到他的文學觀念的極好證明。在這種觀念支配下，劉克莊頗以自己的老境之作為自賞。在〈晨起覽鏡六首〉其五詩中，他說：「老去神情非叔寶，向來眉目比文淵。惟詩尚有新新意，匹似幽花晚更妍。」[139] 除此以外，江湖詩人追求平和沖淡的詩歌風格這一點也同理學家的影響有關。理學家詩教理論的一個主要方面就是恪守溫柔敦厚的儒家傳統觀念，主張詩

136 《後村先生大全集》卷 111，四部叢刊本。
137 《後村先生大全集》卷 111。
138 《後村先生大全集》卷 94。
139 《後村先生大全集》卷 36。

歌要用理智約束情感的表達。江湖詩人在這一點上同理學家有著很大的相似之處。趙師秀云：「心夷語自秀。」[140]葛天民云：「投閑得計心常足，擬古成編手自抄。」[141]劉克莊把求道與作詩的關係比喻為「本盛則末華，原澄則流清」[142]等等，都主張「心源澄靜」[143]，排除情感的衝動，淡化個人的喜怒哀樂，誠如邵雍所言：「雖曰吟詠情性，曾何累於性情哉？」[144]在這種觀念支配下，江湖詩人對屈原及楚辭的態度也同理學家如出一轍。朱熹說屈原的作品「流於跌宕怪神怨懟激發，而不可以為訓」。[145]趙師秀說：「莫因饒楚思，詞體失和平。」[146]翁卷云：「楚辭休要學，易得怨傷和。」[147]這些都同朱熹同一副論調。

　　理學思想在江湖詩作中也有一定程度的體現。江湖詩派中的一些成員，具有較高的理學素養，劉克莊自不必說，林希逸被稱為「以道學名一世」[148]的人物，趙庚夫日常之中「修身齊家、牧人御眾皆有準繩，常誦朱文公之言」。[149]江湖派其他作家受理學影響也很明顯。理學思想的浸淫，在江湖詩人的詩歌創作中的一個明顯表現就是對理學義理的宣教，所謂三綱五常、孝悌忠信，也常常會在江湖詩人的筆下出現。比如，呼應著程頤所謂「餓死事極小，失節事極大」的婦德，胡仲弓做有〈醜婦謠〉，詩曰：「人知醜婦醜，不知醜婦妍。醜婦安乎醜，婦德或可全。」[150]為了宣揚婦德，不惜把對女性姣好形貌的審美愉悅撇在一邊。為了宣揚孝道，林同作〈孝詩〉百首，「至聖賢至夷狄異類並錄」，充滿陳腐的說教，絕類理學家押韻之語錄。這樣的作品，與其說是詩人的審美的詩歌創作，毋寧說是在時代背景下詩人對理學教義的韻文形式的學習體會。真德秀編《文章正宗》，不取表現仙釋、閨情、

140　〈哭徐璣五首〉，《清苑齋詩集》，影印文淵閣四庫全書本。
141　〈平居遣興〉，《全宋詩》卷 2725，頁 32068。
142　〈水木清華詩〉，《後村先生大全集》卷 94。
143　《鶴林玉露》甲編卷 6「朱文公論詩」條語，頁 113。
144　《伊川擊壤集·自序》，頁 180。
145　〈楚辭後語目錄序〉，《朱熹集》卷 76，頁 4007。
146　〈送徐璣赴永州掾〉，《清苑齋詩集》。
147　〈送蔣德瞻節推〉，《西巖集》，影印文淵閣四庫全書本。
148　《四庫全書總目·鬳齋續集提要》卷 164，頁 1409。
149　〈刑部趙郎中墓誌銘〉，《後村先生大全集》卷 152。
150　《江湖後集》卷 12，影印文淵閣四庫全書本。

宮怨之類的詩歌，江湖詩人的作品中，也很少有這方面的內容，蓋因時代流風使然。

　　佛教禪學對江湖詩派也有著較為顯著的影響。江湖詩派的一些成員本身就是禪門釋子，如釋永頤、釋紹嵩、釋斯植、釋圓悟等。另有一些成員與佛禪有著密切的聯繫，如葛天民就有過曾經出家為僧又還俗的生活經歷。而大多數的江湖詩人或棲居禪院、或頻頻與佛門中人唱酬往還，加之士大夫居士禪在社會上的廣泛流行，江湖詩人於清寂的禪院生活及禪門教義當都是比較熟悉的，並且常常在詩作中表現他們的禪僧氣。如：「一心唯好佛，半世懶求官。」[151]「閑身何所似，丈室老維摩。」[152]「本是儒家學釋流，……禪向靜中能妙覺。」[153]等等。江湖詩人對「清」的鍾愛亦當與此有關。「清」是江湖詩人常常標舉的審美範疇，它的內涵所指包括語言的清新、境界的清寂、風格的清瘦、辭氣的清和。[154]「清」還是江湖詩人常常喜歡的一個語彙，江湖詩作中由「清」組成的意象觸目可見，詩人們既用「清」來摹景繪事，也用「清」品評人物、評價詩作。禪宗教義認為，紅塵俗世是污濁的，佛門的種種修煉法都是為了除去蒙在澄明本心上的汙垢，顯現本心面目，譬如刮垢磨鏡，使清光可鑒。在這一點上，江湖詩人當是受到了禪學的啟示。

　　（二）江湖詩派與理禪不一致的地方

　　江湖詩派與宋代理學的發展高潮幾乎同步發生，但文學與哲學畢竟是兩種不同的文化形態，文學的發展會受到一定的哲學等社會意識的影響，更會有自身所特有的內在質素，按照藝術規律本身運行。從這個方面而言，江湖詩派與理禪也有不一致的地方。比如劉克莊，儘管他與理學有著較深的淵源，但他主要是一個詩人，他的詩人身分使他對理學之於文學的負面作用保持了足夠的警惕。他認識到理學的道德義理與文學的吟詠性情畢竟是兩種不同的價值觀念取向，並且指出了二者間的矛盾。在〈林子煦詩序〉中，他指

151　王琮〈挽何耐軒〉，《雅林小稿》，影印文淵閣四庫全書本。

152　薛嵎〈開爐節賦〉，《雲泉詩》，影印文淵閣四庫全書本。

153　万俟紹之〈送觀書記住山〉，《江湖後集》卷11，影印文淵閣四庫全書本。

154　參見張宏生《江湖詩派研究》第四章第四節。

出：「近世理學興而詩律壞。」[155] 在〈迂齋標注古文序〉中，他又感歎：「本朝文治雖盛，諸老先生率崇理性，卑藝文。」[156] 這些言論表明，劉克莊認識到了文學和理學間存在的不可調和性，認識到了理學對文學審美的損傷。在〈竹溪詩序〉中，劉克莊反思宋詩的整體發展狀況，做出了這樣的評說：「本朝則文人多，詩人少。三百年間，雖人各有集，集各有詩，詩各自為體，或尚理致，或負材力，或逞博辨。少者千篇，多至萬首，要皆經義策論之有韻者爾，非詩也。」[157] 近人陳延傑把理學詩稱為「宋詩之一厄」的說法，似乎是對劉克莊這些言論的遙遠呼應。

　　從整體看，江湖詩派與理禪不一致處體現為兩個方面：首先，江湖詩人基本上都屬於苦吟派，他們對詩歌創作傾注著大量的心血，視作詩為職業，視詩歌如生命。江湖詩作中，時時可見他們這方面的夫子自道。如：「君愛苦吟吾喜聽，世人誰更重清才。」[158]「冥搜琢肺肝，苦吟忘晝夜。」[159]「幾度燈花落，苦吟難便成。寒牕明月滿，樓上打三更。」[160] 這與理學輕視文藝的文道觀就大不相同。在理學家看來，詩文之類都是些無關義理的「閑言語」，要少作甚至不作，即使作詩，也不必太費心力，只從胸中自然流出即可。重道的理學家與以文為生的詩人自是不同的。其次，江湖詩人的遊士謁客身分以及把詩歌作為投謁工具的做法也有悖於理禪。理學講求道德品性的涵養，追求人格的完善；佛禪輕視外物，視之如草芥雲煙，雖然二者追求的終極目標不同，對利祿功名的淡漠卻是相通的。理禪的這種文化義理與江湖詩人的功利行為間的反差，勢必造成江湖詩人對自己人格價值評判上的落差及由此引起的人格裂變。

155　《後村先生大全集》卷98。
156　《後村先生大全集》卷96。
157　《後村先生大全集》卷23。
158　徐照〈宿翁卷書齋〉，《芳蘭軒集》，影印文淵閣四庫全書本。
159　戴復古〈送吳伯成歸建昌二首〉其一，《石屏詩集》卷1，四部叢刊本。
160　趙汝鐩〈苦吟〉，《野谷詩稿》卷5，影印文淵閣四庫全書本。

第五節　南宋後期理學詩人及《濂洛風雅》

如果我們以開禧北伐（1206）為界，把南宋歷史劃分為前後兩個階段，則從理學的發展角度看，南宋後期正是理學擺脫學禁，逐漸取得思想統治地位的一個發展期。這一時期的重要理學家真德秀、魏了翁、金履祥等人，既在理學發展史上具有一席之位，也在詩歌活動方面值得一提，堪稱南宋後期理學與詩歌關聯性的人物。

一、南宋後期理學詩人

就理學與詩歌的關聯性而言，南宋後期的代表性人物當數真德秀與魏了翁，他們既是理學的重要人物，也與詩歌有著密切的聯繫。

南宋後期的理學史上，真德秀與魏了翁是兩個關鍵人物，在理學取得統治者認可的正統地位的過程中，他們的作用尤為顯著。黃百家評價他們的理學地位「如鳥之雙翼，車之雙輪，不獨舉也」。[161]

「慶元學禁」是南宋後期理學遭到的一次嚴厲的政治打擊，導致其發生的原因可謂由來已久。早在孝宗淳熙年間（1174–1189），理學實已出現興盛局面。當時，朱熹、張栻、呂祖謙、陸九淵等理學家聚徒講學，廣傳其說，聲勢很大，不僅引起了理學內部陳亮等事功派的不滿，一些朝臣也以虛言誤國等理由紛紛上書朝廷，奏請擯斥理學。韓侂胄籌措北伐，為了從理論上尋求支持，提倡事功，攘斥理學。理學就是在這個背景下，被斥為「偽學」，遭到學禁。從慶元到嘉泰（1195–1204），是理學受到禁錮和壓制的低谷期。真德秀與魏了翁的主要學術活動和政治活動就處於這個時期。真、魏二人志同道合，以發揚聖學、導引後進為己任，為理學取得統治地位做出了重要貢獻。《宋史・真德秀傳》曰：「自侂胄立偽學之名以錮善類，凡近世大儒之書，皆顯禁以絕之。德秀晚出，獨慨然以斯文自任，講習而服行之。黨禁既開，而正學遂明於天下後世，多其力也。」[162] 這段話是對真德秀理學貢獻的高度評價。理學家劉漫堂在給魏了翁的一封回信中稱讚他：「張、朱、呂三

161　《宋元學案》卷 81「西山真氏學案」案語，頁 2696。
162　《宋史》卷 437，頁 12964。

先生之亡，學者悵悵然無所歸。葉水心之博，而未免誤學者於有；楊慈湖之淳，而未免誘學者於無，非有大力量如侍郎者，孰是正之！」[163] 這是當時學者對魏了翁理學地位的肯定。

概言之，真、魏二人的理學貢獻體現在這樣兩個方面：其一，學術上祖述朱熹，繼承和發揚了正心誠意的理學義理。真德秀的理學思想步趨朱熹，主張以「窮理持敬」來「正心修身」；魏了翁始習朱熹、張栻之學，後尊信心學，兩個人的理論學說有所不同。黃百家在《宋元學案》卷81「西山真氏學案」案語中轉述其父黃宗羲語曰：「（真、魏）兩家學術雖同出於考亭，而鶴山識力橫絕，真所謂卓犖觀群書者，西山則依傍門戶，不敢自出一頭地，蓋墨守之而已。」[164] 雖然如此，真、魏二氏對朱熹之學的傳承與發揚卻是毋庸置疑的。其二，輿論上大聲疾呼，為弘揚理學道統多方周旋出力。真德秀為宋理宗的經筵侍讀，以朱熹之學為理宗講經。魏了翁於寧宗嘉定九年（1216）上書朝廷，奏請為周敦頤等理學家賜諡，此舉在理學史上非同尋常。因為古代諡法歷來只限以品秩，而周敦頤、二程皆未大用於時。魏氏此舉實是意欲通過朝廷對周、程等人的褒揚，肯定理學的正統地位。經過魏了翁的一再懇請，加上一些朝臣的輿論支持，寧宗終於在嘉定十三年（1220）諡周敦頤為元公、程顥為純公、程頤為正公，正式褒揚了他們開創理學的功績。到了宋理宗，於寶慶三年（1227）下詔特贈朱熹為太師，追封信國公。又於淳祐元年（1241），下詔將周敦頤、程顥、程頤、張載、朱熹等理學家從祀孔廟。至此，理學的官方學術的正統地位得以確立。顯而易見，在這個過程中，真德秀與魏了翁功不可沒。

就詩歌而言，真德秀與魏了翁也有若干見解。真德秀對待詩歌，完全是從理學家的立場出發，強調詩歌對理學義理的闡說之用。首先，他所欣賞的詩篇，是以「詩人比興之體，發聖門理義之秘」[165] 之類的作品。對於以興會感發取勝的詩人之詩，他頗致微詞，曰：「古今詩人，吟諷吊古多矣。斷煙平荒、淒風澹月、荒寒蕭瑟之狀，讀者往往慨然以悲。工則工矣，而於世

163 《宋元學案》卷80「鶴山學案」引，頁2671。

164 《宋元學案》卷81，頁2696。

165 〈詠古詩序〉，《西山先生真文忠公文集》卷27，四部叢刊本。

道未有云補也。」[166] 由此可知真氏於詩歌看重的是它有補於世、闡說義理的功用價值，而非激發人心的審美感染力。其次，他認為詩歌應出於性情之真而歸於正理，云：「古之詩出於性情之真。先王盛時，風教興行，人人得其性情之正。故其間雖喜怒哀樂之發微，或有過差，然皆歸於正理。」[167] 這是對儒家傳統詩教「發乎情，止乎禮義」的引申發揮。再次，他認為作家只有加強自身的道德品性修養，才能寫出符合傳統詩教的好詩來，從而「積中形外」，即使「娛戲翰墨，亦皆藹然仁義之言」。[168]

魏了翁在學術上主張「道貴自得」，他說：「向來多看先儒解說，不如一一從聖經看來，蓋不到地頭親自涉歷一番，終是見得不真。又非一一精體實踐，則徒為談辯文乘之資耳。」[169] 他不贊成讀書多看前人成說，而是要自己讀文本，以自明此心，「正緣不欲於賣花擔上看桃李，須樹頭枝底見活精神也」。[170]。這是他所提倡的學風，由此出發，他對當時學術上的浮躁習氣表示憂慮：「書日多而說日明，儇慧者剿說浮道可以欺世，不必深體篤踐也；多貲者廣採兼畜可以緝文，不必窮搜博攷也。」[171] 在〈答李侍郎塈〉一文中，他又說：「聖人言語，蓋欲使人事事理會，步步踏實，只在君臣父子夫婦昆弟朋友日用飲食間做去。」[172] 因此，學者只要於日常中處處用心，則聖人之意不難而自見。在對待文辭的態度上，魏了翁和其他理學家一樣，輕視文辭，認為：「詞章，伎之小也。」[173] 當他聽說寧宗於聽政之暇，時以辭翰自娛，就上書指出此舉「非聖賢之學也」。[174] 他在〈黔陽縣學記〉一文中的一段話，頗能代表他對於文辭的態度，曰：「自科舉取士，讀聖賢之書者，曷嘗不知辭華之喪志，記問之溺心，權利之倍誼，奸邪之病正，淫哇之亂雅，慘刻之傷恩，聚斂之妨民，虛無之害道，妖妄之疑眾，皆知辭而闢之，而夷考其朝

166　〈詠古詩序〉，《西山先生真文忠公文集》卷 27。

167　〈問興立成〉，《西山先生真文忠公文集》卷 31。

168　〈跋陳正獻公詩集〉，《西山先生真文忠公文集》卷 36。

169　〈答周監酒〉，《鶴山先生大全文集》卷 36，四部叢刊本。

170　〈答周監酒〉，《鶴山先生大全文集》卷 36。

171　〈朱文公五書問答序〉，《鶴山先生大全文集》卷 55。

172　〈答李侍郎〉，《宋元學案》卷 80「鶴山學案」引，頁 2656。

173　〈道州寧遠縣新建濂溪周元公祠堂記〉，《鶴山先生大全文集》卷 43。

174　〈應詔封事貼黃〉，《宋元學案》卷 80「鶴山學案」引，頁 2670。

夕之所孜孜者，則不惟實有以事乎此，而又出是數者之下焉。」[175] 由「辭華之喪志」，我們知道魏了翁同樣把文辭的藝術審美性和它所表達的內容情志對立起來；由「淫哇之亂雅，慘刻之傷恩」，我們知道他主張內容的表達應當節制，要符合溫柔敦厚的傳統詩教；由「虛無之害道」，我們知道他贊成求實的治學作風。他認為：「言貴於有物，無物，非言也。」[176] 由此出發，他認為詩歌也應篤實。他說：「〈離騷〉作而文詞興，蓋聖賢詩書，皆實有之事，雖比興亦無不實。自莊周寓言，而屈原始托卜者漁父等為虛辭，相如又托之亡是公等為賦，自是以來多謾語。」[177] 顯然，這種詩歌觀是從注重詩歌的教化實用的功利性目的出發而言，帶有魏了翁本人理學思想的痕跡。

從詩歌創作實踐看，真德秀存詩約九十餘首。他的詩歌創作倒不像他的理學思想那樣步趨前人、依門傍戶，而是頗具特色。真德秀的詩大約可分為兩類觀之。一類是與他的理學家身分相契合的理學詩。如〈長沙贈高年陳氏母子〉，把陳氏母子高壽的原因歸結為「慈孝之人天所惜」，顯然是在宣揚儒家的仁慈孝敬的倫理道德觀；〈長沙勸耕〉組詩之七曰：「鞠育當知父母恩，弟兄更合識卑尊。孝心盡處通天地，善行多時福子孫。」也是在宣教儒家的家庭倫理道德。這方面的典型之作當屬〈送湯伯紀歸安仁〉，茲錄如下：

> 交情世豈乏，道合古所難。自我得此友，清芬襲芝蘭。苦語時見箴，
> 微言獲同參。相從仁義林，超出名利關。此樂未渠央，忽告整征驂。
> 索居可奈何，使我喟且嘆。至危者人心，易汩惟善端。苟無直諒友，
> 戒謹空杅盤。重來勿愆期，同盟有青山。聖經如杲日，群目仰輝耀。
> 利欲滑其中，雲霧隔清照。正須澄心源，乃許窺道妙。周程千載學，
> 敬靜兩言要。幾微察毫芒，根本在奧窔。持此當弦韋，迂矣君莫誚。[178]

這首送別之作，處處滲透著理學思想。請看：他與友人之交，是出於「道合」，所謂「相從仁義林，超出名利關」。友人告辭離去，自己索居寡歡，喟且歎的並不是像唐人的送別詩那樣抒發對友人的思念，而是從儒家學說出

175　《鶴山先生大全文集》卷 47。

176　〈跋蘇文忠啟〉，《宋元學案》卷 80「鶴山學案」引，頁 2667。

177　〈師友雅言〉上，《鶴山先生大全文集》卷 108。

178　《西山先生真文忠公文集》卷 1。

發，感歎人心至危，直友難得。而從「聖經如杲日」以下，則全是在闡說對理學義理的體會。詩中涉及友人及友情的筆墨非常有限。這是真德秀頗見理學家本色的詩作，類似的詩篇還有〈會長沙十二縣宰〉、〈題黃氏貧樂齋〉、〈贈吳景雲〉等。

另一類詩頗能體現出真德秀的獨特個性。這類詩篇氣勢豪宕，神采飛揚，雄奇誇張，醒人耳目，體裁上多為七言古體，風格頗似李白和蘇軾的七古篇章。諸如〈登南嶽山〉、〈舞鶴亭歌〉、〈題隱者蘇翁事蹟〉、〈題金山〉等詩都屬此類。如下列兩首詩：

> 漢宮葦籧兒呱呱，濟南梓柱陰扶疏。富平家人正媮樂，安昌帝師工獻諛。子真東南一尉耳，黃綬淒涼百僚底。手持短疏叩天閽，義激丹裏衷淚橫眥。翛然一朝徑拂衣，愛君無路空依依。人傳九江已仙去，吳門再見是邪非。神仙茫茫那可測，上帝從來賞忠直。天上果有驂鸞人，合領羣真朝北極。自從舉手謝世間，千年白鶴何時還。玉簫聲斷杉檜冷，祇餘丹竈留空山。谷口之孫古膚使，亭矗青冥挹仙袂。耿耿應懷貫日忠，飄飄豈羨凌雲氣。我來快讀華星篇，清澈毛骨風冷然。何當結茅最高頂，一榻容我分雲煙。[179]

> 江來朱方注之東，海潮怒飛日夕相撞舂。天將古來義士骨，化作狂瀾中央屹立之青峰。孤根直下二千尺，動影裊窕沖融中。黃金側布蘭若地，鑿翠面面開牕櫳。雙橈伊軋破浪屋，恍忽置我高巃嵷。是時千山雪新霽，水面月出天清空。濤聲四起人籟寂，毛髮蕭爽琉璃宮。披衣明發躡煙靄，決眥俯入歸飛鴻。襟前渤澥斂暝色，袖裏岷峨吹曉風。越南燕北但一氣，塵埃野馬何時窮。蒼梧虞舜不可叫，王事更恨歸匆匆。[180]

這兩首詩，第一首刻畫了一個具有「忠直」之心、路漫漫而上下求索的人物形象，很容易使我們聯想到屈原的〈離騷〉；第二首描繪波瀾壯闊的景觀，其雄奇飛動之筆墨又會使我們聯想到李白的〈夢遊天姥吟留別〉。在兩宋理學家的詩歌創作中，我們很少讀到這樣的篇章，在這類詩篇裡，我們見

179　〈挹仙亭〉，《西山先生真文忠公文集》卷1。
180　〈題金山〉，《西山先生真文忠公文集》卷1。

不到理學家的那種端謹拘泥，完全是神思飛動的詩人之筆。真德秀的這類詩歌，雖然數量不多，但其審美價值和認識價值卻不應被忽略，它啟示我們，理學家的詩學理論和創作實踐之間有時並不完全合拍，其原因即在於詩歌的審美創作具有相對的獨立性，並不完全受作者詩學理論的支配。

魏了翁存世的詩篇有八百八十餘首，在兩宋理學家中僅次於邵雍和朱熹。他的詩歌有三個特點值得注意：第一，酬唱應答的詩篇數量較多。這一點大概與他身居顯位、結交頗多，同時喜歡以詩交往應酬有關。他作了相當數量的壽詩和挽詩，當是由於這個原因。第二，直白的義理詩並不多。作為理學家的魏了翁，同樣會用詩歌來闡發他對理學義理的體會，但他純粹以詩說理、類似押韻之語錄的詩並不多。他的絕大部分理學詩，或是因事感發，或是即景生情，在寫景敘事中夾雜一些理性思索，讀來並不覺得生硬。這一點應是他比別的理學家高明之處。第三，他的部分詩篇藝術審美性很強，尤其是詠物組詩更為突出。如〈和虞永康梅花十絕句〉、〈次韻黃侍郎滄江海棠六絕〉、〈次韻李參政秋懷十絕〉等都是很成功的詩篇。如這兩首詩作：

> 樹花禽語恰逢時，真意相關兩絕奇。獨坐黃昏先得月，呼僮點筆和梅詩。[181]

> 月華如水恰中庭，烏鵲枝頭栖復驚。晚暑三亭隨雨過，秋聲一半在蟲鳴。[182]

這樣的詩篇，語言清新，情致淡雅，置於唐宋詩人集中，亦毫不遜色。

以上我們簡要分析了真德秀與魏了翁的詩歌創作情況。從詩歌創作實踐的角度看，真德秀與魏了翁都有一些非常優秀的詩篇，他們的理學思想在這些詩中，無論是內容還是表現形式上，都難覓其跡。回顧整個宋代詩歌與理學的發展軌跡，大致可以劃分為這樣三個階段：第一階段，在理學奠基時期，周敦頤、二程、張載等理學家出於維護道統的考慮，對詩歌創作抱著戒備乃至對立的態度，從觀念上把詩歌僅僅視為傳道、載道的工具，更有「作文害道」的極端觀點；從詩歌創作實踐上，都很少作詩，甚至以「素不作詩」

181　〈和虞永康梅花十絕句〉之八，《鶴山先生大全文集》卷7。
182　〈次韻李參壁秋懷十絕〉之五，《鶴山先生大全文集》卷8。

來標榜自己。邵雍以他絕對的詩作數量上的優勢成為這個階段的例外,但客觀地說,《擊壤集》的藝術審美價值並不高,大多數詩篇不脫韻句講義的面目,或者草率成章,幾不成詩。第二階段,在理學成熟時期,朱熹、陸九淵等理學家,一方面自覺地用詩歌來闡說義理,另一方面不自覺地以詩歌吟詠性情,體現了理學家對詩歌既有工具性的認識,又有著詩人的情懷,以及在二者間的矛盾心理。朱熹的詩歌創作態度及實踐是這一時期的代表。第三階段,在理學取得統治地位時期,理學家們對待詩歌的態度顯得從容成熟,他們既嫻熟地繼續用詩歌談說義理,又從容而自然地用詩歌抒發他們的詩情雅興。從這三個階段可以看出,理學家對詩歌的態度經歷了戒備——矛盾——接受的過程。理學與詩歌在經歷了一個漫長的磨合期後,終於協調好了它們之間的關係,這個關係好比兩個相交的圓形,既明確著二者間的獨立性,又顯示了二者在發展過程中,不可避免的交叉融合,宋代理學詩、理趣詩的繁盛,就是這種交叉融合的產物。至於佛禪,在真德秀與魏了翁的理學思想中,受到它的影響就很小,在其詩歌中,更是沒有多少體現,故不述及。

二、《濂洛風雅》

提到《濂洛風雅》,我們首先需要瞭解他的選編者金履祥。金履祥(1232–1303),宋末理學家,他在理學發展史上並無多大建樹,奠定他理學地位重要性的是《濂洛風雅》。《濂洛風雅》是金履祥選編的宋代理學家的詩歌選集。金履祥存世詩作約八十餘首,多為平平之作,偶及理學義理。從他詩作中流露的詩歌態度看,他是一個不耽吟詠的學者。如:「莫把律詩較聲病,聖賢功夫不此如。」[183]「登樓不為閑瞻眺,此地前賢尚典刑。」[184]由這些詩句,我們對他關於詩歌的態度可以有一個大概的瞭解。在這樣的觀念指導下,他選編《濂洛風雅》,主要以詩歌是否表達了理學義理、能否有助於涵養心性為依據。

《濂洛風雅》共六卷,收理學詩人四十九位,詩歌四百一十七首。收詩較多的幾人是:朱熹五十四首、王魯齋四十四首、張栻四十三首、張載

183　〈作深衣小傳王希夷有絕句索和語〉,《全宋詩》卷3563,頁42589。

184　〈題青岡時兄友山樓〉,《全宋詩》卷3563,頁42589。

三十八首、程顥二十九首、邵雍二十一首。《濂洛風雅》所選的詩大致可以分為兩類，一類是可以被稱為理學家押韻之語錄的闡說理學義理的詩篇，如朱熹的〈齋居感興二十首〉、〈書畫像自警〉等詩，其創作意圖不過是以詩歌的形式來表現創作主體對理學義理的體認，從文學的角度看，審美價值不高。另一類則是比較成功的、富有哲理和詩趣的理學家詩，這類詩篇又可分為兩途來看，一者是把哲理與詩趣完美融合，於詩情畫意中寄寓理學義理的詩篇，如朱熹的〈春日〉詩，以「春日尋芳泗水濱」比喻廣收博采的學習過程，以「萬紫千紅總是春」比喻體悟義理後的愉快和豁朗。〈水口行舟〉詩，以滿江風浪比喻私欲氾濫，以青山綠樹比喻天理生趣。表面上看，這兩首詩是悠閒淡雅的寫景詩，其實卻是闡說理學義理之作。這類作品，就是成功的理趣詩。二者是理學家們的寫景抒情詩。這類作品，是理學家吟詠山水、摹景繪事之作，並沒有理學義理的影子，但它所表現的內容情致和表達方法卻要符合理學溫柔敦厚的詩教理論。如下面兩首詩：

> 輕風拂拂撼孤檉，庭戶蕭然一室清。隔葉蟬鳴微欲斷，又聞餘韻續殘聲。[185]

> 纖纖花入麥，漫漫雨黃梅。泥徑無人度，風簾為燕開。[186]

上面這兩首詩，是理學詩人悠閒恬淡的寫景之作，所描繪的景致細微平常，所流露的心境平和安詳，頗為符合溫柔敦厚的理學家詩教。

以上是《濂洛風雅》的大致狀況。金履祥編選這個詩選集，完全是從理學家的文道觀出發，選取理學家詩篇之佳者而成。清代學者張伯行仿照金履祥，也把兩宋理學家的詩編了一個詩選集，詩集亦名《濂洛風雅》。其「凡例」曰：「濂洛諸先生，未嘗以詩名也。若其性情所發，自成天律則有之。蓋取其和順英華也，不徒以聲律。」「或曰：談理，奧也，他登眺應酬乎何取？曰：是義理之存也，真西山嘗言之矣。三百篇其正言者蓋無幾，而風詠

185　張載〈閒居書事〉，《濂洛風雅》卷 5，叢書集成初編本，商務印書館 1939 年，頁 70。

186　朱韋齋〈雨〉，《濂洛風雅》卷 4，叢書集成初編本，頁 55。

之間，悠然得其性情之正，即所謂理義也。是編之意也。」[187] 張伯行在這裡
雖然是就自己編選的《濂洛風雅》而言，但移用之於金履祥的《濂洛風雅》，
亦是十分合適的。

187　張伯行《濂洛風雅・凡例》，叢書集成初編本，頁 1。

結　語

　　宋代的儒、釋、道三家承繼中唐以來形成的合流之勢，繼續呈現融會互滲的發展勢頭，其中以儒、釋兩家的交相融會更為顯著。宋儒在建構理學的過程中，表面上攘斥佛禪，實則援禪入儒，汲取佛禪精緻邃密的思辨體系和理論學說，建立理學的思想體系。佛禪面對宋代不絕如縷的排佛聲浪，為了自身的生存和發展，主動向儒學靠攏，以儒證禪，努力尋求佛禪與儒學的契合處。「以佛修心，以老治身、以儒治世」的三教並用的思想普遍存在於宋代士大夫的觀念中。

　　理禪融會的文化現象造就了宋代文化的特質。宋代理學在形成自己的心性學說時，借鑑吸收了佛禪的心性論，這種借鑑吸收不僅體現在心性理論本身的建構上，還包括涵養心性的方法，從而形成了宋文化中的治心養氣的心性涵養論。理學家的「主靜」說有取於佛禪的「性空」說，理學家對「靜」與「空」的理解與禪家有著驚人的相似。理學家的「主敬」說也有通於佛禪處。「主敬」說借鑑佛禪修行的「提撕」法，並以此把「主敬」說與「主靜」說區別開來。程朱學派格物致知的認識論既有取於佛禪的「漸悟」說，又有取於其「頓悟」說。陸九淵心學的「易簡」功夫則更接近於佛禪的「頓悟」說，同時不廢漸修。朱陸的「支離事業」和「易簡功夫」只是就積漸與頓悟有所側重而已。宋人的思維方式呈現出體悟內省的特點。從周敦頤的「思孔顏樂處」、「主靜」說，到二程的「主敬」說，以及朱熹對「主敬」說的補充發

揮、陸九淵由「主靜」生發出的靜坐法等等，都體現著一個共同的思維傾向，即個體對內心世界的重視，對個人品質修養的重視，體現出反觀自省的思維特點。禪宗的思維方式也是反觀自省式的，禪宗以悟為基本特徵，而悟的本質就是超越概念和理性邏輯的內省。理學和禪學的思維走向是一致的。理禪的共同作用使宋人的思維方式因此呈現出體悟內省的特徵。宋文化的特質還體現為平淡恬靜的審美觀。理學對於「未發」、「已發」命題的討論，是形成他們以平淡恬靜為審美追求的哲學基礎。理學家所恪守的「喜怒哀樂未發謂之中，發而皆中節謂之和」的中庸之道，從審美角度看，則外化為理學家對平淡恬靜審美境界的追求。禪宗同樣以平淡恬靜為理想的審美境界。禪宗種種的修行開悟方式，都是為了剝落偽飾，剔除陰翳，呈現真如本性澄明自然的「本來面目」。在審美追求上，理學和禪學都以平淡為旨歸，這種趣味指向實際上已成為宋代社會的普遍審美追求，對宋文化的各個方面都發生著影響。宋代詩學的許多特徵乃至宋代的許多文化現象，惟有從理禪融會的文化背景下所形成的宋代文化特質的角度入手，才能做出比較圓融的闡釋。

理禪融會的文化背景及其所形成的宋文化特質對宋詩學理論發生著影響。在關於詩歌本質的認識上，宋代理學家和文學家都面臨著如何處理詩與道之間關係的問題。理學家在此問題上的共同傾向是重道輕文。但理學家源於本質論、價值論上的理性認識，與源於詩歌藝術魅力的審美追求及現實生活的實際需要之間的實踐行為，常常不可避免地會發生矛盾，這從又一個角度說明了詩歌藝術審美的巨大感染力。宋代文學家在詩歌本質問題上的共同認識傾向是詩道並重。文學家對道的重視固然與「詩言志」的儒家傳統詩教有關，更與理學的興盛有著直接的內在聯繫。文學家與理學家的詩道觀有時會表現出高度的相似性和一致性，從而有力地證明了文學與理學的相互滲融關係。

宋人在詩學藝術思維方面也受到理禪融會的文化背景及其所形成的宋文化特質的影響。受佛禪的禪定功夫和理學靜觀的觀物態度的影響，宋詩人在攝取詩材時多採取「靜觀」的方式。用靜觀法選取詩材，使宋詩在取材上呈現出與唐詩的不同面貌，即宋人詩材多理性而唐人詩材多感性。在詩歌構思

過程中，宋詩人主「妙悟」，這一點更多地來自於禪宗的影響。宋詩學的妙悟境界極似禪宗的頓悟境界，但對於悟的過程，宋詩人並不偏執於頓、漸一端。在很多情況下，詩思的過程，往往是先有一個較為艱苦的漸悟（苦吟）階段，然後在不經意間達到頓悟的境界。在詩歌表達上，宋詩人主張「活法」，以靈動活脫，不煩繩削而自合為詩歌表達的最高境界。宋詩奇特的詩歌意象、跳躍的章法結構、不拘常格的句式、獨具的語言風貌以及奇幻的修辭藝術等諸多方面，都體現著活法說的印痕。在詩歌欣賞上，宋詩人主張「活參」、「熟參」與「親證」的有機結合。既主張對文本的能動閱讀，強調閱讀者的自得之悟，又重視對文本的親證，以自己的生活實踐經驗來印證文本，並加以批評。活參與親證，完整地統一於宋人的閱讀系統中，構成了宋人獨特的閱讀經驗。

　　與唐詩相比，宋詩在表現內容上有所加強與側重的兩個方面，一是理性意識的加強，二是表現幽微瑣細題材的興趣。宋詩人首先具有濃烈的政治關懷意識，這表現在他們強烈的社會責任感、深切的憂患意識以及濃郁的反躬自省意識中。理學思想的興起，使溫柔敦厚的儒家傳統詩教重新煥發光彩，為由於詩禍的發生而對詩歌的諷諫教化功能產生畏忌和失望，正處於失落茫然心態中的宋詩人及時指明了詩歌創作的新方向，宋詩因此增添了表現詩人道德修養，供詩人吟詠性情的新功能。無論是宋詩精神由政治關懷意識所呈現出的「有為而作」，還是由吟詠性情所呈現出的「溫柔敦厚」，都存在一種一以貫之的理性意識。有為而作，是基於現實社會對詩歌表現功能的要求，基於詩人對社會現實及詩歌表現功能的清醒認識；溫柔敦厚，既是理學思想對詩歌表現功能的制約，也是詩人在歷經禍患後全身避禍的明智選擇。因此，無論是有為而作，還是溫柔敦厚，都是宋人理性精神的詩學體現。宋代理趣詩的繁盛，也與宋詩的理性精神有關。理趣詩的創作要求詩作者即具備較高的理論學識修養，也不乏才情詩意。理趣詩體現了宋詩哲理與詩美的完美結合。宋詩人對幽微瑣細的詩材表現出濃厚的興趣，這種取材傾向源自杜甫。宋代詩人推尊杜甫，繼承他的詩學精神，包括對他觀物細緻、描寫入微的創作方法的繼承學習。此外，宋詩善以幽微瑣細題材入詩的特點還有社會、文化、經濟等多方面的因素，同理學理一分殊、禪學月印萬川的思想的

影響，宋詩人優遊閒適的創作心態，宋代繁榮的經濟基礎和發達的交通運輸條件提供給宋詩人的奇異物資和豐富物產，宋詩人求奇求新的創作意識以及宋代享樂風氣刺激下的宋人膨脹的物質欲望等都有關聯。

　　在理禪融會的宋代文化特質的影響下，宋詩形成了以平淡、老成、古雅為主的詩歌審美境界。以平淡論詩在宋代蔚為大觀，是宋人普遍的詩歌審美追求。基於這種審美追求，宋人尤為推崇陶淵明，使陶淵明的詩學地位迅速提高，成了宋人公認的詩學典範。宋人對平淡詩境的推尊，首先有著理學思想的影響。宋代理學家津津樂道的「孔顏樂處」，代表著一種澹泊自適的人生境界，理學「未發」、「已發」的哲學命題包含著對平澹淡境界的肯定。同時，禪宗隨緣自適、無滯無礙的禪悟境界，也造就一種平靜澹泊的心境，道家思想也崇尚平淡境界。儘管哲學內蘊不同，但儒、釋、道三家的精神境界都趨向於平淡澹泊，構成了宋人崇尚平淡美詩境的哲學基礎。其次，宋人對平淡詩境的推尊，與宋人平和閑淡的心境有關。再次，還與詩歌藝術本身的發展規律有關。作為對唐詩輝煌藝術成就獨闢蹊徑的超越，宋人在「魏晉以來的高風絕塵」的詩風方面格外用力，因此也就格外推尊陶淵明和平淡詩境。宋人對老成詩境的追求，與他們主張的治心養氣的人生修養功夫有關。宋文化的心性修養論認為，治心養氣，講求天長日久的修煉功夫，所以隨著年歲的增長，生命主體的人格越來越完美，學養越來越豐厚，思理越來越深邃，詩藝也越來越成熟。宋人既以老為美，則以不老為病。對老成美的欣賞，在宋人的詩歌創作中時時有所體現。宋人的尚雅詩境論，既有對傳統詩學的繼承，也是宋代文化特質在詩學領域的體現。雅是宋詩人的學者氣質和書卷精神的必然要求，是宋代濃郁的文化氛圍下的必然產物，是宋詩人特有的人文風範。

　　從宋詩人的詩歌創作實踐來看，或多或少都受到理禪融會的宋文化特質的濡染。北宋前期，是理學的草創時期，也是佛禪在排佛聲浪中努力向儒學靠攏以尋求生存和發展的時期，他們本身是稚嫩柔弱的，既談不上相互間的交融，也對同時代的詩人沒有產生多大的影響。這一時期，理學先驅疑經惑傳的治學精神，探討儒學義理的努力，在宋初三先生、歐陽修、梅堯臣的詩

作中有一定程度的體現。佛禪對這一時期詩歌的影響，主要體現為詩人對佛門清淨澹泊境界的嚮往，歐陽修、梅堯臣、楊億都是如此。詩僧智圓的部分詩作，則顯示出對儒學與禪學的有意融合，儘管這種融合還只體現為淺層水準，但卻預示著理學與禪學在宋代的融合趨勢以及在詩歌創作領域的體現。

　　王安石以傳統儒家思想為主幹，又援佛、老、法家思想以入，建構了新學學術思想體系。從詩歌創作實踐看，王安石詩歌具有明顯的經世致用精神，他用詩歌奏響了變法改革的前奏曲，用詩歌表達他的政治見解和對民眾疾苦的關懷，同時也用詩歌表達他對品性涵養的重視。佛禪思想在王安石詩歌中的體現，主要在他晚年退居江寧以後。在生活行跡方面，王安石晚年有了很多親近佛禪的舉動，在詩歌創作方面，他晚年寫了一些「深造佛理」的詩篇，或者用詩歌形式闡說佛禪教義，或者於詩作中體現佛禪的思維特徵，或者用詩歌表現佛禪的圓融境界。這足以表明，晚年的王安石接受佛禪，是把佛禪融入了自己的世界觀和思維方式等觸及靈魂的深層次上，佛禪與他晚年的生命融為了一體。黃庭堅不僅是宋詩人的突出代表，而且在理學和禪學方面也頗有影響。他的詩歌，體現了他對澄明本心及涵養功夫的體認與追求，理學的理性精神與佛禪的反理性精神在他的詩作中也有所體現：理學的理性精神表現為冷靜詩思和坦夷澹泊的生活態度；佛禪的反理性精神則主要體現在詩歌藝術技巧方面，如佛禪圓融觀的引入、求新出奇的修辭手法的運用等。江西詩派中人普遍與理學和禪學有一定關聯，理禪融會形成的宋文化特質對江西詩人的詩歌創作產生了一定的影響。體現為：內斂的心理傾向、平淡恬靜的詩歌境界、細緻入微的物象描寫、奇警的句法結構和重意不重象的創作傾向。

　　南宋是理學的全面興盛時期，理學取得了官方認可的正統的學術地位。南宋前期理學興盛與詩歌中興幾乎同時出現，這並非時間的巧合，而是存在著必然的聯繫，其中理學家與文學家的某些相融共通處是主要因素。南宋詩歌一方面顯示出與理禪更為密切的聯繫，一方面顯示出詩性審美對理禪教義的拒斥。朱熹是宋代理學的集大成者，也是理學家中在詩歌創作上成就最高的詩人。朱熹的詩學觀主張在文道一體前提下的崇道抑文和平淡雅正的詩歌

風格。朱熹的理學詩篇中既有韻語式的理學家講義，也有很優秀的理趣詩。詩人朱熹的詩歌，既表現了他對現實時事的關心，更著重表露了他作為詩人的雅致情懷。楊萬里的以味論詩以及對詩味的獨特理解，是理學思想在他詩學理論中的具體體現，對晚唐詩風的推崇是形成誠齋體詩歌風格的一個詩學淵源。誠齋體的理性詩思體現著理學對楊萬里詩作的影響，誠齋體的靈動活脫則來自於禪學的浸染。理學思想對江湖詩人的人格發生著影響。江湖詩人的理學修養使他們對個體的道德品性和理想人格十分看重，這與他們寄食江湖的謁客舉止間產生了巨大的反差，造成了江湖詩人的雙重裂變人格，這是理學對江湖詩人的首要影響。從江湖詩人的詩學觀念和詩歌創作實踐看，江湖詩派的形成雖然與理學的鼎盛同時發生，卻並沒有成為理學的附庸。江湖詩歌與理學既有相融相關的地方，也有獨立於理學思想之外的藝術質素。南宋後期的理學詩人以真德秀、魏了翁為最著，他們關於詩歌的認識有著明顯的理學思想印痕，但他們的詩歌作品卻沒有完全成為他們理學思想的傳聲筒，相反，兩人都有一些藝術審美價值很高的優秀詩篇。金履祥選編《濂洛風雅》，主要以詩歌是否表達了理學義理、能否有助於涵養心性為依據，《濂洛風雅》是宋代理學家理學修養的生動的詩性體現。

　　總的來看，宋代理禪融會的文化背景造就了宋文化的若干特質，進而對宋代的詩學理論和詩歌創作都發生著影響，這是形成宋代詩學理論和詩歌創作特色的重要的文化因素。

主要參考文獻及徵引書目

一 基本古籍文獻

- 《十三經注疏》，李學勤主編，北京大學出版社，1999 年。
- 《諸子集成》，上海書店，1986 年。
- 《宋史》，元·脫脫等撰，中華書局，1985 年。
- 《續資治通鑑長編》，宋·李燾撰，上海師範大學古籍整理研究所，華東師範大學古籍整理研究所點校，中華書局，2004 年。
- 《建炎以來繫年要錄》，宋·李心傳撰，胡坤點校，中華書局，2013 年。
- 《宋史紀事本末》，明·陳邦瞻編，中華書局，1977 年。
- 《宋會要輯稿》，清·徐松輯，中華書局，1957 年。
- 《宋大詔令集》，司義祖整理，中華書局，1962 年。
- 《宋名臣言行錄》，影印文淵閣四庫全書本。
- 《宋宰輔編年錄》，宋·徐自明編，王瑞來校補，中華書局，1986 年。
- 《宋人軼事彙編》，丁傳靖編，中華書局，1958 年。
- 《新五代史》，宋·歐陽修撰，宋·徐無黨注，中華書局，1974 年。
- 《四庫全書總目》，清·永瑢等撰，中華書局，1965 年。
- 《宋元學案》，清·黃宗羲原著，全祖望補修，陳金生、梁運華點校，中華書局，1986 年。
- 《宋元學案補遺》，王梓材、馮雲濠輯，四明叢書本。
- 《明儒學案》，清·黃宗羲撰，沈芝盈點校，中華書局，1985 年。
- 《周敦頤集》，宋·周敦頤撰，陳克明點校，中華書局，2009 年。
- 《張載集》，宋·張載撰，章錫琛點校，中華書局，1978 年。
- 《邵雍集》，宋·邵雍撰，郭彧整理，中華書局，2010 年。
- 《二程集》，宋·程顥、程頤撰，王孝魚點校，中華書局，1981 年。
- 《胡宏集》，宋·胡宏撰，吳仁華點校，中華書局，1987 年。

- 《龜山集》，宋・楊時撰，影印文淵閣四庫全書本。
- 《朱熹集》，宋・朱熹撰，郭齊、尹波點校，四川教育出版社，1996 年。
- 《詩集傳》，宋・朱熹撰，文學古籍刊行社，1955 年。
- 《四書章句集注》，宋・朱熹撰，中華書局，2012 年。
- 《四書或問》，宋・朱熹撰，黃坤校點，上海古籍出版社、安徽教育出版社，2001 年。
- 《朱子語類》，宋・黎靖德編，王星賢點校，中華書局，1986 年。
- 《陸九淵集》，宋・陸九淵撰，鐘哲點校，中華書局，1980 年。
- 《敝帚稿略》，宋・包恢撰，影印文淵閣四庫全書本。
- 《鶴山先生大全文集》，宋・魏了翁撰，四部叢刊本。
- 《西山先生真文忠公文集》，宋・真德秀撰，四部叢刊本。
- 《濂洛風雅》，宋・金履祥編，叢書集成初編本，商務印書館，1939 年。
- 《濂洛風雅》，清・張伯行編，叢書集成初編本，商務印書館，1939 年。
- 《王陽明全集》，明・王守仁撰，吳光、錢明、董平、姚延福編校，上海古籍出版社，2011 年。
- 《顏元集》，清・顏元著，王星賢、張芥塵、郭征點校，中華書局，1987 年。
- 《全祖望集彙校集注》，清・全祖望撰，朱鑄禹彙校集注，上海古籍出版社，2000 年。
- 《華嚴經》，唐・實叉難陀譯，《大正藏》第 10 冊。
- 《圓覺經》，唐・佛陀多羅譯，《大正藏》第 17 冊。
- 《弘明集》，梁・僧祐撰，四部備要本。
- 《廣弘明集》，唐・道宣撰，四部備要本。
- 《壇經》，唐・慧能述，《禪宗寶典》宗寶本，河北禪學研究所編，全國圖書館文獻縮微複製中心，1993 年。
- 《敦煌寫本《壇經》原本》，周紹良編著，文物出版社，1997 年。
- 《壇經校釋》，郭朋校釋，中華書局，1983 年。
- 《頓悟入道要門論》，唐・慧海撰，《禪宗寶典》本。
- 《碧巖錄》，宋・克勤撰，《大正藏》第 48 冊。
- 《萬善同歸集》，宋・延壽撰，《大正藏》第 48 冊。
- 《五燈會元》，宋・普濟撰，中華書局，1984 年。
- 《佛祖統紀》，宋・志磐撰，《大正藏》第 49 冊。
- 《佛祖歷代通載》，元・念常撰，《大正藏》第 49 冊。

- 《釋氏稽古略》，元・覺岸撰，《大正藏》第 49 冊。
- 《鐔津文集》，宋・契嵩撰，《大正藏》第 52 冊。
- 《佛法金湯編》，明・心泰撰，《卍續藏經》第 148 冊。
- 《林間錄》，宋・惠洪撰，《卍續藏經》第 148 冊。
- 《大慧普覺禪師宗門武庫》，宋・道謙編，《卍續藏經》第 142 冊。
- 《羅湖野錄》，宋・曉瑩撰，《卍續藏經》第 142 冊。
- 《雲臥紀談》，宋・曉瑩撰，《卍續藏經》第 148 冊。
- 《叢林盛事》，宋・道融撰，《卍續藏經》第 148 冊。
- 《人天寶鑑》，宋・曇秀撰，《卍續藏經》第 148 冊。
- 《枯崖漫錄》，宋・圓悟撰，《卍續藏經》第 148 冊。
- 《名公法喜志》，明・夏樹芳撰，《續藏經》第 150 冊。
- 《護法論》，宋・張商英述，《大正藏》第 52 冊。
- 《全唐詩》，清・彭定求等編，中華書局，1960 年。
- 《全唐文》，清・董誥等編，中華書局，1983 年。
- 《全宋文》，曾棗莊、劉琳主編，四川大學古籍整理研究所編，巴蜀書社，1988 年。
- 《全宋文》，曾棗莊、劉琳主編，上海辭書出版社、安徽教育出版社，2006 年。
- 《全宋詩》，傅璇琮等主編，北京大學古文獻研究所編，1991-1998 年。
- 《宋詩紀事》，清・厲鶚輯撰，上海古籍出版社，1983 年。
- 《宋詩精華錄》，清・陳衍撰，商務印書館，1936 年。
- 《武夷新集》，宋・楊億撰，影印文淵閣四庫全書本。
- 《徂徠石先生文集》，宋・石介撰，陳植鍔點校，中華書局，1984 年。
- 《孫明復小集》，宋・孫復撰，影印文淵閣四庫全書本。
- 《梅堯臣集編年校注》，宋・梅堯臣撰，朱東潤編年校注，上海古籍出版社，1980 年。
- 《蘇舜欽集》，宋・蘇舜欽撰，沈文倬校點，上海古籍出版社，1981 年。
- 《歐陽修全集》，宋・歐陽修撰，中國書店，1986 年。
- 《范仲淹全集》，宋・范仲淹撰，李勇先、劉琳、王蓉貴點校，中華書局，2020 年。
- 《王安石文集》，宋・王安石撰，唐武標校，上海人民出版社，1974 年。
- 《王安石文集》，宋・王安石撰，劉成國點校，中華書局，2021 年。
- 《王荊公年譜考略》，清・蔡上翔撰，上海人民出版社，1973 年。
- 《曾鞏集》，宋・曾鞏撰，陳杏珍、晁繼周點校，中華書局，1984 年。
- 《蘇軾文集》，宋・蘇軾撰，明・茅維編，孔凡禮點校，中華書局，1986 年。

- 《蘇軾詩集》，清・王文誥輯注，孔凡禮點校，中華書局，1982 年。
- 《東坡詞編年箋證》，薛瑞生撰，三秦出版社，1998 年。
- 《欒城集》，宋・蘇轍撰，曾棗莊、馬德富校點，上海古籍出版社，1987 年。
- 《樂全集》，宋・張方平撰，影印文淵閣四庫全書本。
- 《豫章黃先生文集》，宋・黃庭堅撰，四部叢刊本。
- 《黃庭堅詩集注》，宋・黃庭堅撰，宋・任淵、史容、史季溫注，劉尚榮校點，中華書局，2003 年。
- 《後山居士文集》，宋・陳師道撰，上海古籍出版社，1984 年。
- 《雞肋集》，宋・晁補之撰，四部叢刊本
- 《陳與義集》，宋・陳與義撰，中華書局，1982 年。
- 《蘆川歸來集》，宋・張元幹撰，影印文淵閣四庫全書本。
- 《茶山集》，宋・曾幾撰，四部叢刊本。
- 《陸游集》，宋・陸游撰，中華書局，1976 年。
- 《誠齋集》，宋・楊萬里撰，四部叢刊本。
- 《誠齋詩集箋證》，宋・楊萬里撰，薛瑞生校箋，三秦出版社，2011 年。
- 《范石湖集》，宋・范成大撰，中華書局上海編輯所，1962 年。
- 《江湖小集》，宋・陳起輯，影印文淵閣四庫全書本。
- 《江湖後集》，宋・陳起輯，影印文淵閣四庫全書本。
- 《後村先生大全集》，宋・劉克莊撰，四部叢刊本。
- 《葉適集》，宋・葉適撰，中華書局，1977 年。
- 《陳亮集》，宋・陳亮撰，中華書局，1974 年。
- 《石屏詩集》，宋・戴復古撰，影印文淵閣四庫全書本。
- 《文山先生文集》，宋・文天祥撰，四部叢刊本。
- 《鄭思肖集》，宋・鄭思肖撰，上海古籍出版社，1991 年。
- 《儒林公議》，宋・田況撰，影印文淵閣四庫全書本。
- 《歸田錄》，宋・歐陽修撰，中華書局，1981 年。
- 《邵氏聞見錄》，宋・邵伯溫撰，李劍雄、劉德權點校，中華書局，1983 年。
- 《涑水記聞》，宋・司馬光撰，鄧廣銘、張希清點校，中華書局，1989 年。
- 《鶴林玉露》，宋・羅大經撰，王瑞來點校，中華書局，1983 年。
- 《夢溪筆談》，宋・沈括撰，四部叢刊續編本。
- 《夢溪筆談》，宋・沈括撰，中華書局，2015 年。
- 《習學記言序目》，宋・葉適撰，中華書局，1977 年。

- 《癸辛雜識》，宋‧周密撰，吳企明點校，中華書局，1988 年。
- 《齊東野語》，宋‧周密撰，中華書局，1983 年。
- 《武林舊事》，宋‧周密撰，古典文學出版社，1956 年。
- 《東京夢華錄》，宋‧孟元老撰，古典文學出版社，1956 年。
- 《鐵圍山叢談》，宋‧蔡絛撰，中華書局，1983 年。
- 《宋朝事實類苑》，宋‧江少虞撰，上海古籍出版社，1981 年。
- 《老學庵筆記》，宋‧陸游撰，中華書局，1979 年。
- 《四朝聞見錄》，宋‧葉紹翁撰，沈錫麟、馮惠民點校，中華書局，1989 年。
- 《冷齋夜話》，宋‧惠洪撰，影印文淵閣四庫全書本。
- 《捫虱新話》，宋‧陳善撰，叢書集成初編本。
- 《滄浪詩話校釋》，宋‧嚴羽撰，郭紹虞校釋，人民文學出版社，1983 年。
- 《苕溪漁隱叢話》，宋‧胡仔纂集，廖德明校點，人民文學出版社，1984 年。
- 《容齋隨筆》，宋‧洪邁撰，四部叢刊續編本。
- 《石門文字禪》，宋‧惠洪撰，四部叢刊本。
- 《文章精義》，宋‧李塗撰，人民文學出版社，1960 年。
- 《文章正宗》，宋‧真德秀輯，影印文淵閣四庫全書本。
- 《瀛奎律髓彙評》，元‧方回選評，李慶甲集評校點，上海古籍出版社，1986 年。
- 《庶齋老學叢談》，元‧盛如梓撰，影印文淵閣四庫全書本。
- 《湛然居士文集》，元‧耶律楚材撰，謝方點校，中華書局，1986 年。
- 《說詩晬語》，清‧沈德潛撰，人民文學出版社，1979 年。
- 《昭昧詹言》，清‧方東樹撰，汪紹楹校點，人民文學出版社，1961 年。
- 《石遺室詩話》，清‧陳衍撰，鄭朝宗、石文英校點，人民文學出版社，2004 年。
- 《歷代詩話》，清‧何文煥輯，中華書局，1981 年。
- 《歷代詩話續編》，丁福保輯，中華書局，1983 年。
- 《清詩話續編》，郭紹虞編選，富壽蓀校點，上海古籍出版社，1983 年。
- 《宋詩話輯佚》，郭紹虞輯，中華書局，1980 年。
- 《宋詩話考》，郭紹虞撰，中華書局，1979 年。
- 《宋詩話全編》，吳文治主編，江蘇古籍出版社，1998 年。

二、近人著作

- 〔美〕艾爾曼《從理學到樸學》，趙剛譯，江蘇人民出版社，1997 年。
- 白敦仁《陳與義年譜》，中華書局，1983 年。

- 〔美〕包弼德《斯文：唐宋思想的轉型》，劉寧譯，江蘇人民出版社，2001 年。
- 蔡方鹿《程顥程頤與中國文化》，貴州人民出版社，1996 年。
 　　　《朱熹與中國文化》，貴州人民出版社，2000 年。
- 蔡鎮楚《中國詩話史》，湖南文藝出版社，1988 年。
- 陳　來《宋明理學》，遼寧教育出版社，1991 年。
- 陳少峰《宋明理學與道家哲學》，上海文化出版社，2001 年。
- 陳允吉《唐音佛教辨思錄》，上海古籍出版社，1988 年。
- 陳永正《江西派詩選注》，中山大學出版社，1985 年。
- 陳植鍔《北宋文化史述論》，中國社會科學出版社，1992 年。
- 陳子展《宋代文學史》，重慶作家書屋，1945 年。
- 程　傑《北宋詩文革新研究》，臺灣文津出版社，1996 年。
 　　　《宋詩學導論》，天津人民出版社，1999 年。
- 程民生《宋代地域經濟》，河南大學出版社，1992 年。
 　　　《宋代地域文化》，河南大學出版社，1997 年。
- 程千帆、吳新雷《兩宋文學史》，上海古籍出版社，1991 年。
- 鄧廣銘《王安石──中國十一世紀的改革家》，人民出版社，1975 年。
 　　　《鄧廣銘治史叢稿》，北京大學出版社，1997 年。
- 鄧子勉《宋人行第考錄》，中華書局，2001 年。
- 杜繼文、魏道儒《中國禪宗通史》，江蘇古籍出版社，1993 年。
- 杜松柏《禪學與唐宋詩學》，臺灣黎明文化出版社，1976 年。
- 傅璇琮《古典文學研究資料彙編·黃庭堅和江西詩派卷》，中華書局，1978 年。
- 高海夫師《柳宗元散論》，陝西人民出版社，1985 年。
- 葛兆光《禪宗與中國文化》，上海人民出版社，1986 年。
 　　　《中國禪思想史──從 6 世紀到 9 世紀》，北京大學出版社，1995 年。
 　　　《中國思想史》，復旦大學出版社，2001 年。
- 龔鵬程《江西詩社宗派研究》，臺灣文史哲出版社，1983 年。
- 〔日〕溝口雄三《中國前近代思想的演變》，索介然、龔穎譯，中華書局，1997 年。
- 管道中《二程研究》，中華書局，1937 年。
- 郭紹虞《中國歷代文論選》，上海古籍出版社，1979 年。
- 韓經太《理學文化與文學思潮》，中華書局，1997 年。
- 洪本健《歐陽修資料彙編》，中華書局，1995 年。

• 侯外廬、邱漢生、張豈之主編《宋明理學史》（上卷），人民出版社，1984 年。
• 胡曉明《中國詩學之精神》，江西人民出版社，1990 年。
• 胡雲翼《宋詩研究》，商務印書館，1933 年。
•〔日〕吉川幸次郎《宋詩概說》，鄭清茂譯，臺灣聯經出版公司，1976 年。
• 姜廣輝《理學與中國文化》，上海人民出版社，1994 年。
　　　　　《走出理學》，遼寧教育出版社，1997 年。
• 金丹元《禪境與化境》，上海文藝出版社，1993 年。
• 柯敦伯《宋文學史》，商務印書館，1934 年。
• 孔凡禮《古典文學研究資料彙編·陸游卷》（與齊治平合著），中華書局，1962 年。
　　　　　《蘇軾年譜》，中華書局，1998 年。
• 賴永海《佛學與儒學》，浙江人民出版社，1992 年。
　　　　　《佛道詩禪》，中國青年出版社，1990 年。
• 黎活仁（主編）《宋代文學與文化研究》，臺灣大安出版社，2001 年。
　　　　　（主編）《柳永、蘇軾、秦觀與宋代文化》，臺灣大安出版社，2001 年。
　　　　　（主編）《女性的主體性：宋代的詩歌與小說》，臺灣大安出版社，2001 年。
• 李春青《宋學與宋代文學觀念》，北京師範大學出版社，2001 年。
• 李德身《王安石詩文繫年》，陝西人民教育出版社，1987 年。
• 李　浩《唐代關中士族與文學》，中國社會科學出版社，2003 年。
• 李祥俊《王安石學術思想研究》，北京師範大學出版社，2000 年。
• 李一飛《楊億年譜》，上海古籍出版社，2002 年。
• 梁　昆（崑）《宋詩派別論》，臺灣東昇出版事業公司，1980 年。
• 梁啟超《王安石傳》，海南出版社，2001 年。
• 林科棠《宋儒與佛教》，臺灣彌勒出版社，1984 年。
•〔日〕鈴木大拙《禪學入門》，三聯書店，1988 年。
　　　　　《禪與生活》，光明日報社，1988 年。
• 劉德清《歐陽修論稿》，北京師範大學出版社，1990 年。
• 劉　石《有高樓雜稿》，商務印書館，2003 年。
• 劉象彬《二程理學基本範疇研究》，河南大學出版社，1987 年。
• 羅立剛《宋元之際的哲學與文學》，復旦大學出版社，1999 年。
• 呂思勉《宋代文學》，商務印書館，1929 年。
• 呂肖奐《宋詩體派論》，四川民族出版社，2002 年。

- 麻天祥《中國禪宗思想發展史》，湖南教育出版社，1997 年。
- 馬積高《宋明理學與文學》，湖南師範大學出版社，1989 年。
- 馬茂軍《北宋儒學與文學》，暨南大學出版社，1999 年。
- 蒙培元《理學的演變——從朱熹到王夫之戴震》，福建人民出版社，1998 年第 2 版。
- 敏　澤《中國文學理論批評史》，人民文學出版社，1981 年。
- 莫礪鋒《江西詩派研究》，齊魯書社，1986 年。

　　　　《朱熹文學研究》，南京大學出版社，2000 年。

　　　　《唐宋詩論稿》，遼海出版社，2001 年。
- 木　齋《宋詩流變》，京華出版社，1999 年。
- 南懷瑾《禪海蠡測》，中國世界語出版社，1996 年。
- 牛鴻恩《永嘉四靈與江湖詩派選集》，首都師範大學出版社，1993 年。
- 歐小牧《陸游年譜》，人民文學出版社，1958 年。
- 歐陽光《宋元詩社研究叢稿》，廣東高等教育出版社，1996 年。
- 潘富恩、徐餘慶《程顥程頤理學思想研究》，復旦大學出版社，1988 年。
- 潘桂明《中國禪宗思想歷程》，今日中國出版社，1992 年。

　　　　《中國居士佛教史》，中國社會科學出版社，2000 年。
- 漆　俠《王安石變法》，上海人民出版社，1959 年。
- 齊治平《陸游傳論》，古典文學出版社，1958 年。

　　　　《唐宋詩之爭概述》，嶽麓書社，1984 年。
- 祁志祥《佛教美學》，上海人民出版社，1997 年。

　　　　《佛學與中國文化》，學林出版社，2000 年。
- 錢　穆《朱子新學案》，巴蜀書社，1986 年。

　　　　《中國文化史導論》（修訂本），商務印書館，1994 年。

　　　　《國史大綱》（修訂本），商務印書館，1996 年。

　　　　《國學概論》，商務印書館，1997 年。

　　　　《宋代理學三書隨劄》，三聯書店，2002 年。
- 錢鍾書《談藝錄》（補訂本），中華書局，1984 年。

　　　　《管錐編》，中華書局，1979 年。

　　　　《宋詩選注》，生活・讀書・新知三聯書店，2003 年。
- 卿希泰《中國道教史》（修訂本），四川人民出版社，1996 年。
- 孫昌武《佛教與中國文學》，上海人民出版社，1988 年。

　　　　　《禪思與詩情》，中華書局，1997 年。

• 孫　望、常國武《宋代文學史》，人民文學出版社，1996 年。

• 沈松勤《北宋文人與黨爭》，人民出版社，1998 年。

　　　　　《南宋文人與黨爭》，人民出版社，2005 年。

•〔日〕斯波義信《宋代江南經濟史研究》，方健、何忠禮譯，江蘇人民出版社，
　　　　　2001 年。

• 四川大學中文系《蘇軾資料彙編》，中華書局，1994 年。

• 蘇軾研究學會編《東坡研究論叢》，四川文藝出版社，1986 年。

• 湯用彤《隋唐佛教史稿》，中華書局，1982 年。

• 陶文鵬師《蘇軾詩詞藝術論》，上海古籍出版社，2001 年。

　　　　　《唐宋詩美學與藝術論》，南開大學出版社，2003 年。

• 王琦珍《曾鞏評傳》，江西高校出版社，1990 年。

• 王瑞明《宋儒風采》，嶽麓書社，1997 年。

• 王水照（主編）《宋代文學通論》，河南大學出版社，1997 年。

　　　　　《蘇軾研究》，河北教育出版社，1999 年。

　　　　　《蘇軾傳：智者在苦難中的超越》（與崔銘合著），天津人民出版社，
　　　　　2000 年。

• 王運熙、顧易生主編《中國文學批評通史‧宋金元卷》，上海古籍出版社，1996 年。

• 吳言生《禪學三書》，中華書局，2001 年。

• 吳組緗、沈天佑《宋元文學史稿》，北京大學出版社，1989 年。

• 蕭華榮《中國詩學思想史》，華東師範大學出版社，1996 年。

•〔法〕謝和耐《蒙元入侵前夜的中國日常生活》，劉東譯，江蘇人民出版社，
　　　　　1998 年。

• 謝思煒《禪宗與中國文學》，中國社會科學出版社，1993 年。

• 謝桃坊《蘇軾詩研究》，巴蜀書社，1987 年。

• 徐　規《王禹偁事蹟著作編年》，中國社會科學出版社，1982 年。

• 徐遠和《洛學源流》，齊魯書社，1987 年。

• 許　總《宋詩史》，重慶出版社，1992 年。

　　　　　《宋明理學與中國文學》，百花洲文藝出版社，1999 年。

• 楊曉塘《程朱思想新論》，人民出版社，1999 年。

• 葉維廉《中國詩學》，北京三聯書店，1992 年。

• 印　順《中國禪宗史》，江西人民出版社，1990 年。

● 于北山《陸游年譜》，中華書局，1961 年。

　　　　《范成大年譜》，上海古籍出版社，1987 年。

● 余英時《士與中國文化》，上海人民出版社，1987 年。

　　　　《朱熹的歷史世界》，生活・讀書・新知三聯書店，2004 年。

● 湛　之《楊萬里和范成大資料彙編》，中華書局，1964 年。

● 曾棗莊《蘇轍年譜》，陝西人民出版社，1986 年。

　　　　《蘇軾評傳》，四川人民出版社，1981 年。

● 詹石窗《道教文學史》，上海文藝出版社，1992 年。

● 張伯偉《禪與詩學》，浙江人民出版社，1992 年。

● 張白山《宋詩散論》，上海古籍出版社，1984 年。

● 張高評《宋詩之新變與代雄》，臺灣洪葉文化事業有限公司，1995 年。

　　　　《宋詩之傳承與開拓》，臺灣文史哲出版社，1990 年。

● 張宏生《江湖詩派研究》，中華書局，1995 年。

　　　　《宋詩——融通與開拓》，上海古籍出版社，2001 年。

● 張節末《禪宗美學》，浙江人民出版社，1999 年。

● 張立文《朱熹思想研究》，中國社會科學出版社，1981 年。

　　　　《宋明理學研究》，中國人民大學出版社，1985 年。

● 張豈之（主編）《中國儒學思想史》，陝西人民出版社，1990 年。

● 張瑞君《南宋江湖派研究》，中國文聯出版社，1999 年。

● 張　毅《宋代文學思想史》，中華書局，1995 年。

● 鄭永曉《黃庭堅年譜新編》，社會科學文獻出版社，1997 年。

● 周　晉《道學與佛教》，北京大學出版社，1999 年。

● 周裕鍇《中國禪宗與詩歌》，上海人民出版社，1992 年。

　　　　《宋代詩學通論》，巴蜀書社，1997 年。

　　　　《文字禪與宋代詩學》，高等教育出版社，1998 年。

　　　　《禪宗語言》，浙江人民出版社，1999 年。

● 趙齊平《宋詩臆說》，北京大學出版社，1993 年。

● 趙仁珪《宋詩縱橫》，中華書局，1994 年。

● 朱東潤《陸游研究》，中華書局，1962 年。

　　　　《陸游傳》，上海古籍出版社，1979 年。

● 朱　剛《唐宋四大家的道論與文學》，東方出版社，1997 年。

- 朱漢民《宋明理學通論——一種文化學的詮釋》，湖南教育出版社，2000 年。
- 朱靖華《蘇軾新論》，齊魯書社，1983 年。
- 朱自清《詩言志辨》，古籍出版社，1956 年。

三、論文

- 常　玲〈論誠齋諧趣詩的三味〉，《文學遺產》2000 年第 5 期。
- 程　傑〈宋詩平淡美的理論和實踐〉，《南京師範大學學報》1995 年第 4 期。
- 程千帆〈韓愈以文為詩說〉，《古代文學理論研究》叢刊第 1 輯，上海古籍出版社，1979 年。
- 陳祥耀〈宋詩的發展與陳與義詩〉，《文學遺產》1982 年第 1 期。
- 陳文忠〈論理趣——中國古代哲理詩的審美特徵〉，《文藝研究》1992 年第 3 期。
- 陳植鍔〈宋詩的分期及其標準〉，《文學遺產》1986 年第 4 期。
- 費秉勳〈黃庭堅詩歌藝術發微〉，《文學遺產》1987 年第 3 期。
- 傅　義〈王安石開江西詩派的先聲〉，《江西社會科學》1987 年第 1 期。
- 葛曉音〈論蘇軾詩文中的理趣——兼論蘇軾推重陶王韋柳的原因〉，《學術月刊》1995 年第 4 期。
- 郭　齊〈論朱熹詩〉，《四川大學學報》2000 年第 2 期。
- 郭　鵬〈「以文為詩」辨——關於唐宋詩變中一個文學觀念的檢討〉，《北京大學學報》1999 年第 1 期。
- 韓經太〈論宋人平淡詩觀的特殊指向與內蘊〉，《學術月刊》1990 年第 7 期。
　　　　〈中國詩歌的平淡美理想〉，《中國社會科學》1991 年第 3 期。
　　　　〈宋詩與宋學〉，《文學遺產》1993 年第 4 期。
- 赫偉剛、賈利華〈禪宗與宋詩〉，《河北師範大學學報》1994 年第 3 期。
- 〔日〕橫山伊勢雄〈從宋代詩論看宋詩的「平淡體」〉，《文藝理論研究》1998 年第 3 期。
- 胡　明〈「以文為詩」和「以文字為詩」〉，《河北大學學報》1984 年第 1 期。
　　　　〈江湖詩派泛論〉，《文學遺產》1987 年第 4 期。
　　　　〈關於陸游詩的評價〉，《文史知識》1989 年第 6 期。
　　　　〈關於朱熹的詩歌理論與詩歌創作〉，《文學遺產》1989 年第 4 期。
- 胡念貽〈關於宋詩的成就和特色〉，《學習與思考》1984 年第 2 期。
- 胡曉明〈宋詩養氣說與理學心性論之關係〉，《安徽師範大學學報》1991 年第 3 期。

〈尚意的詩學與宋代人文精神〉，《文學遺產》1991 年第 2 期。

• 黃寶華〈論黃庭堅儒道佛合一的思想〉，《復旦學報》1983 年第 1 期。

• 黃　坤〈朱熹的文學觀〉，《華東師範大學學報》1983 年第 2 期。

• 孔凡禮〈范成大早期事蹟考〉，《文學遺產》1983 年第 1 期。

• 匡　扶〈宋詩的評價及其特色淺談〉，《光明日報》1983 年 4 月 19 日。

• 黎烈南〈童心與誠齋體〉，《文學遺產》2000 年第 5 期。

• 李春青〈從楊萬里到嚴滄浪——論詩學對宋學精神之拒斥與背離〉，《求索》
　　　　2001 年第 1 期。

• 梁道禮〈禪學與宋代詩學〉，《陝西師範大學學報》1992 年第 3 期。

• 劉　暢〈老成：宋人的審美追求之一〉，《中國韻文學刊》2001 年第 1 期。

• 劉　甯〈論歐陽修詩歌的平易特色〉，《文學遺產》1996 年第 1 期。

• 劉文剛〈蘇軾與道〉，《四川大學學報》2000 年第 1 期。

• 羅玉舟〈從《歲寒堂詩話》看兩宋之際理學文學觀的演進〉，《四川師範大學學報》
　　　　1997 年第 2 期。

• 馬興榮〈四靈詩述評〉，《文學遺產》1987 年第 2 期。

• 繆　鉞〈論宋詩〉，《宋詩鑒賞辭典・代序》，上海辭書出版社，1987 年。

• 莫礪鋒〈論王荊公體〉，《南京大學學報》1994 年第 1 期。
　　　　〈論歐陽修的人格與其文學業績的關係〉，《中國文學研究》1997 年第 4
　　　　期。

• 倪祥保〈略論王安石的佛詩〉，《文學遺產》2000 年第 3 期。

• 錢志熙〈黃庭堅與禪宗〉，《文學遺產》1986 年第 1 期。

• 秦寰明〈宋詩的復雅崇格傾向〉，《中國社會科學》1993 年第 4 期。
　　　　〈西崑體的盛衰與宋初詩風的演進〉，《南京師範大學學報》1989 年第 1
　　　　期。
　　　　〈宋詩元祐體闡論〉，《江海學刊》1990 年第 4 期。
　　　　〈論梅堯臣詩歌的藝術風格〉，《南京師範大學學報》1986 年第 2 期。

• 宋衍申〈司馬光文學成就述論〉，《東北師範大學學報》1987 年第 5 期。

• 孫昌武〈蘇軾與佛教〉，《文學遺產》1994 年第 1 期。
　　　　〈黃庭堅的詩與禪〉，《社會科學戰線》1995 年第 2 期。

• 萬偉成〈禪與詩：王安石晚年的生活寄託與創作思維〉，《江西社會科學》1996
　　　　年第 2 期。

• 王冰彥〈歐陽修的「道」及其對文學創作的影響〉，《文學評論》1980 年第 6 期。

- 王琦珍〈論禪學對誠齋體詩歌藝術的影響〉，《遼寧大學學報》1992 年第 5 期。
- 王士博〈反流俗的詩人陳師道〉，《光明日報》1985 年 3 月 26 日。
- 王書華〈荊公新學的學術淵源〉，《文史哲》2001 年第 3 期。
- 王水照〈宋代詩歌的藝術特色和教訓〉，《文藝論叢》第 5 輯，上海文藝出版社，1978 年。
 - 〈蘇軾的人生思考與文化性格〉，《文學遺產》1989 年第 5 期。
 - 〈走近「蘇海」——蘇軾研究的幾點反思〉，《文學評論》1999 年第 3 期。
- 王小舒〈宋代文學精神的確立〉，《求是學刊》2001 年第 4 期。
 - 〈宋代文學的理性精神〉，《古典文學知識》2001 年第 6 期。
- 吳汝煜〈論北宋詩人陳師道〉，《江海學刊》1983 年第 4 期。
- 吳志達〈王安石詩初探〉，《文史哲》1957 年第 12 期。
- 謝建忠〈蘇軾《東坡易傳》考論〉，《文學遺產》2000 年第 6 期。
- 謝桃坊〈略論宋代理學詩派〉，《文學遺產》1986 年第 3 期。
 - 〈蘇軾詩歌的藝術淵源〉，《西南師範大學學報》1987 年第 1 期。
- 謝宇衡〈宋詩臆說〉，《文學遺產》1986 年第 3 期。
- 許懷林、吳小紅〈荊公晚年耽於佛屠辨〉，《江西師範大學學報》1995 年第 3 期。
- 許　總〈論楊萬里與南宋詩風〉，《社會科學戰線》1991 年第 4 期。
- 徐有富〈簡論宋詩中的議論〉，《南京師範大學學報》1981 年第 1 期。
- 閻福玲〈禪宗、理學與宋人理趣詩〉，《中州學刊》1995 年第 6 期。
- 嚴　傑〈歐陽修與佛老〉，《學術月刊》1997 年第 2 期。
 - 〈歐陽修詩歌創作論〉，《文學遺產》1998 年第 4 期。
- 楊恩成師〈論唐太宗的文學觀〉，《唐代文學研究》第 3 輯。
 - 〈論杜甫的文化心態結構〉，《唐代文學研究》第 5 輯。
 - 〈佛教對唐代山水文學的影響〉，《陝西師範大學學報》2000 年第 4 期。
- 楊光輝〈理學成熟期之理學詩——試論陸九淵與朱熹的詩〉，《寧波大學學報》2000 年第 3 期。
 - 〈周敦頤詩歌——理想人格的體現〉，《寧波師範學院學報》1995 年第 2 期。
- 楊世文〈論宋初的文化憂患意識〉，《四川大學學報》2001 年第 5 期。
- 余　松〈宋代理學文論評述〉，《保山師專學報》2000 年第 2 期。
- 曾棗莊〈論元祐體〉，《成都大學學報》1985 年第 1 期。
- 張白山〈王安石前期詩歌及其詩論〉，《文學遺產》1980 年第 2 期。

〈王安石晚期詩歌評價問題〉，《中國社會科學》1980 年第 5 期。

• 張伯偉〈中國古代詩話的文化考察〉，《文獻》1991 年第 1 期。

• 張福勳〈「看似尋常最奇崛，成如容易卻艱辛」──梅堯臣詩平淡發微〉，《內
蒙古師大學報》1990 年第 3 期。

• 張　晶〈宋詩的「活法」與禪宗的思維方式〉，《文學遺產》1989 年第 6 期
〈「誠齋體」與禪學的淵源〉，《文藝理論家》1990 年第 4 期。
〈朱熹詩境與「理一分殊」〉，《遼寧師範大學學報》1989 年第 4 期。
〈「意」與「理」：宋詩的高致〉，《西南師範大學學報》1999 年第 5 期。

• 張宏生〈元祐詩風的形成及其特徵〉，《文學遺產》1995 年第 5 期。

• 張鳴〈誠齋體與理學〉，《文學遺產》1987 年第 3 期。

• 張立文〈朱熹美學思想探析〉，《哲學研究》1988 年第 4 期。

• 張瑞君〈楊萬里詩歌的意象特徵〉，《山西師範大學學報》2002 年第 2 期。
〈楊萬里在宋代詩歌發展中的地位及影響〉，《山西大學學報》2001 年第
2 期。

• 張思齊〈宋代的味論詩學與蘇軾的詩味追求〉，《齊魯學刊》2001 年第 4 期。

• 張　毅〈論妙悟〉，《文藝理論研究》1984 年第 4 期。

• 趙仁珪〈「開口攬時事，論議爭煌煌」──從梅堯臣、歐陽修、蘇舜欽看宋詩的
議論化〉，《文學遺產》1982 年第 1 期。

• 鄭孟彤〈論歐陽修以文為詩的美學價值〉，《文學遺產》1987 年第 1 期。

• 周　亮〈如何評價王安石的後期詩歌創作〉，《貴州師範大學學報》1989 年第 4 期。

• 朱　剛〈從類編詩集看宋詩題材〉，《文學遺產》1995 年第 5 期。

• 祝尚書〈論宋初九僧及其詩〉，《四川大學學報》1998 年第 2 期。
〈論「擊壤派」〉，《文學遺產》2001 年第 2 期。

• 祝振玉〈黃庭堅禪宗源流述略〉，《文史知識》1988 年第 4 期。

• 鄒元江〈宗教境界・藝術境界・審美境界〉，《學術月刊》1995 年第 12 期。

後　記

　　本書是我的博士學位論文。三年的在職讀書生活，艱辛難以備述，其中的酸甜苦辣，我心自知。

　　當本書的寫作終於告一段落的時候，我的心頭充滿了感激。

　　我深深地感謝我的導師楊恩成教授。三年的從師學習時間裡，楊老師不僅教給我知識，更從治學態度和方法上給我許多啟示。論文從選題到搜集資料、寫作、修改的各個環節，都得到了導師的悉心指導。導師的諄諄教誨，我將終身難忘。

　　我深深地感謝並且緬懷我的碩士導師高海夫教授。高先生學究天人，望重士林，作為他的弟子，我自知駑鈍不足以光大所學，但薰染化育，卻早已在我的心田上培植出一片綠蔭。先生不幸去世已七年餘，但音容宛在，將永遠激勵我駑馬加鞭，在學術園地辛勤耕耘，以圖報答先生培育之恩於萬一。

　　我深深地感謝我就職的西北大學文學院、211辦公室、人事處、科研處等單位給予我的關懷和幫助。我尤其感激古代文學教研室和唐代文學研究室的薛瑞生教授、閻琦教授、李浩教授、賈三強教授、李芳民副教授等各位同專業的老師，他們對於我的論文寫作給予了許多建設性的意見和具體指導。

　　我深深地感謝我的家人。感謝我的丈夫對我的理解和關愛，感謝我的兒子帶給我的幸福和快樂，他們使我緊張的學習生活充滿溫馨與歡樂。我尤其感激我的父母親，他們替我承擔了幾乎所有的家務，為我的學業提供了最大可能的幫助。

　　總之，我感謝所有為我學習提供幫助的人們。滴水之恩，湧泉相報。我將以不懈的勤奮和努力報答我的可敬可親的師友和親人。

　　論文完成以後，寄呈省內外同行專家進行通訊評審，他們是：四川大學

中文系張志烈教授、四川大學宗教研究所陳兵教授、西北大學中國思想文化研究所方光華教授、西北大學文學院閻琦教授、陝西師範大學文學院張學忠教授。各位專家學者獎掖後學，對論文點滴可取之處多有褒揚，鼓勵有加。論文答辯之時，正值非典肆虐。按照學校「防非」工作的要求，答辯委員會委員一律由校內專家組成，他們是：陝西師範大學文學院張學忠教授、馬歌東教授、王志武教授、魏耕原教授，陝西師範大學歷史文化學院劉學智教授。論文獲答辯委員會高度評價，亦頗多匡正。就通訊評審和答辯中各位專家指出的問題和不足，近半年來，我做了力所能及的修改。有些問題因本人學力有限，時間倉促，未及修正。需要特別說明的是，論文在宋詩的個案研究中，於蘇軾、陸游兩大詩人未設專論。從宋詩研究的角度看，這是明顯的結構缺陷，也是專家們指出的本文的不足所在。論文這樣做，是出於如下考慮：我認為在蘇軾身上最典型地體現了中國文化的三教合一對文人士大夫的影響，他對儒、釋、道三家思想兼收並蓄，道教和道家思想在他的創作中有著明顯的表徵。僅以理禪融會來論蘇軾，難以描繪出完整的蘇軾其人其詩；如果以三教合一來論蘇軾，又與本文的立論角度不甚相符。關於陸游，亦是出於大致相同的原因而未涉及。原本擬在修訂時以「附錄」綴數篇討論蘇軾、陸游詩歌的專文，因時間緊促，陋見零散，尚未董理定稿，故暫付闕如。但這將會作為我今後繼續本課題研究的一個努力方向。

　　誠摯感謝本書的責任編輯羅莉老師。2003 年金秋時節，與羅老師初識於陝西師大的學術研討會上，言語相投，頗感有緣。承蒙羅老師推薦，經《中國社會科學博士論文文庫》編委會審查通過，本書列入該文庫出版，這於我既是莫大的榮幸，更是極大的鼓勵和鞭策。

　　最後我想說的是，本書選題涉及面廣泛，需要豐厚的學識積累，而本人學殖淺薄，雖然做了較大的努力，但仍恐存在不少的疏漏乃至謬誤處。就學歷階梯的攀登而言，本書的出版標誌著一個階段的結束，但就我的學術生涯而言，則才剛剛開始，故懇切希望能夠得到來自各方面的批評指正，以便我今後查漏補缺，爭取能把這個題目及相關研究做得更好一些。謝謝。

<div style="text-align: right">張文利</div>

<div style="text-align: right">2004 年 5 月 17 日於西安</div>

再版後記

　　本書是我的博士學位論文，於 2004 年 8 月由中國社會科學出版社收入《中國社會科學博士論文文庫》出版。此次再版，基本一仍其舊，内容和結構框架都未做改動，只是修訂了行文和引文的不準確、不規範處。個別引用文獻的版本，依據後來出版的更新更好的整理本做了調整。

　　感謝党明放先生的推薦。因為新冠疫情，迄今未能向党先生當面請益，所有聯繫均通過郵件、微信和電話進行。茲向党先生的熱心引薦和耐心解答致以深深的敬意和感激。

　　感謝蘭臺出版社。推出「中國藝術研究叢書」是大手筆的工程，也是功德無量的名山事業，小書能夠忝列其中，深感榮幸，更是對我今後繼續努力的鞭策和鼓勵。茲向出版社及編輯先生的辛勤工作致以深深的敬意和感激。

　　感謝我的博士生王靜、朱子良、翟怡秀協助所做的校對工作。

<div align="right">

張文利

2022 年 5 月 20 日

於長安終南山下西北大學寓所

</div>

國家圖書館出版品預行編目資料

中國藝術研究叢書. 第一輯6, 理禪融會與宋詩研究/張文利著. -- 初版. -- 臺北市
: 蘭臺出版社, 2022.12　冊；公分. -- (中國藝術研究叢書. 第一輯；1-10)
ISBN 978-626-95091-6-4(全套：精裝)
1.CST: 藝術史 2.CST: 中國

909.208　　　　　　　　　　　　　111006811

中國藝術研究叢書第一輯6

理禪融會與宋詩研究

作　　者：張文利

總 編 纂：党明放　盧瑞琴

主　　編：盧瑞容

編　　輯：沈彥伶　楊容容

美　　編：陳勁宏

校　　對：沈彥伶　盧瑞容　古佳雯

封面設計：陳勁宏

出　　版：蘭臺出版社

地　　址：臺北市中正區重慶南路1段121號8樓之14

電　　話：(02)2331-1675或(02)2331-1691

傳　　真：(02)2382-6225

E—MAIL：books5w@gmail.com或books5w@yahoo.com.tw

網路書店：http://5w.com.tw/

　　　　　https://www.pcstore.com.tw/yesbooks/

　　　　　https://shopee.tw/books5w

　　　　　博客來網路書店、博客思網路書店

　　　　　三民書局、金石堂書店

經　　銷：聯合發行股份有限公司

電　　話：(02) 2917-8022　　　傳真：(02) 2915-7212

劃撥戶名：蘭臺出版社　　　　　帳號：18995335

香港代理：香港聯合零售有限公司

電　　話：(852) 2150-2100　　　傳真：(852) 2356-0735

出版日期：2022年12月 初版

定　　價：全套新臺幣18000元整（精裝，套書不零售）

ISBN：978-626-95091-6-4